KB092635

문예신서
154

예술의 위기

유토피아, 민주주의와 코미디

이브 미쇼

하태환 옮김

東 文 選

예술의 위기

유토피아, 민주주의와 코미디

Yves Michaud
La crise de l'art contemporain
utopie, démocratie et comédie

© Presses Universitaires de France, 1997

This edition was published by arrangement
with Presses Universitairs de France, Paris
through Sibylle Books Literary Agency, Seoul

차 례

머리말

　이 책은 프랑스 문화사에 일어난 최근의, 그리고 언제나 현재성을 잃지 않고 있는 에피소드, 즉 바로 이 20세기말에 현대 예술의 가치에 대한 논쟁을 다룬다.

　나는 나의 분석의 토대를 잡기 위해 사실들과 논쟁들을 세세히 검토하기를 주저하지 않았다. 동시에 논쟁의 핵심 속으로 즉각 뛰어들고 싶어하는 사람들을 거스를 수도 있는 경험적인 외양에도 불구하고, 이 책은 철학적인 작품이다. 그렇기 때문에 위기에 대한 전체적인 전망을 취하고자 하였으며, 그 위기의 의미를 분석하고자 하여 서로 주고받은 언쟁 수준을 뛰어넘으려 노력하였다. 따라서 이 작품은 생생한 토론 속에서 철학적인 개입을 하고 있는 것이다. 내가 보기에는, 철학으로서는 이것이야말로 진부한 아카데미적 논쟁의 울타리를 떠나기 위한 유일한 가능성처럼 보인다.

　작업중에 내가 따랐던 질서는 방법론적이고 단순하다.
　첫번째 장은, 논쟁의 역사를 따라가면서 사실들을 나열한다. 그를 위해서 논쟁들과 논쟁의 양식들을 나열하고, 현재 나와 있는 접근방식들을 밝힌다. 나는 이 작업을 준비하면서, 어느 정도나 논쟁의 상대방들이 서로를 읽는 데 진정으로 주의를 기울이지 않았으며, 사실들의 물질성을 설립하는 데에는 더더욱 신경 쓰지 않았는가를 확인하고 충격을 받았다. 공부 가르치는 자의 역할을 하고 싶지 않으면서도, 나는 현재 사유의 관대함들을 믿으면서 벌써 통

용되고 있는 바보짓들에 다른 바보짓을 더하기 위해 서두르기보다는, 단단한 연구방법들로 되돌아오는 것이 그 어느 때보다도 필수 불가결하다고 믿는다. 이 책을 닫는 참고 문헌이 문제의 상태를 제공한다.

두번째 장은, 경제적(위기의 시장)·제도적(공식적인 예술)·사회적(문화 소비의 변화들)·문화적(미학적 경험의 재정의) 콘텍스트 속에서 논쟁을 조명한다. 여기서도 여전히 사실들에 관한 문제이다. 비록 그 사실들이 더 추상적이고, 더욱 복잡한 세공을 요구하더라도 그러하다.

세번째 장은, 논쟁의 역사적 선례들을 취급한다. 사람들은 온갖 종류의 근거들을 내밀었다. 특히 1997년 4월 26일 파리에서 문화부 장관이 발의하고 책임을 졌던 가증스러운 학술대회 때는 더욱 그러했다. 내가 보기에는 사실들을 정확히 보아야 했고, 그날 문화 관료들과 정말 나쁜 의도를 한 몇몇 비평가들의 욕설이 무엇이건 간에 역사상 다른 식으로 심각했던 순간들, 특히 나치즘에 대한 의거는 전적으로 초점이 빗나갔었다. 다른 식으로 수용할 수 없는 어떤 과거를 평범하게 만드는 더 큰 위험을 감행하면서 현재를 나쁘다고 비난하는, '늑대야' 하고 외치는 방식들이 있다. 반면 이 세번째 장은 또 얼마 전에 이미 유사한 토론들이 있었음을, 그리고 이미 말해졌던 것들을——그리고 때로는 더 지혜롭게——다시 떠듬거리고 싶지 않다면, 이 토론들을 안다는 것이 더 나쁠 것이 없음을 확인케 한다. 느지막까지 살아남아 있는 이러한 논쟁을 통해서, 프랑스는 예술에 대한 그의 국가적인 조직을 통해 동구 국가들의 사회주의적인 최종적 시대착오를 범하고 있는 것과 동일한 방식으로, 다시 한 번 프랑스가 뒤처져 있음을 증명한다.

네번째 장에서 나는 판단들의 소란스러움 너머, 또는 다른 편에서 상황의 '객관적' 전망을 취하려고 노력하였다. 따라서 이것은

더 이상 사람들이 위기에 대해서 말하는 바가 아니라, 위기의 실상이 정확히 무엇인가를 아는 문제이다. 내 결론은 위기는 실천들의 위기와는 거리가 멀고, 오히려 우리가 예술에 대해 생각하고 있는 바, 그리고 문화 속에서 예술이 차지하고 있는 위치의 위기라는 것이다. 나는 만일의 경우에 대비하여, 이 네번째 장의 어떤 구절들이 냉소적이라고 잘못 읽거나 성급히 읽을 사람들에 대해 미리 예방을 한다.

다섯번째 장에서 나는 현대 예술에 대한 가치와 평가의 위기에 대한 진단들과 동시에, 현대 예술의 상위 이론들을 통하여 치료를 하고자 하는 시도들, 또는 다른 형태의 수리들에 접근한다. 이것은 미학적 작품으로부터 공식적인 담론에까지 이른다.

마지막 여섯번째 장에서는 논쟁의 핵심에 접근하고, 또 내 자신의 진단인 예술의 유토피아의 종말이라는 진단을 제시한다. 모호한 정의를 가진 현대 예술이 가치가 있느니 없느니 하는 토론들의 뒤에는, 이것이 나의 주장인데 우리의 완강한 환상들 중의 하나, 즉 예술의 의사소통적인 기능에 관계되는 환상의 상실이 있다. 나는 이 장 속에서 대중의 개념 분석과 '대중성'이라는 이상을 칸트적으로 되풀이하면서, 예술의 유토피아는 예술로부터 동등한 시민들 사이의 이상적인 의사소통의 가능성을 기대한다고 주장한다. 정치를 주재하였던 동일한 원칙적 평등성이 취향 공동체의 이상 속에서 가정되었던 것이다. 예술, 이어서 모던 예술, 이어서 현대 예술은 이러한 임무를 부여받았고, 우리가 현대 예술의 위기를 통하여 배우는 것은 바로 이러한 영역 속에서의 이 예술들의 파산이다.

따라서 우리는 우리의 생각하는 방식을 되돌아보아야 하고, 18세기말에 미학이 역사적으로 탄생한 이래로 우리가 그렇게 해왔던 것과 똑같이 이젠 더 이상 미학을 대면할 수 없음으로 인해 오

는 실망이 얼마나 크다 할지라도, 여전히 필수 불가결한 채로 남아 있는 어떤 행위의 새로운 패러다임을 형성하려고 노력해야 한다. 사실 이러한 행위가 과거의 정치적·사회적 이상의 기반 위에서 더는 필수 불가결한 것으로 평가될 수 없다 하더라도, 그 행위는 인류학적으로 여전히 그렇게 남아 있다. 내일 당장 예술이 더 이상 존재하게 되지는 않을 터이지만, 사람들은 반드시 항구적으로 미술관들을 숭배하지는 않을 것이다.

결론 속에서 나는 미래 조망적인 전망을 취하려고 노력하며, 이러한 변화들을 우리가 사회에 대해 생각하는 바에 영향을 미칠, 마찬가지로 극단적인 변화들과의 관계 속에 놓고자 한다.

마치기 전에 나는 전혀 다른 두 개의 지적을 해야 한다.

하나는 채용된 철학적 방식에 관한 지적이다. 1978년의 《폭력과 정치》 이래로 나의 모든 작품들 속에서처럼 나는 사실들, 사실들의 표현들, 그리고 사실들과 표현들의 생산을 위한 사회적 조건들 전체를 취하려고 노력하였다. 이러한 의미에서 나는 고의적으로 칸트와 비평적 이론, 더 나아가서 분명 사람들이 이러한 위치들의 책임을 그에게 전가시킬 수 있는 만큼 마르크스를 내세운다. 사람이 표현들에 집착하면, 그는 불가피하게 그 속에서 이 표현들이 나타난 패러다임들의 포로가 된다. 동시에 '사물들 그 자체'에 맡길 수 있다고 주장하는 것은 환상이다. 따라서 나는 내가 말한 것을 교조적으로 보장하기 위해서 하나의 고착된 관점이나 기초를 결코 사용하지 않으려고 의식하면서, 필요한 만큼 자주 플랜을 바꾸는 방식을 실천하려고 노력한다. 내가 보기에는, 묘사와 재묘사의 중단 없는 전략이 잠정적인 것만큼이나 연속적인 고정된 관점들 속에 자리하면서 문제를 해결해 줄 수 있어 보인다. 따라서 나의 위치는, 그 근저에 있어서 방법론적인 상대주의와 이론적인 회

의주의에 대한 호의적 선택을 내포한다. 이것들은 나에게는 오늘날 다른 모든 위치보다 가장 잘 지적되어 있어 보인다.

두번째 지적은, 특히 성급하거나 어떤 편향적인 독자들을 헷갈리게 할 위험이 있는("보았지요! 이 사람은 현대 예술을 좋아하지 않습니다! 이 사람은 회의주의자입니다!") 앞의 마지막 말들 다음에, 앞의 지적의 연장선상에 놓인다. 나의 방법론적인 상대주의와 이론적인 회의주의는, (예를 들어 내가 예술비평을 할 때, 또는 내가 몇 년 전에 국립 보자르 학교를 경영할 때) 사회적 행위자로서 내가 그 숭배자들만큼이나, 그리고 때로는 그보다도 더 모더니티에 대해 확신하고 있음을 전혀 배제하지 않는다. '현대 예술의 위기'에 대해 내가 내리는 진단은 나를 그의 향수적인 적들 가운데나, 보수를 받는 그의 찬미자들 가운데에 세울 수 없다. 그렇지만 나는 이 예술에 대해서 약하다고, 또는 실속 없다고, 또는 날조되었다고 판단한 이런저런 모습을 비평할 권리를 주장하듯이, 아무런 콤플렉스 없이 이 예술을 사랑하고 방어할 권리를 주장한다. 간단히 말해 나는 종교적인, 맹신적인, 또는 예언자 같은 정신을 가지지 않았고, 집단적인 정신 역시 가지고 있지 않다. 나는 구원을 얻기 위해서나, 내일의 인류의 유산을 만들기 위해서나, 창조자들을 찬미하거나 나의 취향을 강제하기 위해서, 또는 멋진 사람들 속에 속하기 위해서가 아니라 재미로, 간단히 예술을 사랑하기 때문에 현대 예술을 사랑한다.

현대 예술에 대해 뉘앙스를 품는 사람은 자동적으로 현대 예술의 적이라고 생각하는 사람들은, 진정으로 그들을 필요로 하지 않는 어떤 운동의 방어를 그들이 더욱 어렵게 하고 있다는 사실을 이해하는 것이 좋을 터이다. 특히 국가의 문화적 기구 사람들 가운데서 이 사실을 깨닫는 것이 좋을 터이다.

마지막으로 가장 즐거운 일이 있다. 나는 자신이 지휘하고 있는 총서를 위해 나에게 이 책을 요구하는 영광을 주었던 이브 샤를 자르카와, 완전한 자료를 작성하기 위해 나를 도와 준 가브리엘 르루, 그리고 사람들이 자기들의 머리 위에서 교환한 그 많은 것들을 보고 자주 깜짝 놀랐던 내 친구 예술가들에게 기쁜 마음으로 감사를 드린다.

　나는 또 언제나처럼 이 작품의 작성중에, 나를 관대히 지원하고 지탱해 주었던 카트린 롤레스에게 감사를 드린다.

1

위기의 역사와 논쟁들

1. 역사

현대 예술의 위기에 대한 프랑스의 논쟁은 1991년으로 거슬러 올라간다. 이 논쟁은 공통적으로 좌익으로 분류되고, 중요한 독자층을 가지고 있는 3개의 출판물들 속에서 시작하였다: 잡지 《에스프리(정신)》와 격주간지인 《텔레라마》, 그리고 《레벤느망 뒤 죄디(목요 사건)》.

이날 이전에도 현대 예술이나 사회주의적인 문화정치에 반대하는 비평적 간섭들이 어느 정도 있었지만, 그러한 것들은 1991년에 시작한 논쟁만큼이나 풍부한 논쟁들을 촉발하지는 않았다.

《에스프리》의 경우에는, 우리는 계획적이고 생각을 많이 한 프로젝트라고 말할 수 있다. 왜냐하면 1년 남짓의 기간 동안에, 이 잡지는 매번 토론의 요점을 인정하면서 세 차례나 동일한 주제를 다룬다.

〈오늘의 예술〉이라는 제목을 단 1991년 7-8월호는 "아직도 미학적 평가 기준이 있는가?"라고 물었다.[1] 이 토론은 1992년 2월의 〈현대 예술의 위기〉,[2] 이어서 1992년 10월의 〈모던 예술에 반대하는 현대 예술〉[3]로 이어졌다. 각호 속에는 장 필리프 도메크의 논

문이 나타났는데, 그는 이렇게 하여 이 일의 주역으로 자리를 잡았다.

이 잡지가 이러한 문제들에 보인 관심은 새로운 것이 아니다.

1987년 조르주 퐁피두 센터의 개관 10주년 기념호 속에서, 편집장인 올리비에 몽젱은 '가호자 국가'라는 논리 속에서 창조를 지원하기를' 원하는 제도에 대하여 〈현대 예술을 어떻게 판단하는가?〉고 묻는다.[4] 1988년의 한 호는 유행들과 미디어들·문화를 연구하였고, 장 필리프 도메크는 그의 논문 〈마이크로-머리들과 미디어-마스크들〉 속에서 "현대 예술의 위기를 중심으로 한 하나의 토론이 우리를 기다린다"[5]고 예고하였다.

이 토론은 1991년에 열렸다.

이 잡지의 참여는 첫번째와 두번째 배본 서문 속에서, 그리고 1992년 2월호 속에서 올리비에 몽젱이 지적한 경우에 다시 새로이, 그리고 1992년 10월호 속에서 도메크의 머리 기사 가운데 표현되었다.[6]

질문은 '미술관과 갤러리들에 의해 제안된 작품들의 선택'과, 신문이나 서점에서 '그 작품들에 대한 비평적 수용'을 주재하는 미학적 평가의 기준들에 집중되었다. 위기는 게임의 처음부터 그 환경에 의해 면역이 된, 더 나아가 '보살펴지는' 예술 세계의 직업인들보다는 위기에 더 민감할 대중의 기대들과의 관계 속에 놓여졌다.

마르크 퓌마롤리가 《문화국가》[7]의 서평 속에서 하였던 대답에 대한 대답으로, 올리비에 몽젱은 "우리는 풍속과 문화의 민주화 운동에 직면해 있고, 그에 반대해 반응하여야 할 깊은 상대주의에 직면해 있다"[8]고 자세히 말하였다. 그에 따르면 위대한 문화를 방어하여야 했고, 상대주의를 포기하여야 했으며, 민주 사회로 하여

금 '비속성과 멍청이 짓'으로부터 빠져 나가게 해줄 '미학적·도덕적 가치들을 찾아나서야' 했다. 한 문장 모퉁이에서, 동일호 속에 집합된 '현대 예술에 대한 논쟁적 텍스트들의 출간'이 이 기획과 관계되어 제기되었다.

1992년 10월의 프로그램 역할을 하는 논문 속에서 도메크는 현대 예술에 있어서 구분의 문제를 다시 언급했고, 시작된 앙케트의 단계들을 열거했으며(우선 토론의 봉쇄를 비난하고, 적극적인 평가로 넘어간다), 이런 기획을 이 잡지에 의해 이끌려진 민주적인 성장의 분석 속에 기입하였다.

1992년 5월의 《텔레라마》 속에서 올리비에 세나는 〈슬픈 예술〉이라는 제목으로, 조르주 퐁피두 센터에서 있었던 전시회 〈마니페스트〉의 평을 썼다.[9] 같은 해 10월 파리의 국제현대미술전시회(FIAC)에 맞추어 간행되었던, 이 잡지의 정간호 외 간행물은 제목으로 〈거대한 바자〉[10]를 달았다. 바로 그 올리비에 세나의 긴 머리 논문인 〈아무것도 아닌 것에 대한 하얀 염려〉 외에도 도메크·장 클레르·마르크 르 보트의, 다시 말해 《에스프리》에 참여했던 대부분 사람들의 논문이 실려 있었다.

마지막으로 1992년 5월 《레벤느망 뒤 죄디》 속에서, 장 프랑시스 엘드에 의해 조직된 원고 뭉치는 단도직입적으로 〈협잡들〉이라는 제목을 달았다.[11] 이 논문은 조형미술을 다루었지만 주변들도 동반하였다. 이 주변들은 각 예술 분야별로(연극·영화·음악·문학), 현대의 '협잡들'을 지적했다.

시대를 나타내는 징후로서, 1992년 4월에 그 100호째를 맞이한 월간지 《보자르 마가진》[12]은 표지에서 '프랑스인들과 예술'이라는

앙케트의 결과들을 알렸지만, 논쟁은 언급하지 않았다. 사실 여론 조사는 1월 4일부터 7일까지 행해졌었다.

그렇지만 대답들은 1991년 가을에 시작되었다. 장 뤽 샬뤼모는 《오퓌스 엥테르나쇼날》 속에서 예술비평가의 관점에 서서 대답하였다.[13] 다음 호들 속에서[14] 논쟁은 대화로 바뀌었고, 샬뤼모는 "현대 예술의 공허한 풍선들을 터뜨려야 한다"[15]고 평가했으며, 도메크는 이 잡지에 기사와 대담을 실었다.[16]

《아르 프레스》 역시 개입한다: 1992년 6월에 한 사설이 '질서로의 새로운 회귀'에 대해서, 전위적 실천들에 반대하여 돌아선 지적인 극우주의에 대해서, 공개적으로 반동적인 논리에 대해서 언급하였다.[17] 7-8월호 중에, 이 주제는 10여 년의 포스트모던성의 '쇠약하게 하는 효과들'에 대한 실망한 지적들 가운데에서 다시 언급되었다.[18] 마지막으로 같은 해 카트린 미예는 〈가치들〉이라는 사설에서, 위기를 시장의 관점에서 접근하였다.[19] 《갤러리 마가진》과 《보자르 마가진》도 이 상황에 대한 사설들을 실었다.

이 대답들은 반동적인 것으로 간주된 말들에 대하여, 그리고 예술 세계와는 낯선 사람들로부터 온 말들에 대하여 일반적으로 분개하였고, 특히 아주 경멸적이었다.

개인적이거나 집단적인 다른 대답들이 있었다.

우파 연합인 RPR-UDF가 권력을 잡은 1993년, 조형미술 국회의원이 되기 전 당시 국립 갤러리 죄 드 폼 원장이었던 알프레드 파크망은, 1992년 11월에 그 기사를 〈현대 예술, 누구를 위한 것인가?〉에 실은 《두 세계 잡지》 속에서 《에스프리》에 대답한다.[20]

잡지 《선들》 속에서 작가이자 안무가이며, 또한 문화부의 직원이기도 한 다니엘 도벨은 '썩어지지 않는 것'에 대해 공격한다.[21]

알프레드 파크망은 또 1992년 9월과 1993년 3월 사이에, 국립 갤러리 죄 드 폼에서 일련의 비평적인 학술대회를 개최한다. 사실 그가 지휘했던 제도적인 전시회들, 즉 뒤뷔페전과 로베르 고베전은 공격의 직접적인 과녁이었다. 이 학술대회들은 《문제의 현대 예술》이라는 제목으로 1994년초에 모음집 형식으로 출간될 것이다.[22] 나 역시 〈향수적인 열병에의 접근〉이라는 제목을 가지고 이러한 일련의 개입들에 참여하였는데, 이 발표는 다른 대답들과 구별되면서 지금 이 책 속에서 전개된 주제들 중의 어떤 것들을 미리 나타냈었다.

막간에, 1993년 2월에 장 필리프 도메크와 필리프 다장은 《토론들의 세계》 속에서, 물론 서로 말없는 '논쟁'을 벌였다.'[23] 1993년 가을에는 〈현대 예술이 존재하는가?〉라는 《현재하는 이성》의 한 호가 있었는데, 거기서는 상당히 놀랄 만한 방식으로(특히 그 의도가 중요하다!) 현대 예술의 '합리성'이 방어되었다.[24] 같은 시기에 몇 개월 전 몽펠리에서 있었던 토론회의 논문들이 나타났는데, 여기서는 논쟁의 사회적이고 정치적인 모습들이 중요한 자리를 차지하였다.[25]

1994년과 1995년에는 논쟁이 쇠퇴한다. 장 필리프 도메크는 자신의 논문들을 한 권의 책으로 묶는다.[26] 간헐적인 교환들이 《에스프리》에서 이어진다.[27] 올리비에 세나는 더 드문드문 자신의 씁쓸한 판단들을 반복한다.[28]

1996년 동안, 전투는 다시 격렬해진다.

우선 《리베라시옹》에서 장 보드리야르의 개입이 있다.[29] 그는 여기서 현대 예술은 단순 명료하게 아무것도 아니라고 주장한다. 그 해 말경 잡지 《크리시스》의 한 호가 화약에 불을 놓는다. 〈예술/비예술〉이라는 제목으로, 사람들은 특히 장 클레르와 장 필리프 도메크·장 보드리야르를 '신우파' 저자들인 알랭 드 브누아스트와

미셸 마르멩 곁에서 발견한다.

1997년초 《피가로》에서, 마르크 퓌마롤리와 장 클레르는 합창으로 현대 예술은 진퇴양난에 빠졌음을 확인한다.[30] 이에 필리프 다장이 《르 몽드》의 한 페이지에서 이를 반격하는데, 그는 거기서 그들을 일컬어 극우적인 반동 게임을 하고 있노라고 비난한다.[31] 이것은 다시 마르크 퓌마롤리와 장 클레르가 같은 신문에서 반격하도록 한다.[32] 장 클레르는 또한 《레벤느망 뒤 죄디》에서도 이를 간섭한다.[33]

따라서 몇 년의 거리를 두고 좌파에서 시작했던 것, 그리고 좌파로부터 유래한 공격과도 같은 것이 우파를 향해 흘러가는 것처럼 보인다. 논쟁들이 더욱 간략해져 간다. 자리를 잡은 혼란 속에서, 현대 예술의 반대자들은 극우 정당인 프롱 나쇼날과 가까운 파시스트들로서 악마처럼 취급당했고,[34] 다른 한편 현대 예술 옹호자들은 잡탕과 밀고의 스탈린적인 방식으로 되돌아왔다고 비난받았다.[35]

그동안에 문화부는 가만히 있지 않았다. 1992-93년의 국립 갤러리 죄 드 폼에서 있었던 일련의 학술대회 이외에도, 국가적 성격의 세 번의 만남에서 문화부 조형미술위원회의 적극적인 참여가 있었다: 하나는 1994년 스트라스부르에서 있었던 〈위기 시대의 예술〉,[36] 또 하나는 1996년 10월 투르에서 있었던 〈예술, 공적인 일〉,[37] 마지막으로는 이 위원회가 구상·조직·배포를(인터넷을 포함하여) 담당한 학술회로서, 1997년 4월 파리의 국립 보자르에서 있었던 〈현대 예술: 질서와 무질서〉이다.[38]

따라서 90년대초에 논쟁이 일어났다. 이 논쟁은 그후로 상당수의 주역들, 장 필리프 도메크·장 클레르·올리비에 세나·장 루

이 프라델과 함께 계속되었고, 진행중에 장 보드리야르와 마르크 퓌마롤리 같은 인물들이 합세하였다.

커뮤니케이션적인 요소가 중요한 역할을 하고, 논쟁을 회화적인 방식으로 확대하는 데 공헌하기는 했지만, 이 논쟁 속에서 일시적이고 미디어적인 요소만을 보기는 어렵다. 어떤 불편함이 탄생한다. 때로 그 불편함은 흐릿하게 지워지고, 때로는 독성을 가지고 다시 나타난다. 이 논쟁은 지속적이다. 그 깊이가 무엇이고, 그 원인들이 무엇이건간에 위기 의식이 존재했다. 논쟁이 정치적으로 흐른 것은 그 명증성에 공헌하지 못했고, 특히 문제점들을 가렸다. 이렇게 흐르게 한 책임은 광범위하게 분배된다. 알랭 드 브누아스트의 '이론적인' 과거와 그의 개입 전략들을 고려해 보면,[39] 《크리시스》에 참여한 사람들은 최소한 많은 부주의 또는 도발을 하였고, 현대 예술비평과 반동과 파시즘을 동일시한 《르 몽드》 속에서의 필리프 다장의 뒤섞음과, 《아르 프레스》 속에서의 카트린 미예와 자크 앙릭의 혼합은 논쟁을 진퇴양난과 모욕으로 이끌었다.

ㄹ· 논지들과 논증 양상들

논쟁의 텍스트들을 검토하다 보면, 우리는 금방 논지들의 원무에 싫증을 느끼게 되는데, 이 논지들은 불가피하게 다시 말해진 것들과 저널리즘적인 생산 속에서 단순화된 가운데 서로서로 포개지거나 하나가 다른 것 속으로 들어간다. 현대 예술을 좋아하거나 좋아하지 않거나 최소한 한 가지는 확실하다. 그것은 생각들을 서둘러 생산하는 것은 큰 성공을 거두지 못한다는 것이다.

논지들은 최소한 각각의 공헌 속에서 다양한 발원지들을 가지

고 있으며, 가치들 또한 제각각인데다 일관성이 없다. 우리는 신랄한 배척적인 표현들로 만족하면서, 첫번째 리스트를 작성해 볼 수 있다.

——현대 예술은 권태스럽다. (도메크·클레르·르 보트·몰리노·세나)

——현대 예술은 미학적 감동을 주지 않는다. (도메크·클레르·세나)

——현대 예술은 그의 공허와 아무것도 아님을 감추는 지적인 사기의 효과이다. (보드리야르·도메크)

——현대 예술은 내용이 없다. (세나·도메크·보드리야르)

——현대 예술은 글자 그대로 어떠한 것과도 닮지 않았다. (도메크·클레르·세나)

——어떠한 미학적 기준도 이 아무것이라도 좋다에는 적용되지 않는다. (모든 참여자들)

——현대 예술은 어떠한 예술적 재능도 요구하지 않는다. (몰리노·르 보트·세나)

——현대 예술은 과도한 역사화의 산물이다. (몰리노·르 보트·세나)

——현대 예술은 더 이상 비평적 예술이 아니다. (가이야르·부뉴·몰리노·세나)

——현대 예술은 순수한 시장의 창조물이다. (모든 참여자들)

——현대 예술은 예술 세계와 국제적인, 미국적이거나 세계적인 그의 망들의 공모 효과이다. (도메크·클레르·퓌마롤리·세나·보드리야르)

——이것은 공식적인 예술이다 (도메크·클레르·퓌마롤리)

——현대 예술은 미술관의 보호 아래에서만 존재한다. (도메크·클레르)

——현대 예술은 그것을 전혀 이해하지 못하는 대중과 단절되어 있다. (모든 참여자들)

물론 내가 이 '논지들'을 전가시키는 작가들의 누구도 자신이 그렇다고 인정하지 않는다. 이 논지들은 언제나 발화적인 컨텍스트 및 타당성 있는 주장과 연결되어 있거나, 최소한 그 저자들의 정신 속에 깃들여 있다. 그렇지만 그 거친 형태대로 이 주장들을 분리해 보는 것이 중요하다. 왜냐하면 바로 이 주장들이 논쟁의 공기 중에 지속적으로 떠다니기 때문이다: 현대 예술은 아무것도 아니다, 현대 예술은 공적이다, 현대 예술은 사기이다, 현대 예술은 피폐한 역사를 증명한다 등. 바로 이것들을 그들 각각이 그렇게도 염려하는 '대중'이 듣고 있는 것이다.

현대 예술의 적대자들의 논증 양식 또한 아주 다양하다. 이것들은 '인문과학들'의 영역 속에 퍼져 있는 설명 형태들과 상응한다.

사람들은 우선 역사적-미학적 프레스코화를 발견한다. 따라서 현대 예술은 현대 예술을 상대화하고, 그것을 새로운 날 아래서 볼 수 있게 해주는 예술에 대한 더 일반적인 전망 가운데에 놓인다. 우리는 이 모델을 헤겔적인 모델(인간 활동의 한순간을 정신 형상들의 행렬 속에 기입하기), 또는 좀더 겸손하게 뒤로 물러나는 줌(zoom)의 모델이라고 부를 수 있을 것이다. 이 장르의 한계 속에서 가장 완성된 예는 《에스프리》의 첫번째 배본 속에서, 장 몰리노에게서 발견할 수 있다. 그는 예술의 개념을 그 다양성 가운데서 보고, 이어서 내용에서 형태로, 그리고 형태에서 아무것도 아님으로 가는 일련의 미학적 순간들을 스케치하며, 마지막으로 진화적인 전망으로부터 나온 인류학적 기초라는 생각으로 돌아온다.[40] 도메크는 예술을 다른 인간적인 산물들과 구분하는 것이 무엇인가를 자문하면서, 《텔레라마》의 시리즈 외에 기고한 가운데 이러한 전망의 단순화한 판을 제공한다.[41] 코스타스 마브라키스는

몇 년 후 《크리시스》 속에서 이 유형을 다시 취한다.[42]

다른 저자들은 인상주의·세잔, 또는 뒤샹으로 거슬러 올라가서, 현재의 황폐에 이르는 모던 예술의 역사로부터 시작하여 논증을 전개해 나간다. 이것은 서술적 이야기이며 인과론적인 모델과 관계하는데, 활동의 한순간을 그것을 발생시키고 설명하는 것 속에서 포착한다. 또한 이것은 여전히 《에스프리》 속에서의 마르크 르보트의 경우로서, 그는 뒤샹의 전략적 효과들을 분석하거나,[43] 예술적 사유와 연속적인 논리 사이의 관계들을 재구성한다.[44] 이것은 또 올리비에 세나의 경우로서, 그의 〈아무것도 아닌 것에 대한 하얀 염려〉는 사진의 탄생으로부터 60년대의 '날조된 운동들'까지, 모더니티의 모든 단계들을 거쳐 현대의 아무것도 아님까지 간다.[45] 동일한 유형 속에서 《레벤느망 뒤 죄디》의 서류는 더 잘하는데,[46] 그 까닭은 《세닉 레일웨이》를 연상시키는 현기증나는 요약 속에서 우리를 라스코에서 뷔렌으로 인도하기 때문이다.

세번째의 전개 양식은 철학적이고 개념적이다. 이것은 문화적인 콘텍스트 속에서, 그리고 때로는 현대 사회의 콘텍스트 속에서 예술 또는 예술적 대상의 분석을 주는 것이다. 우리는 이러한 접근을 '패러다임의 재정의'라고 부를 수 있을 것이다: 총체적 사실들이 이 사실들에 대한 새로운 전망을 제공하는 재정의된 이론적 패러다임 가운데 새겨진다. 우리는 여기서 프랑수아즈 가이야르,[47] 다니엘 부뉴,[48] 장 보드리야르[49]와 같은 다양한 작가들을 발견한다. 그렇지만 사실대로 말해 모든 사람들에게 이러한 유형의 흔적이 있다. 거기에는 마르크 퓌마롤리도 포함되는데, 그는 교양 있는 대중의 관심 부재, 이미지들과 커뮤니케이션의 홍수, 국가적인 간섭과 현대 예술의 위기를 이 관계 속에 놓는다.[50] 장 클레르도 이미지와 인간의 형상 위에 다시 집중된 20세기 예술사에 대한 재독을 제안하면서 역사화하는 판을 제공한다.

놀라게 하는 첫번째 일: 물론 보잘것 없지는 않지만, 그렇다고 꼭 그것을 할 만한 장비를 갖추지도 못한 정신들이 철학을 하고자 함에 있어서 그다지 주저함이 없다는 사실이다. 20세기의 '통(通)실체화'를 구성한다고 말할 수 있는 레디메이드의 개념에 의해 제기된 개념적 어려움을 가늠할 때, 우리는 수많은 사람들이 그것을 단 몇 줄로 잘라내는 것을 보고 감탄하지 않을 수 없다.[51] 이것은 '프랑스식의' 철학 수업의 결과인가? 현재 유행하고 있는 카페 철학의 결과인가? 말레비치 이래로 조지프 코주트와 아트 랭귀지까지, 모던과 현대 예술이 그것으로 자신을 둘러싼 의사-철학의 반작용적인 결과인가? 또는 이것을 각자에게 자신을 표현하라고 부추기는 우리 사회들의 과도한 민주적 경향으로 접근시켜야 하는가? 우리는 언제나 그렇게도 과감한 시도들 앞에서 감탄과 순진하고 단순 논리적인, 또는 간단히 허약한 개념화들 앞에서 취해야 하는 상당한 유보 사이에 주저하게 된다.

역사화한다는 주장도 마찬가지로 놀라게 한다.

현대 예술 옹호자들과 반대자들은 모두가 정형화한 하나의 역사적 도식, 두 시기 세 운동 속의 아방가르드들의 역사를 채용하는데, 그 본질은 앨프레드 바르와 클레멘트 그린버그의 형식주의적 축소화까지 거슬러 올라간다. 세잔은 큐비즘을 탄생시키고, 이것은 축소에서 축소로 이어져 형식주의에 이르며, 미니멀리즘과 개념 예술에 이른다. 그 다음에는 공허, 아무것도 아닌 것, 순백만이 남는다.

우리는 그에 대해 다소간 정제된 주장들을 줄 수 있다. 그렇지만 가장 섬세하게 된 것도 별 가치가 없다. 논쟁에 참여한 대부분의 사람들은 이런저런 순간에 예술사가 고등학교와 중학교에서 가르쳐지지 않은 것을 개탄한다. 그렇게만 된다면, 어떤 사람들에 따르면 현대 예술에 속은 눈들을 깨우치는 데 공헌할 것이고, 다

른 사람들에 따르면 개명한 애호가의 역량을 펴뜨리는 데 공헌할 것이라고 한다. 그들을 읽다 보면, 우리는 혹시 그러한 일이 일어나게 된다면, 그것은 자기들이 내세우는 주장을 확산시키기 위한 것이 아닌가 의심하게 될 것이다. 여기서의 역설은, 철학적 개념화의 유행에 대해서처럼 실제로 현대 예술의 옹호자와 반대자들은, 우선 그의 주창자들과 확산자들에 의해 현대 예술을 위해 사용되었던 '성스러운 역사적' 도식을 공유하고 있다는 사실이다. 이 논쟁에서 빠져 있는 것, 그것은 바로 일들이란 것이 그러한 식으로 아주 간단하게 일어나지 않았다는 것을 환기시켜 줄 역사가이다. 이러한 관점에서 장 클레르의 접근에서 한 가지 설득력 있는 것이 있다면, 그것은 바로 자신의 접근을 20세기와는 다른 역사 위에 안치시키고자 하는 노력이다——그가 인간적인 재현을 억지로 주장하면서 자신의 이야기를 거꾸로의 방향으로 속이려고 하는 것만 제외하고.

마지막 지적은 보편적이라고는 하지 않더라도 널리 퍼진, 아무튼 격렬한 것으로 모든 예술 작품에 대해 미학적 판단을 표명한다는 주장과 관계된다. 현대 예술에 반대한 공격은 예외 없이, 정통한 미학적 판단을 발할 각자의 역량이라는 관점에서 이끌려지고 주장된다. 이 공격은 이 판단을 입문한 사람들, 예술 세계의 사람들, 소위 전문가들에게 남겨두어야 한다는 거꾸로의 주장을 단죄한다. 이 후자들의 발언은 오히려 스노비즘의 효과, 더 나아가서 영향과 기만 선전망들에 의해 조직된 공포의 효과로 돌려진다. 이 점은 취향의 민주화 문제에 관계된다. 그리고 논쟁은 그 자체가 이러한 민주화의 예시이며, 동시에 칸트적 보편주의의 마지막 공언인가?

3. 배척들, 대답들, 분열들

고백된 것 뒤에는 반만 말해진 것이 있다.

조르주 디디 위베르망은 '미학병 속의 원망'[52]에 대해 말하였다.

현대 예술의 적들이 증오의 수사학을 행사하고 있으며, 그들의 논증 속에 잡히지 않으려면 그 증오에 대답하지 말아야 하고, 특히 읽고 해체해야 한다는 것을 고려하여, 조르주 디디 위베르망은 원망의 니체적인 개념으로부터 출발하여 그것을 하려고 노력했다.

사실 이러한 배척의 담론들 속에서, 우리는 미학적인 고려들보다는 도덕적인 공언들을 발견한다. 그래서 첫눈에 논쟁을 미학의 영역으로부터 도덕의 영역으로 이동시키는 것이 터무니없어 보이지 않는다. "원망의 미학——최초의 판단 속에서 이러한 텍스트들을 특징지을 수 있는 공식——그것은 아주 간단히 의미가 없다. 이 공식은 모순적이다. 왜냐하면 원망 속에 있다는 것은 미학적 성찰 속에 있지 않는 것이기 때문이다."[53] 나는 디디 위베르망의 논증방식에 매달리기 위해, 이 마지막 논지를 무시한다——왜냐하면 토마스 베른하르트나 엘프리드 젤리넥에게서처럼 원망의 미학들이 있기 때문이다.

이 방식은 이미 설득된 사람들만을 설득할 위험이 있는 값비싼 방식이다. 이것은 사실 부적절의 논지를 통해서 적들에게 대답하고(그들이 말하는 것은 미학에 속하는 것이 아니라 도덕에 속하는 것이다라고 하면서), 그들을 단죄하기 위해 그 자신 역시 도덕적 판단의 영역으로 자리를 옮겨야 한다(원망의 인간들처럼). 물론 '현대 예술'의 성채는 유린당하지 않고 남아 있다. 그렇지만 그의 황량한 모래 언덕들 뒤에 고립되어 있다. 이것은 그의 적들이 그에게 하는 주요한 원망들 가운데 하나이다. 게다가 현대 예술의

적들은 그 성이 공허하게 비어 있음을 덧붙이는 데 주저하지 않는다.

니체를 다시 취하면서, 조르주 디디 위베르망은 원망의 인간은 뒤늦은 인간, 이미 일어난 일을 취소하기를 원하는 인간, 보고 사랑하고 알 수 없는 인간, 자신의 증오를 집중시키는 유일한 혐오 대상을 찾기에 열중한 인간임을 주장한다. 그의 원망은 그 위에 그가 자신의 혐오를 투사할 수 있는 표적을 찾아나선다.[54] 이 나쁜 대상은 그에게 공포를 일으키는 데 공헌(모더니티의 테러리즘)한다. 그는 '모든 것을 증오하고자 하는(그리고 다른 일은 아무것도 하지 않고자 하는) 의지'[55] 속에서, 그리고 거기에서 자신을 다시 발견하고 판단할 수 있게 해주는 가치들로 되돌아오기 위해, 현재의 것 또는 최근의 것을 제거하기 위해 부정적인 형상들을 증폭시키는 의지 속에서 대상을 명명할 수 없는 것, 저주스러운 것으로(바자·장·잡동사니·난장판) 축소한다. 위계들을 회복하고, 기준들과 판단을 재발견하는 것——법을 다시 발견하는 것——그것이 바로 이러한 원망의 인간들의 강박관념이다.

조르주 디디 위베르망의 판단 속에는 통찰력이 있다. 1993년의 그의 분석은 이탈을 정확히 예견하는데, 이 이탈의 종국에 이르면 어떤 사람들은 《크리시스》와 같은 극우 잡지 속에서 현대 예술을 비난하게 될 것이다.

이것이 의미하는 바는, 그의 입장도 겉보기와는 달리 그렇게 강하지 않다는 것이다.

우선 디디 위베르망 자신도 배척하고 저주해야 할 적들을 파문하고 있다. 사람들은 어렵지 않게 증오의 논지를 그를 향해 되돌려 놓을 수 있을 것이다. 그러면 그는 자신의 증오는 그들의 증오보다 더 낫다고 주장하는 외에 다른 방도가 없을 것이다.

특히 그의 해석은, 그가 그것을 가지고 입장의 핵심으로 잘못

만들어 놓은, 문제되고 있는 감추어진 생각들의 한 면만을 보고 있다.

또한 그는 논쟁의 수많은 입장들을 적시고 있는 간단한 향수적 요소를 놓치며, 어느 순간에도 현대 예술에 대해서 '취향의 민주주의'라는 용어로 접근하는 것에 대해 대답하지 않는다.

사실 기성 취향, 다시 발견해야 할 미학적 공동체, 공유된 미학적 판단 기준들에 대한 온갖 언급 아래서 모더니티와 20세기에 대한 증오를, 그리고 '타락한' 예술에 반대한 십자군 원정과 같은 것을 꼭 비난해야 하는 것도 확실치 않다. 마찬가지로 종교적인 것이나 세련된 고급 문화에 대한 향수를 파시스트적이거나 극우적인 사유와 동일시하는 것은, 부정직하다고는 말하지 않는다 해도 경솔하다. 한 마디로 여기서 결핍된 것, 그것은 현대 예술에 대한 민주적인, 또는 거꾸로 교양 있는 비평적 차원이다. 이 차원이야말로 거기서부터 공격이 전개되는 핵심이다.

사람들이 그의 논문들에 대해 어떻게 생각하건간에, 《에스프리》에 처음으로 실렸던 장 몰리노의 논문은 '파시스트화하는' 것으로 보이기는 어렵다. 그 대신 그는 이중적인 향수를 전개한다. 감식가 집단들 안에서 가치 있는 미학적 평가 기준들이 존재했던 세계에 대한 향수와, 예술 작품을 중심으로 집단적인 의사소통이 존재했던 세계에 대한 향수이다. 그를 위해 몰리노는 우리를 르네상스로 되돌려보낸다. 다른 사람들은 라스코 벽화를 언급한다. 사람들은 조르주 디디 위베르망에게 되돌아가서 그러한 세계들은 정말 존재하며, 특별히 파시스트적이 아니라고 반박할 수도 있을 것이다. 예를 들어 가장 세련되고 가장 비의적인 현대 예술의 감식가들의 세계로서, 디디 위베르망 자신도 물론 속한다고 주장하는 세계, 또는 할리우드적인 영화나 인상주의에 갈채를 보내는 군중들의 세계이다.

다른 향수적인 요소는 예술 종교에 관계된다.

논쟁의 격발기에 나온 거의 모든 논문들은 현대 예술을 비난하는데, 현대 예술이 무신앙의 시대를 위한 사이비 종교이며 예술적인 예배서라고 비난한다. 게다가 이 새로운 몽매주의에 대한 비난과(도메크), 아우라적이고 문화적인 가치들의 상실에 대한 향수(부뉴) 사이에서 주저한다. 거기에는 모던 세계의 세속화와 전시적 가치 속으로 떨어진 예술의 사이비 아우라화를 비난하기 위해, 막스 베버와 발터 벤야민으로부터 나온, 오늘날 널리 퍼진 (그리고 진부하기까지 한) 주제들의 혼합이 있다. 이러한 입장들을 원망과 증오로 가지고 오는 것은 신중하지 못한 것이다. 사회적 생의 더욱더 확장된 영역들의 세속화는 명백한 사실이고, 미술관에 의해 다시 신성화되고 상업화된 후기-아우라적인 예술 속으로 들어가는 것 역시 자명한 사실이다.

더군다나 디디 위베르망에 의해 논증된 것과 같은 옹호는, 고급 문화와 민주적인 가치들 사이의 변화된 가치들에 집착하는 공격의 요소들 옆을 스친다.

현대 예술에 대한 비평의 대부분은 용어로서, 또는 다른 것들로서, 사람들이 엘리트적 또는 고급 문화적인 예술과 민주적인 대중 예술 사이의 '비차별화'라고 불러야 할 것을 문제삼는다. 그들이 선호하는 표적이, 이러한 관점으로부터 비의주의나 사기에 관한 문제일 때 언급되는 개념 예술이나 뒤샹이 아니라, 논란의 여지없는 대중성을 알고 있는 앤디 워홀이나 재스퍼 존스와 같은 예술가라는 사실은 우연이 아니다. 아무것도 아닌 것의 승리라고 끝없이 비난된 것은, 사실은 각자에게 '자기 마음에 드는 것'을 주장하도록 하는 자유이다. 현대 예술의 반대자들은, 자유라고는 하지만 개명되지 못하고 미디어에 의해 조종되는 민주적 상황 속에서는, 스노비즘과 유행에 의해 취향들이 조건지어져 버린다고 말한

다. 이 주제들은 《에스프리》에 실린 모든 논문들에서 나타나는데, 여기서는 민주 시대의 의식 사업이라는 생각이 중심적이다.

사람들은 1992년 2월호에 실린 마르크 퓌마롤리와 《에스프리》 편집부 사이에 있었던 열띤 대담 속에서, '실제적인 것'에 대한 진단이 사실은 폭넓게 공유되었으며, 갈등은 차라리 사람이 그에 대해 하여야 하는 판단에 관한 것임을 충분히 주의해 보지 않았다. 마르크 퓌마롤리는 그의 적들에게서, 그들이 '교양된 관계를 게토 속에 놓기'라고 부른 것 앞에서 포기하는 것을 비난한다. 그는 그들이 그것을 즐기고 있으며, 차후로는 문화 행정이 이러한 '교양된 관계의 해체'를 법적으로 확인하고, 그것을 호위하고 있음을 즐긴다고 비난한다. 따라서 문화부의 정책은 '일반적인 몰취미화'의 흐름을 따르는 것으로 이루어지리라는 것이다. 그는 거기에서 자신의 《문화국가》의 분석들과 일치하게, 비시 정부에 의해 유인된 '문화혁명' 속에서 만들어졌던 것과 동일한 경향들을 본다: "방법론적인 교육과 정신의 훈육들에 대해 오염의, 분산의, 지적 잡담의, 통속화의 '문화'에 수여된 동일한 선호. 지식의 반(半)지식으로의 동일한 대체, 전문가들과 민중의 희생 아래에서의 반(半)전문가들의 동일한 일반화."[56] 이 말을 하면서, 마르크 퓌마롤리는 전형적으로 제3공화국의 공화주의적 엘리트주의를 상상하며 자세를 잡는다. 그는 '두 가지 속도,' 즉 매스미디어의 속도와 매스미디어를 합법화하는 문화적인 것의 속도를 가진 '정치적 집단'이라는 생각에 반대하여 그렇게 한다.[57] 바로 이 때문에 그가 《크리시스》에 실린 저자들과 동화되었노라고 잘못 간주되었던 것이다.[58] 사실 스탈린 시절에나 적합한 혼합 수법들만이, 현대 예술에 대한 엘리트적 모든 비평을 극우적인 입장들 위로 꺾이도록 한다. 올리비에 몽젱의 대답은 조심스럽게, 그러한 옆으로 미끄러짐을 피한다. 그는 단지 사람들이 이러한 민주화 사실을, '이러한

보통의 문화, 보통 사람의 문화'를 심각하게 여기기만을 요구한다. "왜냐하면 민주체제들 속에서 보통 사람은, 그리고 이것은 상당히 중요한데, 귀족과 엘리트의 생활을 복잡하게 만드는 역할을 하고 있기 때문이다."[59] 몽젱이 '지적인 귀족의 상투어들을 겹뜨는'[60] 민주적 평준화와 모던인의 바보스러움에 대한 상투어들에 대해, 클로드 르포르를 인용하면서 자신의 대답을 마치는 것 또한 의미가 있다.

따라서 논지들은 논쟁의 불이 그것을 주목할 수 있게 해준 것보다 훨씬 더 다양하다. 일단 우리가 파문의 표층적인 수준과(현대 예술은 아무것도 아니고, 텅 비어 있으며, 협잡이고 공적인 것이며, 재능도 없고 감동도 없으며, 아무것이라도 좋다 등), 그에 반대한 진영 속에서 일어난 비난의 마찬가지로 표층적인 수준을('파시스트들,' '증오하는 자들,' '원망의 인간들') 옆으로 치워 놓으면, 우리는 상당히 뚜렷한 사유선들을 읽을 수 있다.

시대의 증오와 향수

첫번째 공격선은, 시대의 배척과 향수에 젖어 과거를 부르는 것 사이에서 흔들린다. 이것은 장 클레르와 장 보드리야르의 공격이다. 여기서 현대 예술은 피폐하고 사기적인 시대의 징후로서 보여진다. 이 시대에 대한 비난은 쾌활한 허무주의의 이름으로(보드리야르), 돌이킬 수 없이 상실해 버린 숙련의·앎의·인간적 형상의·문화 시대들의 이름으로(클레르), 예언자들과 낭만적인 마술사들의 시대로 돌려지는 신성한 예술적 가치들의 이름으로(세나) 행해진다. 이러한 관점에서, 난파로부터 살아남은 예술가들은 베이컨·발튀스·자코메티이다. 손댈 수 없는 피카소는, 그렇다 하

더라도 방패로 제시되기에는 너무 모더니티적인 혐의를 받는다. 이러한 비난선은 예술과 전적으로 새로운 관계를 품고 있는 새로운 미래의 기원과 나란히 간다. 즉 임박한 유토피아를 기원함으로써, 비통한 현시대와 과거로의 불가능한 회귀 사이의 막힌 변증법을 극복할 수 있을 터라는 것이다. 이것이 바로 《크리시스》 속에서의 코스타스 마브라키스의 '묵시록적인' 입장이다.

현대 예술 옹호자들은 거기서, 그 자신들에 따르면 언제나 예찬해야 할 모더니티에 대한 그들 고유의 동의를 통해서만, 그들 영웅들의 가호를 통해서만 대답할 거리를 발견한다.

무엇이든지의 지배

논지의 두번째 선은, 미학적 기준에 관한 것이다.

이러한 관점 속에서 비난은 아주 색다른 것이다. 그것은 '무엇이든지'의 비난이다. 이 비난은 현대에는 거대한 잡동사니 장터가 있거나, 예술가는 자신의 행위를 무한정의 자유 위에 세운다는 확인 위를 통과한다. 여기에는 폴 페이러벤드의 인식론적 무정부주의의 미학적 판본이 있다.[61] 이러한 무정부주의적 상태는 하나의 상태처럼 확인되거나(프랑수아즈 가이야르), 참을 수 없는 것으로 비난된다(도메크). 채용된 태도가 무엇이건간에, 그 결과는 기준들의 파산이다. 그런데 미학적 인식의 판단은 특수한 공동체에 의해, 그리고 잠재적으로는 전체 인류에 의해 인정된 기준들과 규범들로부터 출발한 판단과 동일시된다. 따라서 무엇이든지의 승리는 미학의 종말, 나아가서 예술의 종말을 기록한다.

다시 조금 완화된 판으로서는, 이 상황의 책임은 적합한 기준들을 판별해 낼 수 없고(올리비에 몽젱), 적합한 기준들을 강제하기에는 용기가 부족한(도메크), 또는 유행과 스노비즘의 움직임들을,

그리고 나아가서는 미학적 판단의 테러리즘을 야기한 사회적 변화에 의해 주변화되도록 자신을 내버려두었던(르 보트, 가이야르) 비평적 판단의 쇠약에 전가될 것이다.

여기에 대해 옹호자들은 판별에의 호소, 그리고 내가 제5장에서 연구할 미학적 재구성의 시도들과 해설가의 더 나은 자질에 호소하는 것으로 대답한다.

민주적 침략

세번째 접근선은 문화 전체에 대한 민주적 충격과, 그로부터 유래한 평가와 예술에의 관계의 위기에 매달린다.

한편으로 현대 예술의 위기는 부분적으로는 전통적으로 엘리트적 취향들에 의해 관리되었던 영역 속으로, 대중적인 취향들의 난입으로 돌려진다. 워홀은 다시 low art(대중 예술, 또는 '낮은' 예술)에 의한 high art(고급 예술, 또는 엘리트 예술) 침략의, 광고 또는 응용 예술들에 의한 미술관 예술들의 침략의 예로 들려지는 예술가이다. 장 필리프 도메크는 그러한 식으로 '앤디 워홀적인 비평적 행운' 속에서 '모던적 바보스러움의 견본'을 발견한다.[62] 그래서 사람들은 군중들에 의한 미술관의 대거 침입, 전시회 순례들, 감식가들의 가치들을 키치의 가치들이 대체한 것을 비난한다.

동시에(그리고 이 두번째 짝으로부터 탄생한 명백한 모순에도 불구하고), 마찬가지로 민주의 이름으로 현대 예술은 비의적이고 희귀하며, 의사소통의 가치를 박탈당하였고, 대중에게 이해할 수 없는 것으로 공격받는다. 대중의 판단들, 또는 차라리 대중에게 떠넘겨진 판단들이 공격을 부양하기 위해 사용된다. 따라서 민주주의는 욕으로 예술 세계와 그의 망들, 그리고 그의 공모들의 비의적인 취향들에 반대한 논지로서 작용한다. 때때로 사람들은 이러한

공모들이, 특히 투기와 시장이 유포한 돈의 매혹을 통하여 성공함을 인정한다——그러한 사람들은 워홀의 경우, 리히텐슈타인의 경우, 스텔라의 경우를 다시 발견한다. 때때로 이와 반대로 선량하고 덕성 있는 대중은 속지 않고, 그의 권태, 그의 몰이해, 특히 레디메이드를 하는 사람들의 협잡들과 같은 협잡들 앞에서 대중의 분노 등이 폭발하여, 그의 이름으로 말을 하는 비평가들의 담론 속에 반영된다.[63]

현대 예술의 옹호자들은 대중의 문화적 활동과, 가장 진보한 예술로 대중을 교육시키는 열띤 업무를 기원하는 외에는 그다지 할 말이 없다.

제도? 당신은 제도라고 말했습니까?

마지막으로 국가적 제도에 대한 고려가 개입한다.

비록 제도가 화재를 진압하기 위해 아주 일찍 사용되기는 하였지만, 그렇다고 해서 직접적인 원인으로 놓여지지는 않았다.

이것은 놀랍게 보일 수도 있을 것이다.

현대 예술과 제도 사이에 끈을 설정한 첫번째 사람은, 1992년 10월의 《에스프리》에서 어떤 지적을 하던 중에 우연히 언급하였던 화가 베르트랑 졸리에이다:[64] "'현대 예술'을 잘 들여다보면, 이것은 모든 국가의 예술과 국가를 위한 예술 이전에 다른 것보다 더 공적으로 보인다."

도메크는 비평가들, 상인들, 예술 세계의 공모, 스노비즘, 시장, 뷔랑의 출세주의, 예술가들의 협잡들, 레오 카스텔리 등에 대해 공격하지만, 이상하게도 공적인 예술에 대해서는 언급하지 않는다. 장 클레르는 미술관 세계의 자기 동료들과 모더니티에 대해서는 공격을 하지만, 이상하게도 국가에 대해서는 하지 않는다. 다른 사

람들은 문화·뒤샹, 그리고 뒤샹의 상속자들을 공격하지만, 공적인 예술에 기여하는 국가적 개입은 문제삼지 않는다.

일은 많이 바뀌지 않았다. 자신을 좌파적인 사람이라고 이유 없이 주장하지 않는 도메크는, 현재도 계속하여 국가보다는 현대 예술을 공격하고, 장 클레르 또한 국가보다는 모더니티와 예술을 위한 예술을 공격한다. 논쟁의 시작 이전에, 그리고 논쟁과는 독립해서 내가 광범위하게 스케치할 수 있었던 것을 예외로 하고는[65] 사람들은 진정으로 반국가적인 비평을 듣지 못한다. 콜베르적인 국가와, 그에 대한 충성을 위해 프랑스적인 경의가 남아 있는가? 문화기구가 '좌익적으로' 참여한다는 믿음이 아직도 살아 존재하며, 그 결과 문화기구의 활동이 편파적이지 않고 대중을 위해 봉사한다는 믿음이 존재하는가?

현대 예술에 반대한 공격이 공적 예술 곁에서 국가의 참여 비평과 결합할 가능성은, 마르크 퓌마롤리의 책 《문화국가》에서부터 싹을 틔웠다. 그 책의 결론들을 현대 예술에 우호적인 공적 활동으로 확대시키는 것으로 충분하였다.

마르크 퓌마롤리는 그것을 아는 데 시간이 걸렸고, 최근의 그의 개입들 속에서야 거기에 이르렀다.[66] 이러한 늦음의 이유들은 아마 문화 속에서 사회주의적인 개입에 대한 그의 진단이 일반적인 수준에 머물러 있었고, 또 그 진단이 시각 예술들에 일차적으로 관심을 두고 있지 않았기 때문이다.

취향들의 민주화에 의해 만들어진 컨텍스트 속에서 국가의 역할은 여전히 두 가지 다른 각도에서 보여진다.

한편으로 문화국가는 현대 예술을 지지하고, 그것을 대중화하고자 하며, 배척들에 반대해 보호하고, '현대적'이라는 꼬리표가 달리지 않은 창조 형태를 간접적으로 위태롭게 하며, 궁극적으로는 모든 공적 예술에 내재적인 화석화와 죽음의 요소를 더하면서 무

엇이든지의 문화에 공헌하기 때문에 비난받을 것이다.

반대로 국가의 역할은 그의 교육과 대중화의 노력, 그리고 양질의 예술과 대중 사이에 '절단'을 제거하고자 하는 노력으로 인해 칭송될 것이다. 그러면 여전히 이러한 사회적 사명의 이름으로 현대 예술에 반대한 공격들은 파시스트화하는, 민중 선동적인 것들에 의해 박해를 받게 될 것이다──특히 국가 개입의 원칙 자체는 몇몇 예외를 제외하고는 결코 문제되지 않을 것이다. 사람들은 부득이한 경우에는 국가가 조금 더 잘 기능할 수도 있었을 것이고, 그의 대리인들의 틀에 박힌 취향들로부터 빠져 나갈 수도 있었을 것인데 하고 양보할 것이다. 어떤 사람들은 행위자들을 바꾸는 것으로, 그리고 그들을 바꿈으로써 다른 사람들에 의해 그렇게 잘못 행사된 책임들을 바꾸는 것으로 충분하리라 생각할 것이다. 공화주의자인 마르크 퓌마롤리는 국가적 개입의 원칙을 여전히 수락하면서, 이 영역 속에서 국가의 기능을 재정의하고자 한다. "이 것은 국가, 그의 조형미술위원회, 그의 건축 지도가 상업적 이익뿐만 아니라 관료적인 이익보다 위에서, 전체적인 이익과 공공 복지의 역할과 같은 커다란 역할을 가지고 있지 않다는 것을 의미하지는 않는다. (······) 국가의 행위는, 그것이 순수 간단하게 임명된 권위적인 공무원들에게 덜 종속되어 있는 제도들과 기관들을 최대한 통과할수록 그만큼 풍부하고 지성적으로 될 것이다."[67]

그동안에 협잡과 허무주의적인 타격으로 고급 문화를 전복하려고 하는 검은 공모와, 비의적인 고급 문화의 본질들에 중독시키려고 하는 시도 사이에 잡혀 있는 민중적인 힘들은 다른 것을 생각한다. 그들은 철길을 따라 예술적 점찍기들을 순식간에 해치우는 것이 아니라면, 연속극을 보기 위해 텔레비전 앞에 앉아 있고, 셀린 디옹이나 바네사 파라디 또는 NTM을 들으며 워크맨에 매달려 있고, 잠재적인 여행 속에서 디즈니랜드 가운데 있다.

2

컨텍스트 속의 위기

논쟁은 그 속에, 사회적 행위자들과 제도들이 있는 실제 세계 속에, 늙은 유럽 사회 속에, 위기에 처해 있지 않는가 의심받고 있는 복지국가 속에, 민주적 원칙들과 함께 국가 개입의 강한 전통을 가지고 있는 정치체제 속에 자리를 잡는다.

토론들은 이러한 컨텍스트적인 조건들에 대해 거의 언급하지 않는다.

1. 시장의 위기와 돈에 의한 면역의 상실

행복했던 80년대 이후에, 그리고 투기적인 1990년초 이후에, 다른 개발국가들에서와 마찬가지로 프랑스에서도 1990년말-91년초 미술 시장이 붕괴되었다. 주가가 폭락하고, 거래량이 움츠러들었다.

80년대 내내 유열이 전세계를 강타하였고, 프랑스를 휘어잡았다. 프랑스에서 현대 미술 시장은 국가의 아주 중요한 개입들의 혜택을 입었다. 1992년부터 현대 미술의 구매는 거의 완전히 중단된다. 최근에 문을 연 수많은 화랑들이 문을 닫았다. 오랜 역사를 가진 어떤 화랑들은 자기들의 활동을 재정의하고, 그들의 매장과 인

원·일상 활동을 줄여야 하며, 때로는 구역을 바꿔야 한다.[1] 자기들의 가격이 아주 높은 수준까지 오르는 것을 보았던 유명한 예술가들은, 차후로는 의미 없는 가격 수준까지 다시 몰리게 된다. 그들의 수집가들은 희소화하거나 구입을 삼간다. 덜 유명한 예술가들은, 이제는 아무것도 팔지 못한다. 프랑스에서 미술 세계는 쇠퇴기에 들어갔다.

이 위기 가운데서 국가는 현대미술국립기금(FNAC)을 통한 구매를 통해(연평균 1천2백만-1천5백만 프랑), 공공 주문을 통해(연평균 2천5백만-3천만 프랑), 연평균 1천만-1천2백만에 이르는 현대미술지역기금(FRAC)의 지역적 구매를 통해, 장학금과 예술가 거주 지원 및 아틀리에 수당 등의 사회적 활동을 통해(역시 1천만 프랑) 거의 유일한 구매자이다. 또한 1993년도처럼, 가장 위협받는 화랑들이 긴급 구매 계획을 통하여 한숨 돌릴 수 있게 된 것처럼 예외적인 개입들도 잊어서는 안 된다.

미술 시장의 이 위기는 선진국들의 경제적 위기, 실업의 증가, 성장률의 둔화, 복지국가의 위기 등과 분리될 수 없다. 이 위기는 그러니까 그 자체로서는 현대 미술을 배척하는 의미를 가지고 있지 않다. 골동품 시장으로부터 현대 미술 시장에 이르기까지, 모든 미술 시장이 1990-91년의 공황에 의해 타격을 입었다.

아무튼 우리가 아는 것은 미술 시장의 위기들이 경제적 위기들을 뒤따른다는 사실이다. 1882년의 프랑스 연방의 공황은 1880년대의 미술 시장을 무겁게 짓눌렀고, 대공황은 30년대의 미술 시장을, 1962년의 월 스트리트 위기는 추상회화 시장을 강타하였으며, 1973년의 오일 쇼크를 이은 1974-78년의 경제 위기는 현대 미술의 위기로 귀착되었다.[2] 현대 미술 시장은 전반적인 미술 시장의 아주 축소된 한 부분을 구성하고 있음을 잊어서는 안 된다.[3]

1997년까지 지속되고 있는 이 위기의 결과는 복수적이었다.

예술가들과 상인들에게 가해진 경제적 문제를 넘어서서, 사회학적이고 심리학적인 결과들은 아주 중요하였다.

예술가들 쪽에서는, 우선 학교와 가르치는 직업으로 움츠러드는 것을 본다. 80년대, 젊은 예술가들의 세대는 가르치는 기능 속으로 들어가기를 선택하지 않았다. 90년대 전환기에는 수많은 예술가들이 미술학교들이나, 고등학교·중학교의 조형미술 교육과정을 향해 돌아선다. 그와 비슷한 운동이 1974년의 위기 때 만들어졌다.

가르치는 직업으로 움츠러드는 것은 경제적 의미만을 지니고 있는 것이 아니다. 이것은 예술가의 공무원화와 아카데미화를 내포한다. 구매와 주문을 위해 그가 조금이라도 제도에 종속되는 한, 그는 그 자신이 원하건 원하지 않건 19세기에 프랑스가 보자르 행정을 통하여 만들었던 유형 그대로의 공적인 예술가가 된다.

대중의 관점에서 보면, 재정적인 가치들의 붕괴는 신뢰 상실에 강력하게 기여하였다.

거대한 투기적 움직임들이 생길 때마다 커뮤니케이션 수단들이 센세이셔널한 것의 추구, 투기 앞에서 분개한 비난, 이러한 마술적 변환에 대한 숭배 등의 혼합 속에서 이 현상을 독점한다. 이것은 달리에 대해서처럼 반 고흐에 대해서, 뒤샹에 대해서처럼 피카소에 대해서, 워홀에 대해서처럼 데 쿠닝에 대해서 맞는 말이다. 가장 비의적인, 또는 외양상 가장 평범한, 때로는 가장 격렬하게 배척된 작품들의 재정적인 가치는 예술·문화의 파괴를 자극하기보다는 작품들을 보호한다.

거꾸로 재정적 가치의 사라짐은 억눌려 있던 질문들을 해방한다. 즉 이제 경제적 가치를 갖지 못하는 것은 예술적 가치도 갖지 못하는가? 협잡에 대한 분석을 해야 할 것이다. 그리고 새로운 유열의 시기가 오면 가장 설득력 있는 많은 질문들을 침묵시킬 것이다. 즉 어떤 것이 그만큼의 돈을 가져다 주기에, 그것은 틀림없

이 어떤 가치를 갖는다.

2. 애퍼래칙스(비밀정부원들), 동업조합주의와 모방

시장이 가장 낮은 수준으로 떨어진 순간에 논쟁이 탄생했다면, 논쟁은 또 국가에 통제된 미술 세계 가운데서 탄생한다.

우리는 이 상황을 제3공화국하의, 더 나아가 루이 14세 치하의 공적 미술 조직에까지 거슬러 올라가게 할 수 있다.[4] 이러한 지속성을 상기하는 사람들은 프랑스의 국가주의에 대해 관대함을 나타내는 경향이 있다. 즉 그렇게 오래 된 습관들은 어떤 정당성이 있을 것이라 생각하고, 아무튼 그런 습관을 어떻게 바꿀 수 있다는 말인가고 생각한다.

프랑스에서 미술의 관료체제 전통의 지속성이 있다 하더라도 변화에 대해 의식해야 한다.

이 변화들은 1981년 이래로, 다시 말해 문화 속에 국가의 재정적 참여의 수준이 변화한 이래로 굉장하였다. 1982년, 문화부의 예산은 2배가 되었고, 1981년과 1983년 사이에 조형미술에 할당된 신용대출은 3배가 되었다. 부담금의 증가도 몇 년 동안 계속되었다.

1982년 4월에 조형미술 분야를 위해서 지원과 제한의 구조인 조형미술위원회(DAP)가 설립되었다. 이것은 창조, 예술가 직업, 그리고 공예위원회를 뒤이은 것이었다. 이 이름은 실제로 보자르를 담당한 중앙 행정의 방향을 완곡하게 말하고 있다. 공적 제도인 조형미술국립센터(CNAP)의 예산을 통해 움직이는(이 센터의 원장은 조형미술위원이다)[5] 이 위원회는, 초기 몇 년은 일을 즉흥적으로 해치웠다. 1982년 2월에 제출된, 미셸 트로슈에 의해 주재

된 조형미술들에 대한 고찰위원회의 보고서에 따라 새로운 제도 들이 만들어졌고, 수많은 새로운 사업들이 시작되었다.

수많은 즉흥적인 일들이 이 새로운 활동들을 동반했다는 것은 피할 수 없었다. 첫번째 조형미술위원인 클로드 몰라르의 표현을 다시 받아, 레이몽드 물랭은 '창조적인 무질서'에 대해 말할 수 있었다.[6]

현대미술지역기금(FRAC)이 창설되었고, 현대미술국립기금 (FNAC)의 수단들이 강화되었으며, 공공 주문이 팽창되었고, 예술가들을 위한 장학금 및 창조보조금들이 만들어졌으며, 예술창조 촉진기금(FIACRE)이 설립되었다. 갑자기 돈 쓸 곳이 많아졌고, 그 돈은 소비되었다.

나의 의도는 그것이 좋은 것인지 나쁜 것인지, 잘했는지 잘못했 는지를 알고자 함이 아니다. 그 대신 국가 활동의 발전이 새로운 유형의 문화적 활동자들의 고용을 유발했음이 자명하다. 중앙업무 요원은 2배(70에서 1백50으로)가 되었다. 조형미술에서 22명의 지 역자문위원들(CAR)을 채용하였고, 그들은 1986년에는 문화사업 에서 지역 집행자들(DRAC)을 보조하기 위한 조형미술자문위원 들(CAP)이 되었다. 창조에 있어서 감독단체들이 발전하였다.[7] 새 로운 예술 센터들, 그리고 그와 연결된 새로운 구조물들의 장들을 찾아야 했다.

한 마디로 '새로운 예술 정부,'[8] 그리고 예술적 관료체제가 자리 를 잡았다.

이 관료체제는 처음에는 무정형의 성격을 지니고 있었다. 왜냐 하면 이것은 몇몇 예외를 제하고는 현대 미술에 대해 관심을 갖 지 않았던 미술관들의 경직성과 결별하여야 했기 때문이다. 살아 있는 새로운 것에 대한 관심을 가진, 문화적 투사주의와 사회주의 적인 투사주의를 혼합하여 채용은 다양했다. 행정적인 활동은 얼

마 동안 새로운 색채를 띠었다. 위상들은 전반적으로 '공공 기능의 계약직' 위상들이었다.

행정은 행정대로 남아 있고, 관료체제는 관료체제로 남아 있다고 말하는 것은 진부하다.

신속히, 습관과 관례에 젖어 새로운 책임자들은 기구적인 사람들이 된다. 이것은 내가 1989년의 《예술가와 중개인들》 속에서 차가운 애퍼래칙스라고 불렀던 것이다.[9] 그들은 물론 공무원의 티는 내지 않았다. 그렇지만 그들은 곧 공무원의 습관들을 갖게 되었다. 위원회들 위에 위원회들을 쌓으며, 위험들, 특히 책임들은 지지 않고 국가와 동시에 자기들의 경력에만 신경을 쓰려고 하며, 후견을 받는 예술가들을 자기들이 대체한다. 이 모든 것은 공격할 수 없는 인사들이 공공의 업무에 충실히 봉사한다는 덕성스럽고 신중한 외양 아래에서 행해진다.

차후로 사정은 더욱 나빠진다.

사정은 수많은 직업들의 규격화와 함께 더 나빠졌다.

이 새로운 기능들의 대부분은 당시에는 공공 기능의 틀 밖에서 설정되었다. 그런데 합리화는 미술관 큐레이터나 감찰관과 같은 이미 존재하는 지위들 위에 정렬하면서 행해진다. 공무원이 아니면서, 공공 기능의 터무니없는 지위를 누리고자 원했던 사람들의 공무원으로의 편입 요구를 충족시켜 주기 위해 임관 조건들을 만들어야 했다. 90년대 전환기에서 임관과 편입운동이 일어났고, 이것은 문화의 애퍼래칙스 그룹들을 결정적으로 영속시켰다. 이 영속화는 때로는 동일한 기능들 속에서, 때로는 그들을 한 제도로부터 다른 가까운 제도로 이동시킴으로써 일어난다. 그리고 지나는 길에 높은 급료의 이점도 제공한다.

동시에, 여기에 관계된 부류들은 공격으로부터 자신들을 보호하기 위해 스스로를 조직화하였다. 그렇게 해서 프랑스의 미술 세계

를 구조화하고, 조직화하며, 시멘트화한 직업조합들이 창설되었다.

　조직들을 연구하는 사회학자는 이러한 변화들을 분석하기에 나보다 더 자질이 나을 것이다.

　이러한 무거운 설명을 계속하기보다는, 나는 1995년에 프랑스 미술 세계를 집합한 투르 회의의 초대장이 보여 주는 믿기 어려운 증거를 제시하고 싶다. (아래를 참조하기 바란다.) 이 증거는 해설이 필요 없으며, 그것이 사실 어떤 파렴치한 행동에 관한 것이 아니라면 깜짝 놀라게 할 수도 있을 어떤 바보 같은 어수룩함과 함께 상황을 잘 표현한다.

1996년 10월 30일 수요일의 프로그램

전문 직업인들만 참석하는 회의

13시 30분 개막과 참석자 등록.
14시 00분 다음의 손님을 모시고 개회 선언:
　　　　　장 제르멩, 투르 시장. 장 들라노, 엥드르 에 루아르 의회 의장. 모리스 두세, 상트르 지방의회 의장. 장 프랑수아 드 캉쉬, 문화부 조형미술위원. 회의 관리자: 르네 리자르도
14시 30분 회의에 참석한 전문직 조직들의 내부 위원회들
　　　　　—— 프랑스미술활동협회(AFAA)
　　　　　—— 국제미술비평가협회, 프랑스 지부(AICA)
　　　　　—— 조형미술자문위원회협회(ANCAP)
　　　　　—— 미술학교장협회(ANDEA)
　　　　　—— FRAC(현대미술지역기금)장들협회(ANDF)
　　　　　—— 미술학교교원조합(CEEA)

—— 국립미술학교협회(CENA)

—— 미술갤러리협회(CGA)

—— 프랑스미술센터원장협회(DCA)

—— 프랑스큐레이터연합회(FFACR)

—— 살롱협회

—— 국제아트페어협회(ICAFA)

—— 미술작품관리운송인협회

16시 30분 언급된 직업인 조직들에 속하는 혼합위원회들

〈컬렉션들: 구성과 배포〉

ANCAP, ANDF, CIMAM

〈예방적 복원의 유지와 개발〉

ABF, ANDF, CIMAM, FFACR, 미술작품관리운송인협회

〈공공 구매〉

ANDF, CGA, CIMAM, DCA

〈미술 갤러리들과 미술 시장 상대 가격 사정관〉

CGA, 전국가격사정관협회(CNCP), ICAFA

〈지적 재산권 보호〉

AICA, CGA, CNCP, 전국출판조합(SNE)

〈출판과 배포〉

AFAA, AICA, ANCAP, ANDEA, ANDF, CIMAM, DCA, SNE

〈현대 작품 문서화〉

ABF, ANCAP, ANDEA, ANDF, CEEA, CGA, CIMAM, DCA

〈대중 교육과 민감화〉

ANDEA, ANDF, CEEA, CENA, CGA, CIMAM, DCA

〈예술적 형성과 직업 환경 속에서의 관계〉

ANCAP, ANDEA, ANDF, CEEA, CENA, CGA, DCA

〈국제 현대 미술 시장의 역할〉

AFAA, CGA, ICAFA

〈국제 무대에서의 프랑스 미술〉

AFAA, AICA, ANCAP, ANDF, CGA, CIMAM, DCA

18시 30분 총회

(조직이나 협회에 가입하지 않은 전문인들도 18시 30분
부터 회의에 참석할 수 있다.)

19시 30분 토론:

〈현대 예술에 입문하는 것이 공공 서비스의 사명인가?〉

문화 관리 단체들 연합에 의해 조직된 토론:

제라르 포토, FNCC 위원장

20시 30분 식사(선택 사항) '투렌에서의 20세기' 협회에서 조직함.

노리코 수나야마(일본)의 〈숨막히게 하는 세계〉 공연

1996년 10월 30일과 31일에 투르에서 거행된
〈예술, 공적인 일〉 회의 프로그램

* 18시 30분 이전에는 조합에 가입하지 않은 직업인들의 입장이 금지되
어 있음을 유의할 것. 또한 종결 공연으로서 N. 수나야마의 〈숨막히게 하
는 세계〉를 선택하게 한 무의식적 유머를 유의할 것.

물론 틀림없이 이 시위의 조직자들 가운데 누구도 제2차 '투르
회의'[10]의 근본적이고 기념적인, 한 마디로 역사적인 의미를 비밀
로 하지 않는다. 공적인 미술조합들의 카르텔이 밝혀지는 것을 이
영광의 날로 거슬러 올라갈 수밖에 없다.

당연히 이러한 빗장걸기는 현대 미술에 대한 공격에 대답한다.
그렇지만 대답은 극히 감화적이다: 논증들에 대해서 사람들은 약

호들로 대답하고, 질문들에는 장갑벽들과 참호들, 그리고 DCA로 대답한다. 이 마지막 약호는 미술센터원장협회의 약호로서, 그의 사명은 현대 미술을 대중에게 전달하는 것이다!

이 요새는 동업조합들을 보호하기 위한 것만이 아니다. 이것은 관료화한 미술 세계의 본질적인 필요들에 대답한다. 즉 풍부한 생산 속에서 어떻게 방향지어지는가를 알기, 더 일반적인 용어로는 바람이 어디에서 오는가를 알기이다.

왜냐하면 미학적 선택들은 어떤 곳으로부터 와야 하기 때문이다.

한편으로 국가는 그의 비편파성의 이름으로, 한 당파의 노선을 옹호한다고 비난받아서는 안 된다. 따라서 국가는 모든 흐름에 열려져 있다고 선언해야 한다. 다음은 공적 예술의 존재를 비난한 사람들에게 휘둘러진 논증이다. 그 연구비가 DAP에 의해 전체적으로 지원된 한 사회학자는 FRAC이나 FNAC의 선택들의 다양성, 주문의 흩어져 있음, 정책의 복수성을 증명한다.[11] 열정에 휩쓸린 그는, 국가의 활동을 절대적인 무엇이든지에 열려 있다는 이름으로 옹호하기에 이른다!

동시에 포스트모더니즘의 '거대한 바자회' 속에 들어간 이래로, 제도적인 결정자들은 다양한 실천들을 포괄하는 다른 레벨들이 창궐하는 세계 속에서 방향을 잡아야 한다. 어떻게 할 것인가?

그들에게는 자기들 고유의 상호 작용의 그물망 속에서 결정하는 일만 남는다. 거기에는 스스로 수락과 거부, 그리고 예술가들의 퇴출 규범들을 자세하게 규정한 '미술 세계'의 용어로 작동하는 모범적인 경우가 있다.

이렇게 해서 다형인 만큼 지배적인 취향이 만들어진다. 이 취향은 동시에 절충적이고 교조적이며, 공식적이 될 수 있는 수행을 성공적으로 달성한다. 각자는 자기가 겪은 영향들을 통해서, 그리고 자기가 들락거리는 세계에 의해 반사되어 되돌아오는 영향들

을 통해서 스스로 영향을 받는다. 이것은 르네 지라르의 모방적 선택 논리이다. 알렉산드르 지노비예프는 소련의 이바니 기능을 기술한 소설들 속에서, 사람들은 전에 훈장을 받았기 때문에 또다시 훈장을 받는 사실을 강조하였다. 오직 첫번째 튀기가 비용이 많이 든다. 프랑스 공식 미술의 이바니 속에서 사람들은 선택되었기 때문에 선택되고, 전시되었기 때문에 전시되고, 구매되었기 때문에 구매된다. 일단 첫발이 떼어지면, 기구의 사람들은 차후로 그들이 공유하는 취향들에 대해서 안심을 한다.

이렇게 해서 공적으로 선택되었다는 사실을 제외하고는 공통적인 것이 아무것도 없는, 공적인 예술가들의 다양한 만큼 표준적인 리스트가 작성된다. 일단 선택이 되면, 사람들은 다른 리스트를 작성해야 할 때마다 그들을 생각할 것이다.

따라서 그 경력을 보면, 공적인 예술기구 속에서 행정적 무결점을 과시하는 알프레드 파크망과 같은 표준 취향의 공무원이 외국인에게 소개된 프랑스 화가선으로서[12] 다음을 선택한다──사람들은 문제되고 있는 외국인이 프랑스 아카데미즘의 높은 자리인, 로마의 빌라 메디치에 있다는 것을 알면 꿈을 꾸고 있다고 생각할 것이다: 크리스티앙 본느푸아 · 피에르 뒤누아이에 · 필리프 리샤르── 추상화가들, 양 페 멩 · 벵상 코르페 · 카롤 벤자켄 · 자멜 타타 · 장 미셸 알브롤라── 구상에 별로 유리하지 못한 이 시기에 다소간 개념적인 색깔을 가미하여 자기들의 회화적 실천을 정당화한 구상화가들, 베르나르 피파레티와 베르나르 프리즈── 시리즈를 통하여 자기들의 실천에 거리를 둔 추상화가들.

이 화가들 중의 몇몇을 아주 오래 전부터 지지하였기 때문에, 나는 이 선택들을 비평하기를 삼갈 것이다. 그렇지만 이 선택들은 확실한 가치들의 점진적이고 신중한 집성에 상응하는 선택 메커니즘을 증명한다. 이 가치들의 어떤 것들은, 문제되고 있는 화가들

이 아직 인정되기 몇 해 전에는 이 커미셔너의 관심을 끌지 못했다. 인정을 받으라, 그러면 사람들은 당신을 발견할 것이다——이것이 제도적 모방의 금언이 될 것이다.

이러한 리스트들은 모든 세대들에 대해서 있다. 그리고 이 리스트들은 모두가 동일한 이상함을 지니고 있는데, 이 이상함 속에서 자의성이 절충주의와 앞을 다투고 있다. 잘못 받아진 대범함을 비추었다가(예를 들어 80년대초에 나부들에게 끌린 도미니크 고티에는, 그의 '이미지들'이 당시 유행하던 추상의 도그마와 맞지 않았기 때문에 순식간에 배척되었다), 하나의 실패 이후에(왜 예술가들은 실수할 권리가 없고, 그들의 등 위에서 작업하는 커미셔너들만 가지고 있는가?), 그 때문에 리스트에서 누락된 예술가들에게 불행 있으라! 첫눈에 그들을 알아볼 수 있게 해주는 전략을 관리할 줄 모르는 사람들, 아양을 잘 떨 줄 모르는 사람들, 또는 단순히 세대 효과가 소진되었고 그 환경의 중간적인 취향이 이동해 버렸기 때문에 유행을 놓쳐 버린 사람들에게 불행 있으라! 따라서 연속적으로 회화에 대한 일종의 열광 같은 것이 있었고, 이어서 어수룩하고 소진된 예술로서 회화의 단호한 배척이 있었다. 다시 회화는 받아들여질 수 있는 것이 된다. 하지만 회화가 어떤 개념적인 장식으로 둘러쳐진다는 조건에서이다. 다음 유행을 기다리면서.

예술가들에게 있어서, 그들 활동에 대한 이러한 통제·모니터링·상표붙이기 기구에 대한 종속은 파국적이다.

우선 보잘것 없는 사람들로부터, 제도에 의해 인정받기 위해 해야 할 일을 하지 않는 사람들에 이르기까지 배제된 사람들이 있다: 너무 독립적인, 운 나쁜, 갤러리들에 의해 '멋 없는'으로 보여진, 또는 쉽게 인지되지 않는 오랜 기간의 연구에 들어간 사람들. 시대와 병행하지 않는 사람들이 있다: 그렇게 하지 말았어야 할 때 구상적인 사람들, 그렇게 하지 말아야 할 때 추상적인 사람들,

회화가 불가능하다고 간주될 때의 화가들.

비록 그들이 물질적인 염려를 피한다고 하더라도, 공식적인 인정을 누리는 사람들도 반드시 가장 좋은 위치에 있는 것은 아니다. 그들은 자기들의 보호자들에게 종속되고, 결국 그들의 판단 부재와 신념의 허약함을 내재화하고 만다. 그들은 반복해서 자신들을 알아볼 수 있는 이미지를 생산하고, 규격화한 보여 주기 원무에 참여하며, 외교관과 신중한 사람들이 된다. 그들은 회사 개가 된다. 때로 그들은 아직도 짖는 척한다.

3. 대중들과 예술

1981년 이래로 사회주의적 국가의 문화정책에 대한 토론과 해석들이 아주 많았다.

그들의 정치적인 참여가 무엇이건간에 해설가들 대부분에 의해 공유된 결론은, 사회주의적인 정책은 고급 문화의 민주화 프로젝트를 고취하고 실현하는 것으로 이루어졌다기보다는 문화적 실천들의 다양성을 확인하고, 고급 문화의 실천들과 대중들의 실천들 사이에 단절이 무엇이건간에 모든 분야 속에서 모든 것에 개입하는 것으로 이루어졌다는 것이다. 사람들은 문화의 민주화로부터 문화적인 민주주의로 이동하였다.

《문화국가》 속에서의 마르크 퓌마롤리처럼 어떤 사람들은 거기서 고급 문화의 종말을 비난하였고, 다른 사람들은 동일한 확인으로부터 출발하여 문화 속에서 민주주의의 태동을 보았다.

나를 사로잡고 있는 분야 속에서는 사정이 완전히 명확하다.

한편으로 프랑스인들의 실천들과 취향들은 예술과 아주 관례적인 관계를 증명한다. 다른 한편, 미술 세계의 직업인들의 실천은 완전히 시대에 뒤처져 있다.

이러한 단절은 그 자체로서는 놀랍거나 스캔들적인 것이 하나도 없다. 하지만 여러 가지 일들이 사회적 세계들의 방수성이 오래 지속하게 내버려두었을 상황을 어지럽게 만들었다.

문화의 가치화와, (여가 요구의 관점과 마찬가지로 문화의 상업화 관점으로부터) 교양된 여가 소비의 효과들은 지금까지 분리되어 있던 세계들을 관계 속에 놓았다. 동시에 민주주의가 문화적 가치들에까지 미친 상황 속에서는 고급 문화에 대한 대중의 존경이 약해졌다. 명확히 하자면 무더기의 방문객들이 예술을 향해서 몰려들고, 뒤샹이나 개념적인 생산물들에 노출되었는데, 언젠가는 앞서 말한 방문객들이 자기들에게 제시된 것에 대해 의견을 표현하지 않을 것이라고 생각하기 어렵다. 이 사람들이 성을 방문하는 농부의 존경하는 태도를 더 이상 갖지 않고, 걸상 위에 놓인 자전거 바퀴들과 청색의 모노크롬들, 모든 사람들에게 속한 레디메이드들이 결코 자신들과는 상관 없는 것임을 발견할 날이 온다.

프랑스인들과 예술에 대한 1992년 《보자르 마가진》에 의해 발표된 앙케트와, 몇 년 후인 1996년 아마추어들의 실천에 관한 문화부의 연구는 '예술의 사랑'을 중심으로 한 오해의 확장을 보여준다.

1992년 1월 《보자르 마가진》을 위하여 CSA에 의해 행해진 앙케트 속에서, 프랑스인들은 우선 예술을 회화와 동일시하였다(57%). 이것은 음악(29%)과 문학(10%)을 훨씬 앞지른다. 개념적 구분들을 더 깊이 해보면, 그들은 예술을 문화와 동일시하지 않았고(겨우 7%), 창조와도 동일시하지 않았다(8%). 예술은 그러니까 그들에게는 귀하고 필수 불가결한 것, 과거의 창조적 유산·문화가 아닌

것이었다. 예술적 인식에 대한 그들의 개념은 폭넓게 직관적이고, '영감을 받은' 채로 남아 있었다. 왜냐하면 응답자의 78%가 작품을 자발적 감동이라는 용어로 판단하였고, 16%만이 앎에 의거하였다. 생산물들에 대한 선호는 콩바스(15%)를 훨씬 앞질러 발튀스(47%)에게 갔고, 장 피에르 레이노·백남준·이브 클렝은 거의 누구도 끌지 못했다. 예술가의 정체성에 관한 문제에 관계될 때에도, 선호도는 화가(56%)가 음악가(40%)보다 앞섰다. 그리고 예술가는 통속화한 낭만주의의 특성을 부여받았다: 정열적, 꿈꾸는, 근면한, 고독한, 보헤미안, 기괴한, 나아가서 광적인. 예술가들의 히트 퍼레이드에 있어서는 반 고흐가 레오나르도 다 빈치·미켈란젤로·피카소를 앞질렀고(43에서 31%), 뷔렌은 1%로 꼴찌였다.

행동으로 넘어가는 문제가 시작되자 사랑은 미지근해졌다: 전시들, 갤러리들, 미술관들의 방문은 '약간'으로서, '많이,' 그리고 때로 '아주 조금'보다 우세했다. 질문받은 사람들의 대부분은 오리지널도 재생도 사지 않았다. 그리고 구매 이유도 장식적인 기능에 우선권을 주었다(45%). 국가와 시장은 예술 분야를 지탱하기 위해 똑같이 신뢰가 주어졌고, 공공적인 지원은 좋은 일로 간주되었다. 해피 엔딩이라는 이름으로 투기는 보통 단죄되었다.

사람들은 레이몽드 물랭의 냉소와 함께, 대부분의 취향이 현행의 예술로 향해 있지 않았음을 확인할 수 있었다.[13] 즉 이 취향은 대문자 A를 지닌 Art의 대중적인 개념과 상응하였는데, 여기서는 낭만주의적인 판에 박은 생각들이 지배하였다. 예술과의 꿈적인 관계가 실제적인 관계를 대체하였다. 실제로 1992년 1월, 프랑스인들은 현대 미술을 《에스프리》·《텔레라마》, 그리고 《레벤느망 뒤 죄디》의 반대자들과 똑같이 보았다.

사람들은 1981년의 좋은 날들처럼, 공공적인 활동이 이러한 단절을 축소할 수 있을 것으로 여전히 기대할 수 있었다. 그것이 바

로 '예술과 국가'에 할당된, 1992년의 《보자르 마가진》 제3호 속에서의 조형미술위원회의 이데올로기였다. 이 3호는 각각 FRAC, 공공 주문, 그리고 미술정책들에 관계되었다.[14] 그렇지만 마음은 이미 더 이상 거기에 있지 않았다.

같은 해, 카트린 미예는 1968년을 연상케 하는 제목의 〈시작일 따름이다, 예술은 지속한다〉 속에서 자신의 어수룩함을 고백했다: "나는 어수룩했었다. 그렇지만 나는 혼자가 아니었다. 우리는 수가 많았다. 예술과 대중 사이의 관계를 인상주의의 행운의 도식인 그런 도식에 따라 생각하는 사람들은 아직도 많다. 우선 부르주아들은 조롱한다. 이어서 그들은 우아함에 의해 감동된다. (어떻게 그런지는 알지 못한다. 그렇지만 우아함은 설명되지 않는다.) 끝으로 모두 함께, 그들은 감탄한다.

70년대, 우리는 진실로 우리가 방어하는 아방가르드들에 대해서도 마찬가지일 것으로 믿었다."[15]

몇 줄 아래에서, 그녀는 예술적인 창조에 대한 새로운 사회적 관계의 희망적 개화를 확인하였고, 포스트모던적인 상업주의에 의해 전파된 사이비들을 비난하였다.

프랑스인들에게서 아마추어 예술 활동들에 대한 연구는 실천들의 현실을 정면에 놓는다.

1996년에 발간된 문화부의 〈연구와 전망국(DEP)〉의 앙케트는[16] 70년대 이래로의 아마추어적인 실천의 발전을 명확히 하였다. 즉 프랑스인의 둘 중 하나는 아마추어적인 실천을 하였고, 또는 아직도 하고 있으며, 젊은 세대로 갈수록 그 참여율이 높다.

조형미술에 관한 한 활동적인 아마추어들의 비율은 연령에 따라 다른데, 가장 젊은 세대의 18%에서 가장 나이 든 세대의 8%까지 이른다. 활동의 성격은 극도로 관례적이다. 데생·수채화·

유화가 실천된 기법들의 제1선에 오고, 콜라주나 합성사진은 아니며, 인스톨레이션은 더더욱 아니다. 가장 흔하게는 기분풀이와 여가를 위해, 독학적인 활동으로서 우선은 구상 쪽으로 향하고, 주변인들에 의해 가치를 인정받는다.

가장 의미 깊은 것은, 현대 미술에 대한 무지와 배척의 정도이다. 아마추어들은 현대 미술관보다는 고전 미술관을 더 많이 간다. 그들은 다른 사람들과 마찬가지로 작품들과 재생들을 사지 않는다. 그들의 선호는 인상주의로 향한다. 그들은 반 고흐·르누아르·모네를 좋아하고, 피카소·달리, 그리고…… 아마 알고 있는 '모던' 예술가로서 뒤뷔페를 싫어한다. 일반적인 방식으로 그들은 동시대인을 배척하기보다는 더 알지 못하고, 모던 예술가라면 터놓고 배척한다. 그러한 생활을 꿈꾸어 보는 관대함 같은 것조차 없다.

확인된 대중적 취향의 현실은, 세련된 생산에 대해 걱정해야 하는 이유가 되어서는 안 될 것이다. 반면 걱정은 감식가 그룹들이 자기들의 신념에 대해 확신하지 못하면, 그들이 전혀 신념을 가지고 있지 못하면, 사람들이 전문적인 취향에게 우월한 가치를 주려고 하는데도 민주적인 가치들이 이 전문적 취향을 맹렬히 공격할 정도로 충분히 강할 때 오는 것이다.

그런데 이 모든 요소들이 함께 모아진 것 같다: 세련된 생산들을 지탱하는 것으로 간주된 사람들에게서 약하거나 흔들리는 신념, 미학적 평가의 영역에까지 올라온 민주적 가치들, 그럼에도 불구하고 사회를 합법화하고 사회구성원들의 참여를 촉진하기 위한 상징적 가치들 가운데서 예술이 우월한 가치를 가지고 있다는 생각.

이러한 상황 속에서, 현대 미술에 대한 공격은 다른 얼굴을 갖는다: 이 공격은 중간적인 취향들을 그 신념에 있어서 약해진 예

술 세계에 대립시키기 위해, 예술에 대한 고고한, 그리고 아마 오래 된 가치화 속에 뿌리를 내리고 있다.

우리는 대답들을 상상할 수 있다.

예를 들어 이러한 예술에 대한 고고한 생각을 유지하고, 중간적인 취향에 기울기를 거부하기——그렇지만 민주적인 설득과 대치될 위험이 있는 효율적인 대중화와 선전 수단들을 발명해야 할 것이다. 그 반대로 사람들은 예술에 대한 고고한 생각 그 자체를 버릴 수 있을 것이다——그러면 취향들과 쾌락들의 다양성만 남게 될 것이다.

하지만 이러한 토론은 대부분의 경우 플라톤적으로 남아 있다. 이 토론은 고고한 취향과 중간 취향들 사이에 아직도 논쟁이 있는 상황에, 비록 그것이 '기존의' 가치들을 제시한다고 할지라도 추구와 창조의 예술에 대한 선호가 아직도 존중되고 있는 상황에 대해서 가치가 있다. 반면 경쟁관계에 있는 좋아하는 대상들이 무제한적일 때, 즉 비교할 수 있는 경험들 안에서 하나의 취향에 다른 한 취향이 대립하는 것이 아니라 다른 경험들이, 예를 들어 대중적인 문화적 소비 경험들, 텔레비전적인 재핑 경험, 음악적인 리듬의 열띤 흥분이 대립할 때, 미학적 경험이 집약적이고 세련된 인식의 형태가 아니라 자아의 표출, 엑스터시나 망각의 추구에 더 가까운 형태를 띠게 될 때 토론은 더 이상 변별력이 없다. 그렇게 되면 현대 예술에 대한 공격들 그 자체가 어쩐지 가소롭게 된다. 이 공격들은 사라지고 있는 세계를 사라져 버린 세계의 가치들을 가지고 비난하는 것이다.

이러한 관점에서, 문화적이고 미학적인 민주주의의 부상은 '고전적인'·'관습적인,' 또는 '보수적인'이 될 수 있는 다수파적인 취향의 주장과는 전혀 다른 것으로 이루어진다. 즉 이러한 부상은 취향 공동체의 순수 간단한 사라짐의 위협을 도입한다.

이제는 우리가 아직 이해하고 있는 그런 의미로서 예술 분야 속에서가 아니라 예술과 미학의 개념들 그 자체에, 그리고 예술과 미학의 사회에 대한 관계에 영향을 미치는 또 다른 위기를 예견해야 한다. 그리고 이 위기를 고려해야 하는 까닭은, 사회의 여러 다양한 카테고리들 각자가 자기들의 취향과 문화적인 선호들을 내세우기 위해 경쟁을 하기 때문이며, 엘리트나 지배 계급이 말의 권리를 가지고 있는 유일한 계급이 아니기 때문이다. 최선이건 최악이건, 민주주의의 효과는 문화 속에서도 작용한다. 그리고 반드시 평범함이나 키치의 의미로서, 또는 고급 문화의 가치들로부터 빌려 온 구분의 가치들이라는 의미로서가 아니라, 더욱더 문제적으로 되어가는 사회 단위들 속에서 다른 문화의 주장이라는 의미로서이다.

이것은 나로 하여금 다시 한 번 전망의 영역을 확대시키도록 하는 것이다.

4. 문화적 자산의 산업적 생산

80년대에 고급 문화가 민주화되었다고는 하지만, 이것이 '모든 것들을 평등하게' 하지는 않았다. 확장되었던 대중들은 다른 대중들로서 반드시 교육을 받았다거나, 반드시 존경스러워한다거나, 또 반드시 획득된 지식이 있다거나 한 대중들이 아니다. 제임스 클리포드[17]가 강조했듯이, 미술관들은 문화 부문들 사이의 접촉지역들이 된다. 즉 그곳에서 자기들의 자리를 갖지 않았던 사람들이 미술관들을 자주 드나들기 시작하였고, 그들에게 자리를 만들어 주어야 했다. 문화의 장소들은 바뀌어야 했고, 현대화되어야 했으

며, 관리와 문화산업으로 문을 열어야 했다.

이러한 진화는 공간들의 구성, 프로그램들의 성격, 서비스의 범위에 중요한 결과를 가져왔다. 향수에 젖은 사람들은 자기들 기호의 아늑하게 감싸진 장소들을 다시는 발견할 수 없다고 불평한다.

여가 문화 속으로의 미술관들의 유입이, 과거에 미술관들을 여가산업의 다른 분야들과 경쟁하게 만들었던 것과 마찬가지로, 이러한 유입은 또 미술관들을 자기들끼리 경쟁하게 만들었다.

오늘날 환상은 사라져 가는 경향이다. 1995년부터 연간 20%씩 방문객의 수가 격감하고 있다. 변덕스러운 대중에게 절개를 바랄 수는 없었다. 다른 분야들 속에서는, 예를 들어 현대 예술 센터들 속에서는 방문의 비약이 애초에 일어나지 않았다.

사실 문화적인 소비는 현저하게 증가하였다.[18] 그렇지만 이 소비들은 경음악·영화·텔레비전과 같은 영역들에 관계된다. 또는 조립식 대중 베스트셀러와 폭력·연애·공포·에로티시즘 소설들처럼 규격화한 분야에 관계된다. 미술뿐만 아니라 고급 문화라는 의미에서 예술은 상업적인 문화에 의해 대체되었던 것이 아니며, 그에 의해 주변화되었고, 더 나아가서 문화는 소비집단들에 따라 잘게 쪼개진다. 젊은이 문화, 교외 문화, 가지친 문화, 거대 대중 문화, 50세 이하의 가정주부 문화 등이 있다.

우리는 로스앤젤레스에서 망명하던 중에 프랑크푸르트학파 철학자들에 의해 밝혀진, 문화 자산들의 산업적 생산 세계 속에 잠겨 있다.[19]

이러한 문화적 자산의 산업적 생산은 작품들과 저자들을 미디어화하는 메커니즘들을 통해서(포켓북·디스켓·영화의 비디오나 텔레비전화한 확산), 여가의 중심지로서 미술관의 변형을 통해서 엘리트 예술에 손을 댔다. 그렇지만 이 생산은 특히 대중적인 생산들에 관계되었다(팝음악·텔레비전·영화). 이 생산은 그것들이

시장을 가질 수 있자마자 야생적인 생산들을 흡수한다. 바스키아나 콩바스식으로 교양된 리사이클링을 하는 몇몇 예외를 제외하고는, 택(tags)은 진정 상업적으로 회수되지는 못했지만 랩(rap)은 상업화를 알게 되었다. 이 문화는 승강기들과 거대한 상가들 속의 배경음악의 문화, 텔레비전 연속 기획물들과 리얼리티 쇼들의 문화, 파울 러프 설리춰에 따른 문학의 문화, 격정과 엑스터시의 문화, 관광적인 키치와 조직된 관광들의 이국 취향의 문화이다.

이 상황의 역설은, 여기서는 문화적 참여는 증가하지만, 이 참여가 사회적으로 가치화되어 있는 고급 문화의 실천들에 통합되는 요인이 아니라는 것이다. 이 참여는 차라리 잘게 쪼개진 문화 속에서 각자의 정체성을 주장하는 사회집단들 사이의 경쟁·긴장·차이를 반영한다. 따라서 수직적이고(고급/저급), 수평인인(우리의 문화/그들의 문화) 비구분의 움직임이 있다. 고급과 저급 사이의 구분이 이제는 가치가 없을 뿐만 아니라, 소속 공동체라는 것마저도 가라오케 같은 퇴행적인 형태들 아래서가 아니라면 이젠 의미가 없다.[20]

이러한 진행은 사회의 중대한 변화와 상응한다. 그 변화란 경쟁관계에 있는 사회적 집단들 사이의 권력의 분산, 사회의 지속적인 달라지기, 정보와 이미지들의 끝없는 회전, 여가 생산물들에 대한 지속적인 수요가 그것이다.

문화의 위기, 또는 비문화화는 문화가 파괴될 것이라는 의미에서 문화의 위기는 아니다. 이것은 차라리 경쟁중에 있는 서로 다른 문화들 사이의 상호적인 중화, 또는 기생에 관한 문제이다. 경쟁 속의 사회집단들의 문화들은 그 자체가 경쟁관계 속에 있으며, 이 현상은 모든 주장들이 동등하게 받아들여질 수 있는 다소간 격렬한 뒤죽박죽으로 번역된다.

역설은 여태껏 그렇게도 많은 문화적 메시지들이 없었다는 것

이고, 사회는 또 그만큼 문화 속에 잠겨 본 적도 없었다는 것이며, 그 고양된 형태들의 정체성을 밝혀내기가 그렇게도 어려웠던 적이 없었다는 것이다.

이러한 시각의 후퇴와 함께 현대 예술의 경멸자들의 혐오들과 비난들은, 그 옹호자들의 볼멘 항의들과 마찬가지로 사라진 세계에 대한 향수와 명증성의 전적인 부재 사이에 잡혀서 가소롭게만 나타난다. 예술에 대한 거짓 종교를 비난하는 것을 보거나, 종교도 숭배도 없으며, 소비자들이 등을 돌리고 있는 아우라의 수퍼마켓만 있는데, 고귀한 미학적 숭배 예찬을 하고 있는 것을 보면 감동적인 뭔가가 있다.

그러한 진행은 게다가 오직 부정적이지만은 않다. 지배 문화와 엘리트 문화를 이야기하는 사람은 헤게모니를 쥔 예술, 따라서 지배의 현재함을 이야기한다. 이것은 다시 다양성의 부정을, 그리고 더 나아가서 다른 문화들의 생명력 부정을 의미한다. 정통성의 종말, 그것은 다시 자유롭고 창조적이 되며, 다시 창조자가 된다는 가능성이며, 자기 자신의 문화를 재발견하고, 그와 화해하며, 자기 자신의 문화를 생산할 가능성이다.

그렇지만 이러한 이점들은 문화의 원자화 효과들과 균형을 맞추어야 한다. 경쟁적 발산들의 소음 속에서, 궁극적으로는 논쟁들과 갈등들, 따라서 교환들을 허용해 주는 최소한의 공통 영역조차 없어질 위험이 있다. 사람들은 끝없이 리사이클링과 혼합에 대해 말한다. 그렇지만 문화적인 차용이 있으려면, 차용 그 자체를 가능하게 해주는 최소한의 공동성이 필요하다는 사실을 무시해 버린다.

오늘날에는 모든 것들이 갈등 없이 공존한다. 그렇지만 공존의 평화 속에서라기보다는 무관심의 평화, 따라서 교환 없는 평화 속에서이다. 사람들이 말하듯이, 모든 취향들에 대해서도 그래야만 하는 것 같다. 모든 생산물들은 합법성과 가치에 대한 관점은 전

혀 없이 동등한 합법성을 주장한다. 비차별화는 무관심화가 되기 위해 그의 격렬한 혁명적 가치를 상실한다.

사회는 자신의 문화와 실제로 화해를 했다. 사회는 실제로 지배 이데올로기와 부르주아적인 구분의 문화의 굴레로부터 해방되었다. 그렇지만 모든 위계를 축소하는 관점의 확대와 함께 모든 문화적인 주장들을 수락하였다. 동일한 가치와 동일한 합법성을 가지고 있는 특이한 사건들만 존재할 때에는 모든 것이 실제적으로 의미가 없어진다. 그렇게 되면 차이들도 없고, 기억도 없으며, 오로지 구경거리만 있다.

5. 관점의 변화들, 미학적 변화들

이 진단은 어두울 수 있다——이 진단은 더 어두워져야 한다.

왜냐하면 문화적 자산들의 산업적 생산체제 너머에서, 문제되고 있는 것은 관점의 완전한 변화이기 때문이다.

1936년의 〈기계화된 재생산 시기의 예술 작품〉 속에서,[21] 발터 벤야민은 아우라적인 작품과 우리 시대의 근본적으로 재생산될 수 있는 작품을 대비시켰다. 그의 대비는 구체적으로 회화와 영화, 그 둘 사이에 위치하는 사진 사이의 대비를 덮고 있었다. 이러한 짝들에 포개져서 문화적인 가치와 전시의 가치 사이의 구분, 심각한 것과 오락 사이의 구분, 주의 깊음과 무사태평함 사이의 구분이 그의 텍스트 속에서 작용한다. 이 구분은 벤야민이 심심풀이의 미학이라고 부른 것 속에서 그 추월을 발견한다.

이러한 심심풀이의 미학은——심심풀이라는 용어는 여가와 주의를 기울이지 않음이라는 의미로 이해되어야 한다——비미학화

한 미학, 말하자면 미학 없는 미학을 예고한다.

하나의 문장이 그의 고찰의 전체를 지배하고 요약한다: "역사 속에서는 커다란 간격을 두고, 존재 양식과 동시에 인간 사회들에 대한 관점의 양식이 변형된다."[22] 여기에는 벤야민의 변증법적이고 유물론적인 명제가 들어 있다. 즉 예술 작품의 불변하는 본질이란 존재하지 않으며, 사회적 변화와 기술적인 발견들에 종속된 역사적인 본질이 있다.

석판화와 사진 이래로 작품의 재생성을 보장해 주는 것은 바로 기술적 발견들이다. 사회적 변화는 바로 거대 대중의 도래이며, 새로운 노동 조건들, 심심풀이와 전시의 가치들의 부상, 정치가 스펙터클로 변화하기, 한 마디로 말해 산업자본주의의 발달을 동반한 변화들이다.

발터 벤야민의 진단은 영화에 대해서는 아주 정확했다. 즉 영화는 수백만의 관객들을 위해서 산업적으로 생산된다.

영화를 넘어서서, 또한 녹음된 음악——이것은 아도르노의 관심을 아주 끌었던 것인데——디스크들, 텔레비전과 비디오, 그리고 수적인 매체들에 속한 모든 것을 고려해야 할 것이다. 디지털화한 형태로 텍스트, 소리, 고정된 이미지들, 활동적인 이미지들을 받아들일 수 있는 숫자적인 매체는, 그렇게 한다고 해서 손상이 되거나 닳지 않고서 무한히 재생될 수 있다. 또한 동시적으로 수백만의 관객들에게 사용될 수 있다.

벤야민에 따르면, 기계적인 재생성은 아우라를, 다시 말해 작품이 있는 장소에서 그 작품의 유일한 존재, 작품과 작품의 진정성에 대한 가깝고 먼 경험을 단죄한다.

그 원칙 자체에 있어서도 재생 가능한 작품은 공간과 시간에의 모든 종속으로부터 자유롭다. 이 작품은 하나의 계통과 전통과의 끈을 상실한다. 그리고 이 작품은 모든 사람들에게, 그리고 시리즈

로서 제공되고, 그 용어의 모든 의미에 있어서 '접근 가능'하다.

수용의 관점에서 이러한 변화는 미학적 체제의 변화를 유발한다. 이 새로운 작품들이 제공되는 것은 대중들에게이다. 사람들은 이제 대중이 필요 없는 숭배로부터 전시로, 독특한 경험으로부터 전시 속에서의 집단적인 승인으로, 그리고 '광고'로 넘어간다. 진정성의 아우라적인 경험들을, 지속적으로 재생되고 배포될 수 있도록 만들어진 작품들의 소비에 의해 야기된 심심풀이의 경험들이 대체한다.

벤야민은 정확히 보았다——그렇지만 그의 진단은 사실 오늘날의 모든 문화에 해당된다.

오래 전부터 우리 세상은 유일한 그림들, 초기 간행본들, 잊을 수 없는 공연들, 나아가서 세기의 콘서트들보다는 녹음된 음악·음반들·사진들을 더 많이 포함한다. 유일한 그림들조차도 미술관들이 문을 열어감에 따라 크게 증가한다. 유명한 음악적 해석들은 콤팩트 디스크 속에 새겨진다. 초간본들은 옵셋으로 재생된다. 할리우드의 걸작들은 칼라가 입혀지고, 바로 어제 촬영된 것 같다.

벤야민은 더 이상 예술적이지 않을, 그곳에는 이제 더는 과거의 명상과 심사숙고의 추억이 묻어 있지 않을 예술 형태의 탄생을 예견하였다.

이 단계가 이제 넘어서졌다. 비디오와 텔레비전은 자기 재현과 심심풀이의 '미학' 매체이다. 이것들을 넘어서서 우리는 하이퍼미디어들과 상호 작용적인 텔레비전의 세계, 항해하고 이동할 수 있는 방식을 마음대로 선택하는 시청자의 개입에 열려진 '총체적인' 창조들의 세계 속으로 들어간다. 각각의 사람은 그 어느 때보다도 필름으로 찍힐 권리가 있으며(벤야민), 10초 동안에 유명해질 권리가 있다(워홀). 하지만 그는 또 시나리오에 참석할 권리가 있고, 인물들 중에서 고를 수 있으며, 플랜들의 길이와 앵글들을

선택할 권리가 그 어느 때보다도 많다.

새로운 유형의 이 생산물들은 대중들에게 말한다(케이블·위성 중계·카세트를 통해). 이것들은 계속 진보하는 기술의 최근 발전들로부터 나온다. 이것들은 우리를 집단적인 광학적 무의식과의 관계 속에 놓는다——람보·공룡들·알라딘·터미네이터. 이것들은 열리고, 미완이며, 변경될 수 있고, 불완전하다.

이 영역들에서 심심풀이가 아닌 인식을 갖는다는 것은 불가능하다. 자동차의 라디오가 내보내는 음악을 '종교적으로' 들을 여지는 없다. 텔레비전으로 방영된 최근의 연속극을 '종교적으로' 볼 여지는 없다. 기분 전환을 위해 만들어진 최근의 베스트셀러를 '종교적으로' 읽을 여지는 없다.

작품들이 아닌 이 새로운 대상들과의 이 새로운 관계의 패러다임은 재핑이다. 재핑을 통해서 시청자는 제안된 것들을 '탈프로그램하고,' 자기 스스로 메뉴를 짜며, 틀이나 연속적인 스토리의 제약으로부터 벗어난다. 비록 초보적인 방식으로라 할지라도, 그는 자기에게 고유한 방영을 작성하기 시작한다.

의미들의 해석과 독서에 대해 신속한 훑기(스캐닝)를 특권시하는, 새로운 주의의 체제가 자리를 잡기 시작한다. 이미지는 더욱 유연하고 유동적이며, 스펙터클이거나 주어진 여건이라기보다는 행위적인 요소, 행동 체인의 요소이다. 이미지는 수요에 따른 일련의 변형 속에 새겨지기 위해 참조물의 가치를 상실한다.

아우라적인 전통의 의미에서, 그리고 심사숙고와 주의를 요구하는 위대한 예술이라는 의미에서 예술로부터 무엇이 남아 있을 수 있는가?

벤야민은 이 예술의 사라짐을 진단하였다——그렇지만 이러한 사라짐은 이상한 길들을 따랐다. 모더니즘의 핵심에 있는 예술을 위한 예술의 종교는 작품들을 신성화하고 자율화하면서, 아우라를

구출하기 위해 필사의 노력을 하였다. 아우라적이거나 유일한 작품들은 재생산의 법칙을 겪어야만 했다. 유일한 그림들은 전시회들 속에서 사진으로, 또는 슬라이드들로 회전한다. 이것들은 잡지들, 텔레비전, 그리고 미술 서적들 속에서 재생된다. 판화들은 접근할 수 없는 예술가의 서명을 찍어낼 수 있게 해준다. 관광은 원래 여행의 목적이었던 것을 조직되고 쾌적한 전시회에 넘겨 주고만다. 그리고 물론 그것이 부차적인 대중 커뮤니케이션의 수단이 아니라면, 그 자체가 숭배의 대상이 되는 미술관이 있다.

미술관은 특별한 고찰을 할 만한 가치가 있다. 왜냐하면 미술관은 현재 예술의 운명의 가장 모호한 요소를 이루고 있기 때문이다.

사람들은 그곳에서 유일한 작품들을 공손하게 보는 것으로 간주된다——비록 이 작품들이 가장 흔하게는 이러저러한 예술가의 세계적 규모의 생산의 다소간 동일하고, 다소간 드문 예들이라 하더라도 상관없다. 모든 건축적 배치들과 미술관의 규칙들은 시선의 심사숙고를 보증하고 보호하도록 되어 있다. 사람들은 거기서 큰 소리로 말하지 않는다. 아이들은 거기서 뛰어다니지 않아야 하고, 사람들은 작품에 손을 대서는 안 된다. 한 마디로 미술관에서는 즐기는 것이 아니라 감상한다. 이 장소는 열중한 주의에 바쳐져 있다. 이것은 수수하고 약간 놀라워하는 공손함으로부터 흥분된 매혹에까지 이르는 감정들의 폭을 덮고 있다.

미술관이 또한 심심풀이의 장소가 되는 것은 예외로 하자. 예술에의 접근의 민주화라는 이름으로, 미술관은 작품들과 명상적인 관계를 평범화하면서 개선한다. 미술관은 방문객들의 물결이 상점에서 구입할 시간을 가지면서도 최대한 잘 빠져 나갈 수 있도록, 대중에 대한 염려와 함께 효율적으로 관리된 관광의 장소가 된다. 관객의 역량은 측정되고, 알려져 있으며, 고려된다. 문화적인, 상업적인, 교육적인 서비스들이 관객을 맡기 위해 거기에 있다.

근본적으로 미술관은 벤야민의 진단 중에서 힘빠지게 하는 것의 가장 좋은 예이다. 미술관은 문화적 가치를 전시와 광고의 가치들에 종속시키면서 간직한다.

벤야민 분석의 결점들은(결점들이 있기 때문에) 기술의 뒤이은 진행에 대한 나쁜 인식과 관계가 있으며, 심심풀이 미학의 결과들에 대한 지나치게 낙관적인 평가와 관계가 있다.

벤야민은 텔레비전이 갓 걸음마를 할 때에, 그리고 라디오나 음반이 그의 생각들을 굴절시킬 수 있을 때에 글을 썼었다. 그는 분명 영화를 훌륭한 종합 예술로서, 영사를 위해 모인 어떤 대중을 위한 예술로 보았다. 그는 《렉스》·《엘도라도》·《제국》과 같은 제목을 한 기념비적인 영화들의 시기에 글을 썼다. 그는 자기 집에 누우러 가면서, 나아가서 그가 물리적으로 어디에 있건간에 대중에게 말하는 예술들이 있을 수 있다는 것을 생각지 못했다. 그는 대중이 다시 원자화하고, 또 덩어리화할 수 있다는 것을 상상하지 못했다. 텔레비전은 오래 전부터 각 가정 속에 들어왔고, 워크맨·CD 판독기, 또는 라디오 방송은 각 개인을 그의 주관적 울타리 속에 가둔다. 사람들은 덩어리들로부터 데이비드 리스먼이 고독한 군중이라고 불렀던 것으로 통과한다. 재평가의 개인주의를 원칙으로까지 들어올리는 내적 행위성과 함께는 상황이 더욱 복잡해진다.

그 결과는 특별히 텔레비전에 잘 맞는 대량 살육인 《텔레통》등, 인도주의적인 사건들 앞에서의 경우처럼 상상의 기본 위에서 순간적으로 모이는 현상들과 함께 대중적 개인주의의 부상이다. 그 결과는 또 사적인 여가 차원의 강조이다: 집단적 상상으로의 참여는 특수한 무의식의 길들을 다시 발견한다. (예를 들어 특별한 채널들을 포르노그라피적인 프로그램들을 통해서.) 마지막으로 결과는 부유하는, 순간적인, '기억이 없는' 인식, 영구적이고 팽창하는

현재 속에서 작동하게 되어 있는 인식 양태의 발전이다. 이 마지막 변화와 함께 고리는 채워진다. 문제되는 것은 아우라의 전적인 사라짐이다. 그 까닭은 전적으로 현재에 바쳐진 사유는 사물들의 근원과, '먼 곳의 유일한 출현'과, 성찰적인 방식으로 그 출현을 간직하는 전통과는 더 이상 관계를 가질 수가 없기 때문이다. 시나리오 작가인 알렉산더 클루지가 말하듯이,[23] 현재는 시간의 다른 차원들을 침범하면서 쉴새없이 공격한다.

벤야민은 대중 개인주의의 이 현실을 받아들이기가 아주 어려웠을 것이다. 이 현실은 비합리적인 것과는 다른 집단적 행위의 모든 약속과 너무 반대된다. 그가 모집의 예술로서 그렇게 영화에 집착했던 것은, 영화로부터 어떤 해방적인 정치화를 기대했기 때문이다. 그렇지만 그는 틀렸다.

그래서 우리는 사라져 버리고 상실된, 유일하고 아우라적인 작품들의 세계를 향해 우수적인 시선을 채용하거나 스펙터클과 시뮬레이션 사회의 시니컬한 비전을 채용하도록 유혹된다. 한 마디로 우리는 아도르노와 보드리야르 사이에 끼여 있다.

그 점에 있어서, 우리는 아주 자연스럽게 논쟁의 여건들과 입장들을 재발견한다.

한편에서는 아우라도 없고 미학적인 감정의 힘도 없는 생산물들의 고삐 풀린 회전 앞에서, 진정한 예술 숭배를 향해 후퇴를 하고 싶은 유혹이 생긴다. 이것이 바로 미술관과 전통의 증가를 요구하면서도, 오늘날의 사이비 '문화'와 마찬가지로 미술관들을 채우고 있는 아우라적인 가장들을 비난하는, 장 클레르와 같은 모든 사람들의 입장이다. 어려운 점은 여기서, 그것을 기적적으로 발견하기 위해 진정한 예술로 되돌아오고 싶어하는 것으로 충분한가를 아는 것이다. 역사는 쉽게 뒤로 되돌아오지 않는다. 그렇지만 반면에 사람들은 역사의 후진으로는 되돌아올 수 있다.

다른 한편, 마찬가지로 아우라도 없고 미학적인 감정의 힘도 없는 생산물들의 고삐 풀린 회전 앞에서, 복제물들의 인플레이션 외에는 다른 출구가 없는 상황을 즐기는 보드리야르와 같은 사람들이 있다.

이 두 태도는 사실은 같은 동전의 양면이다.

현대 예술의 위기라고? 어쩌면 그렇다. 그렇지만 시장의 위기라는 기반 위에서이다.

더 나아가서 창조를 지탱해 준다고 주장하면서 창조를 틀 속에 가두고 질식케 하는, 창조의 제도적 조직화 한가운데에서이다. 이것은 근시안적인 시선을 위한 것이다.

뒤로 물러서서 보면, 위기는 가소로우면서도 심각하게 보인다. 왜냐하면 이 위기는, 지금은 예술이 민주화되고 상업화되며 잘게 부서진 문화 속에 잠겨 있는데도, 예술과 예술의 기능들에 대해 가지고 있는 낡은 생각들의 위기와 연결되어 있기 때문이다. 그리고 이 위기는 더욱더 깊숙하게 과거의 정신 집중방식들을 쓸어버리고 치워 버리는, 미학적이고 인식적인 극단적 변화들의 한가운데에서 전개되고 있다. 현대 예술의 위기는 사실은 예술에 대한 우리 생각의 전복 징후이고, 우리 경험들의 변화 징후이며, 앞으로 보게 되겠지만 예술에 대해 우리가 믿었던 것들의 극단적인 변화 필요성의 징후이다.

3

비교와 대조

역사의 유익한 이용

앞장에서 나는 위기가 생산된 경제적이고 문화적인 조건들의 컨텍스트들 속에 위기를 위치시켰다.

그렇지만 현대 예술에 대한 공격들 가운데는, 최근까지 포함하여 역사 속에서 일어난 다른 많은 공격들이 있다. 성상파괴주의, 예술에 반대한 전쟁, 암흑 시기들에 대한 분개한 언급이 현대 예술 옹호자들에게 방어적인 근거의 역할을 자주 하였던 만큼, 접근을 시켜 보고 차이들을 표시하는 것이 중요하다.

1. 사유에 있어서의 성상파괴주의, 행동에 있어서의 성상파괴주의

다음의 질문은, 그 일반성 속에서 깊은 만큼 당황케 한다: 예술에 대한 거부들은 일반적으로 무엇인가? 예를 들어 벤담이 모든 시정이란 부정확한 재현이라고 말할 때, 그리고 찰스 디킨스에서 그래드그린드 씨가 사실들을, 여전히 사실들을, 또다시 사실들을 원할 때이다. 또는 빈학파의 논리실증주의자들이 형이상학적인 것을 시정적인 것과, 그리고 시정을 의미의 부재와 동일시할 때

이다.[1]

엄밀히 하자면, 철학사의 시초에 일어난 예술에 대한 단죄에까지, 겹뜨기를 하는 사람들과 환상을 만드는 사람들에 대한 플라톤적인 비난에까지, 도시 밖으로의 시인들의 추방에까지 거슬러 올라가야 할 것이다.[2]

이러한 근본적인 논쟁은 그 근원으로, 사실들을 선호하는 실증주의자들의 선택들이나 진실을 빗나가게 하는 겹뜬 것들, 외양들, 환상에 대한 두려움, 한 마디로 미혹시키는 것에 대한 불신을 가지고 있다. 가장 피상적으로 보일 때라도, 현대 예술에 대한 논쟁의 핵심에는 때때로 이러한 불신의 어떤 것이 남아 있다. 현행의 예술을 경멸하는 어떤 사람들은, 사실은 간단히 말해 예술을 경멸하는 사람들이다. 그들에게는 사업, 정치적 행위, 부의 산물이 예술적 산물들과는 비교할 수도 없을 만큼 더 중요하다. 우리는 정치가들이 비교도 안 되게 훨씬 더 무거운, 그리고 꼭 더 생산적이라고 할 수 없는 지출들에 대해서는 그렇듯 관대하면서, 문화적인 것에 미미하게 지출한 것을 가지고 의심스러운 주의를 기울이는데에서도 그 최근의 예를 본다. 사람들은 데 쿠닝의 어떤 작품이 3천만이나 4천만 프랑에 이르는 것을 보고 깜짝 놀란다. 그렇지만 라팔 폭격기의 가격이 4억 프랑을 스치고, 장갑차 한 대가 2천만 프랑이라는 사실에 대해서는 아무도 군소리를 하지 않는다. 단색화나 눈 치우는 삽과 같은 보잘것 없는 대상들이 천문학적인 가격에 이르렀다고 분개한 지적을 하는 중에는, 플라톤적이거나 실증주의적인 뭔가가 어슬렁거리고 있다.

예술에 대한 이러한 거부 속에서, 우리는 불행하게도 논쟁들만을 보는 것이 아니다. 거기에는 또한 예술 파괴들이 있다.

이러한 관점에서, 우리는 성상파괴적인 대규모 운동들에 대한

연구를 생각해야 한다. 예를 들면 비잔틴 시기라든가, 종교개혁과 종교전쟁들 때의 유럽에서, 이슬람의 한가운데에서, 혁명의 시기에 또는 우리의 시기와 훨씬 가깝게는 옛 유고슬라비아에서, 그리고 이슬람 사원과 교회들에 대한 공격들을 단행한 사회주의 블록의 나라들에서, 또는 최근에 사회주의 예술의 기념물들에 대해 공격을 하는 경우가 그러하다.[3]

또한 퇴폐적인 예술에 대한 나치의 단죄들, 그것들의 표현들과 그로 인한 파괴들을 생각해야 한다. 소비에트 연방에서 스탈린의 공포정치 때에, 제2차 세계대전 후의 동구 국가들에서, 또는 지식인들과 예술가들을 숙청할 당시 공산당들의 인텔리겐치아 안에서건, 예술의 부르주아적이거나 반혁명적인 이탈들에 대한 마르크스적이고 사회주의적인 단죄들을 잊어서는 안 된다. 또한 다른 종류의 거부들도 분석해야 한다. 즉 도덕적인 검열에 의해 주재된 거부들로부터, 무지의 반달리즘 때문에, 예술적인 맹목으로부터, 말하자면 독자적으로 도래한 거부들까지를 분석해야 한다.

오늘날의 예술의 위기에 대한 논쟁 속에서, 다행한 것은 그 자체로서의 예술에 대한 거부와 예술 파괴에 대한 문제 제기는 없다는 점이다. 즉 논쟁에 참여한 모든 사람들은, 반대로 예술에 대해 사나울 정도로 호의적이며, 예술 종교를 공유하고 있다.

전적인 거부의 문제는 거의 없다시피 한 정도를 넘어서서 현대 예술의 적대자들은 감탄하고자 하는 더 많은 이미지들, 더 많은 외양들, 더 많은 대상들을 요구하는 것처럼 보인다. 장 클레르나 장 필리프 도메크처럼 현대 예술이 형상을 포기한 것을 개탄하는 사람들은 전혀 플라톤적인 사람들이 아니다. 현대 예술의 속임수와 사기에 대한 그들의 비난 속에 환상을 만드는 사람들에 대한 단죄를 기입하긴 하지만, 그들은 그들의 도시 속으로 들어올 자격이 있는 시인들을 찾고 싶어도 찾아낼 수가 없다는 것이다.

이 논쟁 속에서, 물론 조각상들의 목을 잘라내거나 그림들을 불사르기, 창조적 검열을 하기, 미술관들을 폐쇄하거나 그림들을 치워 버리는 문제는 없다. 물론 최근의 한두 개 에피소드들이 그러한 유의 검열을 말해 주고 있기는 하다. (1994년 앙굴렘에서 있었던 폴 매카시 전시회의 폐쇄, 1995년 카르팡트라에서 있었던 뷔스타망트 전시회의 취소.) 공공연한 최근의 반달리즘의 한 경우로서, 1993년 8월 24일 님의 예술전에서 뒤샹의 레디메이드인 〈샘〉에 대한 공격은 훨씬 더 조심스럽게 접근되어야 한다. 왜냐하면 이 공격은 실제로는 이 유명한 소변기에 오줌을 누었던(그는 그렇게 주장하였다) 예술적 행위 속에서, 망치로 이 작품을 훼손하였던 예술가 피에르 피노첼리에 의해 실현되었다. 그러나 이 예술적 행위는 그의 일련의 행위들과 해프닝들 속에 들어갈 뿐만 아니라,[4] 뒤샹의 예술 행위 그 자체에 의해서도 자격을 인정받을 수 있다.[5]

반면 동시대 예술 작품들 자주 부차적 반달리즘적인 행동들과 파괴들을 겪는(긁은 것 위에 또 긁기, 줄을 쳐놓은 것 위에 또 줄을 치기, 손가락과 볼펜 자국 내기, 어떤 재료로 만들어진 작품들 위에 그 재료를 다시 덮어씌우기) 대상이 된다. 흔히 약간은 당황한 공격자들이 그들을 격분시키는 현대 예술의 하찮은 성격을, 그리고 더 나아가서 이 하찮은 것을 신성화하고 가치화하는 것을 공격한다.[6] 그렇지만 현대의 작품들은 무엇이라고 말하기 힘든 대상들의 '용법들'의 혼란들과 전시 행위의 평범성, 창고들의 혼잡을 고려하면, 이 작품들을 설치하거나 정돈하는 사람들의 미숙함을 더 두려워해야 한다.

따라서 본질에 있어서 토론은 비평적이고, 때로는 이론적이며, 나아가서는 매스미디어적이다. 의견들은 신문 · 잡지들 · 전시회 카탈로그들을 통해 표현된다. 비평의 결과들은 무시할 수 없다: 이 결과들은 공적이거나 사적인 사회적 주문, 다시 말해 자기 시대의

예술에 대한, 또는 사회가 자기 시대를 대변한다고 생각하는 사람들에 대한 사회의 참여에 관계된다. 이것은 이러저러한 예술가가 그가 누리고 있는 전시들과 주문들의 자격이 있는가를 아는 문제이고, 미술관들의 수집이 이러저러한 작품들을 구입하고, 계속해서 구입해야 하는가에 관한 문제이며, 이미 실현된 저러한 공적인 주문이 타당했는가를 아는 문제이고, 이러저러한 생산물에 대한 비평적 심취가 정당한가를 아는 문제이다.

논쟁의 핵심에 있는 것, 그것은 본질적으로 대중의 권리와 의견에 의해 움직이는 공간인 민주적 사회로서, 사회가 예술과 문화에 대해, 어떤 형태의 예술과 문화에 대해 가져야 하는 태도이다. 그 위에 논쟁의 문제는 이 사회가 자신을 재현한 어떤 형태들 속에서, 그리고 그의 믿음의 원동력들의 어떤 것들 속에서 갖거나 갖지 않을 수 있는 신뢰 위에 놓여진다.

성상 파괴에 있어서 가능한 비교들의 장은 너무나 넓어서, 나는 이 논쟁중에 언급되었던 것, 그리고 이 논쟁이 전혀 고립된 것이 아님을 암시하는 유사한 논쟁들의 경우에 언급되었던 것들에만 매달릴 것이다.

2. 질서로의 회귀?

현대 예술의 옹호자들과 반대자들은 그들 각각의 편에 있어서, 20년대의 '질서의 부름' 또는 '질서로의 회귀'를 하였다. 이것은 명백히 유혹적이었다.

'질서의 부름'이라는 표현은, 1919년 레옹스 로젠버그의 《현대적 노력》의 갤러리에서, 로제 비시에르와 앙드레 로트가 브라크의

전시회에 대한 그들의 평 속에서 사용했던 표현이다.

그들은 거기서 전후의 큐비즘을 회화의 재료와, 그리는 직업의 '질서의 부름'으로 해석하였다. 그러면서 큐비즘을 1914년 이전의 아방가르드적인 추구들의 흩어짐에 대립하는 축조적인 예술과 전통으로의 회귀라는 전망 속에 기입하였다.[7]

당시에 이 공식은 전쟁중에, 그리고 전쟁 직후에 예술가들과 비평가들 사이에 발달된 다양한 염려들을 집합 구호로 종합하고 변형시킨다.

'질서로의 회귀'는 다른 것을 지적한다: 1910년대의 아방가르드적인 실천들이 누그러든 전후의 시기인 1919-25년 동안에, 사람들은 유럽 도처에서 고전주의·질서·새로운 정신의 가치들을 칭송하고 사실주의로의 회귀에 참석한다.

피카소는 1914-15년 후부터 고전주의를 향해 돌아섰다. 이어서 절충적인 시기로 들어가는데, 여기서는 연속적으로 앵그르적인, 거의 아카데미적인, 피토레스크적인 방식이 이어진다. 마티스도 10년대의 극단성, 1911년의 〈붉은 아틀리에〉의 극단성을 버리고, 1916년의 〈피아노 레슨〉처럼 더 절제되고 담백한 스타일로, 이어서 니스에서 보낸 해들처럼 쾌활하거나 이국적인 스타일로 간다(〈오달리스크들〉). 전쟁으로부터 돌아온 화가들(라 프레네·브라크·마르)도 세베리니나 들로네처럼 고전주의로 향한다. 글레즈의 종합적 큐비즘은 붙인 종이들과 콜라주를 고려하기를 의도적으로 제거하면서, 브라크와 피카소의 설립자적인 작업들 위에서 투사한 재축조된 큐비스트 전통의 픽션을 도그마화한다.

아메데 오장팡과 샤를 에두아르 잔레(르 코르뷔지에)는 1920년에서 1924년까지 《새로운 정신》을 발간한다. 그리고 기고자들과 함께 그들은 질서잡히고 축조적이며 정화된 큐비즘, 즉 순수주의를 옹호하기 위해 '경험적'이라고 알려진 큐비즘, 초기의 큐비즘

을 비난한다. 그들은 세잔을 중심으로 맺어지는 전통의 지속성 속에 동시대의 창조를 기입한다. 그들은 예술과 사회의 관계를 옹호하고, '규방 예술'을 자기 시대 속에 잡힌 예술로 비난하면서, 현대 세계와 예술가 사이의 유기적 관계를 다시 다지고자 한다. "오늘날의 예술들은, 비록 사람들이 급격한 변화들과 분산들을 수락하기는 하지만, 간단히 그리고 엄밀히 정신들의 현재 상태의 증언이다. 우리가 보기에 잡다하게 보이는 어떤 시대도 사실은 하나의 통일성이다. 그렇지만 이 시기가 그 통일성 속에서 나타나기는 시간이 지나고 나서일 따름이다. 이것이 바로 예술가의 역할인데, 예술가들에 의해 감지된 이 통일성은 그들도 모르게처럼 그들에 의해 표현된다. 그만큼 그들의 창조 조건들은 현재 사실의 독재적인 덩어리에 의해 결정된다."[8] 그들은 형태와 질서의 필요를 칭찬하고, 뒤이어 앙드레 로트가 그렇게 할 것처럼 형태적인 불변소들과 예술 작품의 자율성을 위해 논쟁을 전개한다. 그들은 실제로 인류학적 사실주의에 기초한 형식주의를 옹호한다. 우리는 이것을 르 코르뷔지에의 건축과 건축 이론 속에서 다시 발견할 것이다.

유럽의 다른 나라들에서는, 전통과 정치적 상황에 기인한 굴절들과 함께 동일한 질서의 필요와 조소적인 가치들의 필요가 표현된다.

이탈리아에서는 잡지 《발로리 플라스티치》(1918-21)의 시기로서, 이 잡지는 형이상학적 회화를 유포하고, 조소적이며 도덕적인 질서를 옹호한다. 이 잡지의 불구대천지원수들은 다다이즘, 구성주의, 미래주의이다. 파시즘이 권력을 잡고, 이 잡지가 사라진 후인 1922년에는 이탈리아성, 전통 모더니티를 신장시키기를 바라는 '노베첸토(Novecento)' 그룹이 결성된다. 이것의 의지는 가장 오래 된 것과 가장 동시대적인 것을 결합시키고, 이탈리아적인 성격과 전통을 견지하면서도 외국의 아방가르드들을 향해 열려지는

것이다. 이것은 명백히 예술과 대중 사이의 관계에 대한 문제를 제기한다.

독일에서는 '신즉물주의(Neue Sachlichkeit)'와 '마술적 사실주의'의 시기로서, 보수적인 혁명의 시기이다. 여기서도 직업으로의 회귀와, 뒤러·알트도르퍼·그뤼네발트의 전통으로 되돌아가는 문제이다. 비록 이러한 조치의 정치적 의미가 사실들의 실제 상태와는 거리가 먼 확인에 이르기 때문에 훨씬 복잡하기는 하지만 말이다.

알려진 몇몇 사실들과 진행들에 대한 이 언급은, 질서로의 회귀의 문제가 본질적으로 예술가들 사이에서 세공되고 발전됨을 보여 준다. 이 문제는 각각의 예술가들의 고찰과 이론, 그리고 더 나아가서 각각의 스타일의 굴절들과 작품들에 관계된다. 회귀의 직접적이고 뚜렷한 기능은 방향을 잃어버린 순간에, 그리고 대전이라고 하는 정신적인 대공포의 예술가들에게 표정점들과 방향들을 다시금 제공하는 것이다. 간접적이고 더 은밀한 다른 기능은 다다와 초현실주의, 그리고 소비에트 프롤레타리아적인 아방가르드주의들의 폭발들을 가리고 내던지는 것이다.

현재 상황과의 차이들과 마찬가지로 유사점 또한 명백하다.

오늘날의 예술에 대한 비평가들에게서처럼 전통과의 관계 문제이고, 한 민족의 정신의 표현 문제이다. 이것은 과거 속에 뿌리를 내리는 문제이다. 이 두 경우에 있어서 예술이란 자기 시대의 표현이고 표현이어야 한다는 생각과, 너무 개인적이고 너무 비의적인 어떤 표현 형태들은 배척되어야 한다는 생각이 현재해 있다.

접근은 거기서 멈춘다.

우선 그 속에서 이 생각들이 탄생한 조건들 때문에 그렇다.

우리는 이러한 질서로의 회귀 조건들을 상상하기가 힘들고, 어떤 무게로 그 조건들이 내리눌렀는지를 상상하기가 힘들다.

케네트 E. 실베르는 당시의 예술적 질문들(전쟁중과 전쟁 후의 해들 동안에 탄생한 질문들)을 1914-18년의 도살장의 상상할 수조차 없는 충격과의 관계 속에 놓았다.[9] 예술가들은 파괴의 경험을 하였다. 그들은 죽음과 절단의 세계 속에서 살았거나, 후방에 남아 있을 때에는 시민들의 애국적인 적대감의 한가운데에 있었다. 그들은 우선 호전적인, 이어서 승리적인 또는 굴욕적인 국가주의와 함께 고려하여야 했고, 이러한 히스테리들 가운데서 태도를 정하여야 했다. 그들은 또 전쟁의 노력이라는 이름으로, 국가주의적이고 보수주의적인 가치들이 우세한 세계 속에서 작업하여야 했다.

질서로의 회귀는, 이 깊은 충격의 후속들 가운데 하나이다. 그것은 전통과 역사적 공동체에 호소하는 보수적 이데올로기의 용어들 속에서 표현된다. 그렇지만 찢어짐의 경험이라는 기본 위에서이다. 누가 전쟁의 새롭게 하는 힘을 칭송하거나, 그의 살육을 비난하거나 전쟁은 그를 통과했고, 아무것도 이전과는 같지 않다. 가끔씩 아방가르드와 공동체와의 관계가 언급되기는 하지만, 토론에 참여하거나 결정들을 내리기 위한 대중들은 전혀 존재하지 않는다. 예술 행정이란 거의 까맣게 무시된다. 토론은 예술가들 사이에서 진행되고, 수집가들과 비평가들, 예술 세계의 전문가들의 서클에 관계되며, 또 스타일과 가치들의 문제에 대한 것이다. 이러한 논쟁은 게다가 회화의 영역에만 국한되지도 않는다. 문학과 음악에서도 사람들은 국가적 전통과 그 직업의 문화적 가치들을 찾아나서고, 여기서도 역시 질서로의 회귀 문제이다. 창조의 세계는 자신의 질문들과 자신의 새로운 방향 설정을 짊어지고, 비평가들과 관료들 사이의 대립을 말없이 바라보는 관객이 아니다. 나아가서 거부들을 설명하는 문제가 아니라 새로운 방향 설정을 정당화하고, 더욱더 은밀하게는 새로운 제안들을 가리는 문제이다.

따라서 장 로드가 강조하였듯이, 여기에는 두 가지 점을 격렬하

게 억누르는 하나의 기도가 있다: "한편으로는 그와 직접적으로 동시대적인 것인 다다이즘, 추상들이고(들로네와 마찬가지로 칸딘스키·몬드리안·말레비치·아르퉁의 추상들이다. 아르퉁은 1922년에 그의 첫 '비정형'의 수채화를 그린다), 다른 한편으로는 전쟁을 선행했던 것이다."[10]

1914-18년 전쟁이 모더니티의 니힐리즘을 완수했다면, 질서로의 회귀는, 이 니힐리즘에 대한 대답이다. 실베르의 책은 1925년 '춤'에 대한 성상파괴주의와 함께 피카소의 새로운 출발 위에서, '1914년 8월 이후에 버려졌던 전쟁 전의 가치들로의 회귀와 함께' 초현실주의적인 프로그램 위에서 닫힌다. 전쟁 전의 가치들이란 "소위 원시적인 나라들에 대한, 그리고 비서구적인 문화들에 대한 관심을 동반한 세계주의와 국제주의, 특수하게는 마르크스주의적이고, 더 일반적으로는 현상을 어지럽히고 흐트러뜨리며 뒤집고자 하는 의지로서 혁명적인 감정, 우선적으로 주변적인 것, 평범한 것, 일시적인 것에 호감을 갖는 반위계적인 미학적 입장들"이다.[11]

전쟁 전의 예술적 가치들은 니힐리즘을 운반하였기보다는 무질서한 유토피아적인 힘을 담고 있었다. 바로 이러한 유토피아적인 힘이 전쟁의 도살장의 시련을 견디지 못하였다.

오늘날과 비교해 보면, 현재의 위기는 경미한 것이고, 오늘날의 질서로의 회귀의 부름은 허공에 매달려 있다. 우리가 알고 있는 사회처럼 이렇게 조직되어 있는 사회들 속에서, 위기는 환상이 된다. 게다가 예술가들은 특징적으로 무대에서 부재하다. 게다가 그들은 토론 속에 들어 있지 않거나, 개입되어 있지 않다고 느낀다. 유토피아적인 힘뿐만 아니라 니힐리즘 또한 없다. 코미디적인 외양을 띠는 반복이 남는다. '질서로의 회귀'는 벽보로 게양된다. 그렇지만 사람들은 이것이 어디로부터 오는 것인지 알지 못한다. 이것은 비난자들을 우수나 역정으로 기울게 한다. 그렇지만 그들에

게 대답하는 사람들은 다다나 초현실주의적인 혁명의 공격성을 띠는 것과는 전혀 거리가 멀다. 욕설들의 교환마저도 상호 합의된 어떤 것을 가지고 있다. 예술 세계는 고의적으로 자신의 위기를 만든다.

3. 퇴폐적 예술과 괴물성들

비교적 파시스트적이거나 사회주의적인 독재 속에서, 예술의 취급은 '질서로의 회귀'와는 전혀 다른 것이다.

사회적 · 정치적 · 경찰적인 사실들에 있어서도 미학적인 사실들과 마찬가지이며, 오히려 그 이상이다. 이러한 체제 속으로의 예술의 통합은, 물질적 양상뿐만 아니라 이데올로기적이고 직업적인 양상들에도 관계된다. 그리고 이탈적인, 퇴폐적인, 또는 반혁명적인 것으로 단죄된 예술의 거부도 마찬가지이다. 이데올로기적인 투쟁은 예술가와 그의 작품들의, 물리적인 것도 포함한 단죄 · 배제, 그리고 제거와 쌍을 이룬다.

사람들이 그렇게 두려워할 수 있었듯이, 현대 예술에 반대한 논쟁은 이러한 악몽적인 역사와의 비교를 자극하였다.

모더니티의 옹호자들은 퇴폐적인 예술에 반대한 십자군 운동을 외쳤다. 사실인즉, 그들은 그 반대자들이 무서운 추억들을 떠오르게 하는 어휘로 현대 예술의 퇴행성 · 데카당스 · 피폐에 대해 말했다는 것이다. 면전에 대고, 사람들은 스탈린적인 공격이라고 규탄해댔다.

우리는 이러한 종류의 사실들이 전혀 양식적이지 못하며, 수동적으로 위험하기까지 하다는 것을 알게 될 터이다.

연합하였다 해서 꼭 어떤 공통적인 프로그램을 가지고 있지도 않았으면서, 아방가르드들이 볼셰비키적인 힘들 쪽으로 참여하였던 소비에트 혁명의 초기 단계를 옆으로 치워 놓고 보면, 전체주의적인 권력들이 예술과 예술가들로부터 중요하고 뚜렷한 공헌들을 기대했다는 것은 명백하다. 예술이 혁명적 변화에게 할 수 있었던 제안들과 공헌들에 대해서 지속적인 오해들이, 특히 러시아 아방가르드 쪽에 대해서 있었지만, 사실 요구자는 전체적인 국가였다. 특히 주문을 하는 것은 국가였다.

1995-96년의 〈예술과 권력〉의 전시회는, 이러한 억압적인 요구들을 명백히 하였다.[12] 첫째는 건조물들, 거대한 프로젝트들, 기념물들을 통하여 권력 자체의 영광스럽고 승리적인 찬양의 요구이다. 여기서 건축은 첫번째 역할을 하고, 건축가와 정치적 수장과의 결합은 명백하다.

두번째는 퍼레이드·행렬·축제·대형 집회·보고서, 이러한 경우들에 대한 증언들을 통해서 군력의 재현을 무대 위에 올리기에 관계된다. 권력은 퍼포먼스와 코레오그래피의 예술가들에게, 무대 장식가들과 연출가들에게 호소한다. 군중적인 코레오그래피와 무대화는 일시적 기념물들의 생산으로서 건축처럼 주요한 예술이 된다. 동시에 무대에 올리는 예술과 영화적인 배경의 예술이 우세한다. 부차적으로 이러한 사건들을 '불멸화하는' 화가들과 카메라맨들이 이 목록 속에 기입된다.

마지막으로 권력은 예술에게 그의 선전, 그리고 이데올로기와 그가 강요하는 가치들 속에서 대중을 교육하는 데 공헌하기를 기대한다. 에릭 J. 홉스봄이 지적하였듯이,[13] 문화적 혁명 쪽으로 향한 이러한 선전의 노력은 19세기의 민주주의자들의 국가적 교육 프로젝트들의 지속성 속에 있다. 그렇지만 '반체제적인 목소리들은 추방되고, 국가적인 정통성이 강제된다'는 차이를 가지고 있다..

따라서 권력은 예술을 동원할 필요가 있다.

그에게 있어서 어려움은, 그의 요구에 부응할 수 있는 예술가들을 발견하는 것이다.

모더니즘과 아방가르드들은 사실 19세기에 뿌리를 내리고 있는 전통적인 취향들과 단절하였다. 어떤 의미에서 이것은 새로운 예술과, 그들 역시도 미래로 향한 질서를 신장한다고 주장하는 정치체제들 사이에 어떤 연대감을 내포할 수 있을 것이다. 그리하여 출발점에 있어서 많은 오해들이 있었다. 미래주의와 파시즘을, 구성주의와 레닌주의를, 영국의 소용돌이파(Vorticism)와 파시즘, 그리고 때로는 놀데와 같은 어떤 표현주의자들과 나치즘을 접근시키는 것과 같은 오해들이다.

그렇지만 이러한 접근들은 실패하게 되어 있다. 왜냐하면 아방가르드의 예술은, 그 예술가들이 그러한 욕망을 지니고 있다 하더라도 대중들에게 말을 하지 않으며, 그 역시 대중들을 조작하고, 대중들에 의해 직접 읽혀질 수 있는 예술을 원하는 독재자들의 대중적인 기대들을 어김없이 실망시키게 되어 있기 때문이다.[14] 근본적으로 파시스트와 사회주의적인 체제들은 모더니즘을 증오했던, 현대적이고 현대화를 촉진하는 체제였다.

여기서 나의 의도는 전체주의적인 체제들 속에서 어떻게 예술정책들이 자리를 잡았고, 나치나 소비에트적인 예술적 생산들이 어떤 교리적인 기관 위에, 그리고 어떤 공식적인 예술제도들 위에 세워져 있었던가를 밝히고자 하는 것이 아니다. 반면 나의 관심을 직접 끄는 것은, 이 독재적인 체제들의 미학적 적들에 대해 사용되었던 이유들과 방식들, 단죄된 예술적 생산물들에 대해 사용되었던 논리들과 방법들이다.

현대 예술에 대한 나치의 공격은 직접적이었다. 1924년의 《마인 캄프》에서, 히틀러는 예술적인 볼셰비키주의를 비난한다. "문화적

볼셰비키주의는 볼셰비키적인 실체의 가능한, 유일한 문화적 형태이고, 유일한 정신적 표현 수단이다. 그것이 놀라운 사람들은, 볼셰비키적이 되는 행복을 누렸던 국가들의 예술을 세세히 점검해 보기만 하면 된다. 경악스럽게도 그들은 횡설수설적이고 퇴폐적인 것들의 과잉 증식에 직면하게 될 것이다. 이러한 것들은 금세기초부터 큐비즘이나 다다이즘이라는 용어 아래서 우리에게 친숙한 것이 되었고, 차후로는 이들 국가들에 의해 인정된 공식적인 예술이 된다."

이고르 골롬스톡이 지적하듯이, 1924년 히틀러는 여전히 볼셰비키 혁명을 아방가르드 예술과 같이 본다. 그러면서 여기에 표현주의를 더한다. 골롬스톡은 또 당시의 히틀러의 공격은 아마 근거가 없지 않았다고 가정한다. 왜냐하면 20년대의 독일은 국가적 볼셰비키주의의 강력한 경향을 알고 있었고, 1921년 이래로 소비에트 아방가르드의 활동은 모스크바가 아니라 일련의 선언들을 통해 (예를 들면 1922년의 〈러시아 예술 전시회〉), 그리고 수많은 예술가들의 왕래를 통해 베를린에서 활발히 전개되었다.

나치스 가운데는 처음부터 앨프레드 로젠버그처럼 표현주의를 포함하여 모든 현대 예술을 인생과 문화의 퇴폐의 반영으로 단죄한 사람들과, 파울 요제프 괴벨스처럼 표현주의를 제3제국의 국가적 예술로 삼으려 하였던 사람들 사이에 강력한 대립이 있었다. 1929년 튀링겐 예술기관의 지휘자로 임명되었던 건축가이자 이론가인 파울 슐츠 나움부르크는, 거기서 공격적으로 반모더니스트적인 정책을 시행하였다. 그는 바우하우스의 교수들을 해고하고, 바이마르의 바우하우스에 있는 오스카 슐레머의 벽을 파기케 한다. 그는 1928년에 《예술과 종족》을 발간하는데, 그는 이 책 속에서 정신적인 환자들과 불구자들, 그리고 표현주의적이거나 모더니스트적인 작품들의 복사들을 함께 나열한다. 그는 1933년에 제국의

내무부 장관으로 다시 나타날 것이고, 이어서 다시 사라지게 될 것이다.

히틀러의 권력 장악 직후에 숙청이 시작된다. 수많은 동시대 예술가들이 학교와 아카데미 같은 예술기관들로부터 추방당하고, 미술관들은 압류당하며, 모더니즘의 경악스러움을 나타내기 위한 비평적 전시회들이 시작된다. 이것들은 1937년의 퇴폐적인 예술 전시회를 예고하는, '예술의 경악스러움의 방들' 또는 '수치의 전시들'이다.

소비에트 연방에서도 거의 똑같이 될 모델 위에서, 예술가들을 제국의 문화적 단위들 속에 가두는 '전체주의적 문화의 거대 기계'가(골롬스톡) 자리를 잡는다(라이히스카먼). 이러한 관료주의적인 구조 속에서 예술가들은 가르치거나 전시하는, 그리고 궁극적으로는 자신들의 예술을 실행하는 권리를 획득하거나 상실한다.

1936년, 예술비평에 대한 괴벨스의 포고령은 나치스 노선 밖에서의 모든 비평을 금지한다.

1937년, 아돌프 치글러에 의해 지휘된 임무는 1천4백 명의 예술가들에 의해 제작된 퇴폐적인 작품 1만 7천 점을 공공 컬렉션으로부터 압수한다. 이 작품들의 얼마가 1937년 7월 19일부터 뮌헨의 〈퇴폐 예술전〉에서 전시되었다. 이 전시회는 이어서 중요한 작품들이 그동안에 판매되었고, 또 나치의 정책과 전쟁의 상황 변화가 볼셰비키주의에 반대한 메시지를 굴절케 하였거나 반유태주의 방향으로 흐르게 하였기 때문에, 내용이 약간씩 바뀌어서 1941년까지 순회 전시를 하였다.[15]

국제적인 가치를 지닌 작품들은 뮐러와 피셔 화랑들을 통해서 외국 화폐로 판매되었다. 이에 대한 논리는, 물론 그것들을 사기 위해 낭비된 돈은 독일 민족에 의해 회수되어야 한다는 것이다.[16] 판매되지 않은 작품들, 약 5천 점은 1939년 3월 20일에 불태워진

듯하다. 이러한 상업화는 '퇴폐적인' 작품들의 대부분이 외국 컬렉션들 속에서, 특히 미국에서 보호되어 다시 발견되었음을, 그리고 1937년의 전시회를 거의 완전하게 1991년에 재조직할 수 있었음을 설명한다.

이제 퇴폐 예술에 대한 공격들의 내용을 점검해 보면, 우리는 거기서 여러 개의 다른 구성 요소들을 찾아볼 수 있다.

반볼셰비키적이고 반국제주의적인 핵이 있다. 역사적인 모든 명확함과는 반대로, 큐비즘이 제1차 세계대전중에 프랑스의 애국주의자들에 의해 '독일놈 예술'로 비난받았던 것과 마찬가지로, 문화적 볼셰비키주의 또한 독일의 적이다. 이 요소는 20년대의 정치적 컨텍스트 속에 새겨진다. 특히 공산주의자들과 파시스트들 사이의 권력을 위한 치열한 경쟁의 컨텍스트 속에 새겨진다. 1933년 괴벨스는 하나의 선언을 발표하는데, 그 중 3/5이 국제주의적이거나 볼셰비키적인 성격의 작품들을, 독일적이 아닌 작품들을 미술관으로부터 추방하기를 요구한다. 그는 또 마르크스적이거나 볼셰비키적인 끈을 가지고 있는 예술가들에 대해 침묵을 지키기를 요구한다. 이 주제는 20년대부터 예술의 타락을 공격하였던 국가적 보수주의자들의 염려와 결합한다. 볼셰비키적인 국제주의에 의한 타락에 대한 이 두려움은(예술의 국제주의는 프롤레타리아적 국제주의와 결합하기 때문에) 독일에만 고유한 것이 아니었고, 유럽의 모든 보수적 환경들에 관계되었다.

두번째 영감은 예술의 통합적 기능과 관계된다. 현대의 또는 아방가르드적인 예술은 악화된 개인성의 예술이다. 그런데 국민들은 그들을 함께 모아 주는 예술을 필요로 한다. 퇴폐적인 예술은 사회의 분열 위협을 드리우는 예술이다. 사실을 말하면, 이러한 관점에서 지고의 예술가는 국가와 종족의 신인 총통밖에는 될 수 없

다.[17] 더 산문적으로는, 민족은 자기에게 제시된 예술 속에서 자기를 재발견해야 한다. 이것은 1933년에 괴벨스가 제안한 원칙들 가운데 하나이다. 또한 이것은 〈퇴폐 예술전〉과 평행하게 보여진 〈대독일 전시회〉의 개막 연설 내내 히틀러 자신에 의해 다듬어진 원칙이다. "새로운 시대를 창조하는 것은 예술이 아니라 한 국민의 일상 생활이 새로운 형태를 취하고, 결과적으로 흔히 새로운 표현을 찾는 것이다. (……) 새로운 시기를 만드는 사람들은 작가들이 아니라 진정으로 형성적인 진짜 지도자들, 그렇게 해서 역사를 만드는 인물들, 투사들이다."[18]

히틀러는 그의 연설 속에서 한 민족에게 예술의 이러한 필연적인 직접적 현재함에 대해, 소피스트적이고 사심이 있는 패거리들에 의해서만 지탱되는 소위 모던 예술과 국민 사이의 완전한 단교에 대해 계속해서 언급하였다. 그는 국민의 '건강한 반발들'을 칭찬하고, '사물들을 있는 그대로 보지 않는 사람들,' '들판을 파랗게 보고, 하늘을 녹색으로, 구름들을 유황적인 노랑으로 느끼는' 사람들을 격렬하게 문제삼는다. 이 논리는 순진한 사실주의와 닮음의 범속성에 대한 찬양으로 돌아섰다.

그는 또 종족·건강·진화·새로운 인간의 창조를 뒤섞어, 그것들을 정신적으로 8세에도 이르지 못했던 사람들, 원시인들, 우둔한 자들에 의해 만들어진 현대 예술의 정신을 타락시키는 효과들에, 바보주의·퇴폐·의기소침에 대립시키기 위해 세번째의 논리로 흐를 수 있었다. 게다가 충격적인 것은, 라스코 벽화의 예술가들이 원시성이라는 이유로 해서 퇴폐적인 자들의 진영 속에서 다시 발견되었다. 사람들은 나치즘의 종족주의적이고 우생학적인 논리의 영역 속으로 들어갔다.

한 마디로 나치의 단죄는 현대 예술에 대한 정치적이고 국가주의적인 거부, 민족 공동체의 옹호, 예술에 의한 군중들의 통합 필

요, 건강하고 강한 종족의 이데올로기를 혼합하였다. 예술의 파괴는 아리안족의 순화라는 기호 아래서 수행되어야 했다.

이러한 주제들의 혼합은, 결국 현대 예술의 문제를 아주 멀리까지 밀고 가는 효과를 가져왔다: 모든 예술은 만약 그것이 퇴폐적이기만 하면, 그가 추함을 보이기만 하면, 그가 이상적 종족 창조라고 하는 나치의 정책에 봉사하지 않는다면 배척될 수 있다. 순수한 공동체의 광기는 전형적이고 모범적으로 나치적인, 전적으로 제3제국의 이상에 봉사하는 예술의 생산으로 이끌었고, 궁극적으로는 이러한 예술만이 존속하였다. 실제로 토론이나 성찰을 위한 여지는 없었고, 오직 숙청과 청소만이 있었다. 이것은 가장 전형적으로 독일적인 표현주의조차도 국가적인 예술로 받아들여지지 않은 이유를 설명한다. 신화를 건축하고 유포하기 위해서는 모든 스타일을 쓸어야만 했다. 또한 그로부터 광고와 선전에 의해 추구된 동질성을 생산하기 위해, 그리고 재생되기 위해 만들어진 나치 예술 작품들의 '사진적인' 장점들이 나온다. 한 해설가는 사진으로 촬영한 모티프를 베끼는 나치의 작품들이 많다는 사실을 강조하였다. 그는 거기서 실재적인 것과 이상적인 것을 상호적으로 가치 있게 만드는 방식을 보았다: 예술 작품은 사진으로 촬영한 종족적 미의 사실성에 부합하여야 보장되고, 사실성은 작품에 의해 표현된 이상적인 것에 의해 인정받았다. 그럼으로써 이상적인 것은 실재적인 것에 부합한 것으로 보여졌고, 실재적인 것도 이상적인 것과 부합한 것으로 보여졌다.[19]

나치즘은 이렇게 그 자신이 뿌리를 뽑아 버리고 단죄했던 예술과는 아무런 공통점이 없는 괴물스런 예술을 창조했다는 사실을, 우리는 이제야 감히 생각하기 시작한다.

《예술과 권력》처럼, 이러한 예술의 의미 깊은 견본들을 보여 주

었던 드문 전시들은, 어떤 광적인 탈선이 나치즘에 의해 20세기 예술의 중심에 어느 정도나 기입되었는가를 보게 해주는 장점을 가지고 있었다. 이러한 탈선이 비평적일 수 있었다고 말하는 것은 넌센스이다. 그것은 제3제국의 정치만큼이나 괴물스럽고, 또한 다른 모든 것을 순수 간단하게 제거해 버리는 것 위에 세워져 있었다.

따라서 현재의 상황과 조금이라도 접근시키려고 하는 것은 신중하지 못하다. (아무리 완곡하게 한다 하더라도.) 사람들은 언제라도 유사하게 보이는 테마들을 모을 수 있고, 국제적인 예술에 대해, 예술적인 패거리들에 대해, 퇴폐에 대해, 8세의 어린아이도 얼마든지 할 수 있는 작품들에 대해 말할 수 있다. 그렇지만 이 용어들은, 다행스럽게도 종족 위에 세워진 공동체의 이상을 찬양하고 선전하기 위해 전적으로 만들어진 어떤 예술의 경쟁적인 모델의 부재 때문에 공허 속에서 울린다.

이러한 메아리들 앞에서, 사람들은 두 가지 반응을 가질 수 있다——그리고 두 가지 반응을 가져야 한다. 하나는 그 위에서 이러한 유사들이 미끄러지는 경사면에 대해 조심을 해야 하고, 다른 하나는 말들을 즐기거나 괴물들을 깨우지 않기 위해서이다. 터무니없는 것을 가지고 장난을 쳐서는 안 되는 순간들이 있다.

ㄴ. 반혁명적인 예술

스탈린주의는 종족의 광기들과 크게 다르게 진행하지 않았다.

소비에트 혁명에 대한 예술가들의 지지는 강력했다. 그렇지만 처음부터 이 지지는 많은 오해들을 조장했던 다양하고 모순적인 참여들을 덮고 있었다.

이러한 다양성은 1909-17년 사이에 아방가르드가 비등하면서 나타난다: 큐비즘・입체-미래주의・쉬프레마티즘・빛주의, 그리고 여러 다른 운동들이 미래의 외양을 그리기 위해 즉각 경쟁에 들어갔다. 따라서 아방가르드적인 운동들은, 혁명의 첫해 동안에는 예술적이고 문화적인 부문에서 당의 입장들을 넘치는 경향이 있었다. 그들의 미학적 유토피아 속에서 쉬프레마티스트들과 미래주의자들, 그리고 몇몇 구성주의자들은 자신들의 혁명이 볼셰비키주의자들의 혁명보다 훨씬 더 극단적이고 강력하다고 생각하였으며, 미학적 유형의 새로운 질서를 창조하기 위해 자신들의 혁명이 아무 어려움 없이 볼셰비키 혁명을 뛰어넘을 것으로 생각하였다. 이점에 있어서 새로운 미학적 질서의 예비적인 모습으로서 아방가르드 이론의 설계도가 있었다면, 그것은 모범적으로, 그리고 유일하게 러시아에서이다.

그렇지만 곧장 20년대초의 '질서로의 회귀' 기간 동안에 나타났던 반응들과 유사한 반응들이 있었다.[20]

이어서 1923-33년의 약 10년간의 기간이 시작되었다. 이 기간은 당연히 '예술을 위한 투쟁'의 기간으로 정의되었다. 경쟁적인 스타일들이 19세기의 고전적인 가치들을 다시 취하는 AKHRR(혁명적인 러시아 예술가들의 연합)로부터, 미래주의자와 구성주의자인 LEF(예술의 좌익 전선)를 거쳐 쉬프레마티스트인 GINKHUK(예술적인 문화의 국가기관)까지 이르렀다. 물론 1920년부터 해체된 프롤레트쿨트에 의해 영감을 받은 조직들도 잊어서는 안 된다. 사실 모든 전문가들이 오늘날 인정하듯이, 처음에는 새로운 체제의 문화가 무엇이 되어야 하는가에 대한 일치된 견해가 없었고, 아주 적대적인 입장을 취하는 다양한 그룹들 사이의 경쟁만이 있었다.

이러한 투쟁 속에서 아방가르드의 생산물들은 민중들에게 접근

할 수 없는 것으로, 문화적인 결집의 기초를 구성하지 못하는 것으로 곧 드러났다. 보리스 그로이스가 강조하듯이, NEP에서 러시아 아방가르드는 사회적 운동으로부터 단절되었다.[21]

20년대말에 스탈린이 자신의 권력을 다질 때, 새로운 사회적 조직에게 가장 잘 봉사할 수 있을 예술적이고 문화적인 유형에 대한 문제를 중심으로 한 충돌들은 형식주의적인 부르주아 지식인들, 민중주의자들, 부상하는 관료적 인텔리겐치아, 그리고 그를 통해 당이 예술에 대한 자신의 영향력을 행사하려고 한 수도 없이 많은 프롤레타리아적인 조직들을 대립시켰다.

이해 가능성과 형식주의의 문제가 토론의 중심에 있었다.

이러한 비등 속에서, 1932년 4월에 스탈린과 공산당 중앙위원회는 모든 작가연합들과 조직들을 해체하고, 소비에트 작가들의 유일 연맹을 창조하기로 결정하였다. 동시에 활동 분야에 따라 예술가들을 결집하는 동일한 유형의 연맹들이 문화의 다른 분야들 속에서 만들어질 것이라고 예고되었다. 동업조합적이고 중앙집중적인 이러한 유형의 조직은, 나치의 라이히스카먼(제국의회) 조직과 같은 것이었다. 이것은 사실 예술의 세계 속에서 분파적인 투쟁들을 금지하는 문제였다.

스탈린의 결정은 문화의 영역 속에서 농업의 국가화와 동격이었다: 예술은 전체가 중앙의 통제를 받아야 했다.[22] 처음에는, 스탈린의 결정은 조직들의 갈등을 피할 수 있는 것에 행복해하였던 아주 다양한 예술가들에 의해 환영을 받았다.

사회주의적인 사실주의의 교리가 우선 문학에 대해, 이어서 다른 분야에 확장되어서 1934년에 선포되었다. 그렇지만 이 교리는 1932년부터 반은 비밀스런 모임들을 통하여 만들어졌다.

모든 전문가들이 지적하였듯이,[23] 사회주의적 사실주의는 창조의 방법과 원칙들을 설정하였지만 스타일은 아니었다. 따라서 이

것을 특징들로 정의하기는 어렵다. 이것은 차라리 의도들과 원칙들에 속한다.

1934년의 주다노프의 텍스트는 인용할 가치가 있다: "스탈린 동무는 우리 작가들을 영혼의 기술자들이라고 부른다. 이것은 무엇을 의미하는가? 이것은 우선 당신들은 당신들의 작품 속에서 인생을 충실하게 그릴 수 있기 위해, 인생을 죽어 버린 대상이나 '객관적인 대상'으로 그리는 것이 아니라, 현실을 그의 혁명적인 역동성 속에서 그릴 수 있기 위해 인생을 알아야 한다는 것을 의미한다. 이어서 당신들은 사회주의 정신에 부합하게 역사적으로 구체적인 예술적 재현, 충실성을 노동자들의 교육 및 이데올로기적인 개혁작업과 결합해야 한다. 바로 이러한 문학방법과 문학적 비평방법이 우리가 사회주의적 사실주의라고 부르는 것을 구성한다."[24]

따라서 사회주의적 사실주의의 본질적인 원칙은, 사회주의적인 내용을 위해 깨끗이 자리를 넘겨 주게 될 반형식주의이다. 이 사회주의적 내용은 이데올로기적인 개혁과 노동자들의 교육에 일조해야 한다. 이러한 개혁 활동은 상황과 사회주의적 진실에 대한 역동적인 관점과 분리될 수 없다.

부르주아 사실주의를 다루는 루나차르스키의 텍스트는, 그를 통해서 무엇을 이해해야 하는가를 역으로 이해할 수 있게 해준다. "진실이란 그 자체와 닮은 것이 아니기 때문에 진실은 제자리에 남아 있지 않고, 진실은 날아다니며, 진실은 갈등이고, 진실은 투쟁이며, 진실은 내일이다. 그리고 바로 이렇게 진실을 보아야 한다. 그렇게 진실을 보지 않는 사람은 부르주아 사실주의자, 따라서 비관주의자, 불평분자, 그리고 흔히는 협잡꾼이고 사기꾼이다. 그리고 아무튼 그가 원하든 원하지 않든 반혁명분자이고 파괴분자이다. 그가 개탄할 만한 진실을 표현함으로써 유용한 어떤 것을 할 수 있을 것이다. 그렇지만 이 진실은 그의 진화 속에서 분석되

지 않았기 때문에, 그러한 '진실'은 사회주의적인 사실주의와는 아무런 관계가 없다. 사회주의적 사실주의의 관점에서는 이것은 진실이 아니다. 이것은 비현실, 거짓, 인생을 썩은 시체로 대체하기이다."[25]

한 마디로 알렉산드르 지노비예프가 '찬란한 미래'라고 일컬었던 것을 사실주의적으로 재현해야 하고, 어떤 꿈의 사실성을 그려야 한다.

이러한 교육적인 임무를 수행하기 위해서, 예술가는 특히 민중으로부터 단절되어서는 안 된다.

이것은 전통과의 관계에 있어서 아주 중요한 의미를 내포한다.

전통은 그것이 당의 투쟁에 유용한 정도에 따라 다시 이용될 수 있고, 이용되어야 한다. 반대로 아방가르드가 옹호하는 전통과의 단절은 "인간과 사회 위에 작용하기 위해 고전적인 예술이 사용한, 오래 전부터 검증된 수단들을 당에게서 박탈한다."[26] 이러한 단절은 '파산 결산인들'의, 좌익 분파주의자들의 입장이다. 1948년에 주다노프가 말한 것처럼 "우리 다른 볼셰비키주의자들은 문화적 유산을 거부하지 않는다. 반대로 우리는 소비에트 사회의 노동자들에게 노동 속에서 높은 사실들을, 과학과 문화를, 영감을 줄 수 있는 모든 것을 추출하기 위해 모든 민족들과 모든 시대의 문화적 유산을 비평적인 방식으로 동화한다."[27]

이러한 전통 받아들이기는 명백히 아방가르드들이 생각했던 것과 달리 살아 있는, 또는 변증법적으로 극복된 역사 속에 닻을 내리거나 기입한다는 것과는 아무런 관계가 없다. 그것은 반대로 사회주의적인 의도에 언제나 종속된 선택적인 편의주의의 문제이다: 예술의 혁신적인 성격은 결코 그 형태 속에 있는 것이 아니라, 그 내용 속에 있다. 예술사는 최종적으로 뛰어넘어지고 닫힌다: 예술사는 그것이 '역사적 낙관주의'·'민중의 사랑'·'삶의

기쁨'과 같은 근본적인 가치들에 봉사한다는 조건에서만 다시 이용될 수 있다. 사회주의적 사실주의는 낙관적인 사실주의, 새로운 시대의 완수 사실주의이다.

사회주의적 사실주의가 아방가르드적인 형식주의와 대립한다면, 그것은 또 낙관주의적인 역동성 속에서 진실을 보여 주지 못하는 부르주아적 사실주의, 또는 자연주의와도 대립한다. 사람들은 실체를 그의 즉각적인 외양 속에서가 아니라, 그것이 가지고 있는 유형적인 것 속에서 재현해야 한다: 예술은 모방적이어서는 안 되고, 사물들의 숨겨진 본질들을 제시해야 한다. 그들의 본질이란, 당의 최종적인 지도 지침들에 의해 정의된 그대로이다. 이 것은 인생을 '그의 혁명적 발전 속에서' 재현하는 문제이다: 이 점에 있어서 사회주의적인 사실주의는 당의 꿈, 사회주의적이 되어감 속에서의 현실의 무대화를 재현하는 초사실주의이다. 소비에트 생산물들 속에서 무대화가 도처에 존재한다는 사실은 놀라울 일이 아니다.

교리의 정의는 정치적으로 쉽다고 해도, 역으로 사회주의적 사실주의의 정해진 이미지가 무엇이냐고 하기는 거의 불가능하다: 가장 쉽게 확인될 수 있는 것은, 그 원칙에 있어서 그가 가진 모방적이고 민중적인 사실주의가 될 것이다. 이러한 관점에서 모방적인 규범으로부터 멀어진 모든 작품들은 아방가르드주의로 단죄될 것이다. 그렇지만 형상적인 재현이 있을 때라도 아무것도 얻어진 것이 없다: 정치적 교훈과 불일치는, 그 어떠한 형상적인 작품에 대해서도 단죄로 이르게 될 수 있다. 그의 회화가 실제적으로는 변하지 않았음에도, 1953년 프랑스 공산당으로부터 어느 날 갑자기 축출된 푸즈롱의 불행은 이러한 갑작스럽고 예견할 수 없는 불일치의 전형이다. 반동적인 작품은, 그 교훈이 최근의 당의 지침에 의해 권장된 것이 아니면 형식주의로 단죄되거나, 그 사실주의

가 충분히 사회주의적이고 역동적이 아니면 부르주아 사실주의와 자연주의로 단죄될 수 있다. 그로부터 예술가는 민중과 단절되지 않아야 하고(민중과의 실제적인 어떤 관계는 그로 하여금 자연주의라는 위험을 감수하게 할 수 있다), 직업에 있어서 그의 동류들의 집단이나 당과도 단절되지 않는 것이 중요하다. 당에 소속된다는 것은 그에게 가장 적시에, 그리고 가장 정확하게 가장 민감한 당의 방향들을 포착할 수 있게 해준다. 동류들의 집단에 소속된다는 것은, 당시의 '사실주의적'인 정도를 정의하는 스타일의 중간에 있을 수 있게 해준다. 이것은 우리를 당과 직업에 의해 조직된 전체주의 예술의 '거대 기계'라는 테마로 이끈다.[28]

구체적으로 이것은 아주 간단한 구호와 슬로건으로 표현되는 예술의 단죄들로 나아간다.

사람들은 형식주의·미래주의·모더니즘·아방가르드주의로 단죄된다. 이것들은 1936년 숙청을 동반했던 캠페인 때의 주요한 비난들이 될 것이다. 이 비난들은 그 신랄함에 있어서 같은 시기에 나치 독일에서 행해졌던 비난들과 멀지 않다. 그 제목들이 바로 엊그제의 것과 같은 기사들을 통해서 공격된 주요 적은 형식주의이다: '혼돈이 음악을 대체했다'(《프라우다》, 1936년 1월 28일자), '건축에 있어서의 불협화음'(2월 20일자), '엉터리 예술가들에 대해'(3월 1일자).

이 기사들의 어조와 논리를 보면, 이 마지막 기사는 아이들을 망치는 자들처럼 행동하는 예술가들에 대해 말한다. 레베데프의 어린이용 책에 대해서는, 병적인 해부학 교본이 문제가 된다. 이어서 공격은 추함과 비비꼬기만을 찾는 부르주아 형식주의로 확장된다. 이 형식주의는 자신의 공허, 자신의 음울함, 자신의 퇴폐에 의지한다. 여기에 건강하고 행복하며 쾌활한 소비에트 어린이가

대립한다. 형식주의자는 대중을 경멸한다. 그는 자신만을 생각하고, 소수의 탐미주의자들의 서클만을 생각한다. "회화에서, 극좌모험주의적인 추함에 대한 투쟁만이 소비에트 어린이들을 위한 진정으로 유효한 데생으로의 길을 열 것이다."[29]

형식주의라는 비난에, 마찬가지로 필연적이고 위협적인 방식으로 계급의 적이라는 비난(부르주아 극좌모험주의)과 외국인의 적이라는 비난(세계주의)이 더해졌다. 퇴폐의 주제도 없을 수가 없다. 여기서도 또 모든 역사적 진실에 역행하여 단죄된 예술은 파시스트로 비난되었다. "'예술을 위한 예술'의 교리를 여러 가지 방식으로 옹호하는 이 광대들은 겉으로 보이는 것처럼 순진하지가 않다. 서구에서는 파시스트 국가들——독일, 이탈리아——에서, 이 익살꾼들이 파시스트 문화의 심장으로 이르는 길을 재빨리 발견하였다. 그들의 이른바 이데올로기의 부재란 완벽하게 파시즘에 봉사하고, 그래서 아주 완벽하게 '이데올로기적'이다. 우리 나라에서도 최근에 문화적 독점을 요구했던 이 '극좌모험주의' 익살광대들과 계속해서 부딪친다."[30]

관용적인 문장은 완벽하고(익살광대·광대·익살꾼) 히스테릭한 어조가 주어졌다: 예술전선에서 계급의 적들을 쓸어 버려야 했다. 공식적인 화가 알렉산드르 구에라시모프는 1938년 '민중의 적들, 부카린 트로츠키 잔당, 파시스트 앞잡이들'이 스탈린 동무의 비밀경찰들에 의해 그 정체가 드러나 소탕되었다고 즐거워한다. 이것은 '창조의 분위기를 건강하게 만들고,' '예술가 전체 속에서 새로운 열정)을 생산할 수 있게 하였다.[31]

약간의 결핍 때문에 유죄한 사람들은 더욱 관대한 처분을 받을 수 있었다: 그들은 자기의 잘못을 인정하여야 했고(자아 비판), 더 낙관적이거나 긍정적인 방식으로 작품을 다시 제작하여야 했다. 직업집단은 이 수준에서 정치적이고 미학적인 컨트롤의 기관처럼

행동하였다.

　다시 현재의 상황과 비교해 보고 싶다면, 우리는 명백히 현재 상황의 한계들을 보고, 일단 괄호 속에 넣어진다 하더라도(그것이 가능하다면) 상황의 심각성에 있어서의 차이를 볼 수 있다.

　거의 변할 수가 없는 비난과 논쟁 스타일에 대한 접근은 옆으로 치워두자. (세계주의, 사기, 퇴폐, 민중의 무시, 탐미주의자들의 서클 등.) 여러 가지의 것들이 전적으로 다르다.

　먼저 15년 동안 소비에트 연방에서의 토론은 예술가들의 세계를 격렬하게 뒤흔들었다는 사실과, 실제적으로 '예술을 위한 투쟁'이 있었다는 사실이다. 그런데 14년 전부터 우리는 차라리 이 점에 있어서 조용한 의견 일치와 평이한 조용함을 알고 있었다. 이러한 것들이 활동들의 분리와, 가슴 깊은 곳에서 우러나온 알력들의 대가로 얻어진 때도 포함해서이다. 소비에트 연방에서 토론이 주다노프와 같은 어용학자들과 스탈린이라고 하는 지고의 예술가에 의해 점차로 지배되는 것이 사실이라 하더라도, 처음의 갈등들은 그것이 시각적인 예술이건 문학이건 참여예술가들을 대립시킨다: 예술과 사회와의 관계는 우선, 그리고 직접적으로 혁명에 참여한 예술가들과 정치가들에 대한 문제이다.

　이 상황에서 역설은 토론이 거의 예술적이 아니라는 사실이다. 토론은 예술 내에서의 가치들에 대해서보다는 예술이 사회에 대해 가져야 하는 관계들에 더 집중된다. 즉 미학적 가치들은 그들의 사회적 타당성과는 독립해서 생각될 수 없다. 여기에는 미래주의자들과 쉬프레마티스트들이 엄격하게 예술적인 혁명을 옹호할 경우도 포함한다. 갈등들의 중심에는 미학의 사회적 문제가 들어 있다. 그렇기 때문에 사회주의적 사실주의는 미학적 교리가 아니라 도덕적이고 정치적인 교리이다. 미학적 가치들은 그것들이 프

롤레타리아 혁명에 공헌한 바에 따라서 평가된다. 제3제국 아래에서처럼 예술은 사회에 봉사해야 한다.

우리가 현대 예술의 가치에 대해 논할 때, 우리는 우선 미학적 가치들, 작품들의 판단 기준들, 미학적 수용성의 용어로 생각할 뿐 사회로의 편입이나 새로운 사회 탄생의 공헌이라는 용어로는 생각지 않는다. 이 주제들이 약간 언급된 마지막 기회들은 68년을 중심으로 해서이다. 그 이후로 참여적인 예술가들은 자유롭게 되었다. 소비에트 연방에서와 마찬가지로 나치 독일에서도, 예술이 사회적 유토피아의 실현을 위해 중요하다는 생각이 있다. 우리로서는 기껏 유토피아의 추억에 대한 언급만이 있을 따름이다――이 점에 있어서 나는 제6장에서 다시 언급할 것이다.

사물들의 영웅적인 성격을 밝힘으로써 예술 속에 생의 이상적 가치들을 투사한 나치즘과는 달리, 소비에트적인 교리는 훨씬 더 지상적이고 사실주의적이다. 또는 실용주의적이라고 할 수 있을 것이다. 예술은 찬란한 미래를 보여 주어야 하고, 현재의 더러움을 감춰야 한다. 예술은 현실의 미학적 본질을 밝히기 위해 거기 있는 것이 아니다. 이러한 관점에서 파시스트적 독재들과 사회주의적 독재들이 똑같이 정치의 미학화 시대들이 도래하도록 한 것은 사실이지만, 그들의 미학화 양상에는 뚜렷한 차이가 있다.

나치의 미학화는 진정한 현실의 존재론적인 찬양과 같은 무엇이, 종족과 제국의 찬양과 같은 것이 있다. 사회주의적 미학화는 선전 쪽으로 더 기운다. 이 미학화는 공산당의 변화하는 노선의 우회적인 성공에 공헌해야 한다. 소비에트 연방은 공포와 거짓으로 기능한다. 독일은 신화와 폭력으로 기능한다.

신화의 횡설수설과 나치즘의 폭력처럼 이 공포와 거짓이 특히 차이를 만든다.

여기서도 우리는 측정할 수 없는 것을 비교하는 '즐거움을 누

릴' 수가 없다. 현대 예술이 당신을 권태롭게 한다고 해서, 당신에게 '아무것도 아닌' 또는 실속이 없어 보인다고 해서, 나아가 사기처럼 보인다고 해서 현대 예술을 거부하는 것과, 아리안족의 이상을 배신했다거나 노동자 계급의 이상을 배신했다고 해서 퇴폐로 단죄하는 것 사이에는 상당한 차이가 있다. 우리도 우리에게 고유한 어용 앞잡이들이 있기는 하지만, 그들은 우리를 강제수용소로 보내지 않는다. 기껏해야 그들은 당신을 국가 구매의 수혜자 명단 속에 포함시키지 않을 수 있으며, 군중들이 몰려 오게 하지도 못할 전시회들의 명단 속에서 당신을 망각해 버릴 수 있을 따름이다.

한 마디로 우리는 과거의 비극들의 현실을 극적으로 완화시켜 버리는 잘못과, 우리가 우리의 환각으로부터 깨어난 씁쓸한 상태를 살고 있는 방식에 불과한 것을 극적인 수준에까지 끌어올리는 잘못을 범하도록 하는 이러한 비교들을 경계해야 한다.

진정한 접근들은 우리와 훨씬 가까운 것들에 대하여 행해져야 한다.

5. 1960년대와 1970년대의 모더니티에 대한 새로운 논쟁

60년대부터 선진자본주의 사회들이라고 일컫는 것이 습관이 되어 있는 것 속에서, 문화에 대한 고찰들은 수차에 걸쳐 현대 예술과 그의 미학적이고 사회적인 가치의 주제에 접근하였다.

후기 산업사회, 소비와 커뮤니케이션, 탈정치의 사회, 이데올로기 종말 등의 주제들, 반문화를 통한, 그리고 포스트모던성 속으로 들어감으로써 문화의 위기에 대한 주제들은 이 분석들 속에 다양

한 수준으로 들어간다. 어떤 주제들은 문화적 저널리즘에 속하고, 다른 것들은 정치적이고 사회적인 에세이즘, 그리고 또 다른 것들은 문화의 철학에 속한다.

이러한 고찰들은 예술적 생산에 대한 신랄한 비판적 평가들과 공격들에 이르렀다. 이러한 공격은 문화의 상태에 대해 환각에서 깨어난 씁쓸한 확인을 한 '좌익적' 분석가들에게서와 마찬가지로, 보수주의자들이나 신보수주의자들의 편에서도 마찬가지이다.

80년대말까지(깊이 물든 습관이란 쉽게 없어지지 않고, '냉전'의 정신은 사라지는 데 시간이 걸린다) 이러한 접근들은 자동적으로 냉전의 컨텍스트 속에, 그리고 두 블록의 대립이라는 컨텍스트 속에 놓여졌다. 정치적 상황의 양극화는, 같은 이유로 해서 사람들이 이 접근들을 최소한 하찮은 것으로 간주하지 않는다면 그것들에게 특수한 영향을 주었다. 1978년 톰 울프의 《그려진 단어》가 프랑스어로 출판되었을 때, 프랑스에서는 전후의 미국 예술의 영웅들에 대해 농담을 한다는 것이 진정으로 가능하지가 않았다. 이 주인공들은 좌익의 지식인들에게도, 비록 그들이 방금 마오이즘으로부터 돌아왔다 하더라도 뉴욕의 상업적 제국주의보다는 예술에 의한 해방의 최종 변종들로 보였다.

시간이 흘러 돌아보건대, 흥미로운 점은 그러한 진단들이 폭넓게 공유되었다는 것이다. 위르겐 하버마스가 지적하였듯이, 신보수주의적인 이론이 밝히려고 선택한 현상들은 대부분 비판 이론에 의해 선택된 현상들과 공통된다.[32]

사실 다니엘 벨의 비판처럼 보수주의적인 비판과, 해럴드 로젠버그의 《예술의 비(非)정의》의 분석들 사이에는 공통적인 점들이 있다. 그것은 놀라운 일이 아니다: 이 모든 접근들은, 혹시 누가 그것들을 '자본주의의 문화적 비판들'이라는 난 아래에 정리할 수 있다고 하더라도 민주적 사회들을 구성하는 합법화와 동기화

의 메커니즘에 대한 문화와 문화의 효과들에 관심을 갖기 위해 자본주의 경제의 위기를 내버려두었다. 이 합법화라는 주제는 《이성과 합법성》[33] 이래로 하버마스 자신의 주요 관심사이다.

따라서 현재 어떤 사람들이 그렇게 하듯이, 현대 예술에 대한 모든 비판들을 좌/우로 분할한 다른 반대 진영 속으로 보내거나, 그러한 분할로 간단히 논쟁을 차단하려고 하는 것은 단순 논리에 불과하다.

이 분석들의 전체는, 그들의 입장이 무엇이건간에 경제적 현대화에 공헌했던, 그리고 공헌하고 있는 합리화와 세속화의 과정들이 문화를 침범한다는(나아가서 파괴한다는) 베버의 진단에 대해 의견의 일치를 보인다. 그러한 식으로 현대 사회와 모더니스트적인 문화 사이의 갈등이 전개될 것이다.

예를 들어 공산주의자들을 사냥했던 미국의 매카시즘 시대처럼 가장 강렬한 냉전의 세대들 속에서, 보수주의자들은 아방가르드적인 실천들 가운데서 자본주의 사회의 안정에 대한 위협을 보았다.[34] 동일한 순간에 아방가르드들은, 그들이 아직 프롤레타리아 예술에 대한 주다노프적인 질문들 속에 얽매이지 않았을 때임에도 정치적으로 혁명적인 기획들을 계속해서 주장하였다.

60년대부터는 반대로 '이데올로기 종말'[35]의 시기로 진단된 시기에, 자유주의의 부상하는 파도는 자본주의는 모든 것을 흡수할 수 있고, 가장 전복적인 경향들까지 포함하여 모든 것을 이용할 수 있다는 생각을 동반한다.

바로 여기서 이러한 흡수나 자기 것으로 만들기의 효과에 대한 진단들이, 우익적인 분석가들과 좌익적인 분석가들 사이에서, 그리고 자유주의와 보수주의 또는 신보수주의 사이에서 요동치는

일반적인 정치 분위기의 오고감에 따라서, 혹은 경제적 상황의 변화, 국제정치의 긴장과 완화의 순간들에 따라, 테러리즘의 부상에 따라, 그리고 반문화의 활기에 따라 가지를 쳤고, 여전히 가지를 치고 있다.

이 모든 분석가들에게 공통적인 전제는, 오늘날의 예술은 모더니스트적인 자율화의 운동을 추구하고 그 극단으로 이끈다는 것이다.

이 자율이라는 용어는 정확한 의미를 지니고 있다: 예술가는 지식과 행동의 제약 밖에서, 그리고 의도적으로 주관적인 방식을 통해 전적으로 자유롭게 자신의 방식을 추구한다. 그는 유용한 행위의 관습들로부터, 그리고 공통의 인식의 관습으로부터 벗어나며, 차후로 그의 전통이 된 충격과 새로움의 미학 속에 자리한다: 새로움의 전통.[36] '개인적 신화들'의 실천, 또는 퍼포먼스의 실천은 오늘날 예술의 이러한 자율성 논리의 좋은 예이고, 추상표현주의의 '표현적인' 방식들, 또는 레디메이드나 브릴로 상자들의 생산자들의 개인적인 결정들도 좋은 예이다. 전체주의적 체제들이 단호하게 단죄하였던 것은 분명 이러한 자율성이다.

예술의 위기에 대한 전제의 다른 한 부분은 이러한 자율성 논리의 쇠진에 관계된다: 아방가르드적인 예술적 추구들은 모더니스트적인 극단성을 그 끝에까지 몰고 간다. 그러나 이 모더니스트적인 극단성은 더 높은 가격을 매겨 버리고, 모든 것을 포획해 버리는 사회 속에서 외부의 적이 없기 때문에, 극히 주관적인 기획들의 하찮음 때문에 쇠진해 버린다.

경제적이고 정치적인 자유주의를 아방가르드와 동일시해 주던 60년대의 낙관주의 시대가 지나가자, 보수주의적이거나 신보수주의적인 경향의 분석들은 신속하게도 생활 양식으로 변한 무정부

주의의 위험들이라고 하는 그 모든 위험들과 함께 모더니스트 문화의 자본주의적인 흡수와 상업화를 비난하였다. 차후로 반문화의 인생 스타일들과 가치들이 정치적이고 문화적인 통합적 가치들을 잠식하고, 전복적인 방식으로 일상생활 위에 작용한다는 것이다. 우리는 이러한 종류의 진단들을 각 작가들마다 중요한 뉘앙스를 띠고서, 다니엘 벨에게서,[37] 힐턴 크레이머[38] · 피터 풀러[39] 또는 수지 개블릭[40]과 같은 예술비평가들에게서, 혹은 아널드 겔렌[41] · 헬무트 셸스키[42]와 같은 독일 사유가들, 혹은 한스 세들마이어[43]와 같은 예술사가, 혹은 자크 엘륄[44]과 같은 프랑스의 비정형적인 보수주의자들에게서, 혹은 질 리포베츠키[45]와 같은 철학자들에게서 발견한다.

기성의 문화 속에 아방가르드와 반문화의 침입 앞에서, 그들은 과거의 아방가르드들의 상실된 공격성에 대한 위선적인 경배를 바치면서, 종교적인 의식이나 도덕적 의식처럼 과거의 가치들을 향해 돌아설 수밖에 없다.

이러한 재방향 설정의 호소는, 계속해서 모더니스트적인 문화의 가치들을 퍼뜨리고 확산시키는 '지식인들'에 대한 때로는 격렬한, 때로는 냉소적인 비판을 동반한다.

비판적인 또는 '좌파적인' 주장은 왜곡되고 무력한 문화적 가치들의 흡수와 상업화를 비난한다.

이러한 비판의 판 속에서는, 미학적 가치들의 새로운 정화에 대한 호소가 만들어진다. 그렇지만 이 호소는 흡수의 메커니즘들의 강력함 앞에서 강한 회의주의 색채를 동반한다. 이 회의주의는 보드리야르식의 관점 속에서 견유주의로 돌아서거나, 경우에 따라서는 견고한 신앙주의나 의지주의의 이름으로 격퇴된다.[46]

여기서 나의 관심을 끄는 것은 '선진자본주의'의 합법화 메커니

즘들에 대한 고찰도, 정치적인 내포의 의미도 아니라 현대 예술을 비난하기 위해 사용된 논리들이다.

그것들은 이상하다. 왜냐하면 그것들은 언제나 공허함·무력·전복에 대한 비난들을 이상하게 혼합하고 있기 때문이다. 좌파의 판본에서는, 보수주의자들과 좌파적 비평가들이 무력하게 된 어떤 아방가르드에 대한 생각 속에서 다시 만난다.

보수주의적이거나 신보수주의적인 우익 쪽에서는 현대 예술을 쇠진하고 위험스러운 것으로 비난한다. 이러한 비난들은, 사람들이 그것들이 동일한 면 위에서 작용하지 않는다는 것을 이해한 순간까지는 모순적으로 보인다.

공허하다는 진단은 선의를 가진, 그렇지만 예술적 시도들에 대해 상대적으로 외적인 관객에 의해(예를 들어 미술관이나 갤러리를 찾아온 교양 있는 방문객) 겪어진 미학적 관심의 결핍이라는 관점에서, 그리고 모더니즘에 의해 설립된 새로움의 전통이라는 관점에서 지탱된다. 이 마지막 면이, 다음번에는 이 예술의 사회적 효과들에 대해 내려진 비난 속에 개입한다.

그래서 다니엘 벨은 그의 책 《자본주의의 문화적 모순》에서, 모더니즘은 새로움의 반복 속에서 쇠진하였고, 새로움은 그의 공격적인 힘을 상실하였으며, 무작정이고 주관적인 독창성의 숭배로 변형되었다고 말하고, 또 말하는 것 외에 다른 것을 하지 않는다. 지금 자본주의 사회의 문화적 영역을 지배하고 있는 것은 일반적인 쾌락주의이고, 그의 경제적 영역은 기능적인 합리성이며, 정치적 영역은 평등성의 원칙이다. 결국 사회의 규범들과 문화의 규범들 사이에는 갈등이 있다. 근본적으로 자본주의는 문화적 행위 속에서 그를 약하게 만든 모더니스트적인 쾌락주의로 가기 위해, 그의 윤리를(물론 프로테스탄트적인) 상실했을 것이다. 물론 명백히

이러한 과정 자체도 문화의 세계 속에 자본주의적인 환멸이 침범한 효과이며, 평등의 민주적 가치들이 이 효과를 강화한다: 우리 사회들의 원칙은 '모든 사람이 예술가이고, 모든 것이 예술이다'이다.

우리는 여기서 90년대 프랑스 저주자들의 '무엇이든지 좋다'와, '거대한 바자회'라는 주장과 그다지 멀지 않음을 알 수 있다. 다만 차이점은, 표면적으로 이 후자들은 현대 예술로부터 대량으로 흐를 쾌락주의에 의해 뒤집혔거나, 그에 대해 확신하지 않는다는 것이다.

이것은 자기의 개를 익사시키고 싶은 사람은 개가 광견병에 걸렸다고 비난한다는 것을 의미하며, 다니엘 벨도 그것을 결하지 않았다는 사실이다: 좋은 진단을 내리기 위해, 그는 관객을 일정 거리에 유지시키고 있던 연극적 구조의 사라짐으로부터 기적적으로 감각과 직접적인 감동의 숭배로 이끈, 모더니즘의 전형인 '거리의 지워짐'[47]에 쾌락주의를 연결시킨다.

질 리포베트스키는 이러한 종류의 비평은, 모던 예술에게 흔히 가해지는 난해하게 밀폐되어 있다는 비난과 잘 어울리지 않는다는 것을 지적하였다. 쾌락주의에 대해 말하자면, 사람들은 가끔 그것이 조금 더 중요시되었으면 하는 정도이다. 리포베트스키가 그렇게 하듯이, 모든 것을 다 취하는 것이 좋을 터이다.[48] 즉 쾌락주의, 소비, 인생의 자기 만족적인 개성화, 그리고 포스트모더니즘을 함께 묶는 것이다. 현대 예술에게 거꾸로 포스트모더니즘의 책임을 묻는 것은 제외하고…… 그러니까 현대 예술은 그의 포스트모던적인 형태 아래서 '공허·유행, 그리고 마케팅'의 논리와, '대중적 예술 표현의 출현'[49]의 대부적인 지위가 자신에게 부여되는 것을 본다.

그것이 다니엘 벨에게서이건, 또는 질 리포베트스키에게서이건,

현대 예술과 그의 대중 문화적인 나쁜 점 사이의 논리적 끈이 아주 불편하게 설정된다는 감정을 피할 수가 없다. 공허하고 지겨운, 또는 고통스럽게 밀폐되고 난해한 작품들의 쾌락주의적인 결과들을 비난하는 것인지 명확하지 않고, 개념 예술이나 뒤샹으로부터 대중 예술적 표현의 유행을 도출한다는 것도 쉬운 일이 아니다.

《그려진 단어》[50] 속에서, 톰 울프의 쾌활하고 긁는 듯한 아이러니는 다니엘 벨의 것만큼이나 신보수주의적이다. 그렇지만 이것은 최소한 문화의 사회학으로 잔뜩 쑤셔넣지 않은 장점이 있다. 이것은 인간의 기벽들, 특히 스노비즘과 시장의 빈정대는 회화를 허영과 함께 묶는다.

톰 울프는 모던 예술이 대중들에게 미친 결과들에 대해 전혀 염려를 나타내지 않고, 실제로 대중들은 진실로 연회에 초대받지 못하고 있음을, 그리고 멋쟁이 예술은 예술의 사교계 세계의, '컬처버그'라고 불리는 작은 세계의 예술임을 확인한다. 여기서는 작은 부락들이 작품들을 대체하는 알쏭달쏭한 텍스트들을 사용하여 유행을 만들려고 애를 쓴다. 일을 잘 꾸미는 '시대 정신'의 부차적인 아이러니이다: 울프는 조지 디키의 예술 세계에 대한 이론이 나타났던 바로 그 순간에 글을 썼었다.[51]

아무튼 현대 예술이나 모던 예술이 문화의 비평적 이론가들에게서, 대중 문화에 대해 전혀 타당성은 없지만 자신이 유죄하다고 잘못 생각하는 어떤 분석의 희생양 역할을 하고 있다고 생각할 많은 이유들이 있다. 그런데 만약 아주 간단히 톰 울프에 대한 우스꽝스러운 메아리로서 컬처버그 밖의 사람들, 마켓버그의 교외 사람들, 키치와 여가·상징들의 소비자들이, 그것이 아무리 진보되고 도발적이라고 하더라도 엘리트 예술을 광적으로 조롱한다면,

그리고 예술적이지 않지만 분명 대중적인 자신들의 표현과 쾌락주의를 다른 사회적이고 경제적인 조건들 속에서 직접적으로 산다면? 어쨌든 모든 것은 뒤샹·미니멀리스트들·개념주의자들·뷔렌, 그리고 볼탄스키의 잘못이라고 할 수 없지 않을까? 사람들이 그들 위에 낭만적인, 종말론적인, 종교적인, 그리고 또 내가 모르는 것들과 같은 다른 시대의 기다림과 권력들을 투사하지 않는다면 말이다.

바로 이러한 실망스런 기대들이 좌익적인 비평들 속에 나타난다——그리고 이 기대들은 우리를 문제의 핵심으로 접근케 한다. 이것들은 보수주의자들의 것과 거의 같은 것들이다. 그렇지만 좌익적 기대들은 다른 것에 대해 절망한다: 즉 예술이 실제적으로 해방에 아무것도 공헌하지 못한다.

이 테마는 해럴드 로젠버그에게서 도처에 나타난다.

그에게 있어서는 60년대와 70년대의 기획 인플레이션 속에서, 예술가는 '예술에 비해 너무 커' 버렸다. 예술가는 예술을 자기 뒤에 놓았는데, 이것은 작품이란 무엇인가에 대해 우리를 불확실 속에 잠그는, 그리고 '불안스러운' 대상들 앞에서 우리를 당황하게 남겨 놓는, '예술의 비(非)정의'의 위기라고 하는 깊은 위기의 징후이다.[52]

차후로 예술의 불확실한 이러한 성격은 실험으로 이끈다——그리고 이러한 관점에서 로젠버그는 미리 포스트모던적인 자유를 칭송한다——그렇지만 또한 단숨에 '예술로부터는 예술가가 아니라면 아무것도 남지 않게 된다'——이것은 도메크의 '예술 없는 예술가'가 아닌가?[53] 로젠버그는 사회학적으로가 아니라면, 예술가를 정의하는 것조차 더는 가능하지 않음을 걱정한다. (그는 그렇게 함으로써 디키식의 제도적 이론의 결론들과, 울프의 속물적인 초

상화를 공유한다.) 그는 또 취향의 기준 소멸, 작품들의 '비미학화'를 강조한다. 그러면서 또 그는 예술이 예술가를 정의하지 그 역이 아니라고 믿고 싶어하며, 그것은 자유로운 개인들의 사회에서는 필수 불가결하다고 믿고 싶어한다.

그의 모든 책은 아방가르드 예술이 오늘날 사회 전복의 힘이라고 하는 상당수의 예술가들과 보수주의적 환경들의 주장에 대한 냉소이고, 환각에서 깨어난 반박이다.

적대적인 대중 문화 앞에서 소외된 예술가에 의해 생산된, 대립과 부정의 문화라는 생각은 1910년대에, 또는 호사스런 해들 전의 추상표현주의에 대해서는 유효하였다.[54] 차후로는 아방가르드에 대한 숭배만이 남는다. 그렇지만 사회에 대한 대립도 화해도 존재하지 않는다. 아방가르드주의는 탈투사화한 지역에서, 한편에서는 '아방가르드의 환상들과 다른 한편에서는 변화하는 대중 문화' 사이에서 작용한다.[55] 자기 고유의 가치들에 의해 움직이고, 자기 고유의 대중에게 예비된, 이렇듯 탈투사화한 지역은 디키의 '예술 세계'와, 또는 울프의 컬처버그적인 작은 세계와 광적으로 닮았다. 그리고 끝까지 비관주의자인 로젠버그는 일단 아방가르드의 신화가 쇠진되면, "미술관적 예술 생산의 대부분은 아마 상업적인 예술들 및 여가적인 수단들과 합쳐지게 될 것"[56]이라고 진단한다.

영국의 비평가 피터 풀러는 몇 년 후인 1980년에, 자신의 고백에 따르면 존 버거에게 많은 빚을 진 미학의 보편성에 대한 주장과 마르크스적인 비판을 혼합한 속에서, 유행하는 예술에 대한 더욱 강력한 공격을 하였다.

그의 책 《예술에 있어서의 위기를 넘어》의 표지는 아주 직접적이다. 워홀·호크니·해밀턴·케이로·폴록·스텔라·앙드레·버진의 이름들 위에, 오직 호크니의 이름만이 그 위에 줄이 그어져

있지 않았다. 따라서 팝 아트, 형식주의적 조각, 개념적인 예술, 미니멀리즘, 그리고 균형을 맞추기 위해 추상표현주의가 단죄된다! 풀러의 에세이들은 모더니스트적인 전통 속에서, 그리고 그 전통이 후속으로 야기한 것 속에서(미니멀 아트, 개념주의 등) 매체의 해체, 특히 회화적 매체의 해체에 대한 사나운 공격이다. 이러한 관점에서, 70년대에 예술이란 '무엇이든지 다 좋다' 인 모든 사람들과 조금도 분리되지 않았다. 그가 내세운 것은 예술적 매체의 정적이고 물질적인 표현의 잠재성들이고, 그것들의 인간의 취향 위에 행사되는 보편적인 효과이다: "사회주의자로서, 나는 그들의 특수한 표현 능력 때문에 회화와 조각을 옹호한다. 이 능력들은, 내 생각에는 사진이라면 할 수 없는 방식으로, 마르쿠제가 '희망의 코스모스' 라고 불렸던 것의 축조에 회화와 조각이 참여할 수 있게 해준다."[57]

이것은 인간 조건의 보편적인 것과, 그리고 그러한 것들이 생산한 연대 의식들과 우리가 통할 수 있도록 하기 위해, 우리를 이데올로기로부터 해방시켜 주는 능력과 같은 것을 예술에게 다시 가지고 온다. 이것들은 또 보는 예술이라는 생각을 전개한 존 버거의 테마들이다. 장 클레르가 언젠가는 아주 일차적으로 말할 수 있게 된다면, 우리는 그가 이러한 종류의 감동들을 토로할 것이라고 상상할 수도 있을 것이다. 따라서 풀러는 전형적으로 영국적인 방식으로, 러스킨적인 주술적 어조 위에서 휴머니즘·마르크스적인 사회주의·해방을 혼합하여, 현대 예술의 '절망의 포르노그라피' 에 대한 격노한 단죄에 이르고, 보자르로의 회귀를 옹호한다.

80년대말 그가 사고로 사망하기 몇 년 전에, 풀러는 《모던 페인터스》라는 잡지를 시작하여야 했다. 눈에 띄게 러스킨적인 이 제목 아래서, 이 잡지는 현대 예술에 대한 공격을 계속하였다. 이 공격은 단순히 미학적이거나 도덕적인 것이 아니라 미국 모더니즘

의 미학적 가치들의 패권주의로부터 출발하여, 현대 예술의 '공허화' 과정에 대한 사회적-정치적 설명을 포함하고 있었다. 미국 모더니즘 역시 예술이 우선 유럽으로부터 수입되었던 미국에서는, 보자르의 전통 부재로부터 탄생하였을 것이다. 실제로 풀러는 휴머니스트적인 가치들의 이름으로 위대한 예술의 보편주의적인 접근을 옹호하였다. 이것은 그로 하여금 70년대에 마르크스주의 · 알튀세주의 · 구조주의의 반휴머니스트적인 모든 가지들을 비난케 하였다. 그는 이러한 것들을 마거릿 대처의 정책과 같은 보따리 속에 넣기를 주저하지 않았다.[58] 그에게 있어서 예술은 기본적인 인간의 감동들을 표현하여야만 했고, 미학의 중심 개념은 미학주의적인 관점이 없는 표현이 되어야 했다. "보자르의 전통에 대한 나의 옹호는 미학화하는 것이 아니라, 좌익적인 이론화 속으로 회귀하는 스탈린주의의 축소와 자본주의의 구조들에 동시에 반대한 '인간' 옹호의 일부이다."[59]

모더니티에 대한 이러한 새로운 논쟁은 아방가르드들이 대단히 활기를 띠던 순간에 발달하였다.

플럭서스와 같은 운동들은 예술과 인생을 함께 녹이려고, 또한 퍼포먼스 · 음악 · 춤, 그리고 대상들을 혼합하여 예술적인 카테고리들을 깨뜨리려고 하였다. 예술가의 몸, 정신적 태도들, 개념들이 작품들(신체적인 예술, 땅-작품들, 랜드 아트, 현장 실천들)이 될 수 있었다. 하랄드 제만에 의해 조직된, 1969년의 전시회 '태도들이 형태들이 될 때'는 아방가르드들의 이러한 새로움의 뚜렷한 순간들 중의 하나였다. 신체적이고 개념적인 실천들의 폭발을 보았던 1972년의 카셀의 〈도쿠멘타〉 역시 마찬가지이다. '전통적인' 방식들조차도 인생과 만남의 추구를 통해서든가(키네틱 아트, 아르테 포베라), 그들 방식의 반성적인 투여 쪽에서든가(BMPT, 쉬포르

쉬르파스) 이러한 새로운 차원들을 향해서 열렸다.

받아들여졌던 예술적 카테고리들(그림, 조각)이 파열하였고, 동시에 작품 그 자체의 피해를 감수하고서라도 예술적으로 받아들여질 수 있는 실천들의 폭이 확장되었다.

비록 다니엘 벨과 헤럴드 로젠버그 같은 저자들의 고찰들은 훨씬 전에 시작하기는 하였지만——논쟁 역시, 1973년 이스라엘-아랍의 10월 전쟁의 후속으로 오일 쇼크 이후 예술 시장이 후퇴 속으로 들어갔던 순간에 발달하였다.

미국의 컨텍스트는, 사실 유럽의 컨텍스트와는 다르다: 이것은 1962년경에 시작된 베트남 진창의 시기로서, 1965년부터는 파국적이 되었고, 1973년의 평화조약 때에는 확인된 패배로 끝날 것이다. 이것은 학생운동의 시기이며, 1968년 이후의 반문화 발전의 시기이다(히피, 좌익주의와 양자택일적인 운동들).

같은 시기에, 유럽은 냉전의 기호 아래 남아 있었다. 좌익적인, 또는 마오이스트적인 테러운동들이 그곳에서 강력하였다. 극단적인 정치적 변화의 생각이 활발하였고, 유토피아적인 기획들도 활발하였다. 여기서는 아방가르드들의 환각에서 깨어나는 시간이 아직 오지 않았었다. 사람들은 그들의 사원, 조르주 퐁피두 센터를 짓고 있는 중이기까지 했다. 1983년에야 장 클레르는 《보자르의 상태에 대한 고찰들》을 발표할 것이다. 피터 풀러처럼, 그도 모더니즘의 침입을 미국적 모델들의 제국주의적 팽창과 연결시킨다.[60] 조르주 퐁피두 센터의 개관은 엄밀히 말해서 1977년의 거대한 전시 〈파리-뉴욕〉과 함께, 그리고 또 그 행정이 제라르 레니에 큐레이터라는 이름으로 장 클레르에 의해 행해졌던 뒤샹 전시회와 함께 이루어졌음이 비꼬는 방식으로 환기되어야 한다.

6. 포르노그라피, 정치적 징계와 공동체의 간섭

최근의 공격 형태, 미풍 양속과 어떤 공동체의 가치들에 대한 공격으로서의 작품에 가해진 공격 형태를 검사할 일이 남아 있다.

여기서의 위험은 토론을 일반적인 검열의 문제로 흐르도록 내버려두는 것이 될 터이다. 왜냐하면 예술에 대한 단죄들과 마찬가지로 검열들도 있기 때문이다: 여기에는 모든 종류의 것들이 있다: 종교적인(성상파괴주의로부터 호교론적인 규정집들을 존경하지 않는다는 갈등들에까지), 정치적인(어떤 생각들의 억압이나 어떤 정치적 행위들의 억압), 도덕적인(미풍 양속), 나아가서 미학적인(유행의 변화, 취향의 변화들).

최근의 에피소드들에서 흥미로운 것은, 특히 1990년부터 미국에서 '예술을 위한 국가 기부'에 반대한 캠페인 때, 아주 특수한 모습으로서 사람들이 분개에만 머무를 경우에는 흔히 잘못 인식되는 것이다: 어떤 대중들과 어떤 공동체들의 이름으로 예술 거부 운동을 벌이는 단체들의 개입.

우리는 여기서 대중의 예술 형태들에 대한 적극적인 관계 앞에 있게 된다. 이 관계는 부정적으로도(단체들이 참여한 고소, 언론의 캠페인, 사법부의 압류), 긍정적으로도(공동체, 민족을 위한 예술의 옹호, 공공적인 주문, 윤리적인 예술 공동체에 의한 떠맡기) 나타날 수 있다. 중앙의, 누구라고 말할 수 있는, 정치적인, 또는 종교적인 권력이 고발의 이니셔티브를 쥐는 통상적인 검열의 경우에 일어나는 것과는 달리, 여기서는 대중들이 개입한다.

1989년 미국에서, 메이플소르프와 세라노 전시회의 경우에 시작된 캠페인들은 외설적이라 해서 어떤 작품들에 반대한, 그리고 미

국 의회에서 자기들의 대표들에게 경고를 보내는, 또는 법원에 고소를 하는 시민단체들과 보수연맹들에 의해 행해졌다.

프랑스에서 1992년 12월 16일의 92-1336법 조항은, 어린이들을 위험에 빠뜨릴 수 있는 포르노적인 성격의 전시회들에 대해 시민의 일부로서 단체들의 개입을 허용한다. 그렇지만 프랑스법의 조건들은 훨씬 제한적이다. 왜냐하면 간섭을 할 수 있기 위해서는, 단체들은 5년 전부터 규칙적으로 신고되어 있어야 하고, 특히 공공적인 행위는 공공 장관에 의해 미리 공표되어야 하기 때문이다.

1989년과 1990년에 미국 법정에서 전개된 충돌은(예를 들어 1990년 9월에 신시내티의 '현대 예술 센터'의 장에게 가해진 소송 기간 동안에), 또는 의회에서 헬름스 수정안이 1989년에 '예술을 위한 국가 기부'에게 외설적인 작품들을 보조하는 것을 금할 때의 충돌은 시민단체들과 로비들을 움직였고, 표현의 자유를 옹호하는 자유주의적인 단체들과 예술가들도 가만히 있지 않았다.

이 토론에서 문제는 직접 현대 예술에 대해서가 아니라, 비난받은 생산물들의 외설성에 대해서였다.

우리는 분명 여기서, 프랑스에서 그렇게 하였듯이 동시대적이고 비판적인 모든 것에 대해서 보수주의적인 비관용의 예를 볼 수 있을 것이다: 현대 예술은 보들레르의 시대로부터 미학적인 불가침권을, 다른 용어로 하자면 도덕적인 면에 있어서 처벌 면제를 요구하였다. 이것은 그의 자율성과 자유로운 창조, 그리고 관습에 대한 비판과 짝을 이룬다. 이것은 또 그의 충격의 미학에 합당한 것이다. 그렇지만 내가 보기에는 이 갈등들에 대해서, 예술 형태들과 그 형태들이 운반하는 가치들에 대한 공동체들의 참여에 대해서 더 주의를 기울여야 할 것 같다. 외설성을 중심으로 한 이러한 대립들은, 사실은 정치적인 징계와 부징계의 더 일반적인 문제와 불가분의 관계에 있다.

세라노의 〈오물을 뒤집어쓴 예수〉가 신도들의 분노를 불러일으켰다면, 메이플소르프에 반대한 공격들은 일종의 외설성, 페도필리(어린이에게 성욕을 느끼는 경향)에 대한 염려로부터 만들어졌다. 특히 연속적으로 다른 예술적 생산들은 외설성이나 현대 예술과는 아무런 관련이 없고, 채택된 어떤 입장들의 정치적 '징계', 더 나아가서 아주 간단하게 이러저러한 기획을 주재했던 개념과 관계되었던 기본들 위에서 문제가 되었다.

따라서 노예제도에 바쳐진 〈주인의 집 뒤에서: 농원의 문화 풍경〉은, 1995년 워싱턴 의회도서관에서 전시되자마자 이 주제에 분개한 흑인 직원들의 항의로 문을 닫았다. 1994년에는 히로시마에 바쳐지기로 되어 있던 스미스소니언협회의 전시 계획이, 옛 참전용사들의 압력으로 포기되었다.[61] 유사한 생각 속에서, 1994년 11월 조르주 퐁피두 센터의 〈한계 밖〉 전시회에서는,[62] 서로를 잡아먹고 있는 파충류들과 곤충들로 채워져 있는 사육장을 전시하게 되어 있던 황용핑의 작품 〈세계의 무대〉가, 동물보호론자들의 캠페인과 특히 센터 직원들의 캠페인에 뒤이어 텅 빈 채로 전시되었다. 이 직원들은 바로 1년 전에 멜 라모의 극사실주의적인 핀업들을 들고 서 있는, 바질에 의한 나체 여인들의 전시에 반대해 항의를 했었다.

여기서의 문제는 정치적으로 옳은 생각이 예술적으로 정당한가 아닌가를 아는 것도 아니고, 이것이 예술에 적용되는 카테고리가 될 수 있는가 아닌가를 아는 것도 아니다. 문제는 이러한 정치적 징계 기준이 과거에 흔히 예술에 적용되었고(예를 들어 종교적 주문이나 사회주의적 사실주의의 관점 속에서), 지금도 그러하다는 것이다.

이 경우에 나의 관심을 끄는 것은 다른 것이다: 반드시 '정치적'이지도 않으면서, 그렇지만 분명 전혀 미학적이지도 않은 기준들

의 개입. 더 나아가서 보편적인 판단에는 전혀 개의치 않고 자기 공동체의 가치들만 내세우는 집단들의 민주적인 개입. 미학적 판단은 검열의 일상적 경우처럼 정치적이거나 윤리적-사법적 판단에 의해 대체되지도 않고, 공동체나 집단의 규범에 호소하는 공동체나 집단의 판단에 의해 대체된다.

현대 예술의 거부에 대한 연구 속에서, 나탈리 에니슈는 이러한 거부들은 전혀 미학에 속하지 않은 '이성들'을 개입케 한다고 강조하였다.[63]

나탈리 에니슈의 해석은, 사람들이 공유된 기준틀 속에서 명확하게 적용될 수 없기 때문에 미학적 가치 판단을 다른 차원들로 이동시키는 논리적 연쇄와 관계가 있다는 것이다. 엄밀히 말하면, 본질적인 것은 더 이상 공유된 기준틀이란 존재하지 않고, 각각의 집단은 결국 자신의 고유한 가치들로 축소되어 있다.

따라서 나탈리 에니슈는 거부적인 판단의 역동성을 기술한다: "미학적 기대들을 충족시켜 주지 못하고, 반대로 하찮고 보통이며 불순하고 완성조차 되지 않아 보이는 예술 작품 앞에서의 실망. 예술적 작업이 전혀 없어 보이는 것을 조형적인 추구로서, 그리고 결과적으로 공허를 채우고 가치의 부재를 보상할 상징적 의미의 추구로 볼 수 있는 능력의 부재. 이러한 의미화 자체가 부재하거나 너무 난해하다는 감정. 실망적인 대상을 일상 세계에 고유한 가치 기준들, 특히 유용성 있는 곳에 투자되었더라면 하는 돈에 비추어 보기. 마지막으로 납세자의 돈을 그렇게 낭비하는 예술 행정가들의 태만 앞에서의 분개."[64]

이 해석은 설득력이 있다. 나는 기준의 문제를 다루는 제5장에서 다시 이 문제로 돌아올 것이다. 저자는 일리 있게 자기로 된 소변기나 레디메이드와 같은 보여진 것의 성격에 대한 출발의 불일치와 가치들의 이질성을 고려하여, 대중들 사이의 근본적인 불

일치들에 대해 주장한다. 그래서 현대 예술에 대한 '하나의' 거부가 있는 것이 아니라 여러 거부들이 있다. **그럼에도 이 분석은 내포된 의미들의 연쇄에 하나의 의미를 주는 것을 허락하는 예술 작품 정의의 어떤 심급을 가정한다.** 멀기는 하지만, 도달할 수 없기는 하지만, 어떤 미학적 판단에 관한 이러한 관점이 일단 사라진다면, 사람들은 판단의 진정한 민주적 복수주의 상황 속에 있게 된다.

따라서 더 자격이 있는 것도 아니고, 또는 그렇다고 가정된 판단에 대한 존경도 없으며, 도달해야 할 공통의 틀에 대한 의거도 없다. 각자는 자기 고유의 공동체로부터 판단한다: 이러저러한 작품이 '우리의 도시'·'우리 지역'·'우리 지방'·'우리 민족'·'우리 국민'·'우리 가치들'(경제적·가정적·도덕적·종교적 등) 등을 대변하는 것으로 인정될 터이다. 공동체와 의사소통의 잠재적 중심으로서 미학은 파열되어 날아간다. 최선으로는 분쟁들이, 최악으로는 고립된 특수 거주지들이 남는다.

나탈리 에니슈는 그의 논문들 가운데 하나를 이렇게 말하면서 마친다. 즉 자기가 분석했던 상황 속에서, "불일치들의 각각의 표현은 가능한 타협에 공헌하기보다는 계속해서 분쟁을 더 깊게 판다."[65] 한 발자국을 더 디뎌야 할 것이다: 각자가 다른 곳에, 따로 떨어진 세계 속에 있기 때문에 이젠 더 이상 분쟁도 있을 수 없다는 것을 받아들여야 한다.

이러한 잠재적 가능성 앞에서 현대 예술의 위기나 그의 거부에 대한 논쟁은 사회적 기준의 영역, 공유된 틀로서 인정된 어떤 것이 순수 간단하게 사라졌음을 감추기 위한 최후의 시도처럼 나타난다.

4

무엇의 위기?

논쟁은 현대 예술의 위기에 대해 말한다. 예술, 휴머니티, 제도들에 종사하는 사람들이 거기서 자기들을 표현한다: 지식인들, 직업 해설가들, 비평가들, 기자들, 교수들, 기구의 사람들, 극소수의 예술가들, 거의 전무한 직업인들——짐작하겠지만 때때로 시장에 대해 말하기 위해, 그리고 격려적이거나 보호적인 조치들을 국가에 요구하기 위해, 몇몇 갤러리의 책임자들이 아니라면.

해설가들과 중개자들이 무대를 차지한다. 이것은 상황의 재현이 사실들의 평범성보다 더 중요하다는 기호이다. 그렇지만 이러한 평범성이란, 엄밀히 말해서 무엇인가? 그러니까 '위기 속에' 있는 것이란 무엇인가?

1. 위기란 무엇인가?

위기란 용어는, 알다시피 원래 의학적이다: 이것은 사정이 건강 또는 죽음 쪽으로 결정되는 어떤 병의 진행 순간으로, 어떤 과정의 결정적인 단계로, 어떤 진행의 위기적 순간을 말한다. 이러한 의미는 그 단어의 어원에 적합하다. 왜냐하면 크리시스(Krisis)라

는 용어는(우연히 우리는 잡지 《크리시스》가 1996년의 토론 속에 연루되었음을 다시 발견한다), 그리스어 동사 크리노(Krino)로부터 오기 때문이다. 이 동사는 선별하다, 선택하다, 그리고 확장되어서 선택하다와 결정하다를 의미한다. 여기에 사람들은 선별하고, 분별하고, 선택하는 것으로 이루어진 행위로서 비평적인이라는 생각을 더한다.

일반적인 방식으로 의학이건 다른 영역들이건, 위기는 어떤 과정의 결정적인 한순간이다. 예를 들어 비극에서 위기는 일들이 풀리기 전에 서로 맺어지는 순간이다. 또는 영적인 생 속에서 위기는 구원, 혹은 지옥에 떨어지는 쪽으로 가는 중의 결정적인 순간이다.

위기가 엄밀한 의미에서 과정 그 자체에만 관계된다 하더라도, 그것은 또 위기에 의해 영향을 받는 사람들이 그에 대해 갖는 의식과의 관계 속에서도 존재한다: 의식을 가지고 있는 그만큼 위기적인 상황 속에 있는 환자, 자신의 운명을 매듭짓는 숙명적인 위기 속의 주인공, 자신의 믿음의 전기 속에 있는 신자, 그리고 사회적이거나 경제적인 위기 속에 잡혀 있는 개인. 이러한 위기적 단계에 대한 생각은 위기의 위기적인 성격을 만든다: 위기에 걸린 문제는 회복이거나, 반대로 치명적인 과정의 연속이다.

사람이 복잡한 과정들에 대해 위기를 예견해 감에 따라서, 이 위기들은 그들의 '위기적인' 성격을 상실한다: 위기들은 지속될 수 있는 것처럼 보인다. 따라서 자본주의는 거의 영구적인 위기 속에서 사는 것처럼 보인다.

여기에는 현상들에 대한 우리의 체계적인 접근들의 효과가 있다: 한 시스템의 위기는 그의 규제 역량들의 위기이다. 그렇지만 시스템들의 존재의 한계 조건들을 정의하기가 어렵기 때문에 작동 이상, 위기적 단계, 최종적인 고장, 나아가서 다른 시스템으로

의 이동 사이에서 출발을 하기가 어렵다.

현대 예술의 위기에 대한 생각은 모범적으로 이러한 어려움들 앞에 놓인다. 이 생각은 한편으로는 예술가들, 다른 한편으로는 그들의 작품들뿐만이 아니라 주체들(사회적인 행위자들: 대중, 창조자들, 중개자들), 상황들(제도, 커뮤니케이션, 공적이고 사적인 적응과 소비 양식들로 이루어진 수용의 환경), 그리고 대상들(작품들, 작품의 개념들, 상징적인 재현들, 그리고 그것들에 부착된 가치들)이 있는 어떤 시스템에 관계된다. 따라서 예술의 위기에 대해 말하는 것은, 어떤 복잡한 시스템에 대한 '위기적인' 상황을 생각하는 단순하고 극적인 방식이다.

사회학자는 현대 예술의 이러한 시스템 가운데서 행동들의 한 모델을 주려고 시도한다. 내가 하고 있는 것과 같은 철학적 접근은 동일한 야심을 가지고 있지 않다. 그것은 어떤 기능을 모델화하거나 설명하려고 하지 않고, 차라리 너무 단순한 명증성들의 잘못을 캐고, 복잡성의 의미에 대해서, 특히 그것의 재현들에 대해서 고찰하려고 한다.

예술의 위기에 대한 생각은 다른 많은 것들을 포함하고 있다: 대중(들)에 대한 관계, 시장의 상태, 예술적 생산의 국제적 파급, 그의 미학적 가치, 미학적 가치와 상업적 가치의 위기적인 릴레이, 예술가들의 구성원(인구통계학적 의미에서), 예술에 종사하는 사회적 제도들, 예술에 대한 생각들, 그리고 예술이 가지고 온 것—— 누구에게? 예술가들에게? 대중에게? 경제에? 문명에?

다시 한 번 이러한 열거를 통해서 '예술적 세계'의 모델을 만드는 문제가 아니라, 우리가 그에 대하여 생각해 보는 것들의 차원을 확인해 보려는 것이다. 그것들의 어떤 것들은 앎의 용어에 있어서는 다른 것들보다 더 타당성이 있고, 다른 것들은 재현의 용

어에 있어서 더 정열적이다. 그 전체는 우리가 현대 예술이라고 부르는, 규정이 모호한 것을 형성한다.

우리가 문제의 용어들을 분리하여 취할 때면, 우리는 이 진단이 뉘앙스를 가져야 한다는 것을 알게 될 터이지만, 가져와진 뉘앙스들이 반드시 회의들을 사라지게 하는 것은 아니다.

ㄹ. 시장: 어떤 불편함의 범위

시장의 위기가 있다. 이 위기가 조만간 완화될 수도, 뭔가 다시 재출발할 수도 있다. 그렇지만 지금으로서는 위기는 거기에 있다.

시장의 위기에 대한 진단은 뉘앙스가 주어져야 한다. 예술 시장은 모든 종류의 것들에 해당된다: 골동품들, 옛 거장들, 원시적인 또는 이국적인 예술들, 장식 예술——아주 소수의 현대 예술. 이렇게 작은 현대 예술의 범주 내에서도 다시 저속한 그림들, 복사들, 장식적인 작품들, 일상적인 키치, 호텔 방이나 복도를 위한 예술이라고 부르는 것의 구매도 포함한 모든 예술품의 구매들에 대해, 아방가르드적 예술이라는 의미에서 현대 예술의 시장 몫을 구분해야 한다.

벌써 '일반적인' 예술 시장은 국제적인 거대한 광장들에서 위기를 극복했다. 이 시장의 내부에서, '엘리트적' 현대 예술 시장은 벌써 경제적 위기로부터 나온 국가들에서 다시 출발하고 있는 중이다. 프랑스는 아직 그러한 경우가 아니다.

이것은 시장이 위기에 처해 있건 후퇴중이건, 또는 상승중에 있건, 시장이 구성하는 지표는 녹음된 음악·비디오 게임들·영화·텔레비전 등과 같은 현대 예술이 아닌, 문화 소비의 분야들에 바

처진 가정적이고 집단적인 다량의 문화 비용에 비하면 가소로울 따름이다. 이 지표는 또 생산의 '미학적' 질에 대해 아주 상대적 이다: 19세기에는 진부한 공식적 회화의 만개한 시장이 있었다. 그리고 이렇듯 진부한 회화에 대한 취향을 가진 사람들의 재평가 노력에도 불구하고, 이 예술의 복원은 언제나 실패한다.

따라서 예술의 위기를, 비록 시장의 위기가 신뢰 상실에 공헌하고, 내가 면역 상실이라고 일컬었던 것에 공헌한다 하더라도, 시장의 위기에 맞춰 측정하려고 하면 잘못일 것이다. 시장의 침체는 위기 속에서 자신의 몫이 있다. 그 이상은 아니다.

3· 국제적 파급과 매저키즘

프랑스 현대 예술의 국제적 파급의 위기 역시 실제적이다.

수십 년 전부터 이제 파리는 모던 예술의 수도가 아니다.

이것은 1945년대 이래로 문화적이고 경제적인 헤게모니들과 지배력이 미국과 독일 쪽으로 이동했기 때문이다. 사람들은 '어떻게 뉴욕이 모던 예술의 생각을 훔쳤는가'[1]를 안다. 여기에 경제나 여행과 똑같은 방식으로 예술에 영향을 미치는 세계화의 움직임의 결과들을 덧붙여야 한다.

프랑스 예술의 수출은 잘못되었고, 공식적 기구들(특히 그 유명한 프랑스미술활동협회/AFAA)은 그들의 임무가 특이하게 잘못 정의되었기 때문에 특이하게 비효율적이다.[2] 또한 프랑스 갤러리들은 언제나 추위를 타고 자체 내로 움츠러들었기 때문에, 많은 갤러리들이 미국과 독일 갤러리들의 해외지점에 불과하다는 것, 그리고 경쟁이 문화 시장에서도 다른 시장들에서처럼 아주 치열

한데다 국제적이고 국가적인 결정권자들이 프랑스 예술을 무시한다는 것 역시 사실이다. 이것은 현대 예술의 히트 순위에서 프랑스 예술가들의 위치가 극히 미미하다는 사실이 개탄할 만하기는 하지만, 경제적이거나 스포츠의 경쟁 기준들을 문화의 영역들 속에서 일반화하는 것이 아니라면, 그런 순위를 가지고 결정적인 평가의 기준으로 삼을 순 없다는 것을 의미한다.

그렇게 할 수는 없다. 그렇지만······.

그렇지만 이 기준이 사람들이 그렇게 말하는 것보다 훨씬 무겁게 짓누른다는 것은 흥미롭다: 예술적인 가치들 속에 맹목적인 투자와 자만심이 있다. 이것은 위기적인 생각에, 그리고 사용된 논리들에 영향을 미친다.

현대 예술에 대해 저주를 퍼붓는 사람들에게서, 지배적인 나라들로부터 온 예술에 대해 거의 국가주의적인 거부(워홀 · 미니멀리즘 · 팝 아트 등)와, 우리 생산물의 수출 부진 앞에서 매저키스트적인 자기 비하의 혼합을 발견하기 위해서는 많이 긁어 볼 필요도 없다. 긴장의 시기들 속에서 사람들은 세계적인 예술을 비난하는 소리를 들을 것이고, 더 조용한 시기에는 잘못은 국제적인 거대한 갤러리들로 전가된다——아! 그 빌어먹을 레오 카스텔리!

이것 역시 의미 없는 것이 아니다. 현재 프랑스의 논쟁은, 자신에 대한 신뢰가 작품들의 현실만큼이나 중요한 명성과 욕구의 시장에서 자아 비판적인 파국적 결과를 생산한다.

프랑스의 제도적 결정자들은, 오래 전부터 그들의 선택을 자기들이 보기에 국제 시장에서 '유행'하고 있는 것처럼 보이는 것에 따라 결정하는 경향이 있다. 실에서 바늘까지 매듭이 맺어졌다: "현대 프랑스 예술은, 이탈리아 · 영국 또는 독일의 예술과는 반대로 더 이상 존재가 없다."[3] 우리는 다만 프랑스 스키 선수들의 보잘것 없는 결과들에 대해 불평을 하는 것과, 또는 프랑스의 성장

곡선의 역동성에 대해 기뻐하는 것과 그것이 그렇게도 다른가를 알고 싶을 따름이고, 또 이것이 그렇게도 중요성을 가지고 있는가를 알고 싶을 따름이다!

4. 문화국가의 상태

모든 것에 대하여 불평해서는 안 된다. 많은 것들이 아주 잘 되어가고 있다.

예술적 제도들이 그러하다.

공격들에도 불구하고, 예술 센터들은 나쁘게 행동하지 않는다. 가장 나쁘게 관리된 것들도 그들의 상황이 기적적으로 건강하게 되었음을 보았고, 그르노블의 '마가젱'처럼 재정의되고 재정리된 정치적 기초 위에서 다시 시작되었다. 예산은 피부에 느껴질 정도로 예전과 같고, 대중은 예전과 똑같은 숫자이다. 사람들은 이곳들을 드나들 사람들이 많지 않다는 생각을 스스로에게 하는 것처럼 보인다.

일반적으로 미술관에 드나드는 숫자가 감소하는 경향이 있다. 그렇지만 이미 그것을 말했듯이 미술관의 제공은 넘쳐나고, 이 제공은 다른 여가의 제공들과 경쟁관계에 있다.

사실 현대 예술의 전시제도들은, 예술 속으로의 재정적이고 상징적인 투자가 전체적으로 유지되고 있기 때문에 유지되는 것이다. 현대 예술은 여전히 신성하게 남아 있고, 후원을 보장하는 국가의 제도는 이 신성한 것에 자금을 대고 있다. 모든 사람이, 또는 거의 모든 사람이 국가예산의 1%를 문화적인 것에 대한 신성하고 성스러운 주문을 하는 것에 이의를 표하지 않는다. 반면 우리

는 이제 더 이상 발전의 단계에 있는 것이 아니라, 활동의 판박이 단계에 있는 것이 사실이다.

현대 예술에 대한 지원과 틀지우기 제도들 역시 잘 나가고 있다.

예술학교들은 국가예산이나 시예산 위에서 기능한다. 이 학교들은 여러 나라들보다 열악한 것이 아니며, 흔히는 차라리 훨씬 더 좋다.

현대 예술 지역기금들의 대부분은 확고한 단계에 들어갔다. 구입 자금은 안정적이다. (가격은 현저하게 낮아졌다.) 사람들은 벽보에서 '예술을 향한 몰려들기'를 '현대 예술의 열흘'과 같은 것들로 대체하였다. 언제나 예술을 향해 달려드는 어떤 사람의 이미지와 같은 것이 있다.

조형미술위원회, 그의 감찰관들, 그리고 그의 관료들도 잘 나간다. 비록 그들이 대상이 된 공격들 때문에 '영혼에 푸른 멍'이 들기는 했지만 말이다──그렇지만 각자가 알고 있듯이, 국가의 요원들이 공공 봉사의 질에 공헌한 것이 처음은 아니다.

더 은밀한 면 아래에서, 제도는 더욱더 잘 나간다: 제도는 동업적이고 조합적인 조직들의 망을 가지침으로써, 현저하게 보호되고 안전하게 모셔져 있다. 차후로 프랑스의 예술적 생은 완벽하게 빗장이 쳐져 있다. 미술비평가들의 조합(AICA)까지도 '국유화'되어 있다. 1997년에 선출된, 가장 최근의 8명의 위원들 가운데 단지 2명만이 사적인 분야에서 활동하고 있다. 다른 모든 사람들은 직접 또는 간접적으로 문화적 기구의 공무원들이다. 따라서 모든 것은 최선이다.

5. 비평의 건강

정확히 비평은 무엇인가?

비평은 대중의 주변에서 미학적 가치와 사업적 가치의 중개를 보장해야 한다.

경제적인 용어로서, 이 대중은 비평가들이 현대 예술 잡지들에 기고한 것만으로 생활을 유지할 수 있을 정도로 충분히 중요하지가 않다. 규칙적으로 예술평들을 싣는 신문(《르 몽드》·《피가로》·《텔레라마》·《리베라시옹》)의 수는 크게 증가하지 않았다. 따라서 프랑스 비평가들의 대부분은 원고량에 따라 보수를 받는 사람들이고, 다른 활동, 예를 들어 교육을 함으로써, 또는 제도와 관계 있는 다른 활동을 함으로써 생활비를 충당한다. 이것은 전혀 예외적인 경우가 아니며, 소설가의 직업과 같은 경우에도 해당될 것이다. 잡지들에 대해 말하자면 아마 《아르 프레스》를 예외로 하고, 이것들은 현대 예술뿐만 아니라 다른 분야들, 예를 들어 유적·건축·장식미술 같은 것들도 함께 취급하는 일반적인 잡지가 되어야 한다는 상업적 제약 속에 있다.

생산물들과 전시들의 폭발 속에서 한 비평가가 모든 것을 보아야 하고, 모든 것을 평가한다는 주장은 거의 지탱될 수 없다. 따라서 대형 신문들은 여러 나타남들을 다루기 위해 여러 명의 비평가들에게 호소한다: 그들 각각은 자신의 감수성, 선호들, 예술적인 망들이 있다. 각자는 자기 속에 있다.

예술 잡지들(《보자르》·《예술 신문》·《눈》·《예술의 앎》 등)의 기능이 정보를 알리는 것이므로, 비평은 신문의 짧은 뉴스들의 담론보다 복잡한 어떤 담론의 외양을 하고서 저널리즘 쪽으로 향한다. 몇몇의 신생 간행물들이 새로운, 또는 교대적인 흐름들에 열려 있다:

《퍼플 프로우즈》·《옴니버스》·《레 인로쿰티블스》.

도처에서 사람들은 자리 부족이라고 하는 잘 알려진 문제에 봉착한다: 이것은 핑계가 아니라 관심들의 변화를 증명한다. 《르 몽드》와 《리베라시옹》 같은 전국 규모의 일간지 속에서는, 멀티미디어가 차후로는 현대 예술보다 더 많은 관심을 불러일으킨다.

전시회 카탈로그들의 문학은, 마지막으로 선택들의 다양성을 반영한다. 이 문학은 어쩌면 제도적인 간행물들을 위한 것을 제외하고는, 시장 위기의 반대 충격을 겪었다.

실제로 옛날의 것이건 최근의 것이건, 대부분의 간행물들은 가치의 판단들을 운반하지 않는다. 평가라는 것은, 어떤 사람에 대해 말하느냐 말하지 않느냐라는 사실을——가시성으로의 접근을 통과하는 것이다.

층리지어지고 흩어진 것으로 정의할 수 있는 어떤 복수주의가 사실상 지배한다.

많은 비평가들은 특별히 더 예술가들의 어떤 특정 세대와 연결되어 있다. 그들은 이어서 자신들의 활동을 늦추거나, 그들이 이미 지지했던 예술가의 지지로 자신들의 활동을 제한하고자 한다. 이것은 예를 들어 제럴드 가시오트 탈라보·알랭 주프루아·피에르 레스타니·마르슬렝 플레이네와 같은 비평가들에게서 나타나는 사실이다. 젊은 비평가들은 그들 순서로 자기들 세대의 운동들이나 개인들을 지지한다. 여기서도 놀라운 것은 아무것도 없다.

흩어짐에 대해 말하자면, 그것은 비평적 선택들과 취급된 예술가들, 선택된 예술 유형들의 복수성에 기인한다. 이것은 생산의 다양성과 상응하는 것으로—— '거대한 바자회'——이 생산들은 인스톨레이션으로부터 사진과 신레디메이드 등을 거쳐 전통적 그림에까지 이른다.

비평적 토론의 어조는 거의, 나아가서 전혀 갈등적이지 않다. 어

떤 방식으로든 진정한 토론은 없다. 서로 다른 감수성들, 선택들이 예술 세계의 한계들에 대한 의견 일치 속에서 공존한다. 이 세계 속에서는 논쟁이란 없다. 여기서 불일치는 분리에 의해, 또는 서로 다른 명사들에 대한 합의된 존중에 의해 해결된다. 반면 이 세계의 주제에 대해 회의를 발산하는 사람들에 대해서는 논쟁은 광적이다.

한 마디로 모든 것은 컬처버그의 내부에서 일어난다. 외부에서는 약간 다르다.

6. 예술가들의 후퇴

사람들은 이제까지 예술가들에 대해 거의 언급하지 않았고, 예술가들 또한 거의 말이 없었다.

우선 넓은 의미에서 그들의 상황을 보자.

이 영역에서는 중요한 모순들이 있다.

생존해 있는 극소수의 예술가들만이 1990년대말에, 그것이 내포한 다양성 때문에 단단한 시장과 함께 강력한 국제적 인정을 누리고 있다: 술라주, 니스파 예술가들과 신사실주의 예술가들, 뷔렌, 볼탄스키, 메사제. 이들이 거의 전부이다. 반면 한타이처럼 그 실현과 영향에 있어서 중요한 예술가들은 실질적으로는 프랑스 밖에서는 알려져 있지 않다.

또한 반대 의미로의 모든 부정들에도 불구하고 공공적인 구매나 주문의 혜택을 누리는 사람들이라는 의미로, 그리고 커다란 이벤트들을 위해 발탁되는 예술가들의 모범적인 리스트에 속한다는 의미로, '공식적인' 예술가들이 존재한다는 것을 인정해야 한다.

교수의 위치들이나, 공공적이거나 시의 아틀리에 불하를 통해 가져다 주는 지원 형태도 잊어서는 안 된다. 나는 이러한 예술가들의 목록을 들고 싶지는 않다. 그것은 삼가기 때문이 아니라, 나의 관심은 상황 그 자체에 있기 때문이다.

우선 이러한 공식적인 성격이 필연적으로 화려한 재정적 상황을 내포한다고 믿으면 잘못일 것이다. 국가 구매는 흔히 분산되어 있다. 이것들은 또 갤러리들의 지원에도 공헌하며, 부분적으로만 예술가들에게 온다. 사실 중요한 차이들은 공공적인 주문의 차원에서, 그리고 아마 그보다도 더 교육적인 위치들에 의해 만들어진다.

어떤 예술가에게 교육자의 지위는 교육적인 의미만을 가지고 있는 것이 아니다: 그것은 또 창조에 대한 보조 형태나 장학금의 형태이기도 하다. 교육자의 연봉은 같은 기간에 갤러리에서 이루어진 판매의 3배에 해당한다.

최소한 한 가지 사실은 확실하다: 공식적인 인정의 혜택을 누리는 예술가는 어떤 재정적 안정이 보장된다. 이것은 그의 갤러리에도 간접적으로 영향을 미치는데, 그는 오로지 시장에만 달려 있는 예술가보다는 갤러리를 치명적으로 필요로 하지 않는다. 팔고자 하는, 그리고 팔리고자 하는 동기가 훨씬 낮다. 또 다른 결과는, 그렇게 인정된 예술가는 차후로는 제도적인 시스템과 그의 망들에게 종속된다는 점이다: 그는 행정적 세계의 자로 잰 기대들에 부합할 줄을 안다. 그는 정치적이 되고, 포괄적이 되며, 문명인으로 개화된다.

이러한 인정의 결과들을 저평가해서는 안 된다.

작업을 하는 예술가는, 아주 드문 예외를 제하면 어떤 대중의 지원을 필요로 하고, 자신의 활동에 대한 대답과 반응들을 필요로 한다. 내가 다른 곳에서 이야기했듯이[4] 교육적 관계는 이런 종류의 확인을 제공한다. 수집가들, 상인들, 아틀리에를 방문하는 비평

가들, 같은 활동을 하는 예술가들과의 관계도 그러한 되돌아옴의 기회를 제공한다.

공식적 환경의 존재(창조의 검사관들, 예술 센터의 장들, 조형미술 자문위원들, FRAC의 장들)는, 예술가들에게 공식적인 인정이나 불인정의 결과를 제공한다. 혹자는 이것이 '순수한 심리적 효과'라고 반박할 것이다. 그 말은 전적으로 정확하다. 그렇지만 공식적인 인정과 불인정의 효과를 이해하기 위해서는, 공식적인 활동가들에 따르면 흥미로운 것은 아무것도 만들어지지 않는다고 선언된 지역 속에 있는 어떤 예술가들의 고독이나, 수많은 서술적 형상예술가들처럼[5] 무시할 수 없는 예술가들의 은퇴를 측정해 보아야 한다. 비록 그것이 '단순하게 심리적'일지라도, 그 결과는 예술적 세계를 두 범주로 나눈다: 공식적 관심의 혜택을 누리는 예술가들과, 그것을 누리지 못하는 예술가들. 이것은 군주와 그의 보좌관들의 주의를 끌고 지키기 위해 경쟁을 해야 하는 예술가들 사이에서 관계를 원활하게 하지 않는다. 오늘날에는 때로 하찮은 이유들 때문에, 자신이 공식적인 예술로부터 '배제된 자'라고 생각하는 수많은 예술가들의 소리나지 않는 원망이 있다. 그리고 이 감정은 그들의 침묵에도 낯선 것이 아니고, 또는 그들의 공격이 공식적인 현대 예술에 대한 공격으로 보여질 수 있을 때, 현대 예술에 대한 그들 공격들의 가끔은 놀랄 만한 성공에도 낯선 것이 아니다.

거꾸로 인정된 예술가들은 결국 다른 어떤 인정도 더 이상 찾지 않게 되고, 벼락출세한 자의 교만과 궁정인의 으스대기, 그리고 조종되는 개인의 무의식 사이에서 흔들린다——그러면 사람들은 19세기에 기능했던 공식적이고 아카데미적인 예술 시스템 속에 진짜로 있게 된다.

시스템의 밖에 있는 예술가들은, 자기들이 할 수 있는 대로 문제를 헤쳐 나간다. 다시 한 번 가르치는 기능은(예술학교나 대학에

서 뿐만 아니라 중고등학교에서, 그리고 과외 활동을 보장해 주는 단체들 속에서) 시장이 없는, 또는 거의 없는 예술가들에게 귀한 지원을 제공한다. 문화 분야의 활동들도 마찬가지이다. 일반적으로 상황은 재정적인 관점에서와 마찬가지로, 그것이 공적이건 사적이건 사회적 인정의 관점에서도 보잘것 없다. 한 예술가가 된다는 것은 보수가 박하고, 가치가 빈약하게 된——때로는 프롤레타리아화한 활동이다.

이러한 상황 앞에서 젊은 예술가들은 차후로 단체들을 만들면서, 산업적인 미개척지들 위에 공통의 장소들을 분할하면서, 공식적인 유통의 밖, 예를 들어 공공적인 공간 속에서 전시회를 열면서 더 자율적이고 더 공격적인 행동들을 통해 반응한다.

7. 창조의 생명력

역설적인 것은, 이러한 경제적이고 도덕적인 침체 속에서도 양질의 생산들이 결핍되지 않는다는 것이다.

프랑스의 현대 예술은, 그의 경멸자들과 그의 공식적인 옹호자들이 말하는 것과는 반대로, 유럽의 다른 곳에서보다 더 나쁘게 되지 않았다.

방문객을 놀라게 하는 것, 그것은 차라리 생생한 창조와 그를 둘러싸고 있는, 그리고 결국에는 그를 좀먹고 쇠약하게 하는 신뢰의 부재 사이의 대비이다. 그를 또 놀라게 하는 것, 그것은 동조자들과 적대자들 사이의 호기심이 가는 공모이다.

적대자들은 비난을 퍼붓는다: 프랑스의 예술은 더 이상 존재하지 않는다. 공식적인 동조자들은 어색하고 유보적인 수치심 때문

에, 그래도 예술가들을 도와야 한다는 인간주의적인 동정으로 향하는 담론을(왜냐하면 가난한 자들에 대해 신경을 써야 하기 때문에) 전개한다.

그렇지만 이러한 생명력은 거기에 엄연히 존재한다.

비록 지방의 대중이 아직도 파리적인 인정에 따라 반응하기는 하지만, 그리고 이러한 생명력을 잘 인식하지 못하지만, 수집가들이 잘못을 저지르기는 하지만, 수많은 지방들(남동부, 북부, 알자스, 리용 지방, 중부 지방)에서 이를 부정할 순 없다.

이러한 생명력은, 프랑스에서는 국가적인 조직에 대해 효율적이고 구원적인 반대 무게를 형성하는 단체적인 구조들을 통해 나타난다. 이 생명력은 부분적으로는 1981년 이후의 탈중앙화의 노력으로 평가해야 한다. 비록 이러한 정책이 지역활동가들에게 그들의 충분한 책임을 줌으로써 그 끝에까지 이르지는 못했더라도 말이다. 사람들은 끝없이 결정들과 재정의 탈중앙집중에 대해서 말한다. 늙은 '급진주의자들'은 이러한 과정 자체를 싫어한다. 도나 지역의 차원에서 장관들의 중앙 권력에 계속해서 부착되어 있는 책임자들에게, 그리고 대부분 자기들이 아주 모르는 국제 무대의 관점에서 그들이 '예술적으로 정확하다'고 믿는 것을 전달하는 것으로 제한된 책임자들에게, 결정과 재정을 위임한다는 사실은 탈중앙화의 모든 나쁜 것들을 포함하고 있기 때문에 탈중앙화라고 할 수 없다. 사실 문제시되어야 하는 것은, 도지사 유형의 그릇되게 탈중앙화되어 있는 관리의 프랑스적인 실천이다: 중앙 정부의 지역 대변인에게 책임을 이전한다는 것은 탈중앙화의 전진을 이루지 못한다. 기껏해야 전화비 정도나 절약할 수 있을 것이다.

고유하게 말해, 예술적 생산에 있어서의 역동성은 이론의 여지가 없다.

이 역동성은 젊은 세대들 속에서 명백하다. 형상적인 것과 마찬

가지로 추상적이건 기하학적이건, 개념적 거리의 위치를 가졌건 가지지 않았건 회화는 커다른 생명력을 가지고 있다. 타타·드모제·쿠르페·데그랑샹·보르다리에·지오르다·샤트·벤자켄·파즈프로브스카·피파레티·퀴젱·페로·파브르·드에·마레와 같은 예술가들은 강한 작품들을 생산한다. 사회와 문명에 대한 비판적 간섭작업들은, 이런 종류의 간섭 제한들에 종속되어 있기는 하지만 잘 버티고 있다. 퍼포먼스의 경신도 있다. 반면 사진, 그리고 그보다 더 비디오는 이제 나타나기 시작한 아주 젊은 예술가들에게서를 제외하면 상당히 김이 빠진다. 이것은 이 영역에서 예술학교들의 옛 후진에 의해 설명된다. 조각은 더 논란의 여지가 많은 상황 속에 들어 있다. 그렇지만 정직하게 말하자면, 조각은 전보다 더 악화된 상황 속에 있지 않다. 그리고 이러한 논란은 기념비적인 그 기능들의 일반적인 위기와, 공공 공간 개념의 오늘날 더욱 문제가 되고 있는 성격과 상응한다.

더 옛 세대들은 쉬포르 쉬르파스의 세대이건, 80년대의 자유 형상 세대이건 서술적 형상의 연장 속에서 보잘것 없지가 않다.

여기서는 수상자 명단을 작성하거나 양심을 제시하는 문제가 아니라, 양질의 생산과 일반적인 의기소침의 감정의 결합이 궁극적으로는 부정적인 효과를 만들어 낸 이상한 상황에 대해 질문해 보고자 하는 것이다: 용기 상실, 사임, 또는 더 은밀하게는 야심의 부재가 점차적으로 정착하고 있다. 프랑스 예술가들을 위협하는 위험은 오늘날 그의 야심의 점차적인 제한, 나아가 소멸이다.

여기서 무엇을 비난해야 할까?

우선 오늘날 그 '활동' 인구의 1/3은 공무원들로, 1/3은 사적인 분야의 활동인들로, 그리고 1/3은 배제되었거나 보좌적인 상황에 처해 있는 사람들로 구성된 것이 나라의 전반적인 상황이다. 자신에 대한 신뢰가 결핍된, 여러 해 전부터 일종의 집단적 침체에 빠

져 있는, 변화에 대한 공황적인 두려움을 가지고 있는 사회 속에서 예술 활동들이라고 하여 전반적인 분위기에서 비켜나 있으라는 이유가 없다. 놀라운 것은 그 반대일 것이다. 예술의 제도적 기구는 공무원화하고 동업조합화되었으며, 자기 자신의 이익들 위로 움츠러들고, 조그마한 문제 제기도 그의 입장들 위에서 공격적으로 그를 경련케 한다. 예술가들의 세계 역시 구제민적인-공무원화한 사람들의 파(예술가-교수들, 국가로부터 규격 상표를 부여받은 예술가들)와, 대다수의 배제된 자들-구제민들로 나뉘어 있다. 활동적인 사적 분야에 대해 말하자면, 스스로 자기를 내세우려고 하는 소수의 젊은 예술가들에 의해 대변된다.

이러한 야심 결핍의 결정적인 요소는 분명 수집가들 주변에서건, 전시 장소들의 주변에서건 명백히 작업에 대한 대답 부재에 기인한다.

국가적이거나 지역적이거나, 공식적인 책임자들은 그들이 국제적 흐름 속에서 유행하고 있다고 믿는 것에 따라 자기의 입장을 세우려고 한다. 그리고 이러저러한 예술가가 공공적인 성소들 속에 전시될 가치가 있는가를 알기 위해 움츠러들어서 자문한다. 그래서 사람들은 미술관과 예술 센터들이 '명성' 병에 걸려 있는 것을 보게 되거나, '지노비예프 신드롬'에 걸려 있는 것을 본다. 이러한 신드롬 덕택에 이미 훈장을 받은(승진을 한, 인용된) 사람들만이 훈장을 받을(승진을 할, 인용될) 수 있다. 전시될 가치가 있는 사람들만 전시해야 한다. 따라서 사람들은 언제나 펭스멩의 심각한 회고전, 콩바스의 회고전, 쿠에코의 회고전을 기다린다. 기구한 사람들은 파리는 살아 있는 현대 예술을 위한 장소가 없다고 절망해한다──그렇지만 바로 그들이 연속적으로 퐁피두 센터의 현대 예술 갤러리들과 죄 드 폼의 국제 갤러리를 국제적인 멋의 성소들로 바꾸었다. 그들이 요구하듯이, 그들에게 현대 예술 센터를

만들어 주도록 하자. 그러면 그들은 그것마저도 얼마 지나지 않아서 멋진 영안실로 만들 것이다. 미국인들은 '미국 예술의 휘트니 미술관'과 같은 것을 가질 권리가 있다. 그리고 사람들은 그들을 찬탄한다. 그렇지만 프랑스인들은 그렇게 하면 자기들이 극우 당수인 르펜주의자가 되었다고 생각할 것이다!

8. 부재하는 대중

명백히 공식적인 사람들만 문제가 되는 것은 아니다: 대중은 거의 오지 않고, 누구도 구매를 하기 위해 달려들지 않는다. 그래서 한 번은 온 힘을 다해 대중을 개화한다고 주장하고,[6] 다음번에는 대중이 냉랭하게 관심을 갖지 않는 것이 아니라 관심을 가질 수 있는 것을 위해, 물론 그것도 결국은 더 이상 보러 오지 않을 확실한 가치들을 향해 돌아서야 한다고 하면서, 오지도 않는 대중 논리를 두 번이나 써먹을 수는 없다.

대중은 특히 그의 부재, 또는 거부들에 의해 자신을 나타낸다. 대중은 사람들이 말하듯이 자기의 발로 투표한다.

마르크 퓌마롤리가 잘 보았듯이, 사회주의적 문화국가는 앙드레 말로식의 도덕적 재건이라는 목적성을 가진 문화적 활동으로부터 (이것은 선전 이상도 이하도 아니다), 그 결과만을 제외하면 흔히 순수 간단하게 상업적 매니지먼트에 부러울 것이 하나 없던 문화적 상업주의로 이동케 하였던 옆길로 새기를 경험하였다. 갑자기 청과물 장수의 심보가 발동된 ENA 출신의 고급 관리들은 전자계산기를 두드려 보고, 문화도 '결과를 내보여야' 함을 발견하였다.

결과는 문화와 사업에 대해서 실망적이었다. 현대 예술에 있어

서 이것은 아무것도 바꾸지 않았다: 사회적 균열은 문화적 균열이기도 하다. 우리가 조금만 생각해 보면 이것은 조금도 놀라울 것이 없다: 무슨 이유로 대중들이 대부분 지배 계급에 속하는, 아무튼 권력 엘리트에 속하는 감식가 그룹들의 미학적 기준들을 채용해야 하는가? 그 어떤 영혼을 부른다는 약속을 믿고, 그들은 예술이 자기들의 생을 변화시킬 것이라고 끝없이 계속해서 믿어야 하는가? 그 어떤 환상을 믿어서, 그들이 계속해서 국가에 의해 조종되는 미학적 혼란에 종속되어야 하는가?

문화적-미학적 이상의 국가라는 환상으로부터 모든 당들이 노래하는 상투어가 남아 있다: 학교에서 예술과 예술사에 대한 수습이 있어야 한다! 그렇지만 매달려 있는 다음의 질문이 중요하다: 무슨 예술이고, 무슨 예술사인가? 야구 방망이를 들고 학교에 가는 귀여운 어린 것들은 장 클레르의 판에서건(또는 '모든 사람들을 위한 모델'), DAP판에서건(말하자면 '모든 사람들을 위한 레디메이드들'), 또는 조형미술판에서건('하얀 바탕 위에서 백색 정사각형을 그리고 해설하기')[7] 오랫동안 이러한 교육을 빠져 나갈 것임이 확실하다.

ㅋ. 신앙의 상실

비꼬기를 잠시 멈추고, 본질적인 것으로 마치기로 하자.

그러니까 모든 것이 차라리 잘 되어가고 있다: 제도는 작동하고, 비평가들은 비평하며, 시장은 잠정적으로 천천히 움직이고, 예술가들은 살아남는다. 어떤 사람들은 아주 잘 살고, 다른 사람들은 그럭저럭 지낸다. 거기에 관심을 갖는 사람은 별로 없다. 그렇지만

새롭고 자극적이며, 진정하고 지적인 창조들이 있다. 그렇다면 사람들은 무엇에 대해 불평을 하는가? 어쩌면 대부분의 사람들이 더 이상 그것을 믿지 않는다는 사실에 대해서이다. 무엇을 믿는다는 것인가? 물론 예술에 대해서이다. 그렇지만 무슨 예술이란 말인가? 그것이 모든 질문이다. 그리고 여기에 놀라움들이 있다.

현대 예술의 반대자들은 역설적으로, 감동적인 방식으로 예술을 믿는다. 물론 그들은 뒤샹과 워홀, 또는 뷔렌의 예술에 의한 구원을 믿지 않는다. 그렇지만 그들은 아마 예술에 의한 구원을 진정으로 믿고 싶어하는 최후의 사람들이다. 그들은 미학적 구원이 차후로는 불가능해진 것을 발견하고는 분개하고 상처를 입는다. 그래서 그들은 예술을 더욱 잘 재발견하기 위해, 사람들이 예술을 바꾸기를 요구한다.

예술 분야의 공무원들도 그것을 아주 믿는다. 의무에 의해서, 직업적 양심에 의해서이다. 그들은 서류들에 대해 너무나도 잘 알고 있고, 또 그것들이 전복적인 것만큼 극단적이라고 할지라도 사물들을 너무나 많이 보아 와서, 그리고 아방가르드에 의해 그들의 영혼을 너무나 많이 구원했기 때문에, 예술에 의한 구원은 그들에게 있어서 하나의 습관이 되었다. 그들은 자연적 필연성을 믿는 것처럼 예술을 믿는다: 생활비를 잘 벌어야 하기 때문에, 대중이 없을지라도 예술이란 공공 봉사이기 때문에, 누구도 이제는 예배에 참석하지 않는다 해도 예술은 하나의 종교이기 때문에, 모든 도그마에 대해서 1%는 믿어야 하기 때문에, 사람들이 그것을 믿었다는 것을 계속해서 믿어야 하기 때문이다. 사람들은 뷔렌을 옹호하도록 단죄된 이 공무원들의 문학에, 때때로 폴 베인이 《그리스인들은 그들의 신화를 믿었을까?》 속에서 하였던 분석들을 적용하고 싶어한다: "그리스인들은 흔히 그들의 정치적 신화들을 믿지 않았던 것처럼 보인다. 그리고 그들은 이 신화들을 예전으로

펼칠 때에, 그에 대해 비웃었던 첫번째 사람들이었다. (……) 그로 부터 믿음의 특수한 양태가 나온다: 화려한 담론의 내용은 진실 로도 허위로도 느껴지지 않았고, 언어적인 것으로만 느껴졌다. 이 러한 '현란한 수식어'의 책임자들은 정치 권력 쪽의 사람들이 아 니라 그 당시에 고유한, 말하자면 수사학적인 제도의 책임자들이 었다. 관계된 사람들은 그렇다고 해서 반대하지는 않았다. 왜냐하 면 그들은 글자와 좋은 의도를 구분할 줄 알았기 때문이다. 그것 이 사실이 아니라 할지라도, 그것은 잘 찾아진 것이었다."[8]

대중은 솔직히 많은 것을 믿지 않는다. 그의 상상 속에는 여전 히 낭만주의적 예술가의 신비로운 매력이 남아 있다. 그렇지만 그 가 행동으로 넘어갈 때에는, 그는 영화관으로 간다.

진실을 말하자면, 우리는 말을 하는 사람들과 다른 사람들이 있 었던 것처럼 대중에 대해서 거리와 경멸을 가지고 말한다. 그렇지 만 이러한 안심시켜 주는 경계선의 투사는 하나의 부정이다: 실 제로 우리는 대중에게 부여하는 것을 우리 자신에게도 부여할 수 있다. 우리는 이 대중의 한 부분이다. 우리 역시도 이런 또는 저런 순간에, 하루에도 여러 번 대중이다. 대중처럼 우리도, 비록 우리 가 듣는 현란한 수식어가 우리로 하여금 반대인 척하도록 할 수 있게 해준다 하더라도 커다란 것을 믿지 않는다: 우리는 특히 기 적들을, 아름다운 변모를 믿지 않는다. 우리는 또 예술에 의한 구 원도 믿지 않으며 실업에 대한, 또는 사회적 예산 적자에 대한 치 료도 믿지 않는다.

비평가들도 그들 방식으로, 그리고 그들에게 속한 언어 속에서 그것을 믿는다: 복수성과 상대성의 의미와 함께. 그들 역시 문화 적 자산의 산업적 생산의 이 세계 속에서 많은 것을, 더 나아가서 너무나 많은 것을 보았다. '잘 알다시피,' '이미 보았듯이,' 그리고 '흥미로운 것은' 등이 그들 세계에서 숭고한 것, 전복적인 것보다

더 우세하다——왜냐하면 아주 오래 전부터 모든 것은 아주 숭고하고 전복적이다.

아마도 환각에서 가장 먼저 깨어난 사람들은 예술가들일 것이다. 몇몇 순진한 사람들이나 그걸 이용해 먹는 몇몇 전문가들을 제외하고는, 그들은 자신들이 아직 예술을 믿는다고는 하지만 더 이상 예술에 의한 세상의 혁명을 믿지 않는다.

1968년에 5월 사건들로 강력한 표가 난 모음집 속에서,[9] 장 카수는 예술의 비평적 표독함을 서정적으로 예찬하였다. 미셸 라공도 마찬가지로 서정적으로 복수적인 것을 통한 예술의 민주화를, 그가 거리의 예술과 동일시한 혁명적인 사회화를 흥미의 예술에 반대하여, 예술 작품에 반대하여 내세웠다. 질베르 라스코는 현대 예술 속에서, '늙은 두더지'의 작업을 완수할 사람은 자기는 아닐 것임을 명쾌하게 인정하면서도 파괴와 부정성의 지칠 줄 모르는 힘을 추구하였다. 대서양의 다른 쪽에서, 해럴드 로젠버그는 이 라스코 씨가 여전히 예술이 할 수 있는 것에 대해 신뢰하고 있음을 발견하였다.[10]

70년대와 80년대는 이러한 탈환각이 프랑스의 예술 세계를 지배하는 것을 보았다. 비판적 예술의 유토피아적인 기획이 이상주의적으로 나타나고, 무력함과 동시에 회유되었을 뿐만 아니라 문화부의 발전을 통해, 1981년의 국유화 프로그램에 따라 사회주의화하고 국가화되었다.

1989년 6월에 알랭 주프루아와 이브 엘리아는 '예술가들의 잔인한 침묵'[11]에 대해 말하였고, 1990년초에는, 예술가들이 '예술 속에서 아직도 믿음을 유지할 수 있는가?'를 묻기 위해 모였다.[12]

20년 동안에 예술 권력들의 평가는 완벽한 재심의 대상이 되었다. 비판과 참여의 개념은 효력이 상실된 것으로 나타났다. 예술가의 사회적 기능은 점차 그 내용을 상실하였다.

차후로 이 기능은 사회직업적인 카테고리들의 테이블 속에서 하나의 자리를 차지하는 것으로 축소된다. 기획들에 의해 방향지어진 운동들은 집단적인 것들에, 또는 활동적인 공동체 위에 더 기초한 관계들에 자리를 만들어 주기 위해 더욱더 드물게 되었다. 개성들이 더욱 격화되었다.

한 예술가가 된다는 것은 좌익적 가치들을 내포한다는 생각이 남아 있기는 하지만, 고유하게 예술적 가치들의 의식화와 해방에의 공헌은 상징적으로만 보일 따름이다. 예술적 생산의 현실에 대한, 사회에 대한, 정치에 대한 결합이 있을 때라도 강조는 언제나 모든 체계화의 시도와 보편적인 관점으로의 통과 시도에 대한 불신과 함께 실천들의 제한적인, 지엽적인, 전체적이지 않은 성격에 주어진다.

이것은 전혀 일반적인 예술에 대한 불신, 예술에 있어서 신뢰의 상실을 의미하는 것이 아니라 어떤 형태의 믿음 그 자체의 종말을 의미한다. 차후로 예술가들은 그들과 대중, 그리고 우리가 그들의 작업으로부터 기대할 수 있는 것과는 다른 재현 속에서 그들의 작업을 행해야 한다. 그들은 그 고유의 활동에 대한 그들의 믿음을 재조직·재정리·재구성해야 한다.

위기의 현실은 아마 이러한 새로운 믿음으로의 강제된 이동 외의 다른 곳에 있지 않다. 이 이동은 어떤 사람들에게는 찢는 듯하다. 그런데 다른 사람들, 많은 다른 사람들은 이미 다른 곳에 있다.

5

구조작업의 실패

미학적 가치들의 옹호와 의미의 행정적 생산

비평에 대해서, 나는 앞장에서 규범이 된 복수주의에 대하여 말했다.

복수주의라는 용어 또한 정의할 가치가 있다.

《실용적 관점에서의 인류학》제2장에서, 칸트는 "자신의 자아 속에 세상 전체를 보관하는 자로서가 아니라, 세상의 단순한 한 시민으로서 자신을 생각하고 행동하도록 결정하는 생각하는 방식"을 보았다.[1] 이것은 세계인적인 우주관을 옹호하는 것이었다. 이러한 우주관은 차후 어떤 가치들은 다른 층계들에 속하고, 이 가치들은 측량할 수 없을 정도로 광대하다는 것의 인정에 자리를 넘긴다. 형식주의·표현주의·사실주의의 가치들은 측량할 길이 없으며, 그들 사이에서 어떤 것들은 완전히 모순적이기까지 하다. 형식주의에 의해 가치 있게 된 회화적 평면성은 사실주의의 닮음에 충실하기와, 표현주의에 의해 예찬된 그림 속에서 예술가의 주관적 현재함과는 모순적이다.

이러한 의미화의 핵에 가치 층위들의 복수성은 그 자체가 하나의 가치이며, 이 복수성은 풍부함과 역동성의 인자이기 때문에 보존되고 조장되어야 한다는 생각이 더해진다. 이것은 따로 떨어져 있는 차이들을 존경하는 문제뿐만 아니라, 이러한 차이들의 경쟁을 조장하는 문제이다. 여기에는 존 스튜어트 밀의 자유주의에까지,

그리고 진보의 인자로서 그의 자유 옹호에까지 거슬러 올라간다.

이제 우리가 구체적으로 이 복수주의에 접근하면, 여러 가지 면들을 구분해야 한다.

우선 사람들이 비커뮤니케이션과 외재성에 의해 만들어진 상황이라고 부를 수 있는 것이 있다. 이것은 이질적인 문화적 선택들의 평화롭거나 무관심한 공존에 기인한다: 랩을 듣고 택을 터뜨리는 사람들은, 그들의 실내를 장식하기 위해 클레의 복사물들을 사는 사람과는 다른 선택을 한다. 그리고 이 두 세계의 거주자들은 또 비알라의 작품들을 수집하는 사람과도 다르다.

다른 한편 행동의 서로 다른 평가적 패러다임들이 같은 대상에 대해 만나지게 되는 곳에서 나타나는, 대질적이라고 말할 수 있는 복수주의가 있다. 이것은 요컨대 관습적인 취향을 가진 대중이 전시회에 가면서 자발적으로 그에 노출되거나, 또는 공공적인 공간에서 무의지적으로 그와 대면하게 되었을 때 현대 예술에 대해 반응을 보이는 경우이다.

마지막으로 현대 예술에 관심을 갖는 사람들에 의해 인정된 예술 세계 속에서 어떤 사람은 볼탄스키를, 다른 사람은 알베롤라를, 그리고 또 다른 사람은 라비에를 옹호함에 따라 평가의 다양성이 존재한다. 그러면 내적인 복수주의와 관계된다.

외재성의 경우에 대해 더 이상 말하는 것은 불필요하다: 이것은 현대 문화의 이질성과, 그리고 사회 그룹들의 이질성과 상응한다. 복수주의가 있다면, 그것은 오로지 이 다른 세계들 위에 위치한, 또는 이 세계들을 가로지르는 관찰자의 관점에서이다. 이 영역에서 경험은 파열되어 있다. 고급 문화의 모델들은 문화적 소비들의 다름에 의해 문제시되었다. 구별됨의 패권적인 압박의 시대는 멀어졌다: 인구의 구역들 전체가 고상한 문화를 조용히 무시하고,

자기 마음에 드는 소설을 파스칼의 《팡세》와 결코 바꾸지 않을 것이다. 이러한 문화적 선택의 이질성은 높고 낮은 위계를 맹렬히 공격하고(엘리트와 민중, 고상한 자와 저속한 자, 높은 것과 낮은 것), 교환들과 이국적인 것들의 수입, 혼혈, 예술적 분산들을 통해서 여기와 저기의 위계를(우리와 다른 사람들, 우리의 동질성과 다른 사람들의 동질성) 맹렬히 공격한다. 다시 한 번 본질적인 것은 이러한 복수주의가 아주 어렵게 소통하거나 전혀 소통하지 않는, 분리된 판단의 장들이 공존하는 공간 속에서 생산되고, 그러한 공간을 생산한다는 것을 보는 것이다.

이것은 바로 우리가 대질의 복수주의라고 불렀던 경우에 일어난 것이다: 이것은 비교할 수 없는, 또는 어렵게 비교되는 평가의 양식들이 서로 만나는 경우이다. 따라서 이러한 상황은 현대 예술과 관계짓기 그 자체가 하나의 사회적 가치, 나아가서 정치적 기획인 사회 속에서 일상적인 것이다. 그러면 사람들은 공동체들의 개입에 대해 간략히 언급했던 '예술 거부들'과 관계가 있다. 이제 이것에 대해 다시 보기로 하자.

1. 거부들, 기준들의 충돌과 평가들의 이동

예술 거부의 경우를 연구한 가운데, 나탈리 에니슈는 그를 통해서 관객들이 자신들의 의견을 표현하는 평가의 항목들을 제시하고자 하였다.

거부라고 하는 것이 동의를 추구하다가 실패한 결과이며, 성공한 이해 상황을 움푹 패게 그리는 '이성들'을 통해 주어진다는 것은 이미 의미심장하다.

하나의 이해를 생산하기 위해, 토론 없이 공유될 수 있는 평가의 기준이 존재하지 않기 때문에 동의의 가능한 항목들이 청원된다. 이것들은 다양한 것들을 수집하고 극점화한다.

사람들이 기대할 수 있는 것처럼, 미와 감정의 질의 용어로서 평가는 현대 예술에 대해서는 거의 청원되지 않는다. 현대 예술은 이제는 그 고유한 의미에서 '아름다운 예술'에 속하지 않는다는 것이 일반적으로 받아들여진다.[2] 반면 해석학적인 담론이 중요한 역할을 한다. 현대 예술 앞에서, '정확히 이것이 무엇을 말하는가를 알고자 하는' 순진하거나 냉소적인 질문이 자발적으로 형성된다.[3] 이러한 해석학적인 기대가 해설가의 비의주의 때문에, 또는 그의 설득력 부재 때문에 실망스러울 때면 다른 평가 항목들에 호소하게 된다.[4]

이 항목들 가운데 어떤 것들은 가측성이 도달하기에 훨씬 더 쉬워 보이는 영역들 위에 다양한 의견들을 위치시키도록 해준다: 경제적인 것('이것은 얼마가 드는가?'), 기능적인 것('이것은 어디에 소용되는가?'). 다른 것들은 그것을 '도덕화한다.' 그렇지만 마찬가지로 거의 결정할 수 없는 평가들의 갈등들로 이끌 위험이 있다: 윤리적 항목('이것을 하는 것이 타당한가, 적합한가, 또는 그렇지 않은가?'), 시민주의적 항목('건전한 시민의 것인가? 공동체를 위해 좋은 것인가?').

사법적인 심급은 동의와 비동의의 최후적인, 그리고 아주 중요한 항목을 구성한다. 1986년의 팔레 루아얄에서 뷔렌의 기둥들의 경우, 또는 1994년의 〈한계 밖〉 전시회에서 황용핑에 의해 기획되었던 동물 설치, 나아가서 프레드 포레스트의 예술적 평방미터의 경매의 경우처럼[5] 사람들이 호소하고, 그로부터 최종적 결정을 기대하는 곳이 흔히는 법정이라는 사실은 아주 의미가 크다. 사법적 심급은 작품을 계속해서 존재하거나 존재하지 않도록 해주면서,

작품에 대한 결정에 효율적인, 그리고 원칙상[6] 극단적인 절차를 제공할 뿐만 아니라 미학의 영역이 불확실해 보일지라도, 사법적 심급은 확실하게 자르는 방식이 있다는 믿음을 유지함으로써 상실된 미학적 판단의 은유로서 기능한다. 더 이상 비평가는 존재하지 않더라도 최소한 판관들은 남을 것이다.

이러한 거부는, 그 고유한 의미로 민주주의적인 거부이다: 대중은 자신이 지니고 있는 수단들을 통해 자신의 미학적 평가들을 나타낸다. 그리고 엄밀하게 이러한 미학적 평가는 미학적으로 표현되지 않는다.

의사소통 과정의 붕괴를 인식하는 한 방식은, 예술 세계의 지도자들의 관점에 서려고 하는 것으로 이루어진다. 이것은 그들의 내재적인 가치에도 불구하고, 그들의 기준들이 충분히 부여되기에 이르지 못했다는 것이다. 예를 들면 대중이 충분히 교육을 받지 못했기 때문이거나(전시회에 안내를 받은 방문들을 더 많이 해야 할 것이고, 소개적인 학술회를 더 많이 해야 할 것이며, 학교에서 예술을 가르쳐야 한다 등), 또는 중개자들이 충분히 설득력이 없기 때문이다(전시는 무대적으로 잘못되었고, 카탈로그의 텍스트들은 좋지 않으며, 설명적인 장식들이 충분치 못하다 등).

다른 해석은, 예술 세계의 옹호의 또는 면역화의 메커니즘이 불충분했다는 것이다. 이 옹호의 메커니즘은, 나탈리 에니슈처럼 말하자면 벽들과 단어들로 이루어진다.[7] 갤러리·미술관, 또는 예술 센터의 벽들은 미학적이지 않은 평가들을 중화시키면서 의미를 생산하도록 운명지어져 있고, 더 나아가서 확고하게 작품들을 존중하도록 초대된 관객의 존경과 의견 정지를 생산한다. 작품들의 비의적인 것을 공식화하는 단어들도 동일한 역할을 한다: 원칙적으로 '의미'에 접근하게 해주지만, 또한 관객의 의견을 거리에 두고, 관객에게 감명을 주며, 그를 기죽게 하고, 그에게 존경을 붙어

넣는다. 사람들은 서문들과 소개적인 텍스트들의 기교를 부리거나 알아들을 수 없는 성격에 대해 입문자들로서는 종잡을 수 없는 말, 커다란 것을 말하지 않기 위해 사용된 거만한 어투 등에 자주 냉소를 보낸다: 이것은 해석학적인 실패의 관점에서, 그렇지만 비입문자 기죽이기의 성공의 관점에서 이해될 수 있다.

세번째 해결책으로 비입문자는 순수 간단하게 더 이상 존경을 하지 않고, 그 게임을 하지 않을 수 있다는 것을 제외하면 말이다. 이것은 한편에서는 현대 예술로부터 멀리 달아나는 것으로, 다른 한편에서는 거부를 형성하는 평가의 다른 기준들에 호소하기로 번역될 것이다. 이 경우에 의사소통을 회복한다는 생각마저도 모든 유효성을 상실한다: 현대 예술과 그의 옹호자들은, 이번에는 방어적인 다른 형태의 기죽이기를 실천하면서 자기 자신 속으로 간히거나, 엄밀히 말해 다른 가치들, 즉 유희적인 것, 축제적인 것, 어린아이 같은 것, 광고적인 것, 또는 내가 알기에 대중적인 것 등에 호소하면서 대중적인 손님끌기를 실천하는 외에 다른 것을 할 수가 없다.

따라서 민주적인 거부들은 이 상황에 새로운 차원을 도입하고, 거부한다는 사실 너머로 간다: 이 거부들은 예술 세계 전선의 두 면에서 가치들과 평가 기준들을 이동시키고, 두 면에서 그것들은 예술의 신성한 성격을 문제삼는다.

대중의 쪽에서는, 거부들은 과거의 존중들과 경애로부터 해방된 발언을 증언한다. 예술 세계 쪽에서 보면, 그것들은 해석적이고 설명적인 작업의 증가를 강제하면서 확실성을 뒤흔든다. 거부들이 그 환경의 역량과 가치들에 대해 거만한 근육 경련을 도입한다 하더라도, 그것들은 여전히 비신성화한다: 그래서 미학은 자신이 어떤 권력에 의해, 그것이 국가의 권력이든, 제도의 권력이든, 교양 있는 엘리트의 권력이든, 담론의 거장들의 권력이든, 어떤 권력

에 의해 지탱된다는 고백을 하기에 이른다. 한 마디로 사람들은 왕이 발가벗었다는 것을 알게 된다. 모든 부분들을 통한 권리에의 최종적인 호출마저도, 예를 들어 공공적인 공간을 주재할 권리, 또는 예술가들의 도덕적 권리를 통치하는 권리마저도 이러한 탈신 비화에 공헌한다: 낭만주의적 마술사들은 차후로 그들에게 트집을 잡는 완강한 대중에 대해 자신들을 방어하기 위해 변호인들을 가진다. 다시 한 번, 그의 매혹하기의 실패가 관객들의 분노를 촉발한 서투른 마술가의 역사이다.

2. 철늦은 모더니즘

예술 세계의 중심에는 기준들의 놀랄 만한 혼란이 창궐한다. 이것은 70년대말에 모더니스트적인 형식주의의 포기 이래로, 아방가르드적 패러다임의 돌출된 해체를 증명한다.

그것을 이해하기 위해서는 매일매일의 잡지들 속에서, 비평문학의 총람 속에서 기사들과 카탈로그들을 파보는 것으로 충분하다. 수사적인 양식들이 개인적인 세공들을 주재하는 일반적인 상황 속에서 개인들을 고립시킨다는 것은 아무 소용이 없기 때문에, 나는 누구라고 말하지 않고 이를 전개해 나가고자 한다.

우선 기준들에 대해서, 다시 말해 '이러저러한 대상 또는 이러저러한 상황의 경우들'로서 어떤 대상들이나 상황들을 구분하게 해주는 원칙들에 대하여 말해 보자. 이어서 나는 해석학적인 것과 의미에 대해 말할 것이다. 괄호 속의 인용들은 물론 전적으로 진정한 것이다.

순환하고 있는 기준들 가운데는 '현재, 실험, 그리고 이질적인 실천들과 상황들에의 열림'을 가치로 삼는, 모던적이거나 동시대적인 것의 강력한 가치화가 아니라 모던적인 것과 동시대적인 것의 잡종으로서 '모더니티'의 강력한 가치화가 남아 있다.

아방가르드적인 패러다임으로부터 물려받은 새로움은 그의 중요성을 간직하고 있다. 그렇지만 새로움을 조율하고, 그에게 뉘앙스를 주는 조건에서이다. 왜냐하면 '새로움의 전통'을 직접적으로 소환하는 것은 이제 더는 문제가 아니기 때문이다. 따라서 새로움의 확인은 방식의 거리의 인정, 또는 그의 이차적 성격의 인정, 명증성의 인정을 동반한다: 이것은 새롭고 거리가 있다. 또는 거리가 떨어져 있기 때문에 새롭다. 다시 아주 흔하게 새로움의 인정은 반복된 새로움의 완화된, 나아가서 공격적이지 않은 형태인 '흥미로운 것'의 인정으로 변한다. 완화된 새로움의 다른 형태는 '다른' 것의 이타성이다: 작품의 '다른' 개념, 공간에 대한 '다른' 관계, 이미지에 대한 '다른' 관계 등. 또한 그의 변종도 존재한다: 지배적인 흐름으로 알려진 것에 대립한다는 사실은 새로운 것으로 인정될 터이다. 반동적인 그 어떠한 입장이라도 여기서는 새로움의 상표를 얻게 된다. 물론 실험도 가장된 이 새로움의 문제 의식을 함축한다.

은밀하게 방어된, 그렇지만 충분히 퍼진 하나의 가치는 '다른 곳에서 이미 하여진 것'의, 특히 기준이 되는 나라들에서 하여진 것의 가치이다. 그러면 새로움은 파생적이고 배가된다: 이것은 프랑스에서 새로운 것이고, 이것은 또 저 아래에서 새로운 것이다. 이것은 새로운 것에 따른 새로운 것이다. 따라서 전적으로 새로운 것은 아니지만, 그래도 역시 새로운 것이다. 이러한 뉘앙스는 은밀한 방식으로, 다시 말해 필적한 사람으로, 또는 비평된 작품의 직접적인 영감자들로 제기된 중요한 외국 예술가들의 이름을 언급

함으로써 도입된다. 사람들은 경우에 따라서 리히터·폴케·스텔라·스컬리·키퍼·페데를레·비올라·데컨 등을 인용할 것이다.

직업적이라는 것, 그 직업의 용어로 처신하기 역시 확실한 가치들이다. 그에 대한 두 개의 다른 판이 존재한다.

우선 '어디로의 회귀'로서의 직업이 있다. 변종은 경우에 따라서 직업 그 자체를, 데생·색·개념 등을 대체하게 된다. 새로움은 여기서 회귀에 집착한다. 특히 이 회귀가 바보처럼 속지 않은 명증성과 함께 수행되었다면. 두번째 판은 간단하게 직업적임을 가치화한다: 여기서의 가치는 과거의 어떤 것을 다시 취하는 것이 아니라 좋은 프로가 된다는 것, 자기 시대의 예술가가 된다는 것으로 이루어진다. 가치는 동어반복적이다: 한 프로는 프로이다. 한 예술가는 예술가이다.

다른 가치 기준들은 작품의 비평적 참여의 특징을 띤다. 여기서도 아방가르드 시대의 완화되고 은밀한 유산과 관계된다. 그렇지만 이 참여는, 참여가 경험했던 유위전변을 고려하여('우리, 참여했던 우리 다른 지식인들은 수많은 불행을 경험하였다') 더 이상 정치적 참여로서 가치화되지 않는다──이것은 신체에, 병에, 배제에, 정체성에, 나아가 의복에 바쳐진 것이라 할지라도 편린적인, 제한된, 지엽적인 사회적 참여이다. 예술적 작업의 일반적인 사회적 유효성은 더 이상 정면으로 요구될 수가 없다. 그것은 간접적이고 비스듬하다. 이것은 그 역시도 전문화한 기관들 내부에서 사회적으로 취급되기 때문에 잘게 부서진, 사회적 문제들이 접근되어지는 것처럼 다루어진다. 참여적인 예술가는 오늘날 사회적 작업가처럼 전문화되고 직업화된다.

고유한 의미의 미학적 가치들(미와 그의 변종들, 나아가서 그의 반대들, 추함, 권태로움, 일그러짐 등)은 직업의 가치화를 통해서, 또한 색·재료·천 등의 효과들에 대한 지적을 통해서 변명을 동반

하지 않는다면, 혹은 우회적인 방식이 아니라면 결코 또는 거의 언급되지 않는다.

미학은 감각적인 것에, '감각의' 효과들에, 작품들의 감각적이거나 관능적인 효과들에 자리를 넘긴다——그렇지만 인간적인 성격에는 의거하지 않는다. 이러한 감각적 가치들은 미세하고 절제된 용어로 언급된다. 감각과 감동의 미니멀리즘 같은 것이 있다. 또한 이것들은 추상적이고 개념적인 어떤 것을 취한다: 그래서 사람들은 집중도에 대해 말할 것이다. 오늘날 작품들이 강도 높고, 긴장되며, 강력한 것은 광적인 것이다.

미학적 가치, 즉 어떤 전통의 지속성 속에 독창성과 함께 새겨지는 어떤 예술가의 역량에 달려 있는 가치는 거의 부재하다. 이것은 또 어떤 대가를 치르고라도 새로워야 한다는, 새로움의 종교의 잔해들과 독창성들의 잘게 부서지기에 기인한다. 모든 사람은 독특하다: 누구도 누구로부터 유래하지 않는다. 누구도 다른 사람의 질문을 다시 취하지 않는다. 반면 역사의 막대함과, 추상 속에 위치한 옛 문제를 재작업할 수 있는 한 예술가의 역량은 가치화된다——이것은 '다른 연장들의 탐사를 추구한다'고 일컬어진다. 이것 또한 모더니즘의 여파에 관한 문제이다: 예술사는 항성적인 공허를 통한 생각들과 문제들의 전투장이다.

가치들의 모호한 집약이 지적 자극의 개념을 중심으로 운집한다.

이는 작품은 해설가가 자기 자신의 투사들을 기입할 해석학적인 공간을 연다는 것을 의미한다. 다른 용어로 하자면, 그가 주게 될 긴 해설은 바로 그 자극에 의해 정당화될 것이다. 다른 의미로 지적인 자극은 창조성이라는 낡은 개념의 '개념적인' 이름이 될 수 있으며, 위대한 작품은 가장 풍부한 해석들을 지탱하는 작품이라는 생각을 다시 활기차게 할 수 있다는 것이다. 지적인 개념에 엄격성이 더해지면('지적으로 엄격한'), 그것은 해석학적인 해설은

차라리 추상적일 것임을 의미한다.

하나의 사실이 확실하다: 조롱의, 우상파괴주의의 가치들로서 가치들은 부재하다. 모더니티의 세계 속에서 모든 사람들은 차라리 심각하다. 예술은 비판적일 수 있다: 예술은 농담이나 환희거리가 아니다. 예술이란 심각한 것이라는 모더니스트적인 생각이 활기차게 남아 있다. 사람들은 뒤샹의 성직자적인 도발을 좋아한다.

이 모든 기준들은, 사람들이 곧 이해하게 될 것이지만 사실 본질에 있어서 모더니즘의, 그렇지만 절충적인 생산을 덮게 되어 있는 무뎌진, 완화된 모더니즘의 기준들이다: 그것들은 모든 날카로운 날을 상실하였다. 그것들이 힘 같은 것을 재발견할 때면, 그것은 메타 이론의 목발을 이용해서이다.

3. 해석학적인 전략들

원칙적으로 비판적인 텍스트가 운반하는 가치들을 발견하기가 때로 아주 어려운 까닭은, 그것이 간접적인 방식을 포함하여 평가의 작업과는 다른 작업을 수행하고 있기 때문이다: 그것은 해석한다. 가치들은 그렇게 되면 비판적 텍스트의 요소들 가운데 아주 희귀한 하나에 불과할 따름이다: 가치들은 해석학적인 이야기의 틀 속에서 개입한다. 그것의 가치들은 사실 커뮤니케이션 자체 안에서, 그리고 자체를 위한 가치들이다.

해석학이란 규범적이고 정직하게 평범한 정의를 주자면, 예를 들어 한스 게오르크 가다머의 정의를 주자면 "외형화하고자 하는 사적인 노력 덕분에, 다른 사람들에 의해 말해졌던 것과 전통 속에서 우리에게 제시된 것을, 특히 그것이 즉각적으로 이해될 수

없는 그곳에서 설명하고 전달하는 기술"이다.[8] 현대 작품의 해석학은 즉각적인 이해의 부재로부터 탄생하고, 그것을 메운다.

서술적인 전략은 두 종류이다.

하나는 창조적 몸짓의 긍정성을 주장하기 위해, 예술에게 낯선 영역의 범주들 가운데 작품을 재통합하는 것이다. 문제된 영역은 예술사·역사·철학·사회학, 또는 간단하게 일상 세계의 영역이 될 수 있다. 다른 하나는 탐미주의적 해석학으로, 이것은 차이들을 강조하거나 또는 유사성을 찾아내거나간에 작품의 의미를 예술적 형태들로 돌리는 것이다.

모든 경우에 있어서 해석학은 보이기 너머에 있는 것, 그렇지만 그 안에 현재해 있는 것을 가지고 보아야 할 것을 대신한다. 이러한 보충은 형이상학적·정신분석학적·정치적이 될 수 있다. 이것은 의도적인 컨텍스트, 연관들의, 나아가서 전기적인 컨텍스트에 속할 수 있고, 또 생산과 개성 사이의 일치에 속할 수도 있다.

따라서 미학적 커뮤니케이션은 작품들을 역사 가운데 새기는 방식 위에 세워진다. 이 역사들은 예술 세계와, 그리고 간단하게 현대 세계의 구성적인 신화들로부터 그들의 신뢰성을 끌어낸다.

이 마지막 지적들과 함께, 우리는 해석학 그 자체에 대한 상위 담론에 의해 해석학적 접근의 정당화 속에 들어갔다: 우리는 해설들을 수락한다. 왜냐하면 해설과 서술은 우리 세계 속에서 정당화의 양식이기 때문이다. 이것은 지나치지도 못 미치지도 않는다——그리고 해석학적 접근들의 비성공은, 아마도 우리가 이러한 정당화 양식으로부터 이미 나왔거나 나오고 있는 중이기 때문이다.

4. 상위 이론들에 호소

해석학적 해설은 두 가지 조건 속에서 행해진다: 해설 그 자체가 설득력 있도록 충분히 능숙해야 하고, 있는 그대로의 해석학적 접근의 정당성의 혜택을 누려야 한다. 혹시라도 이러한 해석학적 접근의 정당성이 결핍된다면, 가장 훌륭한 이야기의 매력은 작동하지 않게 된다.

마찬가지 방식으로, 평가는 정확하게 행해져야 할 뿐만 아니라 (기준들, 또는 기준들 중에서 정확하게 적용되어야 할 것들) 선택된 미학적 접근을 지탱해 주는 상위 이론들로부터 정당화되어야 한다. 따라서 비평적 성공들, 또는 빈약함들은 그 자체로서 효력을 발휘한다는 주장을 하지 않는다: 이것들은 현대 예술이 무엇이고, 그에 대해 어떻게 말해야 하는가를 언급하는 상위 이론들에 부합하기 때문에 유효하다.

이러한 관점에서 현대 예술의 위기에 대한 논쟁은, 예술 작품과 예술 작품에 접근하는 방식들에 대한 이론을 제공하는 '상위비평적인' 책들의 출간과 정확히 일치하였다. 비평들에 대한 직접적인 대답들이 오히려 평이하고, 흔히는 오로지 논쟁적이기는 하였지만, 그래도 비평들을 합법화하기 위한 입장들은 재현대 예술에 대해 생각하는 바의 위기의 실체와 깊이를 명확히 증언하는 책들 속에서 주어졌다.

티에리 드 뒤브[9] · 조르주 디디 위베르망[10] · 레네 로슐리츠[11] · 카트린 미예[12]는 원칙적으로 현대 예술의 대상과 그의 기준들, 또는 평가방식들을 정의하는 상위비평적인 기구들을 제시하였다.

철늦은 모더니즘으로부터 모더니스트적인 전통주의까지: 드 뒤브

《예술의 이름으로, 모더니티의 고고학을 위해》 속에서 티에리 드 뒤브는 모더니스트 전통, 취향의 판단, 그리고 포스트모던적 복수주의를 타협하고자 하는 미학을 제시한다.

한편으로 그는 예술 작품의 수용을 동반한 감정의 특이성을 강력하게 재주장하고, 감정의 성격과 감정을 야기할 수 있는 대상들의 다양성을 고려하여 예술 작품의 정의할 수 없는 성격을 인정한다: "예술이란, 우리가 예술이라고 명명하는 모든 것이다. 그렇지만 '우리'란 자명하지가 않다."[13] 동시에 비평가와 예술사가를 동일시하면서(예술사가는 '약간 느린 비평가'이기 때문에[14]), 그는 문화와 전통 사이의 끈을 재주장한다: "예술적 문화는 재판단하면서, 판단들의 판례로서 예술을 전달한다."[15] 내가 거기에 다소간 쉽게 줄을 서는 전통에 의해 받아들여진 작품들에 의해 미학적 감정이 자극됨을 확인하면서, 내가 그러한 것이라고 인정한 것이 예술이라면, '이것이 예술이다'라고 주장할 때 우리가 행하는 작업은 따라서 순수 간단하게 명명적인 행위이다.

드 뒤브는 '예술'이라는 용어의 기능을 확인하기 위해, 지시를 고착시키는 엄밀한 지시자로서 고유명사들에 대한 이론에 의거할 수 있다고 믿는다. 그는 수행적 행위 개념으로 만족할 수 있었던 것 같고, 특히 그래야 했다. '예술은 고유명사이다'[16]라고 주장함으로써, 그는 관습들을 강제하는 것을 피할 수 있었을 것이다. 이러한 억지 주장은 그에게 정말 쓰임새가 많다: 이 주장은 차라리 보수주의적인 영향의 전통주의를, 극단적인 명명주의와 관습 실천의 '모더니티'를 위해 더 적합한 외양 아래서 감추게 해준다.

드 뒤브는 실제로 고유명사는 직접적 계보에 의해(아버지와 아

들 사이에, 또는 스승과 제자 사이에 직접적인 전달을 통해) 들은 말과 소문을 통해서, 그리고 마지막으로 전통을 통해서 전달된다고 주장한다. 전통은 '감정과 충돌 속에 기초한 판단들의 인계인수를 가지고 판례'[17]를 만드는 판단의 전달을 동반한다. 화려하고 초보적인 개념화 속에 둘러싸인 이 주장들의 전체는, 취향들의 정의할 수 없는 다양성과 동시에 전달의 절충주의, 그리고 사회학적으로가 아니라면 근본적으로 설명할 수 없는 전통적 효과들의 우세를 받아들이는, 어떤 예술의 정의를 이론적으로 제시하는 퍼포먼스를 성공시키고 있다.

이러한 조건 속에서, 모더니티의 순간은 '예술은 고유명사이다' 라는 주장으로부터 '예술은 고유명사였다'[18]라는 주장으로 넘어가는 것과 상응할 터이다. 그것을 잘 들여다보면, 이러한 새로운 주장은 앞의 것보다 더 많은 것을 말하지 않으며, 우리를 관습과 전통, 그리고 이미 예술의 특징으로 인정되었던 주관적 취향의 혼합으로부터 빠져 나오게 하지도 못한다: '모더니티는' 하고 드 뒤브는 말한다. 미학적 실천이 '고유명사로서 예술이라는 생각'에 의해 규제된 시기이다.[19] 우리는 이 새로운 제시 아래서 별로 놀라울 것도 없이 이미 잘 알려진 생각들, 즉 예술의 자율성, 예술적 실천의 자율화, 사회적인 것으로부터의 떨어짐, 종교적인 것의 대체 생산물, 미술관에 의한 신성화 등의 생각들을 재발견한다: 모더니티는 "'예술'이라는 단어가 미리 설정된 규칙들에 복종하지 않는 묘사할 수 없는 어떤 질의 이름이 된 순간, 예술이 아름다운 것이나 숭고한 것과 혼동되지 않고 그를 대체하는 순간, 그리고 미술관이 제도화하는 특수한 지성의 대상인 세속적인 영성의 공간을 신화와 종교의 영역으로부터 뜯어낸 순간에 시작한다."[20]

따라서 세례의 행위가 모던 예술의 유일한 내용이자 동력이다. 그렇지만 이 세례는 전통과 비평의 판례 속에서 사후적으로 행한

다. 더 일상적인 용어로 해석하면, 이것은 예술가들은 쉴새없이 새로운 것을 생산해야 하고, 시간이 사후적으로 이 새로움을 인가하든가 하지 않든가 한다는 말이다. 물론 뒤샹은 그의 레디메이드들과 함께 미학의 이러한 새로운 양상을 대표하는 예술가이다.

사람들은 그것을 이해하게 될 터인데, 티에리 드 뒤브의 상위 이론은 많은 낙관주의 및 개념적인 과장과 더불어 철늦은 모더니즘에 대해 이론적인 구색과 같은 것을 갖추어 준다: 이것은 미학적인 감정을 묘사할 수 없는 것만큼이나 미묘한 것으로 간주하면서, 이 미학적 감정에게 자리를 만들어 준다. 그의 상위 이론은 또 영향들과 전통에게 근본적인 자리를 수여하며, 예술 세계의 엘리트들의 상호적인 설득 현상들에 적합한 세례명을 준다. 마지막으로 이 상위 이론은 이렇게 전통과 결혼한 창조의 한가운데서 예술적 행위의 결정적인 자의성에 대해 한 공간을 마련해 준다. 모더니즘은 여기서 대용식품의 상태로 살아남는다: 모더니즘은 그린버그적인 형식주의적 투사의 엄격함을 상실하였고, 거만하게 미학화되었으며, 은밀하게 사회학화되었다. 동시에 예술과 사회 사이의 단절, 예술의 비정치화와 그의 제도적인 신성화는 다른 생각 없이 추인되었다. 의사-극단주의가 차후로는 참여할 수 없음으로써 사교적이 된 어떤 아방가르드와 뜻이 잘 맞는다: 형식주의가 유행에 의해 조정된 전통주의 속으로 들어간다. 로젠버그가 새로움의 전통 속에서 차후로는 계속 다시 새로이 할 수 있는 소비적인 생산물들의 열로 축소되어 버린 유토피아적 기대들의 종말을 간파하고서 이 새로움의 전통을 비난했다면, 드 뒤브는 거기서 순수 간단하게 전통 하나를 더 본다. 따라서 그의 생각이 모든 것을 보수주의적인 시 행정부의 방패 아래 두면서, 예술적 판단의 선별 속에서 아방가르드 전통의 논리적인 전달을 실천할 한 예술학교의 교육적 기획에 영감을 주었다는 것은 조금도 이상할 것이 없다.[21]

대중의 관점에서, 뒤샹 이후 속에서 칸트적인 취향의 판단을 재해석한다는 것은, 드 뒤브로 하여금 예술을 하는 능력과 예술을 판단하는 능력의 보편성을 반복해서 말하도록 한다. 예술가들의 관점에서, 그의 입장은 또 이것이 예술적인 것이 될 수 있도록 '아무것이나 하여라!'는 정언적인 명령을 정당화한다.

이 두 명령의 결합은, 당연히 예술과 마찬가지로 판단의 순수 간단한 해체로 귀착해야 한다——그렇지만 자연과 사회학의 어떤 기적이 이러한 비결정을 하나의 전통으로 만든다.[22] 여기에 최종적으로 드 뒤브의 명명주의의 성공과, 보드리야르의 견유주의와 크게 멀지 않은 그의 견유주의라고 불러야 할 것의 성공이 있다: 그의 모든 구성은 극단적으로는, 니힐리스트적인 용어로는 일종의 파산으로 묘사될 수 있는 것을 미학적 전통으로 변형시키는 것으로 귀착한다.

명백한 결론은 드 뒤브가 현대 예술의 공격자들에 반대할 수 있다고 믿은 때에, 그는 다음의 것을 기준으로 삼은 것에 불과하다: 1)자신의 취향, 2)철늦은 모더니즘의 아카데미적 전통 속에 자신의 기입, 3)예술 세계에 의해 사후적으로 인준된다는 조건에서 인정된 혁신. 이것이 비평적 기준들의 용어로 그다지 멀리 이르지 못하기 때문에, 그는 상황들을 다시 세례하기 위해 언어적인 조작들을 함으로써(명명주의는 여기서 참으로 유용하다), 그리고 칸트에서 크립케에 이르는 가장 인상적인 철학적 전통의 짜맞추기 속에서 퍼올린 권위적인 논리의 도움을 받아 궁핍한 상황으로부터 빠져 나와야 한다. 이 사람 속에는 그리스의 대표적 소피스트인 고르기아스가 들어 있다. 그리고 다시 한 번 소피스트는 민주주의자가 아니라 능란한 선동가일 따름이다.

부재의 해석학: 디디 위베르망

조르주 디디 위베르망의 책 《보이는 것, 보는 것》은, 기준들을 사용하여 어떤 평가를 정당화하려는 것이 아니라 어떤 해석, 또는 어떤 해석학의 도움을 받아 평가를 정당화하려고 하는 다른 또 하나의 상위 이론이다. 드 뒤브와는 달리 여기서는 어떤 유형의 시선, 어떤 유형의 작품, 그리고 어떤 유형의 담론을 정당화하려고 하는 절묘하게 이끌어진 시도이다.

게임의 초입부터 열쇠가 주어진다: "보이는 것은, 우리 눈에는 우리가 보는 것에 의해서만 가치가 있고——살게 된다."[23] 가치의 은유로부터('우리 눈에 가치가 있는 것') 생으로 미끄러져 들어간다는 것은 즉각적으로 의미가 깊다. 디디 위베르망이 또 현상학에, 특히 변화반복법과 얽힘의 개념을 통해서 보이는 것과 보이지 않는 것, 보는 자와 보이는 것의 테마들을 묶었던 메를로 퐁티에게 의거한다는 것 또한 의미 깊다.[24] 일반적으로 보이는 것의 경험 속에는, 현재하는 것이 아니라 상실된 것이 문제가 된다: "우리가 보지 못하는 것을, 우리가 보지 못할 것을 겪기 위해서 눈을 떠보자——또는 차라리 우리가 명백하게 보지 못하는 것이(보이는 명백성) 상실의 작품처럼(시각적 작품) 우리를 쳐다보는 것을 겪기 위해."[25]

여기서 철학적이고 정신분석학적인 접근에 속한 것과, 이 접근 중에서 시각적 작품들의 정의된 그리고 제한된 전체 위에 투사된 것을 보여 주기 위해 이 출발 구절들을 자세히 분석할 시간이 필요할 것이다. 우리가 방금 인용한 구절 속에서, 괄호와 연결줄에 의해 행해진 미끄러지기들 속에서 다음과 같은 은밀한 이동이 명백해진다: 보이지 않는 것으로부터 우리는 우선 상실될 수 있는

것으로('우리가 보지 못하는 것, 우리가 보지 못할 것'), 이어서 상실될 수 있는 보이는 명백성으로부터 상실의 작품으로서 시각적 작품으로 넘어간다. 다시 말해서, 그의 정당성을 실존적으로 표가 난 정적인 경험들의 항목 속에서 발견하는 상실의, 사라짐의, 부서지기 쉬움 등의 인식 분석(죽음, 출발의 번뇌, 사라짐 —— 그리고 더 계속하자면 스티븐 데달러스에 대한 의거가 증명하듯이 어머니의 죽음[26])은, 미학적 인식의 원형이 되기 위해 시각적 작품 일반 위에 투사된다.

그래서 이 분석이 그로부터 반정신분석학적인 동어반복의('내가 본 것은 내가 본 것이다') 시각적 체제와, '우리가 보는 것과 우리를 보는 것의 상상적인 뛰어넘기로서'[27] 믿음의 대립을 끌어내기 위해 무덤의 비전의 경험을('공허를 피하기') 생각한다는 것은 당연하다.

그로부터 조르주 디디 위베르망은 미니멀 아트, 즉 엄밀히 말해서 가장 엄격하게 우리를 동어반복에, 재현의 부재에 대질시킨다고 말할 수 있는 미니멀 아트는 그의 여전한, 그리고 언제나의 단순한 현재함 속에서 본다는 것의 현상학적 경험으로 우리를 돌려보내면서, 우리를 보고 있는 것의 저 너머를 품고 있음을 보여 준다.[28]

디디 위베르망은 이어서 본다는 것의 불안을 묘사하고자 매달린다: "우리가 보는 것과(그를 고정시키는 담론 속에서 배타적인 결과, 즉 동어반복과 함께), 우리를 보고 있는 것(그를 고정시키는 담론 속에서 배타적인 지배, 즉 믿음과 함께) 사이에는 선택할 것이 없다. 그 사이에 대하여 불안해할 수밖에 없다. 둘 사이에서 변증법적 대화를 하려고 할 수밖에 없다. 다시 말해 그의 불안점, 정지점, 둘 사이의 점인 그의 중심점으로부터 출발하여 심장의 수축과 팽창운동 속에서(박동하는 심장의 팽창과 수축, 박동하는 바다의 밀려옴과

되밀려옴) 모순적인 요동을 생각하려고 하는 수밖에 없다."[29]

이러한 텍스트는 한 단어 한 단어가 모리스 메를로 퐁티에 의해서, 또는 영국의 에세이스트이자 정신분석학자인 아드리안 스토크스에 의해서 씌어졌을 수 있을 것이다. 이 두 사람은 모두가 인식적인 경험의 맥박들을 묘사하였다.[30]

디디 위베르망이 그의 분석을 본다는 것과, 사라짐에 대한 정신분석학적 접근 쪽에서 연장한다는 것은 놀라운 일이 아니다. 특히 그는 아우라 개념의 재해석을 제안한다. 〈이중의 거리〉라는 장 속에서, 전시적인 가치로 이전함으로써 아우라가 사라진다고 진단했던 발터 벤야민과는 반대로, 그는 모더니스트적인 상황의 한가운데서 아우라에 어떤 위상을 주고자 시도한다. 그렇게 해서 디디 위베르망은 세속화된 아우라라는 생각을 제시한다: 벤야민이 그렇게 하였던 것처럼 아우라와 숭배, 따라서 숭배의 사라짐과 아우라의 기화를 동일시하는 대신에, 그에 따르면 아우라를 가지고 미니멀적인 작품의 현대적인 숭배까지도 포함하여, 그에 대한 여러 종류의 숭배가 있을 수 있는 장르로 삼아야 할 것이다.[31]

이 방식의 여러 가지 흥미로운 점에도 불구하고 더 이상 가는 것은 소용 없다. 사람들은 이것을 이해하게 될 것이다: 디디 위베르망은 본다는 것의 어떤 경험들에 집중된 인식의 현상학 속에 작품들의 해석학을 기초한다. 굿맨적인 구분을 다시 취해 보면, 디디 위베르망은 그곳에 표현이나 예를 들기가 있는 메커니즘들은 옆으로 치워 놓고, 지시와 관계 있는 인식적 메커니즘들에 집중한다. 인식의 인류학적인 관점에서 보면, 우리는 디디 위베르망이 대상들의 확인, 공간 속에서 표정하기, 대상들보다는 질적인 도수의 인식에 집중된 다른 것들에 대해('진정으로' 있는 것을 찾으면서) 아주 존재론적인 가치를 지닌 인식체제를 특권시하기로 선택했음

을 확인하게 된다. 단 하나의 예증에만 집착하기 위해, 장식적인 리듬들의 인식은 그러한 존재론적인 경험들과는 아무런 관계가 없게 되고, 상실의 질서라기보다는 질서의 상황·표정·의미의 파악에 종속한다.

한 마디로 디디 위베르망의 분석들의 가치는, 그들의 장이 제한된 그만큼 거의 이의를 제기할 수 없다: 《눈과 정신》 속에서, 메를로 퐁티의 고찰들이 색채적 감각과 구성된 표현의 논리와 함께 세잔의 마지막 회화들에 대한 고려들에 전적으로 종속되어 있듯이, 그의 인식 이론은 그것들이 특수한 만큼 실존적으로 중요한 현재함과 상실, 나타남과 사라짐의 경험들에 집중된다. 이러한 이론은 특수한 작품들의 해석학이나(미니멀리즘의 작품들, 흔적과 표시, 신성한 이미지에 호소하는 작품들), '불안케 하는' 모든 작품에 다소간 유효하게 투사될 수 있는 그러한 대로의 불안한 비전의 해석학을 합법화한다.

이러한 예술의 장 자르기, 예술의 장 위에 투사된 이러한 조명은 정의된 그만큼 논란의 여지가 많은 역사적 대상을 생산한다: 조르주 디디 위베르망은 그 패러다임이 엄격하게 제한된 예술의 철학적 역사를 건립한다. 이 패러다임은 그것을 채택한 사람에게 설득력이 있는 만큼 그 밖에 있는 사람에게는 이의를 제기할 수 있거나 자의적으로 보인다. 예를 들어 사람들은 디디 위베르망이 팝 아트, 베를린의 다다이즘, 탱글리, 프랭크 스텔라의 최근 작품, 바로크, 나아가서 뒤샹의 작품을 어떻게 다룰까를 잘 알지 못한다. 반면 사람들은 그가 세잔·피에로 델라 프란체스카·아녜스 마르탱에 대해서 쓸 것을 아주 잘 알 수 있다. 그에게 가해졌던, 특히 장 필리프 도메크에 의해 가해졌던 비판, 즉 해설이 보아야 할 것에 비해 너무 비대해지는 미학, 또는 비평이 작품을 대체하는 미학을 만든다고 하는 비난은 해설이 자기 대상을 결한 만큼이나

근거가 있다: 디디 위베르망의 모든 미학은 해설의 미학으로서 작품 안에 있는, 우리를 바라보는, 우리에게 질문하는 이 보이지 않는 것의 환기를 통해 작품의 보이는 것을 대리하는 미학이다. 따라서 비난이 엄밀히 말해, 그 저자가 하고자 집착한 바로 그것 위에 가해지기 때문에 하나만 될 수가 없다 하더라도, 이 비난은 디디 위베르망의 이론이 어떤 예술사의 모던판과 완벽하게 단결하는 것을 가리킨다. 이 예술사 속에서는 흑인들의 마스크들, 자코메티의 조각들, 한타이의 흔적들, 로스코의 화폭들, 라이먼의 단색화들이 이론적인 것만큼이나 두툼한 카탈로그에 대한 주의 깊은 독서를 통해 정신적으로 준비가 된, 존경을 표하는 관객들 앞의 시적인 백색 육면체의 세속화된 아우라적 공간 속에서 공존한다. 사람들은 또 디디 위베르망이 그 패러다임 속으로 들어오지 않는 사람들의 공격을 거만하게 여긴다는 것을 이해한다: 그들은 최소한의 대답을 해줄 가치가 없고, 신전지기들에 의한 가혹한 단죄와, 경우에 따라서는 그들의 '원망을 미학병'으로 만드는 정신분석학을 받아들여야 마땅하다.

그렇지만 이러한 것은 아무것도 해결해 주지 못한다: 거의 아무도 경험하지 않은 인식체제에 대한 호소는 이미지들의 홍수 앞에서, 그리고 재핑의 비약 앞에서 가소로운 어떤 것일 따름이다. 우리 사회 속에서 죽음의 사라짐에까지 언급하는 것으로, 죽음의 기술적인 의학화, 그의 병원적인 관리, 죽음의 소독된 장례적 행정, 소각된 고인들의 사라짐에 대해 주장하는 것으로 충분할 터이다. 죽은 어머니는 오늘날에는 최종적인 장례적 보살핌의 봉사 속에서 사라지고, 그녀의 신체는 무덤 속으로 들어가는 것이 아니라 소각된다.

우리가 약간 뒤로 물러서자마자, 우리가 정신을 집중하지 않는 군중 속에 다시 잠기자마자, 디디 위베르망의 이론이 모던 예술의

제도적인 형태에 그렇게도 정확히 일치하기 때문에, 이 이론이 모던 예술의 이론을 구성하기보다는 이론 속에서 그의 반영을 이루고 있다는 의심이 일어난다. 이 이론에는 비판적 요소가 그를 이데올로기로부터 벗어나게 할, 그를 덜 설득적으로 만들, 그를 덜 적합하게 하고 덜 포괄적이며 덜 완벽하게 할 실패의 가능성이 결핍해 있다. 사실 우리는 여기서 모든 해석학처럼 자기의 대상들과 원을 이루는 어떤 해석학과 관계가 있다. 이러한 조건들 속에서, 현대 예술 관리의 프랑스 행정제도가 디디 위베르망 속에서 자신의 이론가를 알아보고자 했음은 놀라운 일이 아니다. 그는 그보다는 더 가치가 있다. 그렇지만 그의 미학은 공식적으로 인가된 예술의, 그 역시 순환적인 구조와 너무나도 잘 들어맞기 때문에, 이 이론은 미학적 제도의 행정적 정당화를 위한 흡수의 시도를 벗어나지 못한다.

상징들, 상징들, 상징들: 로슐리츠

레네 로슐리츠의 《전복과 지원》 또한 미학적 기준들을 재구성하거나 다시 합법화하고자 하는 노력들에 속한다.

티에리 드 뒤브가 낙관적으로 명명주의와 관습주의로 물든 철 늦은 모더니즘의 기준들을 제안하고, 조르주 디디 위베르망이 세속화한 아우라적 예술의 해석학을 정당화하고자 노력한 반면, 로슐리츠는 미학적 평가에 공공적인 공간의 의사소통적인 기본들을 다시 주고자 한다. 그의 시도는 거기서 사람들이 아도르노와 하버마스를, 그리고 또 18세기 취향의 이론가들을 재발견하는 사유의 흐름 속에 새겨진다.

로슐리츠는 1972년의 해럴드 로젠버그의 진단을 넓게 다시 자르는 상황의 진단으로부터 출발한다.

로슐리츠에 따르면, 예술의 자율화와 예술가에 의한 자신의 주권 쟁취의 논리는 한편에서는 새로움의 전통으로, 다른 한편에서는 대중으로부터 분리된 예술가의 무책임성으로 귀착한다.[32]

로슐리츠는 다른 한편, 예술이 자신의 주권에 내던져지자 모든 규범적 생각이 사라진 것에 기인한 '비평의 사임'을 진단한다. 자기 자신에게 되돌려진 예술은, 그를 가지고 어떤 기획으로 삼는 방향들을 상실할 것이다. 여기서도 우리는 현대 예술의 적대자들에 의해 풍부하게 전개된 하나의 테마를 재발견한다. 그들은 장 필리프 도메크로부터 시작하자면, 작품들을 평가할 기준들의 부재에 대해 자문한다. 로슐리츠에 따르면 비평가들은 차후로는 예술사에, 또는 사적인 기호들에 매달리고(드 뒤브), 작품을 해설하고, 예술가들의 말을 보고하는 것으로 스스로를 제한하며, 철학적 해설들로 한정되고(디디 위베르망), 또는 최소한의 가치 판단도 하지 않으면서 작품들을 자세히 묘사한다(《아르 프레스》).[33] 새로움의 전통은 미술관의 형태로, 창조에 대한 국가 보조의 형태로 예술 세계의 직업적인 오퍼레이터들을 통해서 제도화되었다.[34]

이러한 상황 앞에서, 레네 로슐리츠는 하나의 미학적 이유를 복원한다: 그가 보기에 미학적 선택들은 '모든 사람들 앞에서 정당화될' 수 있어야 한다.[35] 사실 그에 따르면, 모든 예술 작품은 잠재적으로 보편적인 대중에게 말한다: "작품은 그 저자가(그 저자들이) 작품이 비판적 시선을 마주할 수 있다고 생각하는 정도에 따라, 작품이 어떤 의미작용 때문에 그의 주목을 받을 만하다고 여김에 따라서만 대중에게 넘겨진다. 여기서 '미학적 합리성'이라는 용어로 지적된 것은, 이러한 추구되고——성공한 경우에——다양한 단계에서 획득된 상호 주관성이다."[36]

이러한 합리성은 따라서 상호 주관적이고 의사소통적이다: 이것은 사람들이 성공했다고 주장하는 어떤 작품에게, 소속된 미학

적 장점들을 정당화하는 좋은 이유들을 제시할 수 있는가를 아는 문제이다.

이제 이 좋은 이유들을 확인하는 문제가 남는다.

레네 로슐리츠는 우선 하나의 상징이 되기 위해 징후의 단계를 벗어난(여기서의 기준은 굿맨에게서 미학의 징후들이다[37]), 예술 작품의 통일성을 정의하면서 그것을 시도한다. 그는 우리에게 그것은 "독특한 관점의 통일성, 특수한 재료의 통일성, 그리고 보편적으로 이해 가능한 상징적 구조의 통일성"이 될 것이라고 말한다.[38] 그러니까 이 생각은 전대미문이고 독특한, 그렇지만 소통이 가능한 경험의 제시이다.

예술 작품에 대한 이러한 정의가 모호함을 넘어서서(그렇나 독특한 관점이란 무엇인가? 특수한 재료란 무엇인가? 보편적일 수 있는 상징적 구조가 어떻게 작용하는가?), 우리는 여전히 미학적 기준들이 그려지는 것을 보지 못한다——또는 기준들이 너무 일반적이어서 즉각적으로 이의 제기될 수 있다. 소통 가능한 모든 경험은 명백히 집단들과 경험들에 따라서 성공했거나 실패했다고 간주될 수 있으며, 성공들과 실패들은 다를 것이다. 어떤 사람은 데 쿠닝의 어떤 회화가 독특한 경험의 소통을 허락해 주었다고 간주할 것이고, 다른 사람은 거기서 무서운 마그마밖에 보지 못할 것이다.

마지막으로 한 장이 유명한 기준들에 할당된다.[39] 로슐리츠는 거기서 상징이라는 자신의 작품 정의를 주조한다. 성공한 작품은 특수한 일관성을 나타낼 것이다. 그 작품은 새롭고 완성되었으며, 어떤 필연성을 증언하고 공공적이며, 어떤 기량을 증명해야 할 것이다. 이것들은 로슐리츠가 배타적 기준들이라고 수식한 기준들이다.[40] 여기에 그는 작품들을 다소간의 성공에 따라 배열하게 해주는 빼어남의 기준들을 덧붙인다: 일관성이 다시 내기물, 의미작용

의 단계, 그리고 마지막으로 깊은 시사성과 마찬가지로 개입한다.

굿맨의 해설가들은 그의 미학적 '징후들,' 구문적이고 의미론적인 밀도, 꽉차기, 예를 들기, 많고 복잡한 참조 등이 명백하지도 설득력이 있지도 않다고 불평한다. 로슐리츠가 제시한 것 또한 그렇지 못하다.

한편 로슐리츠가 제시한 것들은 어떤 위대한 작품은 풍부하고 일관성이 있으며, 의미를 만들어 내고 깊으며, 완성되었고, 필연적이라는 일반적인 생각과 상응한다. 이것은 의미의 풍부함과 어떤 기획 앞에서 우리를 표현하고, 우리의 감탄을 표현하는 방식에 불과하다. 거기에는 다른 것보다 감동주의가 더 많을 따름이다. 다른 한편 어떤 작품의 감탄할 만한 성격에 관한 이렇듯 적당한 생각을 넘어서서, 이러한 기준들은 작동적이지 않다. 각각의 관객은 어떤 작품이 풍부하고, 깊으며, 필연적이라고 생각할 수 있다――그러면 그는 자신의 감탄을 표현하는 외에 다른 것을 하지 않는다. 반면 설명할 수 있기 위해 필요한 것, 그것은 일치가 이루어져야 하는 것이다. 그런데 로슐리츠는 단 한번도 어떻게 일치가 일어나는가를 말하지 않는다. 기껏해야 그는 나쁜 일치들이 어떻게 형성되는가를 말할 뿐이다.

미학적 기준들은 우선 '실증주의적이거나 형이상학적인 미학 이론들'에 의해 중화된다.[41] 우리는 그것들이 아무리 파괴적이라고 할지라도, 어떻게 단순한 이론들이 미학적 의사소통의 보편적 강요를 이길 수 있는가를 알고 싶을 것이다.

더 심각한 주장은, 이러한 중화를 제도적인 합법화의 힘들과 일반적인 예술 세계의 메커니즘들로 돌리는 것이다. 로슐리츠는 그의 책 마지막에서, 공식적인 지배적 취향의 부상과 불가능한 참여의 유위전변을 검사한다. 그로부터 그는 마지막에서 다음과 같이 고백한다: "고전적인 모던 예술과는 달리, 현대 예술은 펼쳐진 수

단들이 무엇이건간에 거의 언제나 실망적인 어떤 것이다. 이렇게 설치된 틀 속에서는 진정으로 악마적인 것은 어떤 것도 더 이상 가능하지가 않다."[42]

우리가 정확히 이해한다면, 이상한 뒤집기가 만들어진다: 미학적 기준들이 더 이상 작동하지 못한다면, 그것은 나쁜 미학 이론들과 지배적 취향의 제도적 생산 때문만이 아니라, 현대 예술이 더 이상 위대한 작품들을 제시하지 못하기 때문이다. 그릇된 미학 이론들과 공식적인 예술은 실망스러운 예술의 땅 위에서 돋아날 것이다. 이 논리를 검사해 보아야 한다: 로슐리츠 역시 현대 예술에 반대하여 글을 쓸 수 있으려면 머리카락 하나면 충분하지 않겠는가? 그렇다면 그가 어떻게 해서 그렇게 하지 않았을까?

그를 그러한 글로부터 보호한 것, 그것은 한편으로는 예술의 유토피아적 근원들에 대한 그의 지속적인 희망이고, 다른 한편으로는 로슐리츠의 애독서처럼 보이는 도널드 저드의 예술에 대한 글들 속에서 정의된 그대로, 자신의 지적 근거집단의 미학적 믿음들을 그가 계속해서 공유하고 있다는 사실 때문이다. 이것은 또 한편으로 왜 로슐리츠가 신표현주의, 신아방가르드, 트랜스아방가르드, 쿤스, 한 마디로 철늦은 모더니즘 이후에 온 모든 것을 그렇게 싫어하는가를 설명한다——그렇지만 분명한 것은, 그의 선택들을 정당화할 수 있는 것은 그의 기준들이 아니다.

따라서 다른 말로 하면, 레네 로슐리츠의 상위 이론은 불안케 하면서 경건한 무엇이 있다.

경건한 쪽을 보면, 이 이론은 다시 새로워진 미학적 기준들을 찾는다. 그리고 이 이론은 우리가 후기 칸트적인 시각 속에 위치할 때에 그것들을 발견하게 될 그곳에서 찾는다. 불행하게도 이 이론이 발견한 것은 1) 차라리 가련하고, 2) 작동적이지 못하며, 3) 그 자체가 실망스러운 작품들을 위한 것이다. 결론은 절망적이어

야 할 것이다. 그렇지만 로슐리츠는 그 결론을 도출하지 않는다.

불안케 하는 측면은, 이 책은 잘하려고 하면서 예술가-왕은 벌거벗었다고 선언한다. 이 예술가를 드 뒤브는 냉소적인 마술사로 변형시켰다. 디디 위베르망은 그에게 어떤 현재함을 다시 주기 위해 열려진 무덤가에서 그렸다. 로슐리츠는 원하지도 않으면서, 그에게 그의 마지막 카드들을 빼앗았다. 사람들은 현대 예술 옹호자마저도 어려운 목적을 어렵게 옹호한다는 감정을 갖는다.

작품의 향수: 미예

카트린 미예의 최근 책《현대 예술》은 이러한 인상을 강화한다.

작품의 첫부분에서 카트린 미예는 현재 상황의 기원을 정확히 기술한다. 그녀는 거기서 우선 현대 예술의 개념을 정의한다: 이것은 연대기적 의미로, 그렇지만 앞으로 '돌출한' 것을 주장하면서 우리 시대의 동시적인 예술에 관한 문제를 다룬다. 그녀는 유효적절하게, 60년대에는 대중에 의한 모던 예술의 적응이 있었다고 강조한다. 그 증거는 특히 팝 아트의 성공이다. 이어서 이 움직임은 폭주하였고, 시대와의 관계도 변하였다. 모던 아방가르드 예술의 연장선상에 새겨졌던 이 예술은 70년대 동안에 격화된 길로 들어섰다. 80년대는 반복된 역사화의 시도들의 실패, 실천들의 원자화, 개인들의 부상, 예술의 세계화, 망들의 다양화를 보았다. 이것은 지금 우리가 있는 탈방향성 속에 우리를 남겨둔다. 그녀의 진단은 날카롭고, 30년간의 예술적 생에 대한 주의 깊은 관찰자의 정보 위에 기초한다.

가치의 용어를 가지고 진단을 하게 되면 어투가 바뀌고, 우리는 로슐리츠의 경우처럼 현대 예술에 대한 신랄한 비판자들의 의견과 그다지 멀지 않은 의견들을 발견하고 놀라게 된다. 기억하듯이,

로슐리츠는 현대 예술은 '거의 언제나 약간은 실망스럽다'고 고백하였다. 카트린 미예는 "20세기 예술은 초월적인 가치들, 숭고함과 같은 개념들을 명상할 기회를 거의 주지 않는다"고 인정한다.[43] 현대 예술은 너무나도 세속화하여서 그의 특수성을 상실하였다. 세상을 바꾸려고, 그리고 '작품들의 현실을 밝히려고'[44] 너무나 원했기 때문에, 예술은 이상적인 것으로부터 실제 세상으로 내려왔다. 카트린 미예는 비신성화가 그 끝에 이를 것을, 예술 작품이 더 이상 상위적인 현실에 돌려지지 않을 것을, 작품이 단순한 징후, 즉 현대 인간의 의고주의에 대한 증언이 될 것을 개탄한다.[45] 그녀는 또 해설의 난립에 대해서도 공격한다. 그녀의 찌르는 듯한 비판은 유토피아 실현의 위험들 위에 펼쳐진다. 여기에 대해 그녀는 거리로서, "예술가의 몸짓들이 실재적인 것의 전체 속에서 흩어지고, 그 속에서 상하거나 또는 그 속에서 뭉개지고 잠겨 버리는 것을 피하게 해줄 스크린"[46]으로서 작품으로의 회귀를 내세운다. 예술은 그가 상실한 세상과의 거리를 어느 정도 되찾아야 할 것이다. 그녀는 자신의 순결성을 되찾을, 실제나 해설 속에서의 소외를 벗어날 예술 작품의 '재규정'을 기대한다.

현대 예술의 적으로 간주될 수 없는 사람의 편으로부터는, 요구는 이중적이다: 아방가르드들의 이상에 언제나 충실한 유토피아적 요구와 더 나아가서 작품적인 요구. 첫번째는 현실과의 혼동에 대립하고, 두번째는 작품의 실현보다 우세할 예술 개념에 대립한다. 이것은 인간 행위로서 예술의 자율성과, 예술적 대상으로서 작품의 자율성을 유지하는 문제이다.

작품의 비신성화에 대해, 해설에 비해 작품의 흐릿함이나 종속에 대해 카트린 미예가 한 비판은, 실제로 현대 예술의 반대자들이 한 비판과 멀리 떨어져 있지 않다. 그녀를 그들과 구분되게 하는 것은 그녀의 예술에 대한 예술에의 호의, 그리고 파산에 처한

일정수의 예술가들을 구하면서 여전히 그리고 아직도 현대 예술을 옹호하고자 하는 그녀의 고집이다.

문제는 그러한 참여가 현행의 예술에 대해 아주 설득력 있는 평가 기준들을 결정하지 않는다는 것이다. 구체적으로 번역되어, 이 참여는 레네 로슐리츠의 용어와 그다지 멀지 않은 용어로 표현된다. 카트린 미예는[47] 작품들이란 이타성의 생생한 감각을 우리에게 주고, "시각상 껴안기의, 다름의, 기억하기 등의 우리 역량들에 따라 작품들을 정리하고자 하는 우리의 시도들에 저항하며," 타협할 수 없어야 하고, 누구도 그들의 순결을 훼손할 수 없어야 하며, 전체로서 주어져야 하고, 또한 세상을 품에 안아야 한다고 말한다.

어떤 유형의 작품을 가지고서, 그녀는 오늘날 예술의 자율성을 예시한다고 말할 수 있을까? 그리고 엄밀히 말해, 이러한 프로그램이 더 이상 유효하지 않다면? 어떤 예술가들의 작품이 진정한 자율성을 증언하고, 우리를 '시대 정신의 밀물로부터 빠져 나오게 하는가?' 카트린 미예는, 이 질문들은 그 수준에 오른 작품들이 없기 때문에 대답을 얻을 수 없다고 말한 첫번째 사람이다. 오늘날 예술가들의 극소수가 그녀의 비판으로부터 벗어난다: 홀쩌·크루거·고버·하먼스·바니·메르츠·보이스·켈리·비즐이 차례차례로 혹독하게 비난된다. 그래서 안 될 이유도 없다. 그렇지만 왜 조그 이멘도르프·알랭 자케·데이비드 살레·피에르 뒤누아이에·엘리자베드 발레·하랄드 클링거휠러·아드리안 쉬에스·안토니오 세메라로·아트 앤 랭귀지는 구조해 주는가? 왜 그들이고 다른 사람은 아닌가? 그것은 저런 작품보다는 이런 작품과의 친밀성과 취향의 자의성 때문이다.

사실 위험스러운 것은, 동시대 중에서 '돌출한' 것은 할 수 없이 옆으로 치워 놓고, 과거의 모던 프로그램들과 작품들을 언급함으로써만 대답할 수 있다는 것이다.

카트린 미예의 분석들은, 사실은 그녀가 다시 부활하는 것을 보고 싶어하는 사라진 과거를 향해 돌아서 있다. 그녀의 책에 대한 독서를 마치고서, 사람들은 그녀의 기대에 부응할 현대 예술은 아주 간단하게, 향수를 자극하기를 여전히 멈추지 않는 과거의 모던 예술이라는 감정을 갖는다.

5. 복수주의의 미학

우리가 보듯이, 현대 예술의 건축물을 굳건히 하고자 하는 시도들은 실망적인 것으로 밝혀진다. 반드시 이론적인 역량의 결핍 때문만은 아니다: 아마도 아주 간단하게 연구된 대상이 이런 종류의 분석에 더 이상 적합하지 않고, 작품들의 다양성, 현실과 그들과의 관계, 작품들이 예시하는 예술과 예술가의 개념이 예술에 대한 낭만적/예언적 비전과 형식주의에 잠겨 있는 이러한 개념화들을 빠져 나가기 때문이며, 또한 대중에 대한 예술의 구원적인 임무의 생각에 잠겨 있는 이러한 개념화를 빠져 나가기 때문이다. 그것은 아마 옛 패러다임이 더욱더 적용할 수 없기 때문이다.

이 상위 이론적인 작품들이 현대 예술에 대한 기준들을 다시 세우려고 노력하는 동안, 예술 작품의 복수적인 성격을 예견하였고, 모더니스트적인 패러다임을 해체하는 데 공헌하였으며, 미학적 경험에게 그의 다양성, 그의 변화 가능성, 그의 상대성을 돌려 주려고 하였던 일련의 작업들이 나타났다는 것은 의미 깊다.

더 많은 주의를 요하는 중요한 공헌들을 자세히 해설할 자리가 아니기 때문에, 나는 여기서 그들에게 그것을 해줄 수가 없다. 나는 취해야 할 본질적인 점들을 언급하는 것으로 제한할 것이다.

1990년에 넬슨 굿맨의 《예술의 언어》가 프랑스어로 번역되어 나왔다.[48] 상당히 넓은 대중에 대한 이 작품의 성공은, 모든 점에 있어서 완전하게 역사적·낭만적·형식주의적 미학으로부터 떨어진 접근에 대한 관심을 증언한다.

첫번째 주목할 만한 사실은, 굿맨이 거기서 시각 예술만을 특권시하지 않고 모든 예술들을 고려한다는 사실이다. 그의 예술 이론은 예술적이라고 간주된 대상들과 작품들의 상징적 기능 양태에 대한 일반 이론이다. 그러한 의미에서 현대 예술은, 이 용어가 굿맨에게 있어서는 그저 그런 의미를 가지고 있으며, 나아가서 극히 미미한 관심밖에 주지 않는 만큼 다른 예술적 생산들의 총체 속에 잠겨 있고 평범화되어 있다. 다른 한편, 예술 작품들의 상징화 양태들의 개념적 분석을 실천하면서 굿맨은 발생과 의도들, 역사에 대한 모든 고려들을 유효하지 않은 것으로 옆으로 치워 버린다. 역사성·기획·내용은 기호들의 기능에 비해 아무런 관심이 없다. 더 심한 것은, 이 기능의 앏은 미학적 가치에 관한 모든 질문에 대해 우위에 선다: "내 생각에 미학적 연구의 수축, 왜곡의 책임을 져야 했던 것은 뛰어남의 문제에 관한 과도한 집중 현상이다."[49] 이렇게 해서 굿맨은 예술의 작동과 미학적 관계에 관한 미학에 길을 열었고, 이 미학은 복수성과 다양성의 미학이다: 예술은 다양한 방식으로 상징한다.

넬슨 굿맨의 연장 속에서, 제라르 주네트는 그 자신의 작업인 《예술 작품》을 실현하였다.[50]

그의 첫번째 책에서, 예술 작품들의 존재론적 시도는 수차에 걸쳐(비록 지나는 길에 이러한 대상들의 상대적인 왜소함이 명백히 제시되기는 했지만), 현대의 시각적 작품들의 이해에 대한 중요한 결과들(퍼포먼스들, 복합물들, 개념적인 작품들, 레디메이드들)을 가지고 있다. 주네트에게서도 우리가 '현대 예술'이라고 부르는 것을

일반 예술 속에 다시 담그고자 하는 의지가 있으며, 존재론과 미학적 평가를 완전히 분리하고자 하는 의지가 있다. 미학적 관계에 관한 제2권은, 이 장에서 예견된 문제들을 더 직접적이고 논쟁적으로 다룬다. 왜냐하면 제라르 주네트는 여기서 그가 하이퍼칸트적이라고 규정한 미학적 관계 이론을 전개하기 때문이다. 다시 말해 이것은 그로부터 그가, 칸트가 방어하려고 했던 상대주의적인 결과들을 끌어낸 주관주의이기 때문이다:[51] 미학적 관계는 어떤 양상 아래서 간주된 주의를 끄는 대상에 대한 정적인 대답으로 이루어지고, 그것은 비록 사람들이 평가적인 수렴들을 확인한다 하더라도 특출하게 주관적이다. 사실 주네트의 생각은, 각자가 기성의 기준들에 대한 모든 존경으로부터 독립적인 자기 고유의 평가들을 행하는 민주적 판단 상황에 적응되었다. 이것은 또 예술 형태들과 한 예술 속에서의 실천들의 다양성, 그리고 평가의 후보들인 문화적 대상들의 다양성이 미학적 복수주의를 불가피하게 만드는 상황에 적응한 이론이다. 명백하게 이러한 상대주의로부터 한 예술, 또는 한 예술 형태의 우세는 심리적·사회학적·인종학적·역사적 상황들과 요인들에 상응할 수밖에 없다는 결론이 나온다. 사람들은 미학적인 공통 의미라는 허구를 더 이상 지탱할 수 없다.

역사적이고 탈구성적인 다른 접근을 통해서, 장 마리 셰페르는 제라르 주네트와 가깝게 1992년 모던 시기의 예술에 대한 철학적 패러다임의 분석을 제시한다.[52]

〈예술의 사변적 이론〉이라는 제목 아래, 그는 독일 낭만주의 속에서, 헤겔·쇼펜하우어·니체, 그리고 하이데거 속에서 뛰어넘어 버린 종교의 대체물인 초월적인 진실들로의 접근을 허락해 주는 황홀하고 신성한 지식으로서 예술 이론을 확인한다. 그의 긴 결론

속에서, 그는 이러한 개념을 모더니스트적인 아방가르드들의 입장들에 연결한다.

이 아방가르드들은 받아들여질 수 있는 작품들을 이러한 엄격하게 부분적인 개념의 주변에 제한시키면서, 신성한 것으로서 예술의 정의 위에서 살았다. 이 아방가르드들은 또 그들의 활동을 합법화하고, 도래할 생산에 대한 제약으로서 작동할 역사적 줄거리 구조를 건축하기까지 하였다: "회화적 아방가르드들의 본질주의는, 사람들이 그의 내적인 근본적 구성 요소들이라고 생각했던 것으로 예술을 축소하려고 하는 자체목적론적인 순수주의로 귀착하였다."[53] 장 마리 셰페르는 집요하게, 역으로 "예술적 실천들의 인류학적인 영역은 규범적인 예술들로 제한되지 않고(사실상 18세기에 규범화된 예술들)" "목적론적인 진화의 모델은 전적으로 부적합하다"는 것을 강조한다. "정원 예술, 도자기, 의상 예술, 실제로 모든 응용 예술들과 장식 예술들은 이러한 모델을 빠져 나간다."[54] 그리고 비유럽적인 대부분의 예술들, 또는 사진과 같은 예술도 마찬가지이다. 셰페르는 그로부터, 그가 1996년 《예술의 독신자들》 속에서 주려고 하였던 일반화한 미학의 기획을 세운다.[55]

주네트에게서처럼 이것은 서로 다른 관심 수준들과 함께 인류학적 행위들의 총체 속에 다시 놓여진 미학적 행위, 또는 미학적 관계의 미학에 관한 문제이다. 그리고 셰페르는 거기서 로슐리츠처럼 미학적 판단의 합리성과 기준들의 문제에 미학을 집중시키려는 사람들을 비난한다.

다른 미학에 관한 이러한 주파 속에서, 아서 단토의 책들의 성공도 언급해야 할 것이다.[56] 여기서 사람들은 예술 종말의 진단과 복수주의 시대로의 진입, 헤겔적인 역사의 종말과 다양성 속으로의 콤플렉스 없는 진입을 발견한다.

6. 예술가들의 당황

이상하게, 이러한 논쟁 내내 예술가들은 거의 말이 없었다. 사람들은 현대 예술의 주요한 인물들 중의 누구도 입장을 밝히는 것을 듣지 못했다. 기껏 아주 간략하게 피에르 술라주가 상실된 직업에 대한 영원한 하소연을 짧게 했을 따름이다.[57] 물론 그의 습관대로 다니엘 뷔렌은 연속적인 장관들에게 자신이 받고 있는 공격들과, 현대 예술을 방어하기 위해 어떤 조치들을 취할 것인가를 묻는다.[58] 그리고 1997년 4월 26일, 〈현대 예술: 질서와 무질서〉라는 제목으로 조형미술위원회에 의해 조직된 행정적 해프닝 중에 데모하며 항의하는 몇몇 예술가들, 즉 고트프리드 오네게르 · 장 피에르 레이노 · 실비 블로셰 · 장 마르크 뷔스타망트 · 카트린 보그랑 · 알랭 세샤 · 조셍 제르가 공권력에 의해 내쫓기기에 이른다. 그렇지만 사람들이 말할 수 있는 최소한의 것은, 이 예술가들의 개입은 제르와 오네게르를 제외하면 소심하고 다른 뜻이 들어 있었다는 것이다. 대부분의 사람들은 자신들의 은퇴, 단호한 입장들에 대한 그들의 흥미 없음, 그리고 예술 세계의 기능에 대한 그들의 유보들을 말하였다.

예술가들의 이 침묵은 쉽게 설명된다.

한편으로 잘게 쪼개진 실천들과 참여들은 예술가들이 통일된 하나의 전선, 또는 여러 개의 통일된 전선들을 구성하는 상황 속에 있지 않게 한다. 카트린 미예가 말하듯이, "대충 망들의 상대적인 방수성에 의해 보호된 부분 속에서 평화 공존이 지배한다."[59] 표면적으로 평화로운 이 공존은, 사실은 활동 유형에 따라서 만큼이나 세대들 사이에서 아주 심각한 불일치를 감추고 있다. 화가들은 특히 배척되어 있다고 느끼며, 일종의 박해받는 자의 횡설수설

을 발전시킨다.

다른 한편, 다니엘 뷔렌처럼 아방가르드적인 극단주의를 발하면서도 생활비를 버는 몇몇 인물들을 제외하면, 예술가들의 대부분은 극단적인 입장도 주장하지 못하고, 일반적인 입장은 더더욱 주장하지 못한다. 아방가르드 군인들은 독립 행동자들로, 그리고 고립된 전위작가들로 변하였고, 대부분은 깨끗이 전역되었다.

달리 말하면, 예술가들 자신들조차도 자신들을 모던 아방가르드의 관점에서 보지 않는다. 이러한 관점에 서 있던 최후의 사람들은 70년대 활동가들이었다. 따라서 현대 예술 위기의 논쟁은 그들에게는 행정가들과 해설가들의 일, 예술가들의 일이 아니라 에이전트들, 중개인들, 기구의 요원들의 일로 보인다. 많은 사람들이 그 말을 한다. 마지막으로 이것은 프랑스적인 것으로서, 다른 요인의 중요성을 경시할 수가 없다: 국가에 대한 예술가들의 종속은 그들을 합리적인 조심, 그리고 때로는 포기로 단죄한다. 구입되어 지거나 장학금을 받을 기회를 간직하려면, 너무 돌출적인 입장을 취하지 않는 것이 좋다.

예술가들의 이 침묵은, 그들에게 별로 관계가 없는 논쟁에 대한 그들의 실제적인 무관심을 나타낸다. 그리고 그 너머에서, 이것은 그들이 환각에서 깨어났다는 징후이다. 그들에게도 예술가로서 참여의 시대는 멀리 가버렸다.

ㄱ. 의미의 행정적 생산

그러면 무엇이 남았는가? 예술 행정.

하버마스는 수많은 텍스트들 속에서 선진 사회들을 타격한 정

당성과 동기의 위기들을 연구하였다.[60] 행위자들의 눈에 비친 사회의 사회적·정치적 구조의 정당성과 이 행위자들의 동기는 그들이 믿는, 그리고 그것을 위해 행동하는 규범들과 가치들에 종속된다. 이 규범들과 가치들은 상징적인 것, 넓은 의미의 문화, 그리고 의미에 속한다.

합법성의 위기가 있다고 말하는 것은 위기가 문화적이며, 표현의 위기이고, 의미는 문제적이 되었거나 아주 회귀한 것이 되었다고 말하는 것이다.

예술 표현의 위기, 기준들의 위기, 동기의 위기, 배척의 위기, 믿음의 위기 앞에서 프랑스 행정은 의미를 생산하고자 한다.

이러한 위기 속에서는 위기의 고유한 존재 이유 또한 자명하며, 예술의 공식적인 행정은 정의상 그 덕택에 거기에 있다고 말해야 한다. 이가 가난한 사람들에 대해 불평하는 것을 전혀 보지 못한 것과 마찬가지로, 창조의 상태를 개탄하는 창조감찰관·조형미술위원·지방예술자문위원·예술센터관장을 생각할 수 없다. 그들에게는 모든 것이 잘 되어가고 있으며, 최선을 다하고 있고, 절망할 이유가 없으며, 자신들이 예술과 예술가들·문화를 돕고 있고, 그 기능은 정당하고 필수 불가결하며, 자기들이 하고 있는 것을 믿고 있다는 것을 확신하는 것이 필요하다. 그들은 특히 믿어야 하고, 믿게 해야 한다. 생각의 관점에서는, 이것은 별로 흥미는 없지만 검증할 만한 가치가 있는 이론적이고-행정적인 생산으로 이른다.

나는 이미 행정의 논쟁 속으로의 참여는, 그의 삼감이 그렇게 보이도록 한 것보다 훨씬 강하다는 것을 지적하였다.

내가 말했듯이, 논쟁에 대한 첫번째 대답은 죄 드 폼 국립 갤러리에 의해 1992-93년에 조직되었다.

이어서 문화부의 조형미술위원회는 그 노력을 아끼지 않았다.

위기란 전문화되어야 한다는 관료적인 원칙 덕택에, 이 위원회는 연구를 주문하였다. 하나는 현대 예술의 거부에 대해 나탈리 에니슈에게 맡겨졌고, 다른 하나는 논쟁의 역사에 대해 라파엘 렐루슈에게, 마지막 세번째는 FRAC의 컬렉션에 대해 피에르 알랭 푸르에게 맡겨졌다. 다른 연구들, 예를 들어 이루어지지 않았던 공공 주문들에 대한 연구 같은 것도 동일한 염려에서 나온다.

DAP도 그가 조직과 프로그램의 전체 또는 부분을 담당했던 국가적인 또는 지역적인 모임들에 참석하였다.

어떤 의미로는 이러한 개입들은 용기가 있으며, 사람들은 국가가 자신의 역할을 수행하는 것이라고 평가할 수 있다: 현대의 창작을 지원하고자 하므로 국가는 창작이 공격을 받을 때 방어한다. 한 활동 형태에 대한 지원이 특혜를 받는 활동을 국가화한 활동으로 변형시킬 위험이 있는, 편파적인 옹호를 내포하고 있다는 것이 전적으로 자명하지만 않다면 말이다.

다른 점에 있어서는 아주 서투르다. 행정적 지도를 받은 현대 예술 옹호자들의 어떤 논리들이 수준이 낮거나 원격조종당하는 것처럼 보일 정도로, 조직한 사람들이 혼란에 빠졌던 1997년의 파리 학술회의 경우가 그렇듯이 토론은 기대된 수준을 가질 수가 없다. 이 토론들은 또 1996년의 투르에서처럼, 염려들의 동업조합적인 면을 노출할 수가 있다. 이것들은 또 레이몽드 물랭의 발표 역시 다른 발표들의 평이함을 상쇄하지 못한 1994년의 스트라스부르에서처럼, 거의 내용이 없을 수가 있다. 또한 대중이 자기의 눈에 오직 그 환경의 사람들, 예술가들과 위원들 사이의 일, 행정적인 예술과 그의 행정가들 사이의 일에만 관계된 문제에 대해 더욱더 거리를 취함으로써, 현대 예술에 대한 거부에 국가에 대한 거부가 더해지는 일이 일어날 수 있다.

그럼에도 불구하고 그 논리들을 보기로 하자.

내 생각에는 그 논리들을 세 그룹으로 묶을 수 있을 것 같다:

1)내일의 문화 유산이라는 논리.

2)복수주의의 옹호라는 논리.

3)사회적 발명 속에서 예술적 창조의 자리라는 논리.

현대 예술: 문화 유산

내일의 문화 유산이라는 논리는 미술위원회 위원인 알프레드 파크망에 의해, 1994년의 스트라스부르 학술회에서 〈현대 예술의 공공적 정치〉라는 제목으로 풍부하게 전개되었다.[61]

의례적으로 모더니티와 프랑스 문화제도와의 너무 오랜 이혼을 비난한 다음에, 오늘날 아방가르드들과 다른 선언들 사이에서 어디에서부터 출발할까가 어려운 점을 인정하고 나서, 이 위원은 국가의 문화 유산에 대한 역할에 대해 말한다. 19세기에 모던 예술을 실패하였기 때문에, 국가는 오늘날에는 내일의 문화 유산을 이루는 것을, 그 일을 열린 방식으로 하는 것을 임무로 삼을 것이다. 그러나 문화 유산을 이룬다는 이유들은, 부르주아적인 좋은 전통 속에서 문화 유산은 문화 유산이다라는 것을 생각케 하는 것말고는 명확하게 지적되지가 않는다. 반면 국가 활동의 열림, 조직들과 제도적 행위자들의 다양성, 발기인들의 다양함 등을 굳이 언급하는 저의는 이중적인 염려에 대답한다: 현대 창작에서 아무것도 놓치지 않고 모든 것을 다 잡는다고 주장하면서도, 하나의 공식적인 예술 형태만을 조장한다는 비난으로부터 자신을 방어하기. 제3공화국을 통한 19세기에 아방가르드들의 실패의 공포, 모던 아트 미술관의 뒤늦은 창조의 공포가 여기서 무겁게 짓누른다.

잘 생각해 보면, 공식적인 활동에 부여된 문화 유산 옹호의 임무는 이중적인 의미를 지닌다: 일반적인 문화 기억의 형성을 옹

호하는 것뿐만 아니라, 더 엄밀하게는 그것을 가지고 모던 문화의 기억으로 만들기에 관한 문제이다. 거기에는 은밀하게 사회적인 내기가 있다: 모던 사회는 자신의 모던 문화 유산을 수집해야 하고, 그것을 무시하거나 박탈당해서는 안 된다.

그렇지만 다시 한 번 왜 그것을 해야 하는가? 그에 대해 무슨 이유를 대는가? 저자는 그에 대해 아무 말도 하지 않는다. 나는 현대 예술은 사회의 좋은 표현을 제공하고, 그 사회의 기억을 구성하는 데 봉사한다고 말하는 것 외에 다른 정당화를 보지 못한다.

이러한 입장을 가정한다는 것은, 명백히 정신의 상위적인 나타냄으로서 예술에 대한 헤겔적 비전과 관계가 있다──이러한 나타냄이 차후로는 복수적이고 혼란스러우며 뒤섞였다는 것을 제외하고. 이러한 나타냄을 포착하기 위해서는 선별을 해야 할 것이다. 헤겔적인 모든 무대에서 필수 불가결한 공무원은, 따라서 이러한 선별을 위해 구원 요청을 받는다. 이 공무원은 두 개의 물방울처럼…… 미술위원회의 위원과 유사하다. 이 표현이 경박하게 보일 위험이 없다면, 문화 유산을 목표로 하는 절충적 헤겔주의에 대해 말할 수 있을 것이다. 이러한 헤겔주의의 첫 결과는 실제로 제도를 정당화하는 것이다. 감찰관들과 위원들이 있기 위해서는 문화 유산이 있어야 한다!

복수주의를 구원하기 위한 국가

복수주의의 논리는 앞의 것과 운을 맞추기는 하지만 다르다.

이것은 '예술과 국가'에 대한 일련의 호들 속에서, 예술의 정치에 할당된 1992년의 《보자르 마가진》[62]의 서두에서 다른 위원인 프랑수아 바레에 의해 제기되었다. 국가의 활동과 구매의 다양성에 대해 주장하며, 공식적인 예술이란 전혀 없다고 심각하게 단언

하고 나서, 이 위원은 다음과 같이 계속한다: "평가의 기준들을 증폭시키기, 시장과 거대 대중의 참여 논리의 밖에서 선택을 허락하기, 이것이 바로 문화적 정치가 봉사할 수 있는 것이다."

따라서 국가의 행위는 '복수화하는' 것으로 보여진다. 시장과 거대 대중의 기준들이 있다. 그 둘 사이에, 국가는 그 성격이 이러한 기준들과 상응하지 않는 예술 형태들에게 기회를 주는 것일 터이다──인스톨레이션들, 새로운 테크놀로지 등.

이러한 논리는 옹호하기보다는 내세우기가 훨씬 쉽다. 왜 실제적으로 시장의 기준에도, 거대 대중의 기준에도 대답하지 않는 것을 지원해야 하는가──그리고 아무에게도 흥미를 불러일으키지 않는데 말이다? 최소한 일반적인 관심을 고려할 수 있어야 한다. 그러한 관심은 두 이유밖에는 대답할 수 없을 것 같다: 이러한 창조 형태들은 일반적인 창작의 발전에 유용하고, 그것들은 가장 진보된 예술에 상응한다.

여기서 국가의 활동은 철늦은 모더니즘의 입장, 도래할 것의 비예견성을 고려한 절충적 사실주의의 흔적을 지닌 아방가르드적 종교의 잔재를 지원한다. 사람들이 절망적으로 보지 못하는 것, 그것은 국가가 이 예술의 어떤 점에 몰두하는가이다──국가를 미래의 종교 위탁자이며 책임자로 만드는 것을 제외한다면. 이것이 우리에게 아무것도 생각나게 하지 않는가?

낭만적 마술사와 창조의 공공적 봉사

사회적 발명 속에서 예술적 창조의 자리라는 논리는 가장 평범한 것이다. 이것은 세번째 위원인 장 프랑수아 드 캉쉬에 의해 뚜렷하게 주장되었다.

1997년의 〈현대 예술: 질서와 무질서〉라는 제목의 학술회 소개

말에서, 그는 판에 박은 말들을 하나씩 늘어놓는다: 예술 공무원들의 위대함과 봉사, 모더니티와의 관계에 있어서 프랑스의 후진, 프랑스 생할 속에서 국가의 중심적 역할에 대한 공화주의자적인 예찬, 선택들의 절충주의에 대한 항의와 실천적인 지원들. 그는 나아가서 1895년의 가스통 라루메처럼[63] 창조에 있어서 '공복적인 사명'에 대해 말한다.

사람들은 언제나 논리의 핵심을 기다린다. 그 핵심은 결국 도달한다: 이 모든 것은 만약 예술가가 정치가와 함께 '모든 사회의 본질적인 두 축들 중의 하나'를 이루지 않는다면 의미가 없을 것이다. 단 몇 줄 속에 예술가 견자이며 계몽자라는 가장 진부한 판에 박은 표현들이 다시 나타난다: "사회의 건강과 어려움의 직접적인 증거로서, 예술가는 사회의 모든 변화를 날카롭게 예견하는 촉매이자 밝히는 자이다. 그는 그가 세상에 던지는 시선을 통해서, 그리고 그가 어떤 형태를 취하건간에 그가 세상을 다시 옮김으로써, 그는 세상의 표현이다. 그는 세상의 흔적이고, 어제와 마찬가지로 내일에도 역사 속에 기입될 물질적 흔적이다."

이 논리는 여기서 계몽자들과 아방가르드의 논리이고, 정치가와 동등한 예술가-왕의 논리라는 것만을 지적하기 위해 장관적인 문학의 계속성을 보장한 앙드레 말로의 '방식'이 가지고 있는, 위엄이나 부리며 어리석고 옹졸한 말만 지껄여 자기 만족에 취한 바보인 프루동식의 형식은 옆으로 치워두자. 이러한 논리는 국유화된 낭만적 마술사의 논리이다.

문화 유산을 위한 절충적 헤겔주의, 찬란한 미래를 위한 철늦은 모더니즘, 국가의 낭만적 예언주의: 프랑스 행정의 담론은 장 마리 셰페르가 예술의 사변적 이론이라고 일컫은 모든 테마들을 평범화하면서 다시 잡는다.

지금의 20세기말에 행정적 스타일의 용어들 속에서, 그리고 행정 회람의 생각 속에서 낭만적 아방가르드들의 메아리를 듣는 비현실적인 어떤 것이 있다.

공식적인 예술 책임자들은 모든 경향들이 혼동된 시대 정신을 구입하기를 추천하고, 시장에도 대중에도 관심을 끌지 않는 혁신들에 주의를 해야 한다고, 또한 예술가가 정치가처럼 견자이기 때문에 창조의 공복을 보살펴야 한다고 주장한다. 여기에는 실제적으로 비장한 감동을 자아낼 뭔가가 있다. 아무도 이러한 빈약함을 믿지 않는다는 데 대해서, 이 가련한 말을 한 사람들조차도 믿지 않는다는 데 대해서 누가 과연 놀랄 것인가? 폴 베인이 옛날의 빈말에 대하여 했던 것을 다시 생각해 보자: "그것이 사실이 아니라 할지라도, 잘 찾아낸 것이다." ……그런 이유로나 자신을 지탱해야 하다니 정말 가련한 예술이다!

하버마스는 문화적 전통의 영역과 상징적인 것의 영역 속에서는 "조작의 여지가 극도로 제한되어 있다. 왜냐하면 문화적 시스템은 행정적인 지배에는 특히 저항을 하기 때문이다: 행정적인 의미의 생산은 없다"[64]라고 강조하였다.

그 이상 어떻게 더 잘 말하겠는가? 실제로 의미의 행정적인 생산은 없다.

6

예술 유토피아의 종말

진단으로 와야 할 시간이다.

일반적인 복수주의 상황 앞에서, '거대 대중'은 때로 아직도 더 이상 그렇게 아름답지 않은 미술(美術)에 대해 존경을 나타낸다. 가장 흔하게 대중은 거부들을 통해서 반응하지 않을 때에는 설명들을 요구한다. 가장 보통인 그의 태도는, 특히 문화국가의 모든 노력에도 불구하고 다른 활동들로 돌아서는 것이다. 소위 말한 이 문화국가는 모든 달걀들을 한 바구니에 담지 않으려고 조심하며, 예술과 고급 문화뿐만 아니라 가장 대중적인 표현 형태들까지 지원하는 기회주의적 정치를 한다: 모든 유권자들이 레디메이드에 표를 던지는 것은 아니다.

혼란에도 불구하고, 예술가들은 잡음에 지나치게 신경 쓰지 않고 작업을 계속한다. 마찬가지로 미학적 기준들은 여전히 남아 있다. 그렇지만 그것들은 구체적이고, 이런저런 형태의 창작에 상대적이다. 현대 예술에서 누구도 다니엘 뷔렌이나 클로드 비알라의 광장에 대해 '보편적으로 생각 없이' 동의하지 않는다 하더라도, 그들의 생산 속에서 좋은 작품들, 덜 좋은 작품들, 그리고 나쁜 작품들을 구분할 수 있다는 것은 전적으로 가능하다.

미학적 합리성을 재건하고자 하는 상위 이론적 시도들이 없지는 않지만, 그들의 실패는 명약관화하다. 반면 미학적 행동을 복수

화하고, 상대화하는 이론들은 잘 지탱한다.

한 마디로 예술의 위기가 아니고, 예술에 대한 우리 생각의 위기이다——그리고 이 위기는 이중적이다: 이 위기는 예술 개념에 관한 것이고, 예술에 대한 우리의 기대에 관한 것이다.

1. 예술 개념의 위기

개념의 위기라고? 이는 우리가 예술이라는 것으로 이해하는 것의 위기를 말한다.

그것이 무슨 문제인가를 가늠하기 위해서는, 언제나 다소간 같은 것인 주요 예술들과 함께 '예술들의 모던 시스템'에까지 거슬러 올라가야 한다: 칸트로부터 헤겔까지, 알랭으로부터 크로체까지 이론가들에 따라 다양한 방식으로 서로서로 연결되어 있는 회화·조각·건축·음악, 그리고 시.

이 시스템은 '보자르'의 시스템이다. 그렇지만 이것은 전혀 움직일 수 없거나 영원한 것이 아니다. 이것은 미학의 개념이 탄생함과 동시에 18세기 동안에 형성되었다.

이 시스템의 형성은 연속적으로 예술과 응용 예술 또는 기술적인 예술들 사이의 구분, 과학과의 분리, 예술가의 관점과는 무관한 독자들, 관객들, 청중들의 관점에 대한 특수한 관심의 탄생을 가정하였다. 이 다양한 단계들이 고대와 18세기 사이에서 천천히 넘어서게 되었고, 18세기에 와서야 주요한 예술들을 동일시하고, 그들을 비교하며, 그들의 원칙들을 검토하고, 그들의 공통적 핵심을 발견하고자 하는 고찰이 탄생한다.[1]

미학이라는 용어는 바움가르텐에 의해 만들어졌다. 그는 미학을

가지고 지적인 앎의 이론과 짝을 이루는 것으로서 감성적인 앎의 이론을 만들었다. 처음에 그는 특히 시학과 수사학에 전념하였다. 그렇지만 1750년의 《미학》 속에서, 그는 미학을 모든 예술들의 이론으로 정의하였다. 1790년의 《판단력 비판》 속에서 미학을 철학 시스템 속으로 들어가게 한 사람은 칸트이다.

이러한 철학적 성찰은, 18세기 내내 프랑스에서는 크루사즈 · 뒤보스 · 바퇴, 영국에서는 샤프츠버리 · 허치슨 · 흄 · 홈 · 버크 · 제럴드와 같은 저자들에 의해 완수된 성찰의 결과이다. 그렇지만 이러한 지적인 근원들도, 감식가 대중이 시각 예술들과 음악을 비판하고 토론한 공공적 공간의 형성이라는 컨텍스트 속에 놓여져야 한다: 보자르의 교리와 미학은 차후로 대중의 수용에게 주어진 우선권과 분리될 수 없다. 이것은 공공 공간에 대한 하버마스 책의 주제들이다.[2] 또한 이것은 18세기 프랑스의 회화와 공공적인 생활에 대한 토머스 크로의 중심 주제이다.[3] **모더니티로의 이동은 예술이 공공적인 영역 속으로 들어갈 때 시작한다.**

차후로 관심은 회화, 기념물들, 책의 독서, 음악 청취 앞에서 느낀 경험들의 공통적인 것에 주어진다. 세련된 애호가들의 환경 속에서 토론과 상호 반응의 느릿한 흐름이 미학적 코드들로 귀착한다.[4] 이 코드들은 이어서 예술의 제도적 조직을 통해(아카데미, 보자르 학교들, 미술관들) 거대 대중에 이르고 확산된다. 이 코드들은 예술에 대한 정의와 생각을 규제하는데, 이 예술 개념은 여전히 대부분 우리의 것, 특히 위대한 '예술'에 대한, 회화의 우세에 대한, 미학적 감정의 고양되고 감성적인 성격에 대한 우리의 개념이다. 예술가가 되고 싶은 한 청소년이 화가 외 다른 것을 생각지 않을 때, 그는 이러한 생각에 종속되어 있는 것이다. '현대 예술의 위기'가 회화의 위기로, 또는 엄밀히 말해서 시각적이거나 조소적인 예술의 위기와 동일시될 때에 아무도 놀라지 않는 것은, 아직

도 이 개념이 현재하고 있기 때문이다.

그렇지만 이러한 예술 시스템은 곧 흔들리고 해체된다. 이 시스템으로부터 나왔던 생각은 놀랄 만큼 저항을 하였는데, 그만큼 변화들은 중대하였다.

사회적 수요, 상업적 팽창, 국제적인 시장의 열림, 산업적 생산의 새로운 역량들로부터 그들의 활력을 끌어낸 장식적 예술들의 부상과 함께, 이러한 시스템은 19세기 중반부터 해체된다. 이 시스템은 새로운 모방 예술들의 도입과 함께 해체되었다: 사진, 이어서 영화. 미학적 경험 그 자체도 민주적 여가의 탄생과 함께 변하였다. 동시에 문학과 회화는 역사적인 그림이 그 의미를 상실하고, 소설이 사진 쪽으로, 이어서 영화 쪽으로 기울어져 감에 따라 서로서로 멀어져 갔다. 음악도 그 표현적인 자율성을 취하였고, 이어서 전체적인 예술 작품의 개념에 공헌하였다. 이러한 보자르의 시스템과 예술 개념에 대한 문제 제기를 세세히 추적하다 보면 끝이 없을 것이다.

이 진화가 진행되어 감에 따라서 생산자의 관점도 기운을 회복하였고, 전체적인 공통의 원칙에 대해 각각의 매체의 특수성이 다시 우세하게 되었다. 다시 이러한 관점 아래서 예술 개념은 변형되었고, '일반적인' 예술가라는 생각은 그 의미를 잃었다.

사실 해럴드 로젠버그 이래로, 예술의 탈정의와 탈미학화라고 불렸던 것은 전혀 새로운 것이 아니다: 거기서는 단지 더 이상 아름답지 않은 예술들, 더 이상 전체를 포괄하는 대문자 A를 쓴 아트(Art)가 아닌 예술들의 문제일 따름이다. 이 단어들을 통해서 예술에 대한 기존 생각의 종말에 대한 의식이 표현되지만, 이러한 생각의 종말이 예술에 대해 생각하는 행위의 종말은 아니다. 이러한 기존 생각의 종말은 최악의 경우라고 한들 방향 상실이나 만들어 낼 뿐이다. 방향 상실은 사실 뒤샹이나 인스톨레이션 작업들

을 '아무것이나 한다'라고 생각하는 사람들에게서 명백하다. 그렇지만 근본적으로는 그것을 가지고 극적인 일이니 위기니 하고 떠들 것이 없다.

ⴺ. 유토피아의 종말

그럼에도 사람들은 그것을 가지고 극적인 일과 위기를 만들었다. 이제 우리는 바로 이것을 설명해야 한다.

극적인 일이 있으려면, 예술에 대한 생각이 생각 이상의 것이어야 하고, 그것은 특별히 중요한 기대들을 결집해야 한다: 즉 이 생각은 유토피아처럼 기능해야 한다.

현대 예술이 미술관의 선진적인 예술들과만 동일시되기에 이르고, 소위 그의 위기가 그러한 히스테리를 촉발시켰다면 그것은 예술의 어떤 유토피아가 문제되고 있고, 어쩌면 이 유토피아가 사망하였기 때문이다.

민주적이고 자본주의적인 사회들은 18세기 이래로 세 개의 유토피아, 즉 민주적 시민권의 유토피아, 노동의 유토피아, 예술의 유토피아를 중심으로 발전하였다.

민주적 시민권의 유토피아

시민권의 유토피아는 평등과 자유의 유토피아이다.

이것은 근본적인 유토피아이다: 로크에서 루소까지, 이 유토피아는 18세기의 모든 정신적 사유에 물을 주었고, 프랑스 혁명과

마찬가지로 미국 혁명의 기획들을 만들었다. 19세기는 그것의 위험이나 탈선을 비판하기는 할지라도, 결코 그것을 문제삼지는 않을 것이다.

왜 유토피아인가? 왜냐하면 이것은 자유와 평등의 현실과는 독립적으로 각 인간의 자유와 평등을 놓기 때문이다. 사람들이 로크에게 그 소유주로서의 개인주의, 개명된 소수의 부자들과 정치에서 배제된 다수의 가난한 사람들, 더 나아가서 인간으로서 부정된 노예들 사이의 차별 현실에 대한 그의 침묵을 비난하는 것은, 평등과 자유에 대한 원래 입장의 유토피아적인 성격을 강조하고 있을 따름이다. 이 성격을 우리는 시민권과 보통 선거에 대한 프랑스 혁명기의 토론들 속에서 다시 발견한다. 19세기와 20세기의 민주주의의 역사는 느리고 때늦은 '시민의 축성식'의 역사이며, 가정된 정치적 평등으로부터 실현된 정치적 평등으로의 이동의 역사이다. 복지국가의 부상의 역사(이것은 끝나려면 아직 멀다), 사회적 국가의 성립의 역사 등, 이 모든 과정들은 유토피아의 유토피아적 성격과 동시에 그의 점진적인 실현으로 이끄는 힘을 증언한다.

노동의 유토피아

노동의 유토피아는 사회의 변형에 대해 말한다.

마르크스와 막스 베버의 사회주의적 생각, 고전적인 경제학자들로부터 복지적인 국가의 이론가들에까지, 산업 사회의 사회학자들로부터 파시즘의 이론가들에까지, 사회 변형의 조건들과 기회들이 찾아졌던 곳은 바로 노동 쪽이었다. 노동은 부의 창조자와 경제적 성장의 요인으로 보여졌을 뿐만 아니라, 노동 해방과 사회주의적 사회의 도래라는 간접적인 방식을 통해서건 시장의 규제, 기업의 조직, 케인스적인 국가나 복지국가의 개입을 통해서건, 노동은 또

사회관계들의 변형 조건들을 생산하여야 했다.

사회적이고 문화적인 변화는 그 근원으로 생산의 발달, 관료적 합리성의 부상, 기계적인 통일성의 도래, 교환 사회의 승리를 가지고 있어야 한다는 것이 사회주의적인 사상가들, 경제학자들뿐만 아니라 사회학자들의 중심적인 테마이다——한 마디로 노동과 연결된 모든 형태의 조직, 사회적 단결, 상호 작용의 승리이다. 마르크스의 사상, 모든 형태의 유토피아적 사회주의의 꿈들, 모더니티의 사회학적인 개념들: 우리는 마침내 해방되었거나, 합리적으로 조직된 노동 속에 그들의 희망을 위치시키는 이러한 이론들의 모든 판본들을 열거하자면 끝이 없을 것이다.

개인들에 의한 생산력의 소유로부터 마르크스는 "완전한 개인이 되라고 요구된, 그리고 모든 원시적 성격으로부터 벗어나라고 요구된 개인들의 개화"를 기대한다. "그러면 노동이 자아의 적극적 주장으로 변형되는 것과, 지금까지 제한되어 있던 사회적 교류가 그러한 개인들의 교류로 변형되는 것 사이에 조화가 있게 된다."[5] 자크 랑시에르는 《프롤레타리아들의 밤》[6]에서, 변형자적이고 해방된 노동의 유토피아와 생산자들의 평등을 미학적으로 미리 상정하는 예술의 유토피아의 교차점에서, 19세기 동안에 어떻게 해서 노동의 사고가 형성되었고 해방되었는가를 보여 주었다. 러시아 아방가르드 이론들, 특히 구성주의 이론을 보면 비슷한 방식으로 예술가와 생산자 사이, 혁명가와 노동자 사이, 프롤레타리아와 제작자 사이의 혼동이 있음을 알 수 있다: 세상을 변형시키는 예술가는 노동자이다.

이러한 노동의 유토피아는 이론들과 꿈들에만 영감을 준 것이 아니다. 이 유토피아는 19세기 이래로 모든 정치적 기획들을 구체적으로 안내하고 영양을 공급하였다.

소비에트 연방이건 중국이건, 알바니아건 쿠바건 공산주의는 도

처에서 노동자의 승리로서 예고되었다. 스타하노프 운동(노동자의 발의에 의한 생산성 향상 운동) 속의 철의 인간은 이어서 대리석의 인간이 된다. 나치나 무솔리니의 파시즘도 노동을 기준으로 삼는다. 나치즘은 노동에 종족의 순수성의 가치를 덧붙이기는 했지만, 아무튼 모든 것은 노동자들의 체제였다. 자유주의적 자본주의는 열심히 일하면 누구든지 부자가 될 수 있다는 생각 위에 기초한다. 사회주의 국가나 유럽의 사회민주적 복지국가 가치의 기준을 지속적으로 노동으로 삼았다. 노동은 분배의 불공정을 개선하게 해주며, 성장의 결과들을 재분배해 줄 수 있게 해준다.

3. 시민적 유토피아의 생명력: 극단적인 민주주의

시민적 유토피아는 비록 놀라울 정도로 실현되었지만, 그 힘을 잃지 않고 오히려 그 반대이다.

특히 인간과 신민의 권리 선언과 같은 것을 통해서 사람들이 평등과 자유의 원칙을 제기한 이래로, 이 원칙을 버리거나 침묵하려고 결심하지 않은 이래로 조만간 이 원칙은 구체화된다. 여기에는 오늘날 그 원칙 속에서 말하는 방식들만을 보았던 사람들을 놀라게 한 형태들도 포함한다.

이민 온 사람들이 국가의 법에 대해 자신들의 인간적 자유를 요구한 시대가 오고, 각각의 시민이 모든 것에 대해, 그리고 아무것에 대해서 자신의 의견을 실제적으로 제시하기를 원하고, 역량이 있거나 전문가라고 주장하는 사람들과 동일한 자격으로 한 표를 행사하기를 원하는 시대가 온다. 각자가 자신의 사회적 권리를 누리고자 하는 시대가 온다. 이것은 하버마스가 '극단적인 민주주

의' 라고 부른 민주주의를 만들었다. 이 민주주의는 완전하고 개명되었으며, 합리적이고 교육을 받은 시민들의 민주주의가 아니라 진정하고 불완전한, 조화스럽고 뒤죽박죽인 민주주의이다. 여기서는 자신의 결점들, 불완전들, 그리고 실수들이 무엇이건간에 따로 떨어진 독립된 존재임을 주장한다. 로크는 자신의 시민들을 경건하고 교육을 받았으며, 또한 합리적으로 생각하였다. 루소는 그들을 덕성스럽고 자발적이며 초연하게 생각하였다. 이 두 경우에 이러한 시민들의 사회는 커다란 세계가 아니었다. 우리는 점차적으로 좋건싫건, 시민들은 '흉측하고 더러우며 사악할' 수 있는 권리가 있음을 받아들였다. 그럼에도 그들은 자신들이 전혀 박탈당하고 싶지 않은 정치적 생에 참여하기 위해서는, 너무 바보스럽거나 자격이 없어서는 안 되었다.

이 극단적 민주주의는 정치와 문화에 쉴새없이 개입하는 공공적인 여론의 민주주의이다.

이제 더 이상 계몽주의 시대의 시민들의 개명되고 제한된 공공적 공간이 아닌 공간, 그렇지만 모든 행위자들의 상호 작용에 의해 구성된 공간이 쉴새없이 만들어지고 해체된다: 조합들, 집단들, 당들, 또한 가족들, 친구들, 직장 동료들. 하버마스에 따르면, 이 공간은 '내용들과 입장들, 따라서 여론들이 소통할 수 있게 해주는 망들'로서 가장 잘 묘사된다. "특수한 테마에 따라 재집합된 공공적 여론으로 응집될 수 있도록 의사소통의 물결들이 그곳에서 여과되고 종합된다. 그 전체 속에서 경험된 세상처럼, 공공적 공간도 의사소통적 행위의 수단을 통해서 재생산된다. 여기에 참여하기 위해서는 자연적인 언어를 아는 것으로 충분하다. 이 공간에게는 의사소통의 일상적 실천이 모든 사람들의 능력 범위 내에 있어야 한다는 것이 중요하다."[7]

이 공간은 열린 공간이며, 의사소통의 구조이다. 여기서는 영향

이 형성되고, 여론들은 조종되어지고 서로서로를 조종하지만, 구입되어지지는 못하고 마음대로 만들어지지도 않는다. 이 공간 속에서는, 정치적 공공 공간의 지주(支柱)이자 사회의 일원으로서 시민은 단 하나의 동일한 인물이다. 왜냐하면 각자는 행위자이면서 동시에 행위를 당하고, 노역을 하는 자이면서 동시에 소비자이며, 납세자이면서 지원을 받는 자이기 때문이다. 각자는 여기서 그의 역량이 무엇이건간에 자신의 의견을 발표하고, 누구도 어느 특권적인 의견들에 대한 존경을 표하지 않으면서 자신의 의견을 표하는 것을 박탈당하지 않는다.

그곳에서 형성된 시민 사회는 그 자체가 변형된다. 그렇지만 지고의 주체로서 형성되지는 않는다: "직접적인 방식으로, 시민 사회는 그 자체만을 변형시킬 수 있다. 간접적인 방식으로는, 이 사회는 권리의 국가에 의해 구조된 정치 시스템의 자동 변형을 유도할 수 있다. 이 사회는 게다가 이 시스템의 프로그램에 영향을 준다. 그렇지만 이 시민 사회는 그 전체 속에서 사회를 통제하여야만 했고, 동시에 그의 이름으로 합법적으로 활동하여야만 했던 하나의 역사철학에 의해 특권시된, 한 거대 주체의 자리를 차지하지 않는다."[8]

이것은 실체적으로 전개되어지기를 요구하는 첫번째 접근들에 불과할 따름이다.[9] 이 접근들은 아무튼 정보와 커뮤니케이션의 민주주의들이 가지고 있는 투명성과 거짓 투명성, 그들의 중심적인 주체의 부재, 영구적인 이의 제기와 정치적 소비자 운동이라는 이중적 양상, 그들의 극단적 민주주의, 민중주의와 선동정치로 탈선할 위험 등과 함께, 이 민주주의들에 고유한 상황의 모습을 정의한다. 현재로서 특히 나의 관심을 끌며, 이 책의 중심 테마의 하나를 형성하는 것, 그것은 이 극단적인 민주주의가 예술과 문화에도 관계한다는 것이다. 엘리트 취향들에 대한 경의와 존경은 더 이상

작동하지 않는다.

4. 노동 유토피아의 위기

노동의 유토피아가 위기라고 말하는 것은 새로운 것이 없을 터이다.

이 위기의 의식은, 우선 생산 수단의 사회화가 노동자들의 해방으로 전혀 귀착하지 않았다는 것의 확인과 함께 정신들 속으로 들어왔다. 사람들은 파시즘의 괴물성으로부터 이 유토피아에 대한 의심을 가질 수 있었다. 그렇지만 사람들은 아직도 그 괴물성을 노동이 아니라, 아도르노와 호크하이머가 이성의 변증법이라고 불렀던 것의 책임으로 돌리는 것이 가능했던 것처럼 보였다. 그러나 사회주의적 체제의 실패 앞에서 혹시나 하는 생각은 더 이상 불가능해졌다. 이러한 파산이 일어날지도 모른다는 생각은 냉전의 시기에 이념적인 충돌들을 만들어 냈다――그렇지만 1989년 베를린 장벽이 무너지면서 파산이 백일하에 드러났다.

노동의 유토피아는 또 복지국가의 위기를 통해서도 위기 속에 있다. 여기에 대해 위르겐 하버마스가 했던 진단은 다시 반복될 필요가 있다.

한편에서 정치적이고 행정적인 구조들에 의한 경제적 활동의 규제와, 그의 사회적 결과들의 규제는 생활과 존엄의 조건들, 변화의 기획들을 노동 해방의 프로그램으로부터 분리하였다: 국가가 가진 이점들과 함께(사고, 질병, 실업, 노화의 예방), 그리고 경우에 따라서는 그 반대 짝인 사회적 통제와 함께, 이 기획들을 행정적으로 책임진 자는 바로 국가이다. 이러한 시각 속에서 완전 고용

은 규범이다: "시민은 복지국가에 의해 장치된 관료체제들의 사용자라는 역할 속에서의 권리들에 의해, 그리고 상품을 소비하는 그의 역할 속에서의 구매력에 의해 보상을 받는다. 계급적인 적대성을 평화롭게 해주는 지렛대는, 따라서 임금을 받는 노동자의 위상이 계속해서 은닉하고 있는 갈등 소재를 중화시키는 것으로 남아 있다."[10]

70년대의 이의 제기자들은 해방이 사회 보장이 되어 버린 행정적 생의 단조로운 음울함을 공격한다.

복지국가의 이러한 활동은 두 가지 문제를 제기한다: 간섭의 효율성에 대한 문제와 사회로의 가입을 받아들일 수 있는 역량의 문제 및 사회의 사법적-관료적 시스템의 틀 속에서 동기를 생산할 수 있는 역량의 문제이다.

효율성의 관점에서 제기된 문제들은, 불행히도 덜 알려져 있다.

우선 경제적 생과 그 사회적 결과들에 대한 국가적 조정 조치들은 경제적 합리주의의 발전, 생산성의 향상과 동시에 복지국가의 예산에 부담을 준다. 이어서 공공 예산들의 위기와 고용의 위기가 발생한다. 사회관계의 기초였던 노동은 더욱더 희귀해진다. 아직도 복지국가의 규모를 재조정하지 못했던 유럽 대부분의 국가들은, 오늘날 그 사회적이고 정치적인 결과들과 함께 이 이중의 위기를 경험한다: 배척의 발달, 극단주의의 부상, 부유층들, 공무원들, 그리고 직업을 가진 자들의 이기주의의 일반화. 여기에 국제적인 합의의 경우를 제외하고는, 국가가 세계 경제에 대해 작용할 수 없다는 것 또한 더해야 한다. 따라서 세계화의 결과들을 겪어야 하며, 동시에 국가가 시민들을 보호할 수 있고, 주권을 계속해서 지킬 수 있다는 믿음을 시민들이 상실하는 결과와 함께 시민들로 하여금 세계화를 수락하도록 시도해야 한다.

사법적-행정적 관점에서, 복지국가의 활동은 오래 전부터 시민

들의 사생활 속에 점진적으로 개입하는 것과 짝을 이룬다. 경제적 규율과 사회적 보호의 이름으로 "사법적 규범들, 국가적이고 거의 국가적인 관료체제의 더욱더 촘촘한 망이 결국은 잠재적이고 실제적인 사용자들의 일상생활을 덮고야 만다."[11] 따라서 생활은 더욱더 통제되고 관리되며, 규제되고 감시된다. 그리고 "권력이라는 매체에게 생활의 형태들을 생산하는 것을 미루어 달라고 하는 것은 너무 많은 것을 원하는 것이다."[12]

이 문제들과 이러한 탈환각의 증가 속에서, 정치적인 것을 포함하여 일반적인 유토피아적 힘들에 대한 믿음의 상실이 생산된다. 왜냐하면 시민적인 유토피아는 지배적인 주체가 없는, 중심적인 기준이 없는, 지속적인 변화 속에 있는, 그렇지만 이 변화를 위한 통일된 기획이 없는 사회의 현실에 역설적으로 직면하기 때문이다. 니클라스 루만의 말을 다시 취하자면, "모든 것이 가능하고 아무것도 이제는 행해지지 않는다." 우리는 이 문장을 아무 문제 없이 "모든 것이 잘 되고, 아무것도 가능하지 않다"로 바꿀 수 있다. 이것은 현재 위에 납작하게 되어 버린, 유토피아적인 에너지가 없는, 미래에 대해 두려워하는, 기억이 없는, 전통과의 관계가 없기 때문에 그의 희귀한 향수라는 것도 가장되어진 이 세상을 잘 묘사한다.

이제 예술의 유토피아와 그 위기를 고려해야 한다.

5. 예술의 유토피아

예술의 유토피아는 시민의 유토피아와 거의 동시에 형성되었다. 이것 역시 18세기 동안에 공공의 개념과 공공적 공간의 개념 형

성을 통해서 만들어진다. 미학 개념의 출현은, 그의 주요한 구성 요소이다: 전시의 공공적 공간과 토론의 공공적 공간 속에서 판단의 공통적 기준들, 즉 1757년의 데이비드 흄의 표현을 다시 취하자면 취향의 규범이 도출된다.

토머스 크로는 어떤 방식으로 파리에서 1737년부터 살롱이 공공적인 관심을 극점화하고, '대중'의 형성에 공헌하였는가를 자세히 보여 주었다.

그는 지금까지는 예술가와 주문자만을 포함하였던 관계 속에서 어떻게 대중이 새로운 중개자로 개입하는가를 보여 준다. 대중의 한 부분으로서, 자기의 의견을 피력할 수 있도록 받아들여진 자들의 예술의 정의에 대한 갈등들·토론들·논쟁들을 통해서 가치들의 시스템이 자리를 잡는다. 이러한 대중의 출현은 반드시 작품을 사는 사람들은 아니지만, 작품을 사는 사람들에게 압력을 행사하는 사람들이 작품 수용 쪽으로 시선을 옮겨 놓도록 한다. 토머스 크로는 칸트 미학의 문제가 될 것과, 오늘날 우리에게 있어서 현대 예술에 대한 논쟁이 전개될 상황과 관계된 용어들로서 이 변화들의 결과들을 표현한다: "회화의 공공적 공간의 역사는, 말하자면 이 점에서 시작한다. 즉 개인적이거나 제한된 엘리트의 강요에 대한 예술가의 종속이 문제가 되기 시작한다는 점이다. 이러한 도전 속에서는 그것이 무엇이건 평등화하거나 민주적인 것이 있을 필요가 없다. 이 도전은 전통적인 주문자를 박탈하려고 하거나, 그가 가장 훌륭한 작품들을 사취한다는 데에 대해 이의를 제기할 필요 또한 없다. 제3의 부분이 거래에 합세하는 것으로 충분하다. 이 부분이란 어느 정도의 안정성과 지속적인 권력을 가진 초연한 공동체로서, 그의 권위는 어떤 회화적 급부의 구입자나 판매자에 의해 언급될 수 있다. (……) 이것은 합법적이면서도 판결적인 기능을 소유한 집단의 도래를 의미한다. 이 집단은 예술적인 심각한

것, 장식적인 것, 도덕적 가치를 지배하는 규범체의 최종적인 수탁자로서, 그의 지속적인 각성 상태는 이러한 것들의 유지에 필수 불가결한 것이다."[13]

크로가 프랑스의 예술적 생에 대해 보여 주었던 것, 그것은 또 처음부터 이 대중이 통계적으로 정의된 것이 아니라는 것이다. 대중은 서로 다른 갈등 속의 담론들, 그와 함께 대중의 이런저런 부분이 자신을 일체화하는 담론들이 재현하는 것이다. 따라서 사회의 서로 다른 집단들은 회화적 재현의 서로 다른 형태들을 자기의 것으로 삼는다. 그러므로 호화 장르들의 위계에 대해 18세기 내내 반복된 논쟁들은 사회적 위계에 대한 논쟁들과 교차한다.

현재의 논쟁을 위해 가장 중요한 점은, 대중의 통제하로 예술이 이동하는 것과 모더니즘 사이의 상관관계에 관계된다.

예술은 18세기 중엽부터 예술로서 자율화한다. 예술은 장인들로부터, 응용 예술들로부터 분리된다. 예술은 미학적 이유들 때문이 아니라, 사회적 이유들 때문에 대문자를 쓴 아트가 된다: 즉 예술이 애호가 대중에 의해 감식되고 토론되는 대상이 될 때이다.

역설적인 외양에도 불구하고, 예술을 위한 예술은 우선 그리고 무엇보다도 대중을 위한 예술이다. 예술의 자율화를 명령한 것은, 우리가 특수하게 미학적인 경험의 장으로서 이해하는 의미에서의 미학이 아니다. 미학적 문제를 야기한 것은 대중적인 영역 속으로의 예술의 진입이다. 그러면서 한 대중의 취향 판단들의 복수성과, 공공적 장소 속에서 그들의 대립이 취향 기준들에 대한 문제를 제기하도록 한다.

이러한 문제 의식에 비해 우리가 많이 진보했는지는 확실치가 않다.

이제 우리는 여기서 칸트와 그의 《판단력비판》을 발견한다.

수많은 해설가들이 강조하듯이,[14] 세번째 '비판'은 그 책이 작성되고 출판되기 훨씬 전 칸트에 의해 기획되었다. 그리고 이 책은 그의 철학의 조직적인 시스템 기획 속에 들어간다. 이는 그것이 비판적 철학의 구조 속에서 처음부터 제기된 기획에 관한 문제이건, 또는 《순수이성비판》이나 《실천이성비판》에서 다루지 못하였을 인간 사유의 한 면을 고려하겠다는 뒤늦은 노력에 관한 것이건, 중심이 되는 관심 사항에는 아무것도 변하게 하지 않았다는 의미이다: 즉 칸트로서는 미학적이고 목적론적인 판단들의 보편적 유형을 기초하겠다는 문제이다.

여기는 칸트가 일반적인 미학적 판단에 대해 주었던 분석들을 세세하게 다룰 장소가 아니다. 칸트가 취향의 판단을, 어떤 앎을 목적으로 한 대상에게 표상을 돌리는 앎의 판단이 아니라 주체에게, 그리고 이 주체가 느끼는 쾌감과 불쾌감에게 표상을 돌리는 미학적 판단으로 제기했음을 언급하는 것으로 충분하다. 따라서 판단을 결정짓는 원칙은 주관적인 것 외에 다른 것이 아니다. 그것은 절대적으로 대상 속에서 아무것도 지적하지 않는다. 그럼에도 이러한 종류의 판단은 인식적이거나 논리적인 것이 아니라, 미학적인 보편성을 주장한다——이것은 소통 가능한 선험성을 주장한다.

따라서 이것은 "주어진 표상 속에서 영혼의 상태의 보편적 소통 역량"의 문제를 제기한다. "주어진 표상은 취향 판단의 주관적 조건으로서, 필연적으로 이 취향 판단의 기초이어야 하며, 결과적으로는 대상에게 상대적인 쾌감을 가져야 한다."[15]

그런데 칸트는 사람이란 어떤 앎밖에는 보편적으로 소통할 수 없다. 순수하게 주관적인 소통의 가정 속에 남아 있다면, 다른 원칙에 호소해야 한다고 말한다: "이 원칙은 표상력들이 하나의 주어진 표상을 일반적인 앎으로 되돌리는 한에서, 표상력들이 서로

서로 가지고 있는 관계를 동반한 영혼의 상태 외에 다른 것이 될 수 없다."[16]

그것을 통해서 칸트는 《판단력비판》의 첫 페이지에서부터, 미학적인 공통의 의미 존재를 이해하기 위해 그가 제안한 해결책을 지적한다. 이 미학적인 공통의 의미는 모든 인간 속에서, 이 표상에 의해 작동되는 앎의 역량들의 자유로운 유희에 기인한다: "따라서 이러한 표상 속에서 영혼의 상태는 일반적인 앎의 관점 속에서 주어진 표상 가운데서, 표상력들의 자유로운 유희 감정의 영혼 상태이어야 한다."[17] 다음 페이지에서 칸트는, 취향 판단 속에서 '표상 양태의 주관적인 보편적 소통 가능성'[18]에 대해 싫증이 날 정도로 주장한다. 여기서 소통되는 것은, 다른 말로 하자면 '상상력과 오성의 자유로운 유희 속에서 느껴진' 영혼 상태이다. 그리고 칸트는 즉시 그러한 일치는 모든 일반적인 앎에 대해 요구되어지는 것이라고 정확히 진단한다. 칸트에 의해 제시된 해결책은 따라서 《순수이성비판》의 초월적인 분석력의 개념들 위에, 다시 말해 이 비판 속에 설정된 역량들의 원칙 위에 의지한다.

이러한 의사소통은 객관적 목적의 주장에 걸리는 것이 아니라 (이런저런 예술 작품은 아름답다), '일반적인 앎에 적합한 주관적인 관계'의 소통 가능성 위에 걸린다.

사람은 어느 점에서는 감정의 소통 가능성을 소통하고, 오성과 상상력의 자유로운 유희 정신에 대한 효과를 소통한다. 미학적 소통이란, 자신의 능력들과 그 능력들의 자유로운 유희를 통해서 모든 인간이 아는 영혼 상태의 보편적 소통 가능성이다.

따라서 도덕성의 분야에서, 거기에 최소한의 내용도 줄 수 없으면서 보편성을 보장해 주는 것이 의무의 보편적 형태인 것처럼, 미학의 경우에는 사람이 최소한의 내용에 대해 동의를 하지 않으면서, 보편성은 두 능력의 자유로운 유희의 결과인 영혼의 상태에

기인한다. 미학적 소통은 근본적으로 미학적인 경험들의 공유와, 탐미주의자들의 일치로 이루어진다.

동시에 이렇게 하면서, 칸트는 미학적 판단의 인식적 기초를 제공한다. 인식적 기초는 《순수이성비판》의 이론적 축조물의 단단함과 보편성을 가지고 있다.

칸트는 상상력과 오성의 유희는 앎의 가능성의 조건이라고 하였다: 이것은 순수 간단하게 "그의 앎도 우리의 것과 동일한 유형인 모든 정신의 가능한 영혼 상태를 가정할 권리를 우리가 가지고 있음"[19]을 의미한다. 따라서 우리는 모든 인간들이 우리와 일치할 수 있을 것으로 가정한다. 이것은 미학적 판단의 형식적이고 '감정적인' 선험적 타당성을 고려하는 것이다.

여기서 나의 의도는 일반적인 미학적 판단에 비해서 뿐만 아니라, 칸트 철학에 내재적인 관점에서 이 이론의 타당성을 평가하고자 하는 것이 아니라, 그로부터 내가 예술의 유토피아라고 불렀던 것과 관계되는 것을 끌어내기 위함이다.

칸트적 미학의 목표는, 미학적 판단의 특이성을 존중하면서도 취향 판단의 보편성을 기초하고자 하는 것이다.

이 기초는 보편적 소통 덕분에 보장되고, 그것을 가지고 보편적인 소통 가능성으로 만든다. 보편적 소통 가능성도 주체의 인식적 보편성에 의거하여 기초된다.

우리는 여기서 칸트적 기획의 '미학화하는' 공모와(칸트는 예술도 고려하고 싶었을 것이다), 그의 '비판적-체계적,' 또는 건축적인 공모가(칸트는 자신의 비판적 건축을 완성하고 싶었을 것이다) 어떻게 서로 합쳐지는가를 본다. 알렉시스 필로넨코는 《판단력비판》의 목적이 소통과 상호 주체성의 질문에 대답하기 위한 것이었음을 가장 잘 포착했던 해설가이다: "판단력비판은 모던 철학의 중요

한 문제인 상호 주관성을 해결하기 위한 시도이다. (……) 미학적 활동 속에서 자기 감정의 보편성을 주장하는 인간은 자신의 자아를 극복하고 타아와 결합한다."[20]

알렉시스 필로넨코는 상호 주관적인 이 기획에 비역사적 성격을 주었다. 그런데 칸트의 방식은 그의 정치적 범위와 함께, 계몽주의 시대의 평등주의적 기획의 관점 속에 기입된다. 계몽주의의 낙관주의에 취해서, 칸트가 자신의 해결책을 최종적인 것으로 평가하였을 가능성이 있지만, 우리는 그것이 담고 있는 역사적인 성격에 민감해야 한다.

자크 랑시에르는 《철학자와 그의 가난한 사람들》[21] 속에서, 《미학적 판단의 변증법》을 끝마치는, 그리고 불행하게도 자주 눈에 띄지 않고 지나쳐지는 '취향의 방법론'의 본질적인 문장을 언급하는 통찰력을 가졌다.

칸트는 이같이 말한다: "지속적인 공동체를 구성하도록 하는 합법적 사회성을 향한 활발한 경향이 있는 민족들처럼, 그 세기도 자유와(따라서 평등과) 제약을(두려움보다는 의무를 존경하고, 의무에 복종하는 것을 통해서) 결합하는 무거운 임무에 내재적인 커다란 어려움들과 싸웠다. 따라서 그러한 세기와 그러한 민족은, 우선 가장 교양된 계급들의 생각들과 가장 교양되지 못한 계급들의 생각을 상호적으로 소통시키는 예술을 발견하여야 했고, 첫번째 계급들의 발전과 세련을 두번째 계급의 단순성과 독창성에 적응시키는 예술을 발견하여야 했다. 그리고 이러한 방식으로, 상위적인 문화와 수수한 자연 사이에서 매개자를 발견하여야 한다. 이 매개자는 또 인간의 상식으로서 취향에 대해서도 보편적인 규칙들에 의해 주어질 수 없는 정확한 척도를 구성한다."[22]

우리는 《판단력비판》이 출판된 해를 생각지 않을 수 없다. 프랑스 혁명의 발발이 칸트에게 가지는 중요성을 생각한다면, 1790년

은 그저 그런 해가 아니다.

혁명 시작 1년 후에, 칸트는 '자유를(따라서 평등을) 제약과(두려움보다는 의무의 존경과 의무에의 복종을 통해서) 결합하는' 정치적 문제라는 컨텍스트 속에서 미학적 질문을 제기한다. 따라서 그는 우리가 시민적 유토피아라고 불렀던 것과 그의 실현이 만나는 점에서 이 질문을 제기한다. 자크 랑시에르가 말하듯이, 그의 질문은 다음과 같다: "선언된 권리들의 평등에, 그 실제적 행사의 조건들을 주는 감정적 평등이 어떤 길들을 통해서 통과될 수 있을까?"[23] 실제로 버크와 같은 보수주의 사상가들은 역량들의 불평등을 고려하고, 그리고 미라는 것은 세련되고 교양된 사람들의 일이라는 것을 고려하여 자유라는 것은 실현될 수 없다고 생각한다. 그런데 칸트는 민중적 '자연'과 엘리트의 '교양' 사이의 차이를 '절대화하기'를 '정치적으로' 거부한다.[24] 다른 말로 하면, 취향판단의 보편성과 그것을 보장하고, 그것이 보장해 주는 의사소통적인 사회성은 도래할 평등, 즉 시민적 유토피아의 실제적인 되어짐을 예고할 뿐만 아니라 그의 실현에도 공헌한다.

예술의 유토피아는 시민적 유토피아와 상관관계가 있다. 이 예술의 유토피아는 가능한 의사소통의 유토피아, '문화적 동등 사회'의 유토피아, 또는 최소한 문화적 공동체의 유토피아이다. 취향판단의 형식적인 보편성이 있기 때문에, 세상은 가장 교양 있는 사람들과 가장 교양 없는 사람들 사이에서 움직일 수 없이 분할되지 않는다.

이 유토피아는 차후 여러 개의 얼굴을 갖는다.

우리는 또 1790년은 파리에서 자크 루이 다비드가 예술의 정치적이고 사회적인 유용성에 대한 논문을 작성하고, 국립 아카데미

에 아카데미와 살롱을 개혁하라고 요구한 해임을 생각지 않을 수 없다. 그의 요구는 1793년에 실현될 것이다. 다비드가 혁명적인 문화 속에서 공식적으로 참여하는 시기가 시작된다. 그는 축제와 의전들을 조직하고, 선전을 주재한다. 따라서 유토피아의 첫번째 실현은 느닷없이 선전으로 빠진다.[25] 미학적 의사소통은 조직된 혁명적 공동체로 돌아선다. 사람들은 예술이 공동체를 미학화하고, 그를 중심으로 공동체를 조장하기 위해 권력에 봉사할 때마다, 이러한 미학적 의사소통의 변종들을 다시 발견할 것이다.

예술의 유토피아의 또 다른 판은, 미학적 경험 속에서 오성과 상상력의 자유로운 유희의 의사소통적 근원들에 대한 칸트적 주장을 극단화하는 것으로 이루어진다. 이것은 1794년 9월에서 1795년 6월까지 작성되고, 1795년에 발표된 〈인간의 미적 교육에 관한 서한〉 속에서 실러에 의해 피력되어진 것이다.

실러는 여기서 인간 타락의 두 극단을 진단한다: 하위 계급들에게서 본능의 상스러움과 상위 계급들의 문란함,[26] "따라서 사람들은 시대 정신이 변태성과 야만성 사이에서, 자연으로부터 멀어짐과 오직 자연 사이에서, 맹목적 믿음과 도덕적 불신 사이에서 주저하는 것을 보고, 오직 악의 균형만이 시대 정신에게 한계들을 지적해 준다."[27]

만약 하위 계급들에게 정치적 자유를 주면, 이 계급들은 이 자유를 가지고 무정부주의적인 과도함으로 치달을 것이고, 상위 계급들이 공통의 법률에 복종한다면 자연적 자발성의 최후 잔재들마저 질식할 것이다. 따라서 성격들을 고상하게 만들어야 한다. 그것은 예술의 임무이다. 예술가들을 향하여 실러는 이렇게 쓴다: "당신이 그들의 금언에 대해 공격을 하거나, 그들의 행위를 단죄하는 것은 소용 없는 일이다. 그렇지만 당신의 예술가적 손은, 그

들을 그들의 한가함을 통해서 잡으려고 할 수 있다. 그들의 쾌락으로부터 자위적인 것, 경박함, 조악함을 추방하려고 하시오. 그리고 감지될 수 없게 당신은 그것들을 그들의 행위로부터, 그리고 그들의 감정으로부터 추방하시오. 당신이 그들을 어디에서 보게 되더라도, 그들을 고상하고 위대하며, 재치로 가득 찬 형식들로 감싸고, 외양이 실체를 제압하고, 예술이 자연을 제압할 때까지, 뛰어난 것의 상징들로서 그들을 완벽하게 감싸도록 하시오."[28]

더 이상 선전하는 문제가 아니라 교육과 세련을 조장하고, 영혼의 교양과 인류의 문명의 미학적 조건들을 창조하는 문제이다.

고찰의 끝에 가서, 실러는 권리의 역동적 국가와 의무의 윤리적 국가를 아름다운 관계들의 미학적 국가를 통해 극복하기에 이른다. 이 미학적 국가는 "개인들의 자연이라는 수단을 통해서 모든 사람의 의지를 완성한다."[29] 따라서 취향은 사회 속에 조화를 놓는다. 왜냐하면 조화는 차후로는 개인들 속에 있기 때문이다. "아름다움 위에 기초한 관계들만이 사회를 결합한다. 왜냐하면 이 관계들은 모든 사람에게 공통적인 것에 관계하기 때문이다."[30] 여전히 미학적 국가에게 인정하는 유토피아적 성격에도 불구하고 실러는 미학적 국가를 다음과 같이 묘사하는데, 이것은 칸트적인 프로그램을 전적으로 완수하는 것처럼 보인다: "미학적 국가 속에서 모든 사람은, 하나의 도구에 불과한 예술가조차도 그 권리가 가장 고상한 사람의 권리와 동등한 자유로운 시민이다. 그리고 감내하는 대중을 자신의 의도 속에 갑자기 복종시키는 오성은, 시민에게 그의 동의를 요구하는 필연성 속에 놓인다. 따라서 여기 미학적 외양의 왕국에서는, 평등의 이상은 실제적인 존재를 가진다. 계명주의자들이 그 본질 속에서 실현되기를 그렇게 보고 싶었던 이상 말이다."[31]

나는 이 전개를 칸트와 실러에게 바쳤다. 왜냐하면 그들이 예술의 유토피아는 가장 순수한 개념적 핵심 속에서 의사소통과 문명의 유토피아로 제시된다는 것을 보여 주기 때문이다. 나아가서 예술의 유토피아는 자유에의 적응과 시민적 유토피아에 의해 가정된 평등성에의 적응이라는 염려와 불가분적이다. **미학적 경험은 이러한 조건 속에서 인간 세상의 통일성·사회성을 보장하는 것이고, 이 경험은 제기된 시민적 평등을 강화하고 배가한다.**

따라서 예술이 변형된, 변화된, 혁명화된 세상의 예시적인 모습을 가져오거나, 이러한 변형을 예고한다는 문제는 전혀 아니다: 예술은 바로 이 세상 안에서 시민성의 약속 수행을 허락해 주는 것이다. 예술은 인류 변화의 원칙으로서, 인간화의 원칙으로서 그 자체가 변형이다.

헤겔 이후에, 특히 노동의 사회주의적인 유토피아들과 관계되어, 그리고 더 나아가서 기술과 기계의 신기루와 관계되어 예술의 유토피아는 예술에게 의사소통과 문명의 기능을——칸트는 사회화의 기능이라고 말한다[32]——부여할 뿐만 아니라, 변형된 세상의 예고 기능을 부여한다. 그들과 함께 아방가르드 개념이 나타난 1830년대의 마술사와 예언가들조차도 인간과 바로 그 새로운 세상 그 자체는 아닌, 새로운 세상의 전주곡인 그의 인간성과의 미학적 화해를 예고한다. 미학적 국가는 사실 1920년대 리시츠키의 〈프라운〉(새로움의 주장과 설립 기획)의 미래주의적 세계보다는, 《신 엘로이즈》의 클래런스의 영역이나 헤겔적인 아름다운 영혼의 세계에 더 닮았다. 사회적 변형의 차원은 늦게야 올 것이다. 이러한 관점에서 다시 문제되어야 할 것은 모더니즘의 '신성한 역사' 전체이다: 예술을 위한 예술은 민주적인 의사소통의 문제를 제기하지, 정치적인 것에 불과한 사회적인 것의 변형 문제를 제기하지 않는다.

6. 예술의 유토피아의 종말

내가 방금 언급하였듯이, 예술의 유토피아는 우선 사회의 직접적인 변형을 약속한 것이 아니라, 예술 경험에 의해 문명화한 평등한 시민들 사이의 의사소통의 설립을 약속하였다. 이 미학의 첫 사상가들은 민주주의자들이었지, 생의 미학화를 설교한 모더니스트적인 아방가르드들이 아니었다.

칸트는 이러한 프로그램을 제시한 첫번째 사람이다. 그는 예술 작품들 주변에서 의사소통적 공공 공간 개념과 현실에 이론적 형태를 줌으로써, 시민권의 유토피아라는 컨텍스트 속에서 이 프로그램을 작성한다.

칸트가 생각한 예술들이 전혀 '아방가르드적'이 아니고, 18세기의 애호가 대중들과 비평에 의해 세공된 보자르 시스템 속에 아주 관례적으로 기입된다는 사실은 실상 아무런 중요성이 없다. 사람들은 헤겔과는 달리 어떻게 해서 칸트가, 그에게 예로서 사용될 수 있었을 작품들에 대해 큰 관심을 두지 않았을까를 자주 자문하였다. 실러에게서와 마찬가지로 칸트에게서도 중요한 것은, 미학적 경험 속에 설정된 의사소통적 사실이라는 것을 이해하면 그 이유를 더 잘 알 수 있다. 엄격히 말해, 이 의사소통이 어디 위에 설정되는가는 전혀 중요하지가 않다. 중요한 것, 그것은 미학적 경험이 정치적 자유와 평등으로부터 동시에 배제된 보통의 인간들을 그들의 상스러움과 야만성에 놓아둔 채로, 세련된 감식가 엘리트에게만 예비되지 않는 것이다. 한 마디로 예술의 유토피아는 의사소통적·민주적·개화적인 유토피아이다: 이것은 인간성을 가진 인류의(인간들의) 교육 프로그램 속에 기입된다——인간성이란, 칸트에게 있어서는 아주 명확한 의미를 지니고 있는 자질이다.

이미 인용된, 그리고 아주 중요한 《판단력비판》의 제60절이 항상 말하듯이 "모든 보자르들의 교양과정은, 그들 완벽성의 최고의 단계에 관한 정도에 따라 규칙들 속에 있는 것이 아니라, 사람들이 '후마니오라(humaniora)'라고 부르는 이 앎들을 통해 영혼의 능력들을 교양하는 속에 있다. 왜냐하면 '인간성'이란 한편에서는 '호감'이라는 보편적 감정을 의미하고, 다른 한편에서는 내밀하고 보편적인 방식으로 상호 소통할 수 있는 역량을 의미한다. 이러한 결합된 속성들이 인간성에 적합한 사회성을 구성한다. 이 사회성을 통해서 인간성은 동물적 제한과 구분된다."[33] 예술에 의한 인간성 교육은 따라서 호감과 의사소통, 다시 말해 사회성 교육이다.

19세기부터 뒤샹과 유행을 한 최근의 레디메이드들을 기다려야 할 것도 없이, 이러한 의사소통의 유토피아는 지금과 같은 환상으로 나타난다는 것을 예외로 해두자.

이 유토피아에 대한 문제 제기적 움직임은 수많은 결정들의 교차점에서 생산된다.

인간에게 그의 화해된 미래를 예고하는 예술가-예언가, 또는 낭만주의적 마술사의 개념 속에서 그 표현을 발견한 실러적이고 낭만주의적인 근원을 가진 예술의 종교,[34] 수많은 예술가들로 하여금 자신들을 일반 노동자들과 다른 노동자들로 생각케 한 사회주의적 사상과 사회적 운동들의 효과,[35] 예술과 공식적 기구 사이의 관계들의 효과(살롱의 기능과 국가의 주문과의 관계 속에서 공식적 제도의 효과), 그리고 또 여전하고 항시적으로 '시대·유행·도덕·정열'이라는 보들레르적인 네 기호 아래서, 공공적 공간을 긴장과 갈등의 공간으로 만드는 산업 사회 안에서 민주적인 취향들의 부상 등이 서로 만나게 된다.

민주주의를 강화한다고 간주되었던 미학적 의사소통과 문명화

의 유토피아를 문제삼은 것은 모든 면에 있어서, 그러니까 자유와 의사소통의 원칙을 가지고 있는, 그렇지만 또 선동정치, 상업, 잡다한 혼합의 효과들도 가지고 있는 바로 그 민주주의이다. 18세기의 개명되고 비판적인 공공적 공간은, 자본주의적이고 민주주의적인 발전의 효과들을 피해 있을 수가 없고, 사회 계급들과 집단들 사이의 분할의 공간과 동시에 공공적 여론의 공간이 된다.[36] 명백한 것은 예술은 확실히 미학적 의사소통의 원칙을 제공하지만, 실제로는 누구도 아무것에 대해서도 동의하지 않는다는 것이다. 모든 사람은 자신의 경험의 보편화될 수 있는 성격에 대해 확신을 가지고 있지만, 불일치가 있을 때에는 누구도 누구를 설득시킬 수 없다. 19세기의 살롱의 역사는, 이 살롱이 경쟁적으로 다투는 작은 살롱들로 파열하고 분봉될 때까지, 대중들을 흥분시키고 대립시킨 불일치들의 역사이다. 미학적 공동체는 실제로는 하나의 대치이다.

٦. 몇몇 방어적인 전략들

미학적 공동체는 하나의 신화에 불과하다는 이러한 발견에 대해, 많은 방어적인 전략들이 생각되어질 수 있고 실천되었다.

아방가르드적인 작품

통찰력 있는 감식가들의 진보적 엘리트에 의해 인정된 아방가르드적 작품 개념의 형성은, 유토피아 사망의 진행을 막기 위한 첫번째 시도이다. 이 개념의 형성은 능숙하게 미학적 의사소통의 실패를 우둔한 부르주아의 속물 근성 위로 돌리고, 대중의 침묵을

비의지적인 교육의 결핍 탓이라고 하면서 민중적 대중에게 모든 책임을 면제하며, 진보되고 참여적인 관객 엘리트 속에서 의사소통적 합의를 다시 설립한다. 우리가 발견할 수 있는 가장 좋은 예들 가운데 하나는, 1876에 영국에서 발행된 말라르메의 유명한 텍스트 〈인상주의자들과 에두아르 마네〉이다: "이 세기 첫 전반기의 낭만주의 전통이 이 시기의 살아남은 몇몇 거장들 사이에서만 존속하는 순간에, 상상적이고 꿈꾸는 늙은 예술가의 모던적인 정열적 작업자로의 전이는 인상주의 속에서 발견된다.

지금까지 무시된 한 민족의 프랑스 정치 생활에의 참여는 19세기말 전체를 영광스럽게 할 사회적 사실이다. 예술 속에는 한 평행선이 있다. 그 길은 대중이 아주 드문 통찰력을 가지고, 그 첫 출현부터 '단호한'이라고 규정한 어떤 진보에 의해 준비되었다. 이 단어는 정치적인 언어에서는 극단적이고 민주적임을 의미한다."[37]

이것이 바로 개인들 사이의 비의사소통적인 현실에도 불구하고, 준비중의 모던 세계를 미리 형상화하는 아방가르드의 유토피아적인 가치와 아방가르드 예술을 옹호하는 모더니스트적인 입장의 원형이다. 우리가 철늦은 모더니즘이라고 불렀던 것, 즉 현대 예술에 대한 현행의 논쟁 속에서 고통스럽게, 그리고 관료주의적으로 스스로를 방어하는 이 '이론'은 이러한 모더니스트적인 입장의 희극적인 풍자화를 대변한다. 우리는 카를 마르크스의 《루이 보나파르트의 브뤼메르 18일》의 첫 문장을 안다: "헤겔은 모든 커다란 사건들과 역사적 인물들은, 말하자면 두 번 반복된다고 어디선가 말했다. 그는 다음을 덧붙이는 것을 잊어버렸다: 첫번째는 비극으로서, 두번째는 익살극으로서."[38] 철늦은 모더니즘은 모더니즘의 희극적인 형태이다.

신성한 역사

첫번째에 결합될 수 있는 두번째 전략은 역사에 호소하는 것으로 이루어진다.

형태들의 모험에 대한 헤겔적 모델이 여기서 예술적 진보들의 논리를 재구성하는 역사화와 선구자적인 운동들이 있고, 또 철늦 었거나 극복된 운동들이 있다는 생각을 믿게 하는, 그래서 결과적 으로 서로 다른 미학적 나이들에 놓여져 있는 대중들이 있다는 생각을 믿게 하는 역사화의 모태를 제공한다. 작품들 위에 형태적 이면서도 역사적인(형태들의 역사와 생) 독서의 틀을 투사하기는, 미학적 일치 부재의 명확함을 사라지게 하는 것이 아니라 그 부 재를 더욱 뚜렷이 해준다. 이 말은 이런 유의 합리화는 고려할 형 태들의 풍부한 다양성을 제시하는 모든 민족학적 발견에 취약하 다는 것이다. 이러한 관점에서, 1870년에서 1914년 사이에 원시 예술들과 다른 일반 예술들의 느릿한 발견은, 역사적 구성이 전개 된 바로 그 순간에 그 역사적 구성을 와해한다. 다른 한편, 예술적 역사의 논리는 만약 그것이 다른 논리, 즉 역사적 진화 구조를 사 회 그 자체 위에 투사하는 논리에 의해 보강되지 않는다면 신속 하고 가볍게 나타난다. 한 마디로 아방가르드가 예술의 비군사적 인 영역 속에서 전쟁놀이를 하지 않기를 원한다면, 그의 활동을 진짜 투쟁들과의 관계 속에 놓아야 한다. 모든 문제는 정지가 얼 마나 오래 지속될 수 있는가를 아는 것이다: 지속적인 상조 작용 의 결핍은 참여의 현실을 문제적으로 만들고(70년대 전환기에 프 랑스의 경우처럼), 실제적인 상조 작용은 그것이 강제한 파당적 입 장들과 함께 '진짜' 역사 속에 잠긴다.

이러한 종류의 역사적 구성은, 역사적 진보들의 의미 영역에서

처럼 예술의 영역 속에서도 그 종말을 맞았다는 것을 어쩔 수 없이 인정해야 한다.[39] 그것이 예술에서건 정치에서건, 역사가 지배받는 자들이나 정복된 자들의 관점에서 이야기될 가치가 있기 때문이라 할지라도 복수주의적 독서들이 가능하다. 이것은 반드시 힘들의 균형을 변화하지는 않는다. 그렇지만 역사를 설득력 있게 만드는 데 필수적인 화자의 양식을 확실히 흔든다.

미학의 정치화

세번째 전략은, 예술을 새로운 세상의 제시로 만드는 것으로 이루어진다. 어떤 의미에서는 예술이 지금은 선전이 되었다는 차이만 제외하면, 사람들은 여기서 부분적으로 모더니스트적인 입장과 겹친다: 예술은 세상에게 그 배경을 제공하면서 세상을 미학화한다. 이의를 제기할 나위도 없이 정치의 미학화 운동에 관한 문제이다. 그렇지만 너무 이상적이어서도 안 된다. 이러한 미학화는 강철 같은 가정으로서, 미학의 정치화와 예술체제의 규칙에 대한 복종을 가지고 있다. 나는 현재의 위기와 퇴폐적 예술에 반대한 나치의 십자군 운동의 에피소드들, 또는 사회주의적 사실주의 전개 에피소드들 사이의 역사적 접근의 유효성을 평가했던 장에서 이러한 미학을 개관하였다. 구성주의자들이 20년대에 내일의 극도로 모던적인 세계의 모습을 주고자 하였다면, 30년대의 투사적인 예술가들은 당이 원한 예술을 생산하여야 했다. 이 경우에 실제적으로 의사소통적 유토피아는 전적으로 보존되어 있다. 그렇지만 수용소 감시탑의 그늘에서이다.

상아탑

마지막 전략으로서, 적대적인 세상 가운데서 예술을 위한 예술로의 움츠러들기 전략이다. 사람들은 그린버그에 의해 세공된 형식주의적 해결을 알아볼 수 있을 것이다. 그렇지만 이것은 실제로 19세기의 예술을 위한 예술의 교리에까지 거슬러 올라간다. 이 전략은 사실 의사소통적인 유토피아를 방어하겠다고 결코 주장하지 않고, 다만 자신들을 인정해 줄 수 없는 속물적이고 키치적인 세상 속에서 예술가들을 위한 창조 공간을 마련해 주겠다고 주장한다. 실러적인 프로그램이 여기서, 축소되고 고립된 예술적 공동체의 필요에 다시 짜맞추어져서 새로운 현재성을 발견한다. 그의 마지막 편지의 맨 마지막 글 속에서 실러는 그래야만 했던 것을 수락하였다: "그렇지만 아름다운 외양의 그러한 국가가 존재하며, 그 국가를 어디서 발견하는가? 그 국가는 필요의 이름으로 모든 섬세한 영혼 속에 존재한다. 아마도 현실의 이름으로는, 순수한 교회나 순수한 공화국처럼 소수의 엘리트 동인들 속에서만 발견할 수 있을 것이다. 여기서는 인간이 그의 행동 속에서 낯선 풍습들을 생각 없이 모방하는 것을 스스로에게 제안하는 것이 아니라, 자신의 아름다운 자연에 복종하기를 제안하며, 그는 대범한 단순성과 조용한 순진함을 가지고 가장 복잡한 상황들을 통해서 전진해 가고, 마지막으로 그는 자신의 자유를 주장하기 의해 타인의 자유를 침해하지 않으며, 우아함을 나타내기 위해 타인의 존엄성을 부인하지도 않는다."[40]

다른 말로 하면, 유토피아를 방어하는 것이 아니라 엘리트주의로 움츠러드는 것이다: 미학적 국가 속에서 사회성은 그럴 자격이 있다고 느끼는 사람들에게만 예비된다. 클레멘트 그린버그의

입장도 다르지 않다: 최소한 '문화에 대한 산업주의의 극단적인 결과들에 대해 우리가 절망하는 것을 막아 주는 장점'을 가지고 있는 문화와 노동의 화해를 위해 플라톤적인 주장을 하고 있음에도 불구하고,[41] 그에게 있어서 분할은 명백하다: 교양 있는 관객에게는 아방가르드이고, 대중들에게는 키치이다. 그리고 혹시 아방가르드가 언젠가 대중들을 유혹한다 하더라도, 그것은 상업적이고 광고적인 키치의 형태 아래서 리사이클된 것이 될 터이다.

Β. 사망한, 그리고 잘 사망한

이러한 환각에서 깨어나기에 대한 장애를 만들려고 하는 시도들이 무엇이건간에, 유토피아는 깨끗이 사망했다.

그의 사망은 예술에 대한 생각의 종말과, 그 속에 들어 있는 어떤 믿음의 종말과 상응한다. 우리가 그에 대해 조금만 생각해 보면, 낡은 믿음들이 아직도 그렇게 영향력을 발휘하고, 문화국가에 근본적 교리로 사용되며, 사람들이 '창조의 공공적 봉사'로부터 시작하여 합의를 생산할 수 있다고 상상하고, 또 어떤 사람들은 뒤샹의 〈샘〉이 정신들의 미학적 동의를 야기할 수 있기라도 했던 것처럼 감히 행동하는 것은 이상하기까지 하다! 누가 한시라도 그것을 믿으며, 사람들은 누구를 조롱하고 있는가?

사실 애수와 애수의 완강함은 질문이 미학적이기보다는 정치적이기 때문이다. 이 질문은 더불어 살기의 기초들과 이유들에 관계한다.

(현대 예술뿐만 아니라) 예술이 대신하는 것, 그것은 호감과 의사소통이 가능하다고 믿는 동기이다. 다시 말해 칸트적인 의미로

종교, 국가, 언어, 친척관계, 이익, 상업에의 종속, 이성 등에 기인하지 않을 사회성의 원칙들을 믿고 싶은 까닭이다. 따라서 미학은 부정적인 정치를 정의할 것이다: 꿈의 정치. 고유하게 미학적인 경험이라는 의미에서 예술은 관능적이고 내장적인 결정들의 사실성과 이성의 순수한 논리 사이에서, 자연적 사회의 끈들과 선택되고 원해진 사회의 끈들 사이에서, 경험된 여건과 선택된 원칙 사이에서 중매적인 사회성의 원칙을 대변할 것이다. 꿈은(왜냐하면 오늘날에는 더 이상 유토피아에 관한 것이 아니라 꿈에 관한 것이기 때문이다) 유혹적이다. 그렇지만 이것은 꿈이 아닌 다른 것인가? 정말 사람들이 공동체를 이러한 상상적인 원칙 위에 앉힐 수 있을까?

모든 경우에 있어서, 토론과 논쟁의 중심에 있는 것은 바로 이러한 특출하게 정치적인 가치이다.

어떤 사람들은 예술이 아직도 믿음의 공통 기반을 제공해 주기를 원했다——아마 예술은 이것을 어디서도 할 수 없을 것이다——그리고 실망한 그들은 자기 시대의 예술을 혐오한다. 다른 사람들은 자기 시대의 예술이 자기들에게 이러한 믿음의 공통 기반을 제공해 준다고 하는 가장된 확신 속에 굳건히 서 있다. 중앙집중적이고 문화적이며 공화국적인 국가 공무원들은 아방가르드들, 문화 유산, 공공 봉사, 국가-민족, 영혼의 보충물, 그리고 스가나렐처럼 자신들의 보증 등을 뒤죽박죽 언급한다. 14년 전쟁과 식민지 시대를 언급하지 않을 이유도 없을 것이다. 왜냐하면 이 모든 것을 들먹이고 난 다음에, 또 제3공화국을 들먹였기 때문에! 아마 진짜 회의주의자인 장 보드리야르만이 진실로 모든 것을 조롱한다. 왜냐하면 그에게는 더 이상 믿음이 없기 때문이다.

이 모든 것으로부터, 사람들은 어떤 전략이 아니라면 최소한 어

떤 탈환각의 반복적으로 주어진 이상한 코미디의 감정을 끌어낸다: 민주주의는 유토피아의 끝에 도달하였고, 우리는 하버마스처럼 말하자면, 사회 시스템에 대해 합법화와 동기화의 적자 상태로 남아 있다. 예술은 사회적 생활을 다시 매혹시킬 수도 있는 합법화와 동기화의 근원으로 계속해서 제시된다. 그렇지만 어떤 신기루에 관한 문제일 따름이다. 사람들은 합법화와 동기화의 더 수수하고 덜 고상한 다른 형태들에 주의를 기울여야 한다고 생각할 수 있다. 예술의 위기를 통해서, 사실 극단적 민주주의를 생각하기 위해 우리가 만들어야 하는 것은 새로운 개념들의 문제이다.

결 론

따라서 소위 말하는 현대 예술의 위기는 예술에 대해 생각하는 바의 위기이고, 그의 기능에 대해 생각하는 바의 위기이다.

보자르 시스템으로부터 황금빛 잔해들이 남아 있다: 아카데미들, 학교들, 상들, 미술관들, 문화 내부에서의 어떤 관례.

예술의 의사소통적이고 교육적인 유토피아로부터 만장일치적인 향수가 남는다. 이 향수는 어떤 사람들에게는 '아방가르드'·'모더니티'·'단절'·'극단성'과 같은 화려한 수식어에 매달려 있다.

사람들은 이러한 잃어버린 환상의 저편으로 다시 돌아가지는 않을 것이다: 누가 그것을 강요하고 싶어해도, 그 어떠한 '회귀'가 일어나기에는 사회적이고 정치적인 조건들이 너무 변했다.

민주적 사회의 원칙이 그 위에 예술을 안치시키려고 하였던 적을 전복시켜 버렸다: 개인들의 시민적 평등은 그들 감수성의 조화의 명백함이 아니라, 그들 불일치의 명백함으로 빠져 나갔다.

계몽주의 철학자들, 특히 칸트는 그들의 희망을 이성의 보편성 속에 놓았다.

그들은 정치적 선택들과 사회의 조직을, 평등한 합리적 존재들이라는 '세계주의적' 성격 덕분에 공통의 의지 속에서 그들의 편파성을 뛰어넘는 주체들의 참여 위에 놓고자 하였다. 이 주체들은 감정적이고 이기적인 개인적 자유의 행사를 제한하여야 했고, 자율성에 대한 그들의 적응력, 다시 말해 자유의 가장 고고한 형태

인 이성에의 복종을 발전시켜야 했다. 이러한 원칙들이 언제나 이상이라는 자격으로 우리의 정치적 민주주의에 대한 비전을 주재한다.

정치에 대한 이러한 생각은, 루소와 같은 비관주의자에게서조차 자발적이고 합리적이며 낙관적이었다. 개인적인 차이들은 일반 의지 속에서 극복되고 승화되어야 했고, 또는 그것들이 개인 자신에게만 해가 되는 영역 속에 갇혀 있어야 했다.

이것은 19세기의 모든 사유에 생기를 불어넣는 이중의 집념을 야기하였다.

한편으로는 사회주의적인 기획들은 난폭함 · 거침 · 비관용 · 상스러움 · 맹목 · 무지로 번역되는, 그 모든 인간들 사이의 '나쁜' 차이들을 생산한 불평등에 공격을 가한다. 이러한 관점에서 불평등에 대한 투쟁은 연회석에 접근하기 위한 투쟁이 아니라, 존엄성의 기초적이고 보편적인 조건들의 추구이다.

다른 한편으로는 이성과 의지에게 행사될 수 있도록 허용하는, 앎으로의 접근을 주는 교육을 발전시켜야 한다.

사상가들의 유토피아주의 · 비관주의 또는 사실주의에 따라, 어떤 사람들은 자기들의 희망을 사회의 변화 속에 놓았고, 다른 사람들은 교육적인 기계 속에 두었는데, 가장 흔하게는 그 둘 속에 두었다: 뒤르켐의 두 저작들의 모범적인 제목을 다시 취하자면, 사회주의와 도덕적 교육은 인간 기획의 두 극으로 나타난다.

칸트 · 실러, 그리고 혁명적 화가인 다비드에게서조차 내가 보여주었던 것처럼 문화가 가장 고귀한 것들에 대한 형성과 교육을 의미하던 시대에, 미학적 경험의 보편성은 이러한 민주주의적인 정치의 불가결한 상관자로서 생각되었다: 이 보편성은 감수성의 관점에서 성찰되고 통제된 집단적 생활로의 참여를 보장하였다. 합리성에 있어서 평등한 존재들은 감수성에 있어서 서로 통할 수

있었다.

꿈은 꿈이었음을, 평등한 사람들의 공동체는 원칙으로 제시될 수 있었고, 언제나 그래야만 했으며, 이러한 공동체는 동일한 감수성을 공유할 기회를(그리고 불행을) 가진 예외적인 사람들과 몇몇 행복한 소수들을 위해서만 실현되었음을 신속하게 이해하여야 했다: 낭만주의적 문학은 그들의 감수성에 의해 결합되는, 그리고 그들의 공동체적 행복은 상스럽고 거친, 한 마디로 둔감한 세상으로부터 분리라고 하는 불행을 그 짝으로 가지고 있던 아름다운 영혼의 소유자들의 공동체와 동인들로 가득 차 있다.

현실은 공동체를 와해시키는 차이들의 현실이다. 사회는 복수적이고, 그 원칙에 있어서 분리되어 있다. 사회의 원칙에는 시민들의 평등과 동시에 그들의 불일치가 있고, 그들의 이해와 불이해가 있으며, 그들의 공동체와 분할이 있다.

이것은 만인의 만인에 대한 투쟁이 창궐한다는 것은 아니고, 이해들이라는 것이 언제나——그리고 잠정적으로——이러한 불일치와 분할들 위에서 얻어지고, 또 이해란 고전적인 이론이 염두에 두었던 것보다 훨씬 제한되고, 훨씬 부분적이며, 훨씬 비합리성과 오해, 그늘진 구석으로 얼룩져 있었음을 말한다. 한 마디로 차이들은 상호 작용들을 이루는 제거할 수 없는 부분이라는 것이다. 따라서 사회적이고 정치적인 기능의 중심에서 불협화음, 역기능, 느슨함, 실패, 반만의 성공을 인정할 줄 알아야 한다.

정치적 철학의 임무는, 나의 의미로는 그렇게 하기 위해 필요한 냉철한 의식과 함께, 고전적 사유의 대부분을 버리기 위해서는 이러한 부분적인 합리성을, 또는 부분적인 비합리성을 계산해야 한다.

시민적 유토피아에 의해 제기된 그대로의 민주주의적 원칙은, 각자는 인간으로서 모든 인간에게 인정된 권리들을 충분히 향유할 권리가 있으며, 특히 각자는 자신의 감정을 말할 수 있고, 각각의 인간은 자기라는 목소리를 가치 있게 할 수 있다는 것이다.

사람들이 인간의 다양성을 알게 되어서, 자신을 표현하는 모든 사람들의 동등한 역량에 대해 가질 수 있는 정당한 불안들이 무엇이건간에, 이 원칙으로부터는 조만간에 극단적인 민주주의밖에 흘러 나올 수가 없다. 다시 말해, 사물들에 대한 이상적인 관점도 없고, 이 이상적 관점을 다스릴 대형 주체도 없으며, 존경할 만한 지도적 엘리트도 없는 민주주의로서, 여기서는 민주적 설득에 관한 문제이든, 아니면 선동정치와 민중주의가 우세할 때에 설득이 취하는 위장된 형태들에 관한 것이든간에 설득만이 작동할 수 있다. 그의 최근 저작들 속에서 위르겐 하버마스의 힘은, 18세기에 고안되었던 그러한 대로의 개명되고 제한된 공공적 여론의 엘리트적인 기획과, 우리가 알고 있는 대로의 여론의 전제적인 현실 사이에는 선택할 것이 없다는 것을 그가 이해하였다는 것이다: 시민들의 평등성을 제기한 이래로, 사람들은 조만간 '다소간 평등한' 시민들이란 존재하지 않는다는 사실을 받아들여야 한다. 차후로는 평등적인 참여, 역량들의 불평등, 감수성들과 구성들의 다양성이라는 당황케 하는 혼합을 가지고 해야 한다. 더욱 의식하고 있으며, 개명되었고, 더 잘 교육을 받았다고 자신을 평가하거나, 또는 단순히 더 동기화된 어떤 사람들은 자기 동료 시민들을 교육시키기를, 그들이 좋은 관점들을 채택하게 만들기를, 그리고 좋은 결정들을 취하게 만들기를 원할 것이다: 그것은 정치의 성격이다. 그렇지만 그들은 만약 그들이 거기에 도달하게 된다 하더라도, 설득적인 영역 속에서만 거기에 이를 수 있을 것이다. 민주주의의 정치적 역사는 이러한 노력들의 성공과 실패로 이루어진다.

칸트적인 미학과 실러적인 기획의 위대함은, 극단적인 시민적 평등의 원칙에 비추어 인간들의 차이들을 고려한다는 사실이다.

이성들의 평등이 시민적 평등을 명령한다면, 미학적 감수성들의 가능한 합의는 성격들의 다양성이 극복할 수 없는 것이 아님을 보여 주어야 할 것이다. 이것이 바로 예술의 유토피아의 근원이다.

어떤 정치가가, 비록 그가 자기가 말한 것에 대해 진정으로 주의를 기울이지 않을 때에도, 문화를 사회적 시멘트로 생각할 때마다 이러한 믿음의 어떤 것이 남아 있다. 문화가 사회적 시멘트라는 은유가 무겁기는 하지만, 그래도 이 은유는 자기가 말하고자 하는 바를 말하고 있다: 고급이거나 저급의, 세련되었거나 민중의, 선전적이거나 특별히 좋아하는 문화는 서로 다른 존재들 사이의 차이들을 '평등하게 하는' 것으로 간주되고, 그들에게 그들의 차이에도 불구하고 서로 이해할 수 있게 허락해 주며, 그들 사이에 어떤 끈을 설정한다.

다른 사상가들은 여러 이유들 때문에, 그 이유들 중 어떤 것들은 아주 깊은 것도 있는데, 문화적 의사소통의 이러한 형태들의 이편 또는 저 너머에서 결합의 다른 형태들에 호소하는 것이 바람직하다고 판단하였다: 계산적인 행위자들의 합리적 상호 작용을 규제하는 잘 이해된 이익에, 전통에 의해 지배되는 공동체적 대중 속에서 전개인적인 융합에, 지적인 도시 속에서 정신들의 일치에, 종교의 도그마적 믿음들에 호소하는 것이다.

이런저런 응집 양태에 대한 선호적 선택은 진정으로 사회적인 선택이다: 사람들이 공동체를 예술 위에, 유용성 위에, 전통에의 맹목적 복종 위에, 지성 위에, 또는 믿음 위에 안치시키는 것이 바람직하다고 평가함에 따라 인간 공동체를 동일한 방식으로 생각하고 기초하는 것이 아니다.

내가 말했듯이, 예술의 유토피아는 공동체적 양태에 대한 정해진 한 선택과 상응한다: 이것은 사람들이 사회적 끈을 이성 위에뿐만 아니라, 감수성의 공동체와 감정들의 의사소통 위에 설정하기를 선택하는 경우이다——이기적인 계산, 전통적인 권위, 맹목적 믿음, 또는 추상적 합리성 위에보다는. 그런 의미에서 칸트적인 입장은, 인간의 감정적 차원을 합리적 보편성의 필수 불가결한 보완물로서 명확하게 고려한 것이다. 언제나처럼 칸트는 자신의 시스템을 지적인 측면에서 만큼이나 감정적인 측면에서도 보장하고 싶어한다. 그처럼 예술과 문화에 동일한 중요성을 부여한 모든 사람들은 반대 추론에 의해, 그리고 칸트와 동일한 방식으로 사회적 결합의 다른 양식들에 대한 그들의 유보나 주저함을 표현한다——유용성, 종교, 몽매주의, 맹목적 복종, 또는 유일한 합리성 위에 세워진 양식들.

극단적 민주주의의 역설은 이 민주주의가 이러한 문화적 '평등화'를 끊임없이 문제삼고, 동시에 그들의 모든 차이들에도 불구하고 개인들은 서로 잘 이해한다는 사실을 드러낸다는 것이다.
미학적 취향의 측면에서 보면, 이 극단적 민주주의는 세련된 예술의 걸작들에 대한 안정된 일치들에 도달하기 불가능함을 우리로 하여금 인정하도록 한다. 이 민주주의는 대중들의 다양성 속에서 반사되는 선호들의 적대감과 우리를 마주하게 한다. 이 민주주의는 다시 더 극단적으로 사회적 집단들의 취향의 다양성에 우리를 직면케 한다. 예술에 대해 서로 이해하고, 미학적 의사소통의 과정 속에 들어가기를 원한다는 것은 즉각적으로 오해와 부딪친다는 것이다. 각자는 좋은 판관이다. 각자는 보편성을 주장한다——그렇지만 취향들과 색채들에 대해서는, 사람들이 말하듯이 토론하지 않는다!

오랫동안 교육은 구분의 규범들을 확산하고, 위대한 예술의 우월성을 더 잘 안치하기 위해 민중적인 취향들을 깎아내리거나 평가절하하는 것으로 이루어졌다. 더 관대한 형태들 아래서는, 민중적인 교육은 인류의 걸작들을 수많은 사람들이 접할 수 있도록 애를 썼다. 문화국가의 이데올로기는 언제나 이상적인 것들 위에 놓인다——그리고 사람들이 문화를 행정 관리한다고 주장할 때에 어떻게 다른 식으로 할 수 있을까!

그럼에도 이것은 민주주의적인 원칙에도 불구하고, 지배적인 취향들에 대한 존경과 경의에 종속된 영역들이 남아 있음을 가정한다. 이러한 영역들이 곧 토론의 대상이 되고, 개인들의 취향의 다양성과 사회 안에서 경쟁적인 미학적 가치들의 다양성을 확인해야 하는 날이 필연적으로 온다.

내가 경쟁이라고 말할 때, 그것은 말하는 방식에 불과한 것이 아니다. 실제로 계속해서 다른 집단들의 가치를 흡수하고, 그것들을 소비하며, 자기들의 방식대로 재편성하는 사회집단들 사이에는 사납고 광적인 경쟁이 있다. 이 경쟁은 필연적으로 차이들, 갈등들, 그리고 경쟁의 생산자이지만 또한 근본적으로 창조와 공감의 소지자이다: 차용·재편성·혼합·표절에 따라 발명적인 것이 계속해서 만들어진다. 팝 아트는 민중적 문화를 만화와 상업적 소비로부터 위대한 예술의 위엄성에까지 끌어올린다. 그렇지만 그것은 또 그 차례로서 만화·내부 장식·광고, 그리고 키치 속에서 다시 수합되고, 이것들은 또 새로이 엘리트적이라고 주장하는 포스트모던적 예술 형태 속에서 재편성된다. 계속 이렇게 되어간다. 이러한 재수합 효과들, 흡수와 다시 취하기 효과들은 한 문화 속에만 갇혀 있는 것이 아니라, 아마 그 이상으로 훨씬 더 문화들 사이의 교환에 영향을 준다. 그러기 위해서는 세계화 시대를 기다릴 필요도 없었다: 길이 있자마자 이동들, 차용들, 형태들과 상징들의 흠

치기들——그리고 교환들이 있었다.

내가 말했듯이, 위험스러운 것은 이러한 다양성이 너무 멀리 가서 일치들과 차용들, 나아가서 갈등들을 허용해 주는 최소한의 이해조차도 존재하지 않는다는 것이다. 미국이나 캐나다에서의 현재 상황을 관찰한 어떤 사람들은, 문화와 일반적·사회적 생활의 게토화를 동반한 작은 공동체주의와 그 위험들에 대해 걱정한다. 각각의 사회적 집단이 자신의 고유한 문화 속에 갇혀 버리기 때문이다.

우리가 문화만 가지고 사회의 유일한 '시멘트'로 만든다면 위험은 아니다. 그런데 다른 관계들, 다른 의사소통과 단결의 형태들이 가능할 뿐만 아니라, 비록 그것이 클래런스의 공동체와는 전혀 다른 것이라 할지라도, 어떤 공동체가 어떻게든 존재하기 위해서는 이 다른 형태들이 아주 잘 작동적이고 계속해서 작동해야 한다.

선진자본주의 사회에 대한 분석 속에서, 위르겐 하버마스는 시스템의 합법성과 이 시스템에 속하는 사람들의 동기화를 약화시키는, 상징적 상호 작용과 문화의 장에 영향을 미치는 위기를 주장하였다. 당연히 그는 상징적 상호 작용의 틀에 자발적인 방식으로 활력과 에너지를 다시 주는 가능성에 대해 회의적이다: 상실된 의미를 생산할 수 있는 것은 행정이나 공식적인 기구들이 아니다.

수차에 걸쳐서 그는 문화적이고 상징적인 새로운 규범들을(문제가 되어 있던 '문화적 시멘트') 생산할 수 있는 의사소통적 새로운 방식들이 없기 때문에, 사회적 통합의 새로운 인자들을 통해 빠져나가려고 하는 위험이 있음을 지적한다: 기계적으로 가입을 유도하는 기능적인 자극들을 통해서(보상과 실망의 시스템), 정신의 인공적인 관리를 통해서(정신들의 조작), 나아가서는 전통적인 복종

양식들로의 회귀를 통해서(막스 베버적인 의미로 전통적인 지배).

더 이상 정당화의 메커니즘을 통과하지 않을 이러한 새로운 동기화의 생각은 벌써 평범한 만큼 불안케 한다: 우리의 순응성, 우리의 복종, 그리고 우리의 참여의 커다란 부분은 오래 전부터 더 이상 이성을 통과하지 않는다(언젠가 통과한 적이 있긴 있었다면). 여기에 지나는 길에 생각지 않을 수 없는 심각한 질문이 있다. 이 일에서 나의 관심을 더욱 끄는 것은, 그가 이러한 있을 수도 있는 일을 생각할 때마다, 하버마스는 이런 일이 문화적 세계에 명백한 결과를 초래한다는 것을 강조한다는 사실이다: 그렇게 되면 문화적 세계는 사회적이고 정치적인 세계로부터 떼어내지게 되고, 그 세계와는 음정이 맞지 않게 된다. 문화적 세계는 순수하게 소비·쾌락·꿈의 세계가 (다시) 되며, 합법성의 생산에 동기도 공헌도 하지 않게 된다. 이것은 문화나 예술은 더 이상 사회적인 의미가 없어지며, 사회적 통합의 양식들은 다른 메커니즘에 종속된다는 것을 의미한다. 그럴 경우 문화의 영역 속에서 일어나게 될 것은 오로지 쾌락, 여가, 그리고 내가 아직 잘 모르는 어떤 인간적인 이익들에만 관계될 것이다. 아무튼 사회적 참여와는 분리될 것이다.

내 생각에는 현대 예술의 위기에 대한 생각을 통해서, 그 모든 의미에 있어서, 깊은 속에서 걱정되어지고 있는 것은 바로 이것처럼 보인다: 사회적 통합과 일관성이 그들의 정당화를 위해 이제는 전혀 문화적 메커니즘들에 종속되지 않고, 실제로 예술을 위한 예술이 공공 공간을 위한 예술이 아니라 예술을 위한 예술, 진정으로 무상의 어떤 것, 사회적 책임과 결과로부터 진짜로 벗겨내져 버린 어떤 것이다.

물론 초기에 현대 예술의 적들에 의해 비난되었던 것은 감수성들의 모임의 근원이라고 주장한 예술의 사기와 사취이고, 그런 예

술을 가지고 사람들이 대중을 속인다고 하는 것이다. 그렇지만 그 너머에는, 이러한 감수성의 모임이 그럴 자격이 있는 대상들 위에서 더 이상 하여지지 않는다는——그리고 전혀 하여지지 않는다는 더 깊고 심각한 두려움이 관통하고 있다.

사람들은 사회적 기준이 지워짐과 동시에 상실되고 사라진 모든 것을 상상한다: 문화 유산·미술관·컬렉션의 사회적 의미에 관한 생각, 예술의 정치적 의미에 관한 생각, 참여의 생각, 이러한 활동이 가진 심각한 것이라는 생각, 예술이 다른 세계를 미리 그려질 수 있다는 생각. 한 마디로 미키 마우스의 머릿속에서 만큼 미학적 애수가 남아 있다.

나는 예술의 유토피아의 종말의 징후로서, 현대 예술의 위기가 아주 깊숙하게 이 모든 두려움들을 결집하고 있다고 믿는다. 더 나아가서 사람들이 당연히 이 예술의 유토피아를 통과할 것이라고 생각했던 민주주의도, 이 유토피아를 깨뜨리는 탈환각 속에서 일정 역할을 하고 있음을 받아들여야 한다는 더 모호하고 어려운 감정이 여기에 더해진다. 시민들이 솔직하게 자기들이 생각하는 바를 말할 때, 그들은 자기들의 사회성을 고급 문화와 예술을 통해서 지나가게 하지 않는다. 세련된 동인의 환상은 환상에 불과하다. 또는 그의 실현은 정신들을 조건짓는 데 있어서, 그리고 가시철사들 속에서 그 대가가 지나치게 비싸다.

단숨에 많은 것들이 자리를 잡는다.

우선 정말 '프랑스적인' 이 위기가, 자신의 예외적인 환상들 속에 잠겨 있는 늙은 나라 프랑스가 자신의 공화국적인 모델의 위기를 의식하고, 세계화 앞에서 공황에 사로잡히며, 완강하게 모든 변화를 거부하던 순간과 동시에 발전되었다는 사실에 대해 놀라울 것이 없을 터이다. 사실 90년대에 프랑스의 사회적이고 정치적인 모든 기준점들이 동시에 흔들리기 시작하였다.

사람들은 또 이 유명한 위기에 대한 논쟁이 《에스프리》라고 하는 잡지 속에서 탄생했음에 대해서도 놀라지 않을 것이다. 이 잡지는 노동과 마찬가지로 시민성의 관점에서, 그리고 예술의 관점에서 전통적 정체성 위기의 넓은 폭에 대하여 의식했던 유일한 잡지이다. 사람들은 미학적 질문들과 민주적 가치들에 대한 질문들 사이의 관계가 처음 예고되었을 때에는 그다지 심각하게 여기지 않았다. 가져와진 대답들에 대해서 무엇을 생각하건간에, 이 둘의 결합에 대해 심각하게 생각하여야 했다.

국가가 이 일에 그렇게 참여했던 것에 대해 정말 놀랄 것이 있을까? 거기에 대해 잠깐만 생각해 보기를 바란다! 국가가 뒤샹·워홀, 그리고 미니멀리즘과 무슨 볼 일이 있을 수 있겠는가? 사람들은 국가가 현대의 창조에 대한 지원 활동을 통해 직접 연관되어 있다고 대답할 것이다. 그렇지만 여기에 문제가 있다: 그렇다면 하필 왜 국가가 창조의 공공적인 봉사 속에 그렇게 참여되어 있는가? 대답은 간단하다: 말로로부터 랑에까지, 뒤아멜로부터 트로트만까지 모든 문화부 장관들은 문화는 사회적 시멘트이고, 이 시멘트는 문화적이고 예술적인 주입을 통해서 강화되어야 한다고 주장했기 때문이다. 우리는 사회적 국가나 민주적 국가의 기호 아래서보다는 더 문화적 국가의 도그마 아래서 살고 있기 때문이다. 그렇다면 국가가 사회적인 것에, 민주주의적인 것에, 자기에게 관계되는 것에 조금 더 신경을 쓰고, 문화적 내용의 사회적 시멘트에 조금 덜 신경을 써도 더 나빠질 것 없이 마찬가지일 것이라는 간단한 생각을 말해 본다면?

이제 우리가 논쟁의 주역들을 생각해 보면 문제는 아주 명확해진다. 회의주의적인 발작에 사로잡혔던 장 보드리야르의 경우는 옆으로 제쳐놓자! 장 필리프 도메크는 파시스트적으로 취급될 가치가 있는 것과는 거리가 멀게, 차라리 자코뱅적인 공화주의 지식

인 중의 한 사람, 로베스피에르의 찬미자들 중의 한 사람, 강력하고 통합적인 어떤 공화국의 향수에 젖어 있는 자들 중의 한 사람이다. 그를 대신해서 마르크 퓌마롤리는 가장 순수한 공화국적·엘리트주의적 가치들의 이름으로 문화의 해체를 개탄한다. 장 클레르는 그로부터 그리 멀지 않다. 이러한 현대 예술의 적대자들 중 누구도 종교적 몽매주의, 상업적 소비, 유용성에 의한 통합에 대해 말하는 것을 듣고자 하는 사람은 없을 것이다. 또는 불완전한 시민들의 주관적 판단들의 부유에 맡겨진 극단적 민주주의에 대해 말하는 것도 받아들이지 않을 것이다. 이 사람들은 칸트적이고 실러적인 공화주의자들로서, 실제로 현대와 모던 예술에게 자기의 사회적 사명을 완수하지 못했다고 비난한다.

여러 점에 있어서 그들은 전혀 틀린 것이 아니다: 현대의 창조는 진짜로 사회적 시멘트가 아니며, 뷔렌·뒤샹·비알라·술라주·세자르·공공 주문·예술 센터들, 그리고 '눈에 거슬리는' 인스톨레이션들이 사회적 시멘트에 공헌한다고 계속해서 믿게 하려는 것은 사기이다! 그런 시멘트라면 가라오케, 영화적인 상상, 록과 랩 그룹들, 스포츠적인 거대한 미사들, 코미디 프로, 텔레비전 연속극들, 보험들, 복지국가의 세제 시스템을 통한 사회적 단결과 대중 술집들, 이어서 일간지로의 유용한 종속들의 촘촘한 그물망이 있다.

반면 그들이 틀린 곳, 그것은 예술이 그러한 사명을 하기 위해 만들어졌고, 그러한 사명을 결코 하지 못했다고 믿는 점이다. 또는 그들의 적들과 마찬가지로, 그들은 좋은 죽음을 하도록 내버려두어야 하는 예술의 유토피아를 살아 있는 상태로 유지하려고 하면서 틀리게 된다. 따라서 그들은 골수에까지 민주주의자가 되어서, 시민들이 위대한 예술 없이도 살 수 있다는 것을 받아들이도록

해야 한다──지금 시민들의 대부분이 아주 즐겁게, 그리고 커다란 피해 없이 위대한 예술 없이도 잘 살고 있는 것처럼. 한 마디로 허황된 커다란 말들과 협박들에 대해 지불하는 것을 그만두고, 사물을 정면으로 응시하려고 노력하자.

문화적 민주화는 계속될 것이다. 그의 탈차별적인 효과도 계속될 것이다. 빌레트 공원은 그의 '거대한 바자회'적 프로그램과 함께 조르주 퐁피두 센터보다는 미래를 더 잘 대변한다.

사회집단들의 다양성은 문화적이고 예술적인 다양성 속에서 더욱 잘 읽혀질 것이다. 내가 지적했던 원자화, 잘게 부서지기, 게토화 등의 모든 위험들과 함께. 우리가 이미 카테고리들의 혼합 속에서 확인한 모든 결과들과 함께.

이러한 진행에 대해 우리가 반대할 것도, 그를 동반할 것도 없다: 이러한 진행은 그냥 그렇게 되어진다.

동시에 이러한 다양성으로부터 우리는 활력과 특히 욕망, 즉 모든 창조의 본질적인 두 요소를 기대할 수 있다. 예술가들을 탄생케 하는 것은 전문가들에 의해 공식화된 사회적 요구가 아니다: 그러한 것은 기껏해야 아카데미즘이나 만들어 낸다. 필요한 것, 그것은 필요와 욕구가 진정으로 존재하는 것이고, 개인들과 집단들이 진정으로 자기들을 표현하고, 자기들의 표시를 남기고자 하는 욕구를 갖는 것이며, 어떤 사람들이 '예술가'가 되는 것 외에는 다른 것을 할 수 없는 것이고, 베케트와 같은 사람처럼 그들이 '그것에만 잘하는' 것이다. 활력과 욕망은 고급이나 저급의 문화에만, 어떤 사회집단들에게만 예비되어진 것이 아니다. 이것들은 또 고고한 문학과 마찬가지로 대중 가요의 생산을 향해서도 나아갈 수 있다. 어떤 예술 형태에 실제적으로 집착하는 사람들이 그것을 행사하고, 옹호하며, 부추기는 것을 막을 것은 아무것도 없

다. 오늘날의 시인들은 가요나 내밀한 발간들 속에서 자신을 실현할 수 있다——하지만 우리는 정말 다행스럽게도 시적 창조의 감찰관이 없다.

언제나 동기화된 공동체 안에서 예술 형태들이 탄생하고 발전한다. 이 공동체들은 자신들의 활동을 평가하도록 해주는 규범들과 가치들을 아주 섬세한 단계에까지 세공할 수도 있고 그렇지 않을 수도 있으며, 이러한 실천에 대한 어떤 미학을 형성하거나 하지 않을 수 있다. 이 공동체들이 거기에 이르게 되면, 어떤 전통이 만들어진다. 그러면 그 전통에 비추어서 사람들은 반복·혁신·창조·변화를 확인할 수 있게 된다. 이러한 국지적인 미학의 유희들로부터 도출되는 가치들의 폭은 풍부하고, 뉘앙스가 있으며, 다소간 외부로 수출될 수 있고, 보편화될 수도 있다: 그러면 사람들은 경우에 따라서는 미, 형식, 좋은 취향, 발명, 거장성, 자연의 모방, 유용성, 여가적인 가치, 희극적 가치, 감동, 방식, 진실, 사회적이거나 정치적인 유효성, 모작, 반복적인 질, 조롱, 깊이 등을 말할 것이다. 따라서 각각의 실천은 다소간 소통될 수 있는, 다소간 번역될 수 있는 자신의 세계가 있다. 수수한 실천들, 또는 처음에는 국지적인 실천들이 도자기나 재즈에서 보듯이 세련된 세공화로 이를 수 있다. 위대한 예술을 위한 위대한 미학이라는 생각은, 이러한 예술적이고 미학적인 행동의 복수적 현실을 부정하기 위한 허구적이고 테러리스트적인 기계에 불과하다. 이 생각은 사회 공간 속에서 집단들의 다양성을 부정하기 위한 시도들과 상관적이다.

종교로서가 아니라(사이비 신자들이 있다), 그 자체를 위해서 예술을 사랑하는 사람들의 임무는 위대한 예술의 코미디를 고발하는 것이다.

전체주의의 최후의 변종으로서가 아니라, 그 자체로서 민주주의를 사랑하는 사람들의 임무는 평등하고 자유로운 사람들 사이의 최소한적이고 불완전한 공감의 조건들을 생각하고 실천에 옮기는 것이다.

그리고 사람들은 더 이상 사회적 시멘트로서 예술과 문화에 대해 말하지 말아야 하며, 더군다나 창조의 공공적 봉사에 대해서는 말하지 말아야 한다!

우리가 다시 그를 진정으로 필요로 하는 날 예술은 위기 속에 있지 않을 것이다.

원주

■1 위기의 역사와 논쟁들

1) 《에스프리》, 1991년 7-8월, 173호, p.71-133.

2) 《에스프리》, 1992년 2월, 179호, p.5-63.

3) 《에스프리》, 1992년 10월, 185호, p.5-54.

4) 몽젱(O.), 〈현대 예술을 어떻게 판단하는가?〉, 《에스프리》, 1987년 2월, p.33-34.

5) 도메크(J. -P.), 〈마이크로-머리들과 미디어-마스크들〉, 《에스프리》, 1988년 5월, p.56.

6) 《텔레라마》의 1/3쪽 광고인 〈거대한 바자〉는 《에스프리》의 3개 호를 함께 예고한다.

7) 《문화국가》는 1991년 7월 드 팔루아에서 발간되었다.

8) 《에스프리》, 1992년 2월, 179호, p.154.

9) 세나(O.), 〈슬픈 예술〉, 《텔레라마》, 1992년 6월 24일, 2215호, p.54-55.

10) 《텔레라마》, 1992년 10월, 정간호 외 간행물 2096호.

11) 프라델(J. -L.)과 엘드(J. -F.), 〈협잡들〉, 《레벤느망 뒤 죄디》, 1992년 6월 18-24일, p.76-87.

12) 《보자르 마가진》, 1992년 4월, 100호, p.50-71.

13) 샬뤼모(J. -L.), 〈예술비평은 문학 장르이다〉, 《오퓌스 엥테르나쇼날》, 1991년 가을, 126호, p.28-32.

14) 127, 128, 129, 132, 133, 134호.

15) 샬뤼모(J. -L.), 〈함께 저항합시다〉, 《오퓌스 엥테르나쇼날》, 1992년 여름, 128호, p.26.

16) 도메크(J. -P.), 〈공허한 예술, 그에 관한 실제 토론〉, 《오퓌스 엥테르나쇼날》, 1992년 가을, 129호, p.43-46. 〈문학적인 예술비평을 위하여, 장 뤽 샬뤼모와의 대담〉, 《오퓌스 엥테르나쇼날》, 1994년 봄-여름, 133호, p.18-20.

17) 《아르 프레스》, 사설, 1992년 6월, 170호, p.5.

18) 《아르 프레스》, 사설, 1992년 7-8월, 171호, p.19.

19) 《아르 프레스》, 사설, 1992년 9월, 172호, p.7.

20) 파크망(A.), 해설의 위기, 《두 세계 잡지》, 〈현대 예술, 누구를 위한 것인가?〉, 1992년 11월, p.31-38.

21) 《선들》, 1992년 10월, 17호, p.145-151.

22) 《문제의 현대 예술》, 학술대회들과 토론들, 파리, 국립 갤러리 죄 드 폼, 1994. 조르주 디디 위베르망의 발표는 두 번, 한 번은 이 모음집 속에, 다른 한 번은 《국립 현대 미술관의 노트들》, 1993년 봄, 43호, p.102-118에 수록되었다. 이 후자로서는 이것이 유일한 토론에의 참여이다.

23) 《토론들의 세계》, 1993년 2월.

24) 《현재하는 이성》, 〈현대 예술이 존재하는가?〉, 1993년 3분기, 107호.

25) 공저, 《오늘의 예술》, 파리, 펠렝 출판사, 1993.

26) 도메크(J. -P.), 《예술 없는 예술가들?》, 파리, 에디시옹 에스프리, 1994.

27) 몽젱(O.), 〈보자르 학교 교장의 주의를 위해〉, 《에스프리》, 189호, 1993년 2월, 이어서 나의 대답. 미쇼(Y.), 〈보자르에서 낮은 예술로——미학의 절대적인 것의 종말과 이것이 왜 더 나쁜 것이 아닌가〉, 《에스프리》, 1993년 12월, 196호, p.69-98. 다시 도메크(J. -P.), 〈요제프 보이스에게서 예술가의 초상화〉, 《에스프리》, 1994년 10월, 205호, p.117-123, 〈작품에 의한 증거(비올라, 타피에스, 술라주…)〉, 《에스프리》, 1995년 2월, 209호, p.68-76.

28) 세나(O.), 〈그리고 만약 누군가 예술사를 다시 쓴다면?〉, 《텔레라마》, 1995년 6월 28일, 2372호, p.10-15.

29) 보드리야르(J.), 〈예술의 음모〉, 《리베라시옹》, 1996년 5월 20일.

30) 《피가로》, 1997년 1월 22일, p.20.

31) 다장(Ph.), 〈그의 검열관들의 시선 아래 있는 현대 예술〉, 《르 몽드》, 1997년 2월 15일.

32) 클레르(J.), 〈미학과 정치〉; 퓌마롤리(M.), 〈시장의 독재도 아니고, 공식적인 예술의 제국도 아니다〉, 《르 몽드》, 1997년 3월 8일.

33) 《레벤느망 뒤 죄디》, 1997년 1월 23일.

34) 《아르 프레스》, 1997년 4월, 223호, 〈극우가 현대 예술을 공격한다〉, p.52-65.

35) 장 클레르와 마르크 퓌마롤리의 반박을 보기 바람, 《르 몽드》, 1997년 3월 8일.

36) 현대 예술적 활동 유럽 센터 학술회, 스트라스부르, 1994년 3월 4-5일.

37) 투르 의사당에서 1996년 10월 30-31일, 학회들 연합에 의해 조직된 학술회. 나는 여기에 대해 제2장 2부에서 다시 말하겠다.

38) 문화부 조형미술위원회, 《르 몽드》, 《프랑스 퀼튀르》 라디오 교양방송국에 의해 보자르에서 조직된 학술회, 1997년 4월 26일.

39) 나의 논문 〈새로움의 광기의 마지막 변종: '신' 우익〉, 《크리티크》, 특별호, 〈허무의 절정〉, 1980년 1월, 392호, p.31-50.

40) 몰리노(J.), 〈오늘의 예술〉, 《에스프리》, 1991년 7-8월, 173호, p.75-77.

41) 도메크(J. -P.), 〈아방가르드들의 주행-뒤따르기〉, 《텔레라마》, 〈거대한 바자〉, 앞서 인용된 작품, p.24-37.

42) 마브라키스(K.), 〈모더니즘을 생각하기〉, 《크리시스》, 1996년 11월, 19호,

p.2-33.

43) 르 보트(M.), 〈마르셀 뒤샹과 그의 '독신자들'〉, 《에스프리》, 1992년 2월, 179호, p.6-15.

44) 〈예술적 사유와 연속적인 논리〉, 《에스프리》, 1992년 10월, 185호, p.20-29.

45) 세나(O.), 〈아무것도 아닌 것에 대한 하얀 염려〉, 《텔레라마》, 〈거대한 바자〉, 인용된 책, p.6-21.

46) 《레벤느망 뒤 죄디》, 1922년 6월 18-24일, p.80-83 참조. 여기서는 13세기의 시에나로부터 20세기의 폴록에까지 우리를 데리고 간다.

47) 가이야르(F.), 〈아무것이라도 하라〉, 《에스프리》, 1992년 2월, 179호, p.51-57.

48) 부뉴(D.), 〈예술의 예고된 죽음과 거기에 이르는 수단들에 대해〉, 《에스프리》, 1992년 10월, 185호, p.30-42.

49) 《리베라시옹》, 앞서 인용된 논문.

50) 장 클레르와 마르크 퓌마롤리의 대담, 《피가로》, 1997년 1월 22일.

51) 아서 단토가 제공하고 있는 토론의 참고 사항이나, 이러한 예술적 제안에 대한 넬슨 굿맨의 개념들의 적용 가능성에 대한 참고 사항은 이같은 어려움을 준다. 예를 들어 단토의 《예술의 철학적 종속》(1986), 프랑스어 번역, 파리, 쇠이유, 포에티크 총서, 1983, 제2장, p.44-71. 굿맨, 《세상을 만드는 방법들》(1978), 프랑스어 번역, 님, 자클린 샹봉, 레이용 아르 총서, 1992, 제4장, p.79-95. 문제의 역사적 복잡성에 대한 접근을 위해서는 뒤브(Th.), 《레디메이드의 울림들》, 님, 자클린 샹봉, 레이용 아르 총서, 1989, 제1장과 제2장.

52) 디디 위베르망(G.), 《미학병 속의 원망에 대하여, 문제의 현대 예술》, 인용된 작품, p.67-88.

53) 같은 책, p.73.

54) 같은 책, p.74.

55) 같은 책, p.79.

56) 〈고대인들과 모던인들, 마르크 퓌마롤리의 대답〉, 《에스프리》, 1992년 2월, 179호, p.153.

57) 같은 책.

58) 1997년 3월 8일자 《르 몽드》에서, 필리프 다장에 대한 대답 가운데 그는 여러 번에 걸쳐 다장을 '밀고자'로 취급한다. "현대 예술 중앙위원회의 장벽에 몸을 기대고서, 우리의 밀고자는 동일한 죄수차 속에 감히 이 거대한 파흥물을 문제삼는, 여러 다양한 근원과 영감을 가진 비평가들을 잡아들인다. 그러면서 그는 더 좋은 논거가 없기 때문에 파시스트적인 영감을 그들에게 전가한다!"

59) 《에스프리》, 1992년 2월, 179호, p.154.

60) 같은 책.

61) 《방법론에 반대하여》속에 개진된 폴 페이러벤드의 앎의 무정부주의적 이론 원칙은 'anything goes'인데, 프랑스어 번역자들에 의해서 '모든 것이 좋다'가 되었다. 그렇지만 이것은 또 '무엇이든지 잘된다'로 번역될 수 있다. Cf.《방법론에 반대하여──앎의 무정부주의적 이론의 스케치》(1975), 프랑스어 번역, 파리, 쇠이유, 열린과학총서, 1979, p.20-28.

62)《에스프리》, 1991년 7-8월, 173호, p.109-122.

63) 앞서 인용된《레벤느망 뒤 죄디》의 기사에서 사용된 수사법적인 메커니즘이 그러한 예이다.

64)《에스프리》, 1992년 10월, 185호, p.18-19.

65) 미쇼(Y.),《예술가와 중개인들, 현대 예술이 아니라 현대 예술에 종사하고 있는 사람들에 대한 4개의 에세이》, 님, 자클린 샹봉, 레이옹 아르 총서, 1989, 서문, p.18. 이하, 1장의 p.33-68.

66) 논문〈시장의 독재도 아니고, 공적 예술의 제국도 아니다〉,《르 몽드》, 1997년 3월 8일.

67) 같은 책.

2 컨텍스트 속의 위기

1) 제2차 세계대전말 이래로 파리의 예술 상업은 부동산의 움직임, 특히 어떤 지역의 투기적인 상류화 과정과 맺어져 있다. 70년대 현대 예술의 활동은 건축중인 조르주 퐁피두 센터를 중심으로 한 보부르 지역으로 옮겨지고, 80년대는 마레 지역으로, 이어서 바스티유 지역으로 옮겨진다. 1991년부터 일어난 부동산 시장의 위기는 전반적으로 예술 시장의 위기를 배가시켰다. 수많은 갤러리들이 위기와 거래량 응결로 타격을 입은 부동산 프로젝트들에 참여해 있었기 때문이다.

2) 물랭(R.),〈현대의 예술적 가치들의 구성〉,《위기의 시기들 속의 예술》, 스트라스부르, CEAAC, 1994, p.26-27. 또한 동일 저자의《예술가, 제도와 시장》, 파리, 플라마리옹, 예술·역사·사회총서, 1992를 참조.

3) 루제(B.), 사고 뒤보루(D.), 플리제(S.),《프랑스에서의 현대 예술 시장 ──가격과 전략들》, 파리, 프랑스의 문서, 1991, 특히 p.105-115.

4) 더 자세한 정보를 위해서는 모니에(G.),《보자르에서 조형미술까지, 예술의 사회적 역사》, 브장송, 라 마뉘팍튀르, 1991 참조. 이 책은《프랑스에서의 예술과 제도들, 혁명으로부터 오늘날까지》, 파리, 갈리마르, 폴리오 역사총서, 1995에서 다시 확대 전개되었다.

5) 조형미술국립센터와 조형미술위원회 사이의 관계는, 그 복잡성과 관료적인 효율성 때문에 사회주의 국가들에서 국가와 당 사이에 존재했던 관계들을 생각나게 한다.

6) 물랭(R.),《예술가, 제도와 시장》, 인용된 작품, p.111.

7) 원래, 다시 말해 제3공화국에서 창조 감독관들은 공공 주문 실현의 검사를 담당했었다. 차후로 "그들은 위원회에 의해 취급된 문제들의 과학적이고 기술적인 양상들에 대한 분석·평가·조언의 임무를 담당하고, 각 부서와 연계하여 예술적 프로젝트들의 실현을 감독한다." 〈미술위원회 소개 책자〉, 1997, p.6.

8) 물랭(R.), 인용된 작품, p.101.

9) 미쇼(Y.), 《예술가와 중개인들》, 인용된 책, p.20.

10) 1920년의 투르 회의는 SFIO가 제3인터내셔널과 모스크바의 조건들에 가담하는 것, 그리고 공산당이 탄생하는 것을 보았다. (커뮤니스트 인터내셔널 프랑스 지부 SFIC라는 이름으로.)

11) 예를 들어 푸르(P. A.)의 논문, 〈예술품 구매의 다양성〉, 《르 몽드》, 1997년 3월 15일자 참조. 하지만 이 사회학자는 반만 설득력이 있다. 그가 자신의 '선택적이고 비일관적인' 리스트를 구매 가격 수준들의 기준을 가지고 표시해 보면, 그는 분산은 미미한 화가들을 달래고 있으며, 높은 구매들은 언제나 상대적으로 표준적인 예술가로 정의된 집단에 관계함을 확인할 수 있다.

12) 《프랑스의 회화들》, 빌라 메디치, 1997년 4월 21일-5월 25일.

13) 물랭(R.), 〈그물망 속의 예술가, 알랭 퀴에프와의 대담〉, 《보자르 마가진》, 1992년 4월, 100호, p.70-71.

14) 《보자르 마가진》, 1992년 9월, 10월, 11월, 104호, 105호, 106호.

15) 미예(C.), 〈시작일 따름이다, 예술은 지속한다〉, 《아르 프레스》, 〈20년, 역사는 지속한다〉, 특별호(13호), p.8.

16) 도나(O.), 《아마추어들, 프랑스인들의 예술 활동에 대한 앙케트》, 파리, 문화부, 1996.

17) 클리포드(J.), 《길들》, 예일, 예일대학출판, 1997, p.192-193.

18) 프랑스의 경우에 있어서, 참고물에 대한 연구는 도나(O.)와 코뇨(D.), 《프랑스인들의 문화적 실천들(1973-1989)》, 파리, 라 데쿠베르트/프랑스의 문서, 1990. 해석에 대해서는 도나(D.), 《문화 앞에서의 프랑스인들, 배척과 선택주의》, 파리, 라 데쿠베르트, 1994.

19) 이 놀랄 만한 에피소드에 대해서는, 데이비스(M.), 《석영의 도시, 로스앤젤레스에서 미래를 발굴하기》, 뉴욕, 베르소, 1990, p.46-54.

20) 사람들이 충분한 관심을 기울이지 않고 있는 가라오케의 유행은, 이제 더는 의사소통을 보장해 주지 않지만 차이들을 비난하면서 동질성을 주장하는 데 사용되는 어떤 문화 안에서 퇴행적인 공동의 추구를 번역한다. 이것은 마케팅 실천들의 시장적인 분할들과 짝을 이룬다.

21) 벤야민(W.), 〈기계화된 재생산 시기의 예술 작품〉, 《프랑스 글들》, 프랑스어 번역, 파리, 갈리마르, 1991.

22) 같은 책, p.143.

23) 허슨(A.)에 의해 인용된 것, 《어슴푸레한 기억들》, 뉴욕, 루틀레즈, 1995.

p.26.

3 비교와 대조: 역사의 유익한 이용

1) Cf. 《빈 동인의 선언과 다른 글들》, 앙토니아 술레즈 지도, 파리, PUF, 1985, p.176.

2) 플라톤, 《공화국》, 3권, p.393-398. 자크 랑시에르가 그에 대해 한 분석, 《철학자와 그의 가련한 사람들》, 파리, 파이야르, 1983, 〈플라톤의 거짓말〉, p.17-85 참조.

3) 여기서 참조된 작품은 감보니(D.), 《예술의 파괴, 프랑스 혁명 이래로의 성상파괴주의와 반달리즘》, 런던, 릭션 북스, 1997.

4) 피에르 피노첼리의 행위들은 수효도 많고 공연적이다: 1969년에 그는 니스의 샤갈 미술관 개관식 때 빨간 페인트를 앙드레 말로에게 뿌린다. 1975년에는 니스와 르 카프의 자매 결연에 반대하기 위해 소시에테 제네랄 은행에서 (상징적인) 강도 행각을 벌인다. 1994년에는 리옹에서 SDF의 대중화를 비난하기 위해 한 통 속에서 나체 쇼를 벌인다. 그외에도 다수가 있다.

5) 피노첼리의 이러한 행위에 대해서는 에니슈(N.), 〈대상들-인물들, 페티슈들, 유물들과 예술 작품들〉, 《예술사회학》, 6호, p.25-55와, 같은 저자의 〈이것은 뒤샹의 잘못이다. 대중 화장실의 소변기에 대해〉, 1917-1993, 《지알로》, 1994, 2호, p.7-24.

6) 나는 여기서 다시 앞서 언급한 다리오 감보니의 작품과, 그의 다른 작품에 의거한다. 《현대의 성상파괴주의——예술적 반달리즘의 오늘날의 이론과 실천들》, 로잔, 앙-바 출판사, 1983.

7) 비시에르의 텍스트는 1919년 3월 29일과 1919년 4월 26일의 《로피니옹》에 실린다. 이 잡지는 '모던' 잡지이지만, 모라스적인 국가주의와 1919년 6월 1일의 《프랑스의 새로운 잡지》 속의 앙드레 로트의 국가주의와 가깝다.

8) 아메데 오장팡, 샤를 에두아르 잔레, 〈큐비즘 2〉, 《새로운 정신》, 24호, 윌르바이양(F.)에 의해 인용된 것, 〈새로운 정신을 통해서 본 규범과 형식〉, 《조소 작품들과 건축에 있어서 질서로의 회귀, 1919-1925》, CIEREC, 작업 VIII, 생테티엔, 1986, p.251.

9) 실베르(K. E.), 《질서로의 회귀를 향해서, 파리적인 아방가르드와 제1차 세계대전(1989)》, 파리, 플라마리옹, 1991.

10) 로드(J.), 〈질서로의 회귀 또는 부름〉, 《조소 작품들과 건축에 있어서 질서로의 회귀, 1919-1925》, 앞의 책, p.34.

11) 케네트 E. 실베르, 앞의 책, p.340.

12) 아데스(D.), 벤턴(T.), 엘리오트(D.), 화이트(I. B.), 〈예술과 권력, 1930-1945년 독재 치하에서의 유럽〉, 런던, 헤이워드 갤러리, 1995.

13) 홉스봄(E. J.), 서문, 〈예술과 권력〉, 앞의 책, p.12.

14) 1922년 '노베첸토' 그룹의 개막전에서, 무솔리니는 "정치란 인간이라고 하는 가장 힘들고 어려운 재료를 가지고 작업하기 때문에, 예술가들 가운데서 예술가로서 말한다"라고 주장한다. 말로셰(A.)에 의해 인용된 것, 〈노베첸토, 질서 점?〉, 《질서로의 회귀》, 앞의 책, p.206. 독일 나치에게서도 동일한 테마를 볼 수 있다: "군중은 우리에게는 무형의 재료일 따름이다. 예술가의 손을 통해서만 군중으로부터 한 민족이 태어나고, 한 민족으로부터 한 국가가 태어난다." 파울 요제프 괴벨스, 《베를린을 위한 투쟁》(1931), 프랑스어 번역, 파리, 1966, p.38, 미쇼(E.)에 의해 인용된 것, 《영원의 예술. 국가 사회주의의 이미지와 시간》, 파리, 갈리마르, 1996, p.16.

15) 추슐라크(Ch.), 〈'교육적인' 전시회, 퇴폐 예술전의 선구자들과 그의 개인적인 행위자들〉, 《퇴폐 예술, 나치 독일에서 아방가르드의 운명》, 스테파니 바론 출판, 로스앤젤레스, 로스앤젤레스 미술관, 1991, p.84-97.

16) 판매는 1935년부터 시작되었다. 어떤 미술관들은 이국의 구매자를 발견하여 퇴폐적인 작품들을 팔아치우는 데 성급함을 보였다. 휘네케(A.), 〈상실된 걸작들의 흔적 위에서, 독일 화랑들로부터 온 현대 예술〉, 《퇴폐 예술》, 앞의 책, p.122-123. 스테파니 바론의 〈피셔 갤러리 경매〉, 같은 책, p.135-146.

17) 이 주제는 에릭 미쇼의 《영원의 예술》, 앞의 책, 1장, 〈예술가와 독재자〉 속에서 전개되었다. 이것은 또 소비에트 연방에 대해 보리스 그로이스가 그의 책 《스탈린, 전체적인 예술 작품》(1988), 프랑스어 번역, 님, 자클린 샹봉 출판사, 1990에서 전개한 주제이다.

18) 《퇴폐 예술》 속에서 인용된 것, p.338.

19) 힌즈(B.), 〈'퇴폐적인 것'과 '진정한 것', 제3제국에서의 예술과 권력의 양상들〉, 《예술과 권력》, 앞의 책, p.333.

20) 부이용(J. -P.), 〈러시아에서 질서로의 회귀, 1920-1923〉, 《질서로의 회귀》, 앞의 책, p.167-202. 이 옛 논문 속에서 장 폴 부이용은 엄격하게, 그리고 명철하게 혁명과 아방가르드들의 목가시에 대한 재평가를 예견하였다. 이 재평가는 그후로 수많은 저자들에 의해 행해졌다.

21) 그로이스(B.), 《스탈린, 전체적인 예술 작품》, p.36-37.

22) 스트리갈레프(A.), 〈러시아 혁명의 예술: 역사와 권력〉, 《역사 앞에서》, 파리, 플라마리옹/퐁피두 센터 출판사, 1997, p.114.

23) 보리스 그로이스(앞의 책, p.55), 이고르 골롬스톡(p.89), 또는 데이비드 엘리오트, 《예술과 권력》 서문, p.187.

24) 골롬스톡(I.)에 의해 인용된 것, 《전체주의 예술》, 앞의 책, p.89-90.

25) 스트리갈레프(A.)에 의해 인용된 것, 앞의 책, p.114.

26) 그로이스(B.), 《스탈린, 전체적인 예술 작품〉, 앞의 책, p.58.

27) 같은 책, p.61.

28) 이고르 골롬스톡의 분석 참조, 앞의 책, p.97-102. 또한 《국립 현대 미술관

의 노트들》의 특별호: 〈소비에트 국가들에서의 예술〉, 1988년 겨울, 26호 참조.

29) 《예술과 권력》속에서 문서로 인용된 것, p.256.

30) 《이스코우스트보》, 1937, 6호, p.8, 골롬스톡에 의해 인용된 것, 앞의 책, p.109.

31) 같은 책, p.113.

32) 하버마스(J.), 〈문화의 비판적인 신보수주의자들〉, 《정치적 글들》, 프랑스어 번역, 파리, 세르, 1990, p.66.

33) 하버마스, 《이성과 합법성 —— 선진자본주의 속에서의 합법화 문제들》(1973), 프랑스어 번역, 파리, 페이요, 1978.

34) 나는 여기서 하우프트만(W.)의 〈매카시 시대의 예술 억압〉, 《아트포럼》, 1973년 10월, 12호, p.48-52, 그리고 《정치로서 예술, 추상표현주의 아방가르드와 사회》, 안 아버, 미시간, UMI 리서치 프레스, 1982를 보도록 권한다.

35) 벨(D.), 《이데올로기 종말》(1960), 하버드 매사추세츠, 하버드대학출판, 1988, 프랑스어 번역, 파리, PUF, 1997.

36) 로젠버그(H.), 《새로움의 전통》(1959), 프랑스어 번역, 파리, 미뉘, 1962.

37) 벨(D.), 《자본주의의 문화적 모순》(1976), 프랑스어 번역, 파리, PUF, 1979. 그리고 또 〈새로운 계급: 뒤죽박죽의 개념〉, 《우회로》, 케임브리지, 케임브리지대학출판, 1980.

38) 크레이머(H.), 《아방가르드 시대: 1956-1972년의 예술 연대기》, 뉴욕, 파라르, 스트라우스와 지럭스, 1974.

39) 풀러(P.), 《예술에 있어서의 위기를 넘어》, 런던, 라이터스 앤 리더스, 1980.

40) 개블릭(S.), 《모더니즘은 실패했는가?》, 뉴욕, 템즈 앤 허드슨, 1985, 프랑스어 번역, 《모더니즘과 그의 그림자》, 파리, 템즈 앤 허드슨, 1997.

41) 겔렌(A.), 《도덕과 하이퍼도덕》, 프랑크푸르트, 1969.

42) 셸스키(H.), 《체제 극복, 민주화, 권력 분리》, 뮌헨, 1978.

43) 세들마이어(H.), 〈낭만주의와 모더니즘 안에서 무정부주의 미학자〉, 《샤이데베게(이정표)》, 1978, 8호.

44) 엘륄(J.), 《비(非)의미의 제국》, 파리, PUF, 1980.

45) 리포베트스키(G.), 《공허의 시대》, 파리, 갈리마르, 1983. 특히 다니엘 벨의 생각들을 자세히 분석한 제4장 모더니즘과 포스트모더니즘 참조.

46) 《아르 프레스》같은 잡지와 그 책임자인 카트린 미예의 입장은, 현대 예술의 흡수와 평범화의 힘 앞에서 회의주의와 의지주의의 혼합을 잘 보여 준다. 이미 인용된 〈시작일 따름이다, 예술은 지속한다〉, 《아르 프레스》, 특별호, 13호, 1992, p.8.

47) 벨(D.), 《자본주의의 문화적 모순》, 앞의 책, p.117-127.

48) 리포베트스키(G.), 《공허의 시대》, 앞의 책, p.119.

49) 같은 책, p.141.

50) 울프(T.), 《그려진 단어》(1974), 프랑스어 번역, 파리, 갈리마르, 1978.

51) 디키(G.), 《예술과 미학: 제도적 분석》, 이타카, 코넬대학출판, 1974년.

52) 로젠버그(H.), 《예술의 비(非)정의》, 앞의 책, p.10.

53) 도메크(J.-P.), 《예술 없는 예술가?》, 파리, 에디시옹 에스프리, 1994.

54) 로젠버그(H.), 앞의 책, p.225.

55) 같은 책, p.226.

56) 같은 책, p.229.

57) 풀러(P.), 《예술에 있어서의 위기를 넘어》, 앞의 책, p.30.

58) 같은 책, p.261.

59) 같은 책, p.264.

60) 클레르(J.), 《보자르의 상태에 대한 고찰들》, 파리, 갈리마르, 1983, p.81-83.

61) 1995년 12월 29일자 《르 몽드》 참조.

62) 이 에피소드와 문제된 가치들에 대해서는 에니슈, 〈미학, 상징, 그리고 감수성: 보자르의 하나로 간주된 잔인성에 대해서〉, 《아곤》, 1995, 13호, p.15-55.

63) 에니슈(N.), 〈미학, 실망과 수수께끼: 현대 예술에 반대한 아름다움〉, 《아르 프레장스》, 1995, 16호, p.12. 또한 〈거부에 직면한 현대 예술: 가치들의 사회학에 대한 공헌〉, 《에르메스》, 1996, 20호, p.193-204.

64) 에니슈(N.), 〈미학, 실망과 수수께끼……〉, 앞의 논문, p.19.

65) 에니슈(N.), 〈거부에 직면한 현대 예술……〉, 앞의 논문, p.203.

4 무엇의 위기?

1) 이것은 길보(S.)의 책 제목이다. 《어떻게 뉴욕이 모던 예술의 생각을 훔쳤는가》(1983), 프랑스어 번역, 님, 자클린 샹봉, 1988.

2) 이미지로서의 문화적 재현, 정치외교적 활동의 동반(상호적인 관계들의 발전, 민감한 지역들 속에 개입), 그리고 문화적 생산물들의 상업적 신장 사이에서, AFAA는 20년대에 설립된 이래로 그 목표의 모호함 때문에 고통을 받는다.

3) 장 클레르, 《레벤느망 뒤 죄디》와의 인터뷰, 1997년 1월 23일.

4) 미쇼(Y.), 《예술 가르치기?》 님, 자클린 샹봉, 1993, 4장, p.65-86 이하.

5) 피농 에르네스트(E.), 〈조형적으로 정확한〉, 《나인티》, 1996.

6) 갤러리 죄 드 폼의 개관 광고 캠페인 때에, 이 기관의 연간 예산의 35%를 기업적인 메세나에 수여하기 위해 국가에 의해 동원된 국영기업인 UAP는 광고 캠페인들을 재정 지원했었다. 그 광고 가운데 하나는 다음과 같이 말했다: "죄 드 폼 국영 갤러리는, 현대 예술이 대중보다 더 큰 소리로 외치는 유일한 장소이다."

7) 이것은 프랑스의 행정적인 중량들을 고려하면 '조형미술'판이 우세할 것임을 말한다: 이미 조형미술교수자격시험, CAPES, 그리고 감찰이 있다. 기호논리학은 거기에 있다.

8) 베인(P.), 《그리스인들은 그들의 신화를 믿었을까?》, 파리, 쇠이유, 1983, p.89.

9) 《예술과 이의 제기》, 브뤼셀, 라 코네상스 S. A., 1968, 장 카수, 미셸 라공, 앙드레 페르미지에, 질베르 라스코의 텍스트와 함께.

10) 로젠버그(H.), 《예술의 비(非)정의》, 앞의 책, p.211-212.

11) 《외교적인 세계》, 1989년 6월.

12) 《예술 속에서 아직도 믿음을 유지할 수 있는가?》, 부아 르 루아, 에디퇴르 에비당, 1990.

5 구조작업의 실패: 미학적 가치들의 옹호와 의미의 행정적 생산

1) 칸트, 《실용적 관점에서의 인류학》(1798), 프랑스어 번역, 《칸트의 철학적 작품들》, 파리, 갈리마르, 플레이아드판 3권, 1986, p.948.

2) 에니슈(N.), 〈미학, 실망과 수수께끼. 현대 예술에 반대한 아름다움〉, 《아르 프레장스》, 1995, 16호, p.12 이하.

3) 에니슈(N.), 〈현대 예술의 뜨거운 손 부분〉, 예술과 동시대성, 그르노블 예술사회학의 첫 국제적 만남, 《도둑맞은 편지》, p.92-99. 또한 〈해석학적인 것과 공통의 의미: 현대 예술가, CNRS와 물리학자들〉, 《현재하는 이성》, 107호, 〈현대 예술이 있는가?〉, p.51-79.

4) 에니슈(N.), 〈거부에 직면한 현대 예술: 가치들의 사회학에 대한 공헌〉, 《에르메스》, 1996, 20호, p.193-204. 또한 〈팔레 루아얄의 뷔렌 기둥들: 어떤 사건의 민족지학〉, 《프랑스 민족학》, 1995, 25권, 4호, p.535-536.

5) 에니슈(N.), 〈현대 예술의 뜨거운 손 부분〉, 앞의 논문, p.102.

6) 원칙에 있어서만 그렇다. 왜냐하면 사법적 절차의 복잡성은 극단적인 결정, 특히 파괴의 결정을 아주 문제적으로 만들기 때문이다. 이러한 결정이 개입할 때에라도, 판단의 극단성을 사라지게 할 복잡한 과정들을 거치고 나서이다.

7) 에니슈(N.), 〈현대 예술의 뜨거운 손 부분〉, 앞의 논문, p.92.

8) 가다머(H. G.), 《이해의 기술, 에크리 2, 해석학과 인간 경험의 영역》, 프랑스어 번역, 파리, 오비에, 1991, p.142.

9) 드 뒤브(Th.), 《예술의 이름으로, 모더니티의 고고학을 위해》, 파리, 미뉘, 1989.

10) 디디 위베르망(G.), 《보이는 것, 보는 것》, 파리, 미뉘, 1992.

11) 로슐리츠(R.), 《전복과 지원》, 파리, 갈리마르, 1994.

12) 미예(C.), 《현대 예술》, 파리, 플라마리옹, 1997.

13) 드 뒤브(Th.), 《예술의 이름으로, 모더니티의 고고학을 위해》, 앞의 책, p.22.

14) 같은 책, p.37.

15) 같은 책, p.36.

16) 그렇게 했더라면 독자들이 p.45-47처럼 논리적 힘이 약하고 복잡하기만 한 페이지들을 읽지 않아도 되었을 것이다.

17) 같은 책, p.55.

18) 같은 책, p.57.

19) 같은 책, p.58.

20) 같은 책.

21) 티에리 드 뒤브는 1989년부터 1994년까지 파리의 새로운 예술학교의 교육 기획 책임을 맡았다. 그는 자신의 개념을 그 책 《학파를 만들다》, 파리, 레 프레스 뒤 레엘, 1992 가운데 나타냈다. 이 책의 제목은 그 자체로서, 이러한 모더니스트적인 전통주의의 의도를 나타내고 있다.

22) 《예술의 이름으로》의 〈뒤샹 이후의 칸트〉장의 마지막에서, 어떤 전통의 형성을 통해 취향 판단을 명확하게 하고 선별을 정당화하기 위해 드 뒤브에 의해 동원된 사이버네틱스, 열역학, 그리고 진화주의의 거의 복잡하고 기발한 넌센스의 중요성을 아직 충분히 강조하지 않았다.

23) 디디 위베르망(G.), 《보이는 것, 보는 것》, 앞의 책, p.9.

24) 메를로 퐁티(M.), 《보이는 것과 보이지 않는 것》, 파리, 갈리마르, 1964.

25) 디디 위베르망(G.), 앞의 책, p.14.

26) 같은 책, p.13.

27) 같은 책, p.20 이하.

28) 같은 책, p.38 이하.

29) 같은 책, p.51.

30) 나 역시도 1982년 시몽 한타이의 그림에 대한 한 텍스트 속에서, 어떤 유형의 인식적이고 미학적인 경험 유형에 대한 이런 유의 현상학적 접근을 했었다. 《비전의 가장자리들》, 님, 자클린 샹봉, 1996, p.70-83에서 다시 취해졌다.

31) 디디 위베르망, 앞의 책, p.112.

32) 로슐리츠(R.), 《전복과 지원》, 앞의 책, p.33-38.

33) 같은 책, p.58-59.

34) 같은 책, 제7장 〈제도들〉, p.175-198.

35) 같은 책, p.80.

36) 같은 책, p.90.

37) 굿맨(N.), 《세상들을 만드는 방법》(1978), 프랑스어 번역, 님, 자클린 샹봉, 1992, p.91. 로슐리츠의 책, p.98-104.

38) 로슐리츠(R.), 앞의 책, p.104.

39) 같은 책, 제6장, p.148-172.

40) 같은 책, p.153.

41) 같은 책, p.175.

42) 같은 책, p.222.

43) 미예(C.), 《현대 예술》, 파리, 플라마리옹, 1997, p.84.

44) 같은 책, p.93.

45) 같은 책, p.191.

46) 같은 책, p.105.

47) 미예(C.), 〈시작일 따름이다. 예술은 지속한다〉, 《아르 프레스》, 별책: 〈20년, 역사는 지속한다〉, 13호, 1992, p.14.

48) 굿맨(N.), 《예술의 언어》(1968), 앞의 책.

49) 같은 책, p.304.

50) 주네트(G.), 《예술 작품》, 1권, 《내재성과 초월성》, 파리, 쇠이유, 1994. 2권, 《미학적 관계》, 파리, 쇠이유, 1997.

51) 앞의 책, 2권, p.119 이하.

52) 셰페르(J.-M.), 《모던 시기의 예술》, 파리, 갈리마르, 1992.

53) 같은 책, p.362.

54) 같은 책, p.364.

55) 셰페르, 《예술의 독신자들. 신화 없는 미학을 위하여》, 파리, 갈리마르, 1996.

56) 단토(A. C.), 《예술의 철학적 예속》(1986), 프랑스어 번역, 파리, 쇠이유, 1993. 《예술의 종말 이후》(1992), 프랑스어 번역, 파리, 쇠이유, 1996.

57) 술라주(P.), 〈소위 잃어버린 직업〉, 《토론》, 14호.

58) 예를 들어 1996년 10월 31일 투르 학술회에서의 그의 발표 〈예술, 공적인 일〉과, 1997년 5월의 《보자르 마가진》, p.10에서.

59) 미예(C.), 앞의 책, p.66.

60) 하버마스(J.), 《이성과 합법성》(1973), 프랑스어 번역, 파리, 페이오, 1978. 《정치적 글들》, 프랑스어 번역, 파리, 세르, 1985.

61) 파크망(A.), 〈현대 예술의 공공적 정치〉, 《위기의 시대의 예술》, 예술 활동의 유럽 센터, 스트라스부르, 1994, p.18-23.

62) 《보자르 마가진》, 106호, 1992년 11월.

63) "프랑스의 기원에서부터 사회적 힘들은 언제나 국가적 취향의 교육을 위해 고용되었다. 그것은 우선 교회였고, 이어서 봉건체제였으며, 다음에는 왕조였다. 현대의 민주주의는 이 역할을 버릴 수 없다. 그 때문에 민주주의는 예술을 공복으로 삼는다." 모니에(G.)가 인용한 것, 《프랑스에서의 예술과 그 제도들》, 파리, 갈리마르, 1995, p.211.

64) 하버마스(J.), 《이성과 합법성》, 앞의 책, p.101.

6 예술 유토피아의 종말

1) 크리스텔러(P. O.), 〈예술의 모던 시스템〉, 《생각의 재탄생과 예술들》, 프린스턴 뉴저지, 프린스턴대학출판, 1990, p.163-227.

2) 하버마스(J.), 《공공 공간》(1962), 프랑스어 번역, 파리, 페이요, 1978, 특히 제2장, p.44-53.

3) 크로(T. E.), 《18세기 파리에서의 회화와 공공적인 생활》, 예일, 예일대학출판, 1985.

4) 크리스텔러, 앞의 책, p.225-226.

5) 마르크스(K.)와 엥겔스(F.), 《독일의 이데올로기》(1845-46), 프랑스어 번역, 《마르크스 전집》, 파리 갈리마르, 플레이아드판 4권, 1982, p.1121.

6) 랑시에르(J.), 《프롤레타리아들의 밤》, 파리, 페야르, 1981.

7) 하버마스(J.), 《권리와 민주주의》(1992), 프랑스어 번역, 파리, 갈리마르, 1997, p.387.

8) 같은 책, p.399.

9) 나는 이것을 1999년에 나오게 될 다음 책 《민주적 쥐》 속에서 전개하려고 한다.

10) 하버마스(J.), 〈복지국가의 종말〉(1984), 《정치적인 글들》, 프랑스어 번역, 파리, 세르, 1990, p.112.

11) 같은 책, p.115.

12) 같은 책, p.116.

13) 크로(T. E.), 앞의 책, p.22.

14) 예를 들어 헨리슈(D.), 〈미학적 판단의 설명〉, 《미학적 판단과 세계의 도덕적 이미지》, 스탠퍼드, 스탠퍼드대학출판, 1992, p.32 이하.

15) 칸트(E.), 《판단력비판》(1790), 프랑스어 번역, 《칸트 전집》, 파리, 갈리마르, 플레이아드판, 2권, p.975.

16) 같은 책.

17) 같은 책.

18) 같은 책, p.976.

19) 헨리슈(D.), 앞의 책, p.54.

20) 필로넨코(A.), 〈판단력비판 번역 서문〉, 파리, 브렝, 1980, p.10.

21) 랑시에르(J.), 《철학자와 그의 가난한 사람들》, 파리, 페야르, 1982, p.283.

22) 칸트(E.), 《판단력비판》, 앞의 책, p.1147. 지블렝의 번역은 "가장 교양된 계급들과 가장 교양되지 않은 계급들 사이에서 생각들의 상호 교환의 예술"을 발명하는 것에 대해 말한다.

23) 랑시에르(J.), 앞의 책, p.283.

24) 같은 책.

25) 보임(A.), 《모던 아트의 사회적 역사》, 1권, 《혁명기의 예술》, 시카고, 시카고대학출판, 1987, p.440-445. 보르드(Ph), 《다비드》, 파리, 아장, 1988, p.60 이하.

26) 실러, 《인간의 미학적 교육에 관한 서한》(1795), 프랑스어 번역, 파리, 오

비에, 1992, 〈5번째 편지〉, p.113-115.

27) 같은 책, p.115.

28) 같은 책, 〈8번째 편지〉, p.157.

29) 같은 책, 〈9번째 편지〉, p.367.

30) 같은 책.

31) 같은 책, p.371.

32) 칸트(E.), 《판단력비판》, 앞의 책, p.1076.

33) 같은 책, 60절, p.1146.

34) 베니슈(P.), 《1750-1830년의 작가의 신성》, 파리, 조제 코르티, 1973. 《예언자들의 시대. 낭만주의 시대의 교리》, 파리, 갈리마르, 1977. 《낭만주의적 마술사들》, 파리, 갈리마르, 1988.

35) 보렐(J.), 《예술가-왕. 재현들에 관한 에세이》, 파리, 모비에, 1990, 〈노동의 아포리들〉, p.132-141.

36) 위르겐 하버마스의 《공공 공간》 속의 분석 참조, 제5장, 〈공공적 영역의 사회적 구조들의 변형〉, p.149-188.

37) 말라르메(S.), 〈인상주의자들과 에두아르 마네〉, 《월간 예술 잡지》, 1876년 9월 30일, p.121-122.

38) 마르크스(K.), 《루이 보나파르트의 브뤼메르 18일》(1852), 《마르크스 전집》, 4권, 파리, 갈리마르, 플레이아드판, 1994, p.437.

39) 이 주제에 대해서는, 벨팅(H.), 《예술의 역사는 끝났는가? (1983-1987)》, 프랑스어 번역, 님, 자클린 샹봉, 1989.

40) 실러(F.), 앞의 책, 〈27번째 편지〉, p.372-373.

41) 그린버그(C.), 〈문화국가〉, 《예술과 문화》(1961), 프랑스어 번역, 파리, 마퀼라, 1988, p.41.

참고 문헌

【위 기】

가이야르(F.), 〈아무것이라도 하라〉, 《에스프리》, 1992년 2월.

고빌(H.), 〈예술의 재평가〉, 《리베라시옹》, 1990년 10월 25일.

다장(Ph.), 〈그의 검열관들의 시선 아래 있는 현대 예술〉, 《르 몽드》, 1997년 2월 15일.

다장(Ph.), 〈그의 의사들로 병이 든 모더니티〉, 《르 몽드》, 1990년 3월 16일.

다장(Ph.), 〈모델비평가〉, 《르 몽드》, 1992년 10월 23일.

다장(Ph.), 〈새로움의 참〉, 《토론들의 세계》, 1993년 2월.

데케르(A.), 〈예술 시장 서클들의 어두운 사건〉, 《보자르 마가진》, 1991년, 94호.

도메크(J. -P.), 〈공허한 예술, 그에 관한 실제 토론〉, 《오퓌스 엥테르나쇼날》, 1992년 가을, 129호.

도메크(J. -P.), 〈마이크로 머리들과 미디어-마스크들〉, 《에스프리》, 1988년 5월.

도메크(J. -P.), 〈명확한 중립성 아래서, 이념적 고백〉, 《아곤》, 13호, 1995년.

도메크(J. -P.), 〈모던 바보짓 발췌, 앤디 워홀의 비평적 행운〉, 《에스프리》, 1991년 7-8월.

도메크(J. -P.), 〈모던 예술에 반대한 현대 예술〉, 1992년 10월.

도메크(J. -P.), 〈모던 예술에 반대한 현대 예술? 우리가 찾는 것과 하고 싶은 것〉, 《에스프리》, 1992년 10월.

도메크(J. -P.), 〈문학적인 예술비평을 위하여, 장 뤽 샬뤼모와의 대담〉, 《오퓌스 엥테르나쇼날》, 1994년 봄-여름, 133호.

도메크(J. -P.), 〈미니멀리스트적인 탈구성 속에서 단어들과 작품들〉, 《베르소》, 1996년 겨울, 1호.

도메크(J. -P.), 〈뷔렌: 순수한 자기 광고성, 뒤뷔페: 속물적인 날것, 그리고 후속〉, 《에스프리》, 1992년 2월.

도메크(J. -P.), 〈새로움의 편집증〉, 《토론들의 세계》, 1993년 2월.

도메크(J. -P.), 〈아니오라고 말하는 책임을 지기〉, 《두 세계 잡지》, 1995년 3월.

도메크(J. -P.), 〈아방가르드들의 주행-뒤따르기〉, 《텔레라마》, 〈거대한 바자회〉, 1992년, 2096호.

도메크(J. -P.), 《예술 없는 예술가들?》, 파리, 에디시옹 에스프리, 1994년.

도메크(J. -P.), 〈요제프 보이스에게서 예술가의 초상화〉, 《에스프리》, 1994년 10월.

도메크(J. -P.), 〈작품에 의한 증거(비올라, 타피에, 술라주…)〉, 《에스프리》, 1995년 2월.

도메크(J. -P.), 〈현대 예술비평은 아직도 가능한가? 대담〉, 《폴리티스》, 1997년 1월 27일.

도메크(J. -P.), 〈현대 예술의 위기〉, 1992년 2월.

도벨(D.), 〈씌어지지 않는 것〉, 《선들》, 1992년 10월, 17호.

디디에-물롱게(L.), 〈예술의 위기와 담론의 위기〉, 《리베라시옹》, 1993년 7월 8일.

《르 데바》, 〈문화와 정치〉, 1992년 5-8월, 70호.

르 보트(M.), 〈마르셀 뒤샹과 그의 '독신자들'〉, 《에스프리》, 1992년 2월.

르 보트(M.), 〈예술적 사유와 일련의 논리〉, 《에스프리》, 1992년 10월.

《리지아》, 〈예술의 위기〉, 1993, 15-16호.

모음집, 《문제의 현대 예술》, 파리, 죄 드 폼 국립 갤러리, 1994년.

모음집, 《오늘의 예술》, 파리, 펠렝, 1993년.

몰리노(J.), 〈오늘의 예술〉, 《에스프리》, 1991년 7-8월.

몽젱(O.), 〈보자르 학교 교장의 주의를 위해〉, 《에스프리》, 1993년 2월.

몽젱(O.), 〈현대 예술을 어떻게 판단하는가?〉, 《에스프리》, 1987년 2월.

미쇼(Y.), 〈보자르에서 낮은 예술로——미학의 절대적인 것의 종말과 이것이 왜 더 나쁜 것이 아닌가〉, 《에스프리》, 1993년 12월.

미쇼(Y.), 〈향수들〉, 《갤러리 마가진》, 1992년 8-9월, 49호.

미예(C.), 〈시작일 따름이다, 예술은 지속한다〉, 《아르 프레스》, 특별호 13호, 1992년.

보드리야르(J.), 〈예술의 음모〉, 《리베라시옹》, 1996년 5월 20일.

《보자르 마가진》, 예술과 국가(1), 문제의 FRAC, 1992년, 104호.

《보자르 마가진》, 예술과 국가(2), 공공 주문, 1992년 10월, 105호.

《보자르 마가진》, 예술과 국가(3), 예술의 정치들, 1992년 11월, 106호.

《보자르 마가진》, 프랑스인들과 예술, 여론 조사, 1992년, 100호.

부뉴(D.), 〈예술의 예고된 죽음과 거기에 이르는 수단들에 대해〉, 《에스프리》, 1992년 10월.

살바토리(O.), 〈어제와 오늘의 논쟁들〉, 《토론 르 몽드》, 1993년 2월.

샬뢰모(J. -L.), 〈예술비평은 문학 장르이다〉, 《오퓌스 엥테르나쇼날》, 1991년 가을, 126호.

샬뢰모(J. -L.), 〈함께 저항합시다〉, 《오퓌스 엥테르나쇼날》, 1992년 여름, 128호.

《선들》, 〈예술이 있는 장소들…〉, 1992년 10월, 17호.

세나(O.), 〈그리고 만약 누군가 예술사를 다시 쓴다면?〉, 《텔레라마》, 1995년 6월 28일, 2372호.

세나(O.), 〈슬픈 예술〉, 《텔레라마》, 1992년 6월 24일, 2215호.

세나(O.), 〈아무것도 아닌 것에 대한 하얀 염려〉, 《텔레라마》, 〈거대한 바자〉, 특별호, 1992년 10월, 2096호.

수티프(D.), 〈현대 예술은 존재하지 않는다〉, 《보자르 마가진》, 1997년 4월.

《아르 프레스》, 〈술수의 죽음으로부터 예술의 유행까지와, 예술의 죽음으로부터 어떻게 나올 것인가〉, 1986년, 100호.

아야(Y.), 〈슬픔이여 안녕〉, 《갤러리 마가진》, 1990년 4-5월, 36호.

《에스프리》, 〈오늘의 예술, 미학적 평가 기준이 아직도 있는가?〉, 1991년 7-8월.

《예술 정원 갤러리》, 〈위기와 예술 시장〉, 1975년 10월, 151호.

《오퓌스 엥테르나쇼날》, 〈오늘날의 예술비평을 위한 어떤 방법들〉, 1994년, 133호.

와브렝(I. de), 〈그렇다면, 위기인가 아닌가〉, 《보자르 마가진》, 1990년, 84호.

졸리에(B.), 〈쾌락을 잊지 마시오, 편지〉, 《에스프리》, 1992년 10월.

코망(B.), 〈현대의 조바심들〉, 《오퓌스 엥테르나쇼날》, 1992년, 129호.

《크리시스》, 〈예술/비예술〉, 1996년 11월, 19호.

클레르(J.), 〈미학과 정치〉, 《르 몽드》, 1997년 3월 8일.

클레르(J.), 〈세상의 종말〉, 《두 세계 잡지》, 1992년 10월.

클레르(J.), 〈예술가들은 역사의 실을 잃어버렸는가? J. -L. 프라델과의 대담〉, 《레벤느망 뒤 죄디》, 1997년 1월 23일.

클레망(M.), 〈갤러리스트들, 위기, 재고와 은행가들〉, 《보자르 마가진》, 1991년, 92호.

티보(C.), 〈예술은 더 이상 평점이 없다〉, 《텔레라마》, 1992년 10월 21일, 2232호.

《텔레라마》, 〈현대 예술, 거대한 바자〉, 별호, 1992년 10월, 2096호.

파크망(A.), 〈해설의 위기〉, 《두 세계 잡지》, 1992년 11월.

푸르(P. A.), 〈예술품 구매의 다양성〉, 《르 몽드》, 1997년 3월 15일.

퓌마롤리(M.), 〈고대인과 현대인들〉, 《에스프리》, 1992년 2월.

퓌마롤리(M.), 《문화국가》, 파리 드 팔루아, 1991년.

퓌마롤리(M.), 〈문화와 여가〉, 국가적인 새로운 종교, 《코망테르》, 1990, 51호.

퓌마롤리(M.), 〈시장의 독재도 아니고, 공식적인 예술의 제국도 아니다〉, 《르 몽드》, 1997년 3월 8일.

퓌마롤리(M.)와 클레르(J.), 〈현대 예술은 진퇴양난 속에 있다〉, 《피가로》, 1997년 1월 22일.

프라델(J. -L.)과 엘드(J. -F.), 〈협잡들〉, 《레벤느망 뒤 죄디》, 1992년 6월 18-24일.

《해설》, 〈프랑스의 문화정책〉, 1989년, 12권, 48호.

《해설》, 〈프랑스의 문화정책〉, 1990년, 49호.

《현재하는 이성》, 〈현대 예술이 존재하는가〉, 1993년 3/4분기, 107호.

【이용된 책들】

감보니(D.), 《예술의 파괴, 프랑스 혁명 이래로의 성상파괴주의와 반달리즘》, 런던, 릭션 북스, 1997.

감보니(D.), 《현대의 성상파괴주의》, 로잔, 앙-바 출판사, 1983.

개블릭(S.), 《모더니즘과 그의 그림자(1985)》, 프랑스어 번역, 파리, 템즈 앤 허드슨, 1997.

겔렌(A.), 《도덕과 하이퍼도덕》, 프랑크푸르트, 1969.

고디베르(P.)와 퀴에코(H.), 《예술의 격투장》, 파리, 갈릴레, 1988.

골롬스톡(I.), 《전체주의 예술》(1990), 프랑스어 번역, 파리, 카레 출판, 1991.

굿맨(N.), 《세상을 만드는 방법들》(1978), 프랑스어 번역, 님, 자클린 샹봉, 1992.

그로이스(B.), 《스탈린, 전체적인 예술 작품》(1988), 프랑스어 번역, 님, 자클린 샹봉, 1990.

그린버그(C.), 《예술과 문화》(1961), 프랑스어 번역, 파리, 마퀼라, 1988.

길보(S.), 《어떻게 뉴욕이 모던 예술의 생각을 훔쳤는가》(1983), 프랑스어 번역, 님, 자클린 샹봉, 1988.

단토(A. C.), 《예술의 종말 이후》(1992), 파리, 쇠이유, 1996.

단토(A. C.), 《예술의 철학적 예속》(1986), 프랑스어 번역, 파리, 쇠이유, 1993.

단토(A. C.), 《평범한 것의 변형》(1981), 프랑스어 번역, 파리, 쇠이유, 1989.

데이비스(M.), 《석영의 도시, 로스앤젤레스에서 미래를 발굴하기》, 뉴욕, 베르소, 1990.

도나(O.), 《문화 앞에서의 프랑스인들, 배과 선택주의》, 파리, 라 데쿠베르트, 1994.

도나(O.), 《아마추어들, 프랑스인들의 예술 활동에 대한 앙케트》, 파리, 문화부, 1996.

도나(O.)와 코뇨(D.), 《프랑스인들의 문화적 실천들(1973-1989)》, 파리, 라 데쿠베르트/프랑스의 문서, 1990.

뒤브(Th. de), 《레디메이드의 울림들》, 님, 자클린 샹봉, 1989.

뒤브(Th. de), 《예술의 이름으로, 모더니티의 고고학을 위해》, 파리, 미뉘, 1989.

뒤브(Th. de), 《학교를 만들다》, 파리, 실제의 프레스, 1992.

뒤테르트르(B.), 두 모더니티, 《르 데바》, 1994년 11월/12월, 1994, 82호.

디디 위베르망(G.), 《보이는 것, 보는 것》, 파리, 미뉘, 1992.

디키(G.), 《예술과 미학: 제도적 분석》, 이타카, 코넬대학출판, 1974.

《라르 비방》, 특별호, 1975년 5월, 57호.

랑시에르(J.), 《철학자와 그의 가련한 사람들》, 파리, 파이야르, 1983.

렐루슈(R.), 《예술적 민주주의 속에서 선택에 관하여》, 파리, 조형미술위원회,

1995.

로슐리츠(R.), 《전복과 지원》, 파리, 갈리마르, 1994.

로젠버그(H.), 《새로움의 전통》(1959), 프랑스어 번역, 파리, 미뉘, 1962.

로젠버그(H.), 《예술의 비(非)정의》(1972), 프랑스어 번역, 님, 자클린 샹봉, 1992.

루제(B.), 사고 뒤보루(D.), 플리제(S.), 《프랑스에서의 현대 예술 시장——가격과 전략들》, 파리, 프랑스의 문서, 1991.

리포베트스키(G.), 《공허의 시대》, 파리, 갈리마르, 1983.

마르크스(K.), 《마르크스 전집》, 4권, 파리, 갈리마르, 1982.

모니에(G.), 《프랑스에서의 예술과 그의 제도들, 혁명에서 오늘까지》, 파리, 갈리마르, 1995.

모음집, 《국립 현대 미술관의 노트들》, 1988, 26호, 소비에트 국가들에서의 예술.

모음집, 《보드리야르를 잊지 않고서》, 그르노블 예술사회학의 세번째 국제적 만남, 브뤼셀, 《도둑맞은 편지》, 1996.

모음집, 《아직도 예술에 대한 믿음을 유지할 수 있는가?》, 부아 르 루아, 에비당 출판사, 1990.

모음집, 《역사 앞에서》, 파리, 플라마리옹/조르주 퐁피두 센터, 1997.

모음집, 《예술과 항의》, 브뤼셀, S.A. 지식, 1968.

모음집, 《위기 앞의 예술, 1929-1939년의 서구 예술》, 생테티엔, CIEREC, 1980

모음집, 《위기의 예술》, 스트라스부르, 예술 활동 유럽 센터, 1994.

모음집, 《유럽의 30년대, 위협적인 시대, 1929-1939》, 파리, 플라마리옹, 1997.

모음집, 《정치로서 예술, 추상-아방가르드 표현주의》, 안 아버, UMI 리서치 프레스, 1982.

모음집, 《조형미술과 건축 속에서 질서로의 회귀, 1919-1925》, 생테티엔, CIEREC, 1986.

모음집, 《프랑스의 문화정책》, 유럽 전문가 집단 보고서, 파리, 프랑스 문서, 1988.

몽젱(O.), 《회의주의 앞에서, 지적 풍경의 변화 또는 민주적 지식인의 발명》, 파리, 라 데쿠베르트, 1994.

물랭(R.), 〈국제적 예술가〉, 《갤러리 마가진》, 1992년 8-9월, 49호.

물랭(R.), 〈그물망 속의 예술가, 알랭 퀴에프와의 대담〉, 《보자르 마가진》, 1992년 4월, 100호.

물랭(R.), 〈미학적 가치들의 심판제도, 부이세와의 대담〉, 《아르 프레스》, 1993, 179호.

물랭(R.), 《예술가, 제도와 시장》, 파리, 플라마리옹, 1992.

미쇼(Y.), 〈새로움의 광기의 마지막 변종, '신' 우익〉, 《크리티크》, 1980년 1월, 392호, 31-50쪽.

미쇼(E.), 《영원의 예술. 국가 사회주의의 이미지와 시간》, 파리, 갈리마르, 1996.

미쇼(Y.), 《예술가와 중개인들》, 님, 자클린 샹봉, 1989.

미쇼(Y.), 《예술 가르치기?》, 님, 자클린 샹봉, 1993.

미예(C.), 《프랑스에서 현대 예술》, 파리, 플라마리옹, 1987.

미예(C.), 《현대 예술》, 파리, 플라마리옹, 1997.

바론(St.), 《퇴폐 예술, 나치 독일에서 아방가르드 축제》, 로스앤젤레스, 로스앤젤레스 카운티 미술관, 1991.

베니슈(P.), 《낭만주의 마술사들》, 파리, 갈리마르, 1988.

베니슈(P.), 《예언자들의 시대. 낭만주의 시대의 교리》, 파리, 갈리마르, 1977.

베니슈(P.), 《1750-1830의 작가의 신성》, 파리, 조제 코르티, 1973.

베인(P.), 《그리스인들은 그들의 신화를 믿었을까?》, 파리, 쇠이유, 1983.

벤야민(W.), 《프랑스의 글들》, 파리, 갈리마르, 1991.

벨(D.), 《우회로》, 케임브리지, 케임브리지대학출판, 1980.

벨(D.), 《이데올로기 종말》(1960), 프랑스어 번역, 파리, PUF, 1997.

벨(D.), 《자본주의의 문화적 모순》(1976), 프랑스어 번역, 파리, PUF, 1979.

벨팅(H.), 《예술사는 끝났는가?》(1983, 1987), 프랑스어 번역, 님, 자클린 샹봉, 1989.

보렐(J.), 《예술가-왕. 재현에 관한 에세이》, 파리, 오비에, 1990.

보임(A.), 《모던 아트의 사회적 역사》, 1권, 《혁명기의 예술》, 시카고, 시카고대학출판, 1987.

《보자르 마가진》, 검열: 예술이 스캔들을 일으킬 때, 1993년 2월, 109호.

부리오(N.), 〈미이라에게 열려진 문자〉, 《옴니버스》, 1997년 4월, 20호.

셰페르(J. -M.), 《모던 시기의 예술》, 파리, 갈리마르, 1992.

셰페르(J. -M.), 《예술의 독신자들. 신화 없는 미학을 위하여》, 파리, 갈리마르, 1996.

시모노(Ph.), 《달'아르》, 파리, 갈리마르, 1990.

실러(F.), 《인간의 미학적 교육에 관한 서한》(1795), 프랑스어 번역, 파리, 오비에, 1992.

실베르(K. E.), 《질서로의 회귀를 향해서, 파리적인 아방가르드와 제1차 세계대전》(1989), 파리, 플라마리옹, 1991.

아데스(D.) 벤턴(T.), 엘리오트(D.), 화이트(I. B.), 《예술과 권력, 1930-1945년 독재 치하에서의 유럽》, 런던, 헤이워드 갤러리, 1995.

에니슈(N.), 〈거부에 직면한 현대 예술: 가치들의 사회학에 대한 공헌〉, 《에르메스》, 1996, 20호.

에니슈(N.), 〈대상들-인물들. 페티슈들, 유물들과 예술 작품들〉, 《예술사회학》,

6호, 25-55쪽.

에니슈(N.), 〈미학, 상징, 그리고 감수성: 보자르의 하나로 간주된 잔인성에 대해서〉, 《아곤》, 1995, 13호.

에니슈(N.), 〈미학, 실망과 수수께끼: 현대 예술에 반대한 아름다움〉, 《아르 프레장스》, 1995, 16호.

에니슈(N.), 〈이것은 뒤샹의 잘못이다. 대중 화장실의 소변기에 대해〉, 1917-1993, 《지알로》, 1994, 2호, 7-24쪽.

에니슈(N.), 〈팔레 루아얄의 뷔렌 기둥들: 어떤 사건의 민족지학〉, 《프랑스 민족학》, 1995, 25권, 4호, 535쪽.

에니슈(N.), 〈해석학적인 것과 공통의 의미: 현대 예술가, CNRS와 물리학자들〉, 《현재하는 이성》, 107호, 51-79쪽.

에니슈(N.), 〈현대 예술의 두 비평에 관하여〉, 《아곤》, 1995, 13호, 143-159쪽.

에니슈(N.), 〈현대 예술의 뜨거운 손 부분〉, 예술과 동시대성, 그르노블 예술 사회학의 첫 국제적 만남, 《도둑맞은 편지》, 92-99쪽.

엘륄(J.), 《비(非)의미의 제국》, 파리, PUF, 1980.

울프(T.), 《그려진 단어》(1974), 프랑스어 번역, 파리, 갈리마르, 1978.

위르팔리노(Ph.), 공적 활동, 사적 창조, 〈공공 행정 프랑스 잡지〉, 1993년 1-3월, 65호, 51-62호.

위르팔리노(Ph.), 〈미학적 국가의 철학〉, 《폴리티스》, 1993, 4호, 20-35쪽.

주네트(G.), 《예술 작품》, 1권, 《내재성과 초월성》, 파리, 쇠이유, 1997.

주네트(G.), 《예술 작품》, 2권, 《미학적 관계》, 파리, 쇠이유, 1997.

칸트(E.), 《철학 전집》, 3권, 파리, 갈리마르, 플레이아드판, 1986. 《철학 전집》, 2권, 파리, 갈리마르, 플레이아드판.

크레이머(H.), 《아방가르드 시대, 1956-1972년의 예술 연대기》, 뉴욕, 파라르, 스트라우스와 지럭스, 1974.

크로(T. E.), 《18세기 파리에서의 회화와 공적적인 생활》, 예일대학출판, 1985.

크리스텔러(P. O.), 《생각의 재탄생과 예술들》, 프린스턴대학출판, 1990.

클레르(J.), 《보자르의 상태에 대한 고찰들》, 파리, 갈리마르, 1983.

클리포드(J.), 《길들》, 예일대학 출판, 1997.

페리(L.), 《미학적 인간, 민주주의 시대의 취향의 발명》, 파리, 그라세, 1990.

풀러(P.), 《예술에 있어서의 위기를 넘어》, 런던, 라이터스 앤 리더스, 1980.

하버마스(J.), 《공공 공간》(1962), 프랑스어 번역, 파리, 페이요, 1978.

하버마스(J.), 《권리와 민주주의》(1992), 프랑스어 번역, 파리, 갈리마르, 1997.

하버마스(J.), 《이성과 합법성 —— 선진자본주의 속에서의 합법화 문제들》(1973), 프랑스어 번역, 파리, 페이요, 1978.

하버마스(J.), 《정치적 글들》(1962), 프랑스어 번역, 세르, 1990.

하우프트만(W.), 〈매카시 시대의 예술 억압〉, 《아트포럼》, 1973년 10월, 12호, 48-52쪽.

허슨(A.), 《어슴푸레한 기억들》, 뉴욕, 루틀레즈, 1995.

색 인

역자 후기

19세기 중엽으로 거슬러 올라가는 초기 모더니즘은 새로움을 가치로 여기고, 고착적인 전통적 예술 판단의 기준들을 부정함으로써 시작된다. 현재의 시간으로부터 영원성을 도출하려고 하였던 모더니티의 시도 속에는 영원한 신선함을 간직하고자 하는 열망과 같은 그 무엇이 있었다. 그러나 새로움의 가치화에 변화된 시간의 의식이 결합하면서 예술은 소위 말하는 아방가르드의 시대로 들어가게 된다. 시간은 순환적이거나 반복적으로 인식되지 않고, 이상적인 미래를 향해, 또는 종말을 향해 과거의 흔적들을 축적해 가면서 앞으로 나아간다는, 축적적이고 선적인 시간 개념이 자연과학의 발달과 함께 시대 정신의 한 부분을 차지한다. 푸코식으로 말하자면 에피스테메의 변혁, 또는 요즈음 유행하는 용어로 패러다임의 변화가 일어난 것이다. 역사적 진보관 속에 휩싸인 예술은 미학적 아방가르드와 정치적 아방가르드 가운데서 선택을 강요받게 되었다. 유토피아의 건설을 향해 예술이 민중을 선도하고 이상적인 미래의 모습을 제시해야 한다는 정치적 아방가르드는, 파시즘과 사회주의 예술 운동 속에서 정치적 선전의 도구로 전락할 위험을 내포하고 있었고, 결국엔 그렇게 종말을 맞고야 말았다. 그리고 미학적 아방가르드 운동은 전통의 부정을 부정의 전통으로 전환시킴으로써 부정을 위한 부정 속에서 결국은 자기 자신마저도 부정하게 되었고, 예술의 종말과 침묵 속으로 귀착하였다. 예술이 선도해서 순수하고 이상적인 예술 형태를 향해 나아가게 되면 사회도 그를 뒤따라올 것이라는 환상은, 결국엔 개혁의 열정이 빠지고 난 후에 희극적이고 처량한 공허한 메아리처럼 울리고 있을 따름이다.

예술이 위기를 맞고 있다는 사실은 누구나 다 인정한다. 그리고 그 위기의 원인에 대한 진단들도 폭넓게 논의되었다. 우리는 이제 더 이상 새로운 것만이 좋은 것은 아니라는 생각을 갖게 되었고, 진보가 어떤

유토피아를 향해 나아간다는 확실한 보증도 얻지 못했다. 더군다나 엔트로피의 사회에서 진보는 전체 사회를 파멸시키는 가속자가 아닌가 하는 의구심마저 들게 한다. 전투사적이고 투쟁적인 예술의 아방가르드는 대중을 선도하기보다는 더욱더 고립된 엘리트주의 속에 갇히고 말았고, 기껏해야 상업주의 사회 속에서 새로운 모델 하나를 더 추가하는 것에 불과하게 되었다. 말하자면 유토피아적인 목적을 향해 줄기차게 매진해 나아간다는 목적론적 대서사시, 일관적이고 합리적 이성에 기반한 대형 스토리 하나가 파국을 맞았다는 이야기이다. 그러니까 예술의 위기란 아방가르드적 예술의 위기이다.

그런데 이러한 파국 앞에서 취하는 태도는 각자가 다르다. 지금까지 위기를 진단한 대부분의 이론가들이 이미 죽어가고 있는 예술을 되살리기 위해 제도와 교육의 책임을 들먹이며 새로운 수혈을 요구하거나, 애절한 향수 속에서 허무주의 속으로 빠져들었던 반면에, 이 책의 저자인 이브 미쇼는 오히려 그 죽음을 찬양하고 재촉한다. 그렇다. 단말마의 고통 속에 신음하고 있는 것에 잠시 수명을 연장해 준다 한들 고통만 증가시킬 뿐이라면, 목을 쳐서 한시라도 빨리 그 고통 속에서 벗어나게 해주는 것이 오히려 더 인간적이기 때문이다. 그리고 진실로 대중이 바라는 예술이 지금 죽어가고 있는 예술이 아니라면 더욱더 그렇다. 왜냐하면 지금 우리 눈앞에서 펼쳐지고 있는 파노라마는, 다만 한 세기 전에 기묘하게 탄생했던 특이한 한 변종에 불과하기 때문이다. 이제 얼마 전에 탄생했던 진보와 새로움에 기초를 둔 패러다임이 끝을 다했다면, 다시 새로운 패러다임이 생길 것이다. 새로 탄생한 또는 탄생할 예술은 자신의 고객이 있을 것이고, 아울러 새로운 전통도 만들어 갈 것이다. 새로움의 가치가 지났다고 하면서 또 새로운 전통이나 패러다임을 말하다니 참으로 모순적이긴 하지만, 예술을 논할 때에는 그 말 자체에 역설이 따라붙는 것을 어쩔 도리가 없다.

역자로서 너무 많은 잔소리를 하면 그 책의 무게가 떨어질 소지가 많다. 원저자의 뜻과 거슬리는 무지를 범할 수가 있기 때문이다. 그래서 나는 다만 이 책이 작금의 프랑스 문화계를 벌집 쑤시듯 뒤집어 놓았다는 사실만 언급하겠다. 그가 겨누고 있는 총구의 과녁에서 벗어날

수 있는 문화 예술계 인사들이 별로 없기 때문이다. 진실의 대가는 언제나 무서운 고통일 때가 많다. 가을이라 그런지 왠지 시원하다.

<div align="right">

1999년 10월 하 태 환

</div>

하태환(河泰煥)

서울대학교 사범대학 불어과 졸업
서울대학교 인문대학 불문과 대학원 졸업
파리 제8대학 문학박사(마르셀 프루스트)
서울대학교 · 건국대학교 강사
역서: 《시뮬라시옹》《롤랑 바르트》
《감각의 논리》《예술의 규칙》 등 10여 권.

문예신서
154

예술의 위기
유토피아, 민주주의와 코미디

초판발행 : 1999년 11월 19일
2쇄발행 : 2002년 3월 30일

지은이 : 이브 미쇼
옮긴이 : 하태환
펴낸이 : 辛成大
펴낸곳 : 東文選

제10-64호, 78. 12. 16 등록
서울 종로구 관훈동 74번지
전화 : 737-2795
팩스 : 723-4518

편집설계 : 韓仁淑

ISBN 89-8038-089-5 94600
ISBN 89-8038-000-3 (세트)

84 조와(弔蛙)	金敎臣 / 노치준 · 민혜숙	8,000원
85 역사적 관점에서 본 시네마	J. -L. 뢰트라 / 곽노경	근간
86 욕망에 대하여	M. 슈벨 / 서민원	8,000원
87 산다는 것의 의미 · 1—여분의 행복	P. 쌍소 / 김주경	7,000원
88 철학 연습	M. 아롱델-로오 / 최은영	8,000원
89 삶의 기쁨들	D. 노게 / 이은민	6,000원
90 이탈리아영화사	L. 스키파노 / 이주현	8,000원
91 한국문화론	趙興胤	10,000원
92 현대연극미학	M. -A. 샤르보니에 / 홍지화	8,000원
93 느리게 산다는 것의 의미 · 2	P. 쌍소 / 김주경	7,000원
94 진정한 모럴은 모럴을 비웃는다	A. 에슈고엔 / 김웅권	8,000원
95 한국종교문화론	趙興胤	10,000원
96 근원적 열정	L. 이리가라이 / 박정오	9,000원
97 라캉, 주체 개념의 형성	B. 오질비 / 김 석	9,000원
98 미국식 사회 모델	J. 바이스 / 김종명	7,000원
99 소쉬르와 언어과학	P. 가데 / 김용숙 · 임정혜	10,000원
100 철학적 기본 개념	R. 페르버 / 조국현	8,000원
101 철학자들의 동물원	A. L. 브라쇼파르 / 문신원	근간
102 글렌 굴드, 피아노 솔로	M. 슈나이더 / 이창실	7,000원
103 문학비평에서의 실험	C. S. 루이스 / 허 종	근간
104 코뿔소 〔희곡〕	E. 이오네스코 / 박형섭	8,000원
105 제7의 봉인—시놉시스 비평연구	E. 그랑조르주 / 이은민	근간
106 쥘과 짐—시놉시스 비평연구	C. 르 베르 / 이은민	근간
107 경제, 거대한 사탄인가?	P. -N. 지로 / 김교신	근간
108 딸에게 들려 주는 작은 철학	R. 시몬 셰퍼 / 안상원	7,000원
109 가짜는 모두 꺼져라—도덕에 관한 에세이	C. 로슈 · J. -J. 바레르 / 고수현	근간
110 프랑스 고전비극	B. 클레망 / 송민숙	근간
111 고전수사학	G. 위딩 / 박성철	근간
112 유토피아	T. 파코 / 조성애	근간
113 쥐비알	A. 자르댕 / 김남주	7,000원

【東文選 文藝新書】

1 저주받은 詩人들	A. 뻬이르 / 최수철 · 김종호	개정근간
2 민속문화론서설	沈雨晟	40,000원
3 인형극의 기술	A. 훼도토프 / 沈雨晟	8,000원
4 전위연극론	J. 로스 에반스 / 沈雨晟	12,000원
5 남사당패연구	沈雨晟	10,000원
6 현대영미희곡선(전4권)	N. 코워드 外 / 李辰洙	절판
7 행위예술	L. 골드버그 / 沈雨晟	절판
8 문예미학	蔡 儀 / 姜慶鎬	절판
9 神의 起源	何 新 / 洪 熹	16,000원
10 중국예술정신	徐復觀 / 權德周	24,000원

東文選 現代新書 15

일반미학

로제 카이유와

이경자 옮김

'미'란 인간이 느끼고 내리는 평가라 할지라도, 자연의 구조는 상상 가능한 모든 미의 출발점이며 최종적인 참조 목록이다. 하지만 인간이 바로 자연의 일부분이기 때문에 그 범위가 쉽게 제한되며, 인간이 미에 대해 느끼는 감정은 생명체라는 인간의 조건과 우주의 일부분에 지나지 않는다는 생각을 하게 할 뿐이다. 그 결과 자연이 예술의 모델이 되는 것이 아니라, 오히려 예술은 자연의 특수한 경우에 해당한다. 즉 예술이란 미학이 인간의 의도나 제작행위라는 부차적인 검열과정을 거치게 될 때 생기는 자연의 특수한 경우이다. 아주 단순해 보이는 이 사실은 매우 중요한 의미를 지니고 있다.

시학으로부터 광물학, 미학으로부터 동물학, 신학으로부터 민속학에 이르기까지 폭넓은 주제에 관한 많은 저서를 남긴 로제 카이유와는, 이 책에서 '형태'·'미'·'예술'이라는 광범위한 주제에서부터 한정된 주제로 점점 좁혀가며 미적 탐구를 진행해 나가고 있다. 형성 기원이 무엇이건간에 아름답다고 평가받는 형태들에 대한 연구인 미학의 영역과, 미학의 일부분에 지나지 않는 예술의 영역을 확연하게 구분하고 있는 그는 자연의 제 형태에 관한 연구, 즉 풍경대리석과 마노 또는 귀갑석의 무늬 등에 대한 연구와 현대 예술가들의 다양한 창작 태도에 대한 관점을 간결하고도 명확하게 설명하고 있다.

東文選 文藝新書 133

미학의 핵심

마르시아 밀더 이턴

유호전 옮김

이 책의 저자 마르시아 이턴은 현대의 넘쳐나는 미적·예술적 사건들을 특유의 친절함과 박식함으로 진단한다. 소크라테스에서 데리다에 이르기까지 고대와 현대를 어려움 없이 넘나들며 때로는 미적 가치로, 때로는 도덕적 가치로 예술의 모든 장르를 재단한다. 미학의 본질을 파악할 수 있도록 핵심 용어와 이론을 정의하고 소개하며, 혼란이 일고 있는 부분들을 적절히 노출시켜 독자의 정확한 판단을 유도한다. 결코 한쪽에 치우치지 않게 다양한 목소리를 가능한 한 수용하면서, 객관과 주관이 공존하고 형식과 맥락이 혼재하며 전통과 관습이 살아 움직이는 비평을 지향한다.

부분적 특성이 하나의 통합적 경험으로 표출되는 미적 체험의 특수성을 역설하면서, 개인 취향의 다양성과 문화적·역사적 상이함이 초래할 수 있는 미적 대상에 대한 이질적 반응도 충분히 인정할 것을 이 책은 주장한다. 이턴은 개인적 차원의 미적·예술적 경험에 만족하지 않는다. 응용미학이나 환경미학 등 사회적 역할에 이르기까지 미학의 책임과 영역을 확대시킨다. 이 책을 읽는 독자들은 저자가 제시하는 내용들이 공허한 이론으로 끝나지 않고, 예술의 제반 현상들에 실제로 적용되는 경우를 빈번히 목격하게 되며, 결국 저자의 해박함과 노고에 미소짓지 않을 수 없을 것이다.

이 책에서 언급되는 주제는 다음과 같다.

- ■대상·제작자·감상자의 역할　■해석·비평·미적 반응의 본질
- ■예술의 언어와 맥락　　　　　■미적 가치의 본질
- ■구조주의나 해체주의와 같은 비분석적 미학의 입장
- ■환경미학의 공공 정책 결정에 있어서의 미학적 문제점 등 미학의 실제적 사용